文經文庫　250

世界著名圖像
的秘密

中法文化研究學會副秘書長
張延風◎著

文經社
Taiwan

OSMAX
UBLISHING Co.
nce 1981

我的色盲同學為我上的一門藝術課

管仁健

從事編輯工作這麼多年了，我始終有個疑惑。

對沒有科學頭腦或缺乏科學訓練的讀者，我們可以提供有故事性的「科普書」，普及科學常識。

但是對於沒有藝術細胞，看不懂畫家在名畫裡的構圖、光影、色彩、比例等巧思，只看得懂標題與畫家名字的讀者，可以提供他們有故事性的「藝普書」嗎？

會有這樣「天馬行空」的想法，其實是來自我的色盲同學為我上的一門藝術課。

小學時班上有個同學，真的是名副其實的音痴。無論他怎麼努力，就是沒法唱對任何曲子裡的任何一個音階，即使是一個也不行。

偏偏我們的音樂老師只懂得彈琴，卻沒有任何教育熱忱與教學方法，自己上課上到覺得煩時，還常叫他上台唱歌讓大家取笑作樂。

即使畢業三十多年了，我的其他同學也都還與我一樣，記得當年他在台上出糗的模樣。

但我印象得更清楚的是：每次在全班同學都在大笑時，坐我旁邊的同學卻永遠「坐懷不亂」。因為我與他很要好，就問他為什麼這麼沒有幽默感，連這樣都能忍住不笑，他才告訴了我這個秘密。

原來他與他哥哥都是色盲，而且還是那種連紅綠燈都無法分辨的

重度色盲，色盲又有什麼資格笑音痴呢？

我問他美術課都怎麼上？他告訴我還好老師根本沒發現，上課時他就跟我用一樣的水彩，一樣的蠟筆，我怎麼畫，他就跟著怎麼畫，反正分數低一點也沒關係，他爸爸說將來聯考也不考美術，只要進了升學班，就永遠不必上美術課了。

後來也真如他爸爸所說，雖然我們讀的是不同的國中，但都在升學班裡。我與他的交情，就像我們與音樂美術等這些聯考不必考的「術科」一樣，關係也就越來越淡，直到毫無交集為止了。

* * *

二十多年之後，在職場上我又巧遇他了。那時他已經結婚成家，也很熱情的邀我到他家裡作客。於是約好在一個星期天下午，我到了他家。

在布置著很簡潔的公寓裡，牆上到處都掛著許多廉價的名家複製畫，連廚房裡都掛著一張梵谷《吃馬鈴薯的人》。

我盯著這幅畫，想起了他小時候曾告訴我，他們全家都是色盲的往事。他看我一直盯著這幅畫在發呆，就打破沉默問說：

「小管，你知道為什麼我要在廚房裡要掛這幅畫嗎？」

我說：「不知道耶！但這應該是梵谷早期的作品吧？」

他說：「沒錯，這是《吃馬鈴薯的人》，我很喜歡梵谷在寫給他弟弟提奧的信中提到的：『這些在燈下吃馬鈴薯的人，就是用他們這雙伸向盤子的手挖掘土地的。』我覺得這跟聖經裡提醒我們要『親手作工』的道理相同，所以就在廚房裡掛了這幅畫。」

因為我心裡還想著他們全家都是色盲的往事，就又追問說：「除

了『親手作工』之外，這幅畫還有哪些地方吸引你的？」

他說：「那盞燈。小管，你看這幾個窮困的農人，頭頂上還有那盞微弱的燭光，他們還有光啊！聖經裡說：『壓傷的蘆葦，祂不折斷；將殘的燈火，祂不吹滅。』猶太人用蘆葦作笛子，用麻來燃油作火把；但是蘆葦被壓傷，就無法吹出甜美樂音，不能再當樂器，猶太人乾脆折斷這枝蘆葦。油一旦用盡，麻開始冒煙，猶太人就直接吹滅這支火把。這些農人雖然窮，但神依然不吹滅那將殘的燈火，還是讓他們一起在燈下吃著馬鈴薯，這畫面不是很美嗎？」

我很好奇的望著他：「抱歉！小時候你好像告訴過我，說你是很嚴重的色盲，完全無法分辨顏色。可是現在你談起畫時，我覺得你眼裡好像有光，讓我很難想像，難道你的色盲好了嗎？」

他笑著告訴我：「小管，色盲當然不會好，我到現在也依然無法分辨顏色，但我就像是那壓傷的蘆葦，世人覺得我沒用，神卻不折斷我。我分不清畫裡的顏色，所以看一幅畫時，我只會看標題與創作者的名字，接著在標題與作者中找出與作品間的關聯，也就是找出一個故事，幫助我更理解這幅畫裡的意境而已。就像盲人的音感比較好，說穿了也沒什麼奇怪的啦！」

＊＊＊

這位色盲同學對我說的話，讓我至今難忘。

一個不懂構圖、光影、色彩、比例等技術的人，今生就注定要跟藝術品「絕緣」嗎？從我這位色盲同學的經驗裡，藝術品似乎還是可以透過其他的方法來欣賞。

就像我的色盲同學所說，很多人欣賞一個藝術品時，很自然的就

會先看標題或創作者的名字，接著在標題與作者中找出與作品間的關聯，幫助我們理解藝術品裡的意境。如果圖像的背後沒有那些故事，我們還能欣賞這幅圖像嗎？

我想，藝術背後的故事，就像我們身上的溫度。雖然一幅畫可以從它的構圖、光影、色彩、比例等技術中欣賞，但一座再生動、再唯妙唯肖的雕像，若是沒有溫度，依舊只是雕像。

藝術家不是藝術工匠，而是能把自己的思想和理念，巧妙地嵌合在圖像中，讓你在欣賞的同時，也在解讀藝術家的故事。

古希臘的詩歌是敘事詩，原始民族即使沒有文字，依然有自己的詩歌，就是講故事的詩；畫就是講故事的畫。詩與畫的區別是：文字可以描寫一個過程，圖像卻只能表現一瞬間的場景；所以一幅好的畫，就一定要是一個好的故事。

我們希望從藝術品中，感受到創作者的溫度，所以很想聽到藝術品背後的故事，這也就是藝術品的故事（甚至說是「藝術品的秘密」）會永遠流傳的原因。即使這只是傳說，甚至是外行人的牽強附會，或是藝術經紀商的炒作八卦，觀眾依舊喜歡這些故事，甚至很多人因此進入了藝術殿堂。

<div align="center">＊＊＊</div>

《世界著名圖像的秘密》作者張延風，他這個人與這本書一樣傳奇。

1966年中國爆發了文化大革命，在十年的動盪歲月裡，一個北京外語學院法語系的學生，不理會政治上的紛紛擾擾，一心沉浸在法國和西方文化藝術的世界裡。

1968年畢業後，執教於武漢大學，對藝術的喜好更為增加。文革結束後，有機會在 1981年來到巴黎大學（College de Sorbonne）進修，近距離欣賞了大量的西方和中國藝術珍品，圓了自年輕起就開始鑽研的藝術美夢。

　　在巴黎進修時，他結識了許多中西方藝術家，多次參與藝術研討，因萌發了超越民族，從人類文化高度，研究中西方藝術的想法。1990年代中期，調入北京語言大學服務後，逐漸轉入中西文化藝術比較研究。

　　他覺得世界著名的圖像裡，都隱含著許多不為人知的秘密，因而創作了這本《世界著名圖像的秘密》。

　　因為世界著名的圖像裡，隱含著許多不為人知的秘密。秘密一解開，你就會在不知不覺中就愛上藝術，並很快熟悉一切西洋美術史該有的常識。

　　創作者留在世間的不只是藝術品本身，也隱藏著創作者希望讓人知道，或是害怕讓人知道的各種故事。無論你的藝術知識如何？審美常識如何？只要你愛看故事，就請你開懷放膽，進入作者所為你營造的藝術世界裡。

<div align="right">（本文作者為本書主編）</div>

c○netents 目次

Part 1
古人藏在圖像裡的秘密

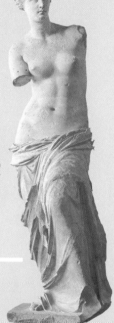

Part 2
藝術家與人體模特兒

Part 3
解開圖中人背後的秘密

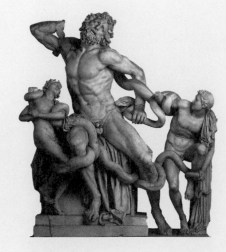

Part 4
藝術家之間的恩怨情仇

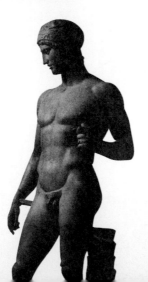

世界著名的圖像的祕密

Part 7
藝術家創造出來的「奇蹟」

古人藏在

圖像

裡的秘密

從還未發明文字的原始人，到埃及人、希臘人與羅馬人，都會用圖畫與雕塑來說故事，對現代人來說，這些是藝術，也是歷史。

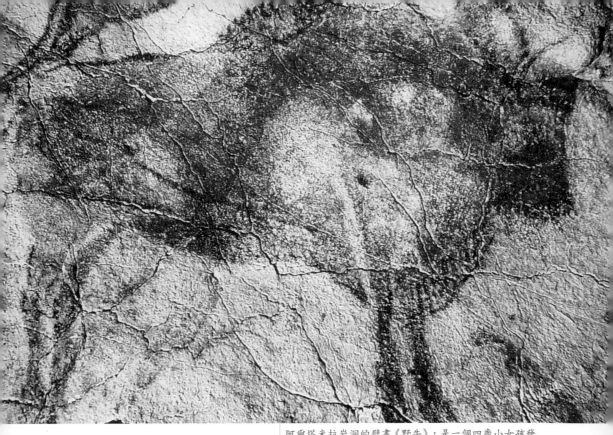

阿爾塔米拉岩洞的壁畫《野牛》，是一個四歲小女孩發現的。因為這些壁畫畫得太好了，很多人懷疑這不可能是原始人的作品，只能是現代人的偽作。

小朋友發現的「地下畫廊」

從歷史來看，原始人就是人類的童年，頭腦裡充滿著幻想與好奇心，所以他們畫在岩洞裡的的塗鴉，會被現代的小孩發現。

原始人與現代的孩子很有默契，許多考古學上的重大發現，常出自於孩子的探險遊戲。

十九世紀末，有位西班牙侯爵桑圖拉，對古代文化懷有濃厚的興趣，他經常在北部塔布里奇地區的阿爾塔米拉岩洞一帶考古。

1879年的一天，他帶著四歲的女兒瑪利亞鑽進山洞尋覓古物。小女兒在石洞深處鑽來爬去，覺得十分有趣。突然她看見洞壁上有一頭巨大的牛正盯著她，不由得驚呼：

「牛！牛！」

這一聲驚叫打開了一座封存數萬年的原始壁畫藝術寶庫的大門。人們發現在洞壁上畫滿了各種史前動物，有野牛、馴鹿和巨大的長毛象，這些動物不但身軀巨大，而且活靈活現。野牛的倔強、馴鹿的溫順、長毛象的威嚴，都得到藝術的表現。壁畫造型準確，線條傳神，並且有肌膚的質感和起伏。

經過專家考證，這些壁畫作於一萬至三萬年前的舊石器時代晚期，是真實的原始藝術。原始藝術逼真生動的魅力，迅速征服了全世界。

但也有人說這些壁畫畫得太好了，不可能是原始人的作品，只能是現代人的偽作。他們甚至懷疑是侯爵雇人所繪，為的是把自己打扮成古代藝術偉大的發現者。一時間，弄得侯爵百口難辯。幸好不久以後陸續發現了其他岩洞壁畫，這才為侯爵洗去不白之冤。在這些岩洞中，最著名的拉斯科岩洞的發現，也頗有傳奇性。

1940年，距法國比勒高省孟泰拉小鎮不遠處，有一棵大樹被雷擊中，人們挖掉樹根，留下一個大坑。幾個孩子在遊玩時，爬進了這個坑，鑽進一個曲折而又狹窄的山洞尋找他們的小狗，發現山洞隧道通向一個高大的石廳，石廳有九公尺高，三十公尺長，洞壁上畫了十四個史前動物形象。

第二部分是走廊，是主洞的延伸部分，石壁上面也畫滿各種動物。最引人注目的是三匹小馬首尾相連，而且形象完美，輪廓準確。

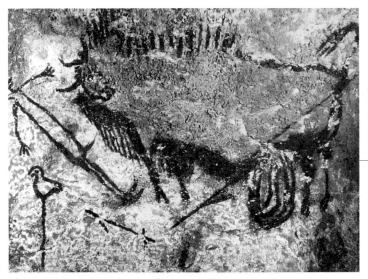

拉斯科岩洞的壁畫《受傷的野牛》，也是一群小朋友發現的。原始人把石洞視為聖地，繪滿了圖畫，無意中也為人類藝術留下曠世奇葩。

第三部分是正廳，有極高的拱形圓頂，景象十分壯觀。

兩個著名的石洞壁畫都是被孩子們發現的，這個看來十分偶然的巧合，卻有內在的聯繫。

童年是充滿幻想與好奇心的年齡，常把暗室、地窖、山洞、地道想像成魔宮、仙境，以為那裡潛伏著神仙與魔鬼，充滿著神奇的力量，所以他們常常鑽縫覓隙探險。

原始人也常被比作人類的童年，他們頭腦裡充滿著幻想與好奇心，以為幽暗的石室地洞是聚集神秘力量的場所，在那裡舉行狩獵祈禱儀式會特別靈驗。所以會把石洞視為聖地，繪滿了圖畫，無意中也為人類藝術留下珍寶。

古希臘的女鬥牛士

「鬥牛」是西班牙的習俗，其他歐洲人覺得很殘忍。但其實早在四千年的希臘，就已經出現這樣的活動，而且「鬥牛士」還是個女人。

希臘神話中有一個關於「迷宮」的故事。傳說地中海克里特島上的米諾斯國王，有個人身牛頭的兒子米諾陶洛斯，不但外形醜陋而且性格殘暴，嗜好吃活人。國王命令能工巧匠代達羅斯，為他的兒子修建一座迷宮，任何人進去都走不出來，只能被吃掉。為了不讓代達羅斯為別人再修迷宮，國王把他囚禁在宮中。

代達羅斯渴望自由、想念家鄉，便和兒子伊卡洛斯偷偷用蠟黏羽毛，做成翅膀，並戴上翅膀飛上天空。行前父親叮囑兒子既不能飛得太高，也不能飛得太低。但是當伊卡洛斯飛上天空後，他感受到自由飛翔的快樂，得意忘

形，越飛越高，離太陽越來越近，被高溫烤化了蠟黏的翅膀，一頭從天上栽下來，掉到海裡淹死了。

後來雅典英雄德修斯路過米諾斯，聽說了牛頭怪吃人的暴行，決心為民除暴，殺掉米諾陶洛斯。但是如何才能走進迷宮而又不迷失方向呢？德修斯得到國王女兒的暗中幫助，把線團的一頭繫在入口處，帶著線團進去，殺掉牛頭怪，而後順著棉線安然返回。

傳說中的迷宮真的存在嗎？考古學家經過細緻地發掘，在克里特島上發現了一個面積達一萬六千平方公尺的宮殿遺址。這個宮殿千門萬戶，廳堂相連，回廊曲折，複雜得如同迷宮，他們以為找到了米諾斯王宮，其實這是古代先民在克諾索斯修建的宮殿，初建於西元前兩千年，後來經過幾次毀敗，約於西元前一千七百年重建，這一時期正是克里特文化的盛期。

在王宮的牆壁上，有一幅保存完好的濕壁畫《鬥牛》，畫的是一頭健碩的大牛，牛頭牛背牛尾各有一人。牛頭前的白皮膚的女雜技藝人似乎正在運氣，要翻上牛背，牛尾那個人似乎就是牛頭那個人，她已經越過牛背翻下

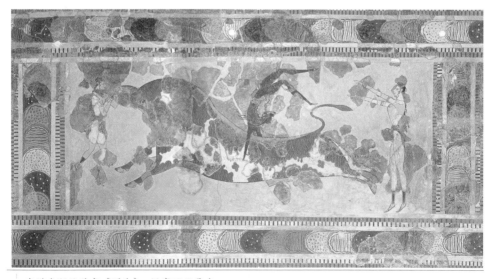

克諾索斯的壁畫《鬥牛》，證實不只是在西班牙，早在四千年的希臘，就有「鬥牛」的活動，而且畫中的「鬥牛士」竟然還是個女人。

來。牛背上的那個棕色皮膚的人，正在奔跑的牛背上倒立，難度相當大。我們是否可以這樣設想，當時鬥牛相當盛行，與牛有關的祭祀活動也很廣泛，後來就演變成「牛精食人」的傳說。

從藝術的角度來說，這幅四千年前的壁畫技巧嫻熟，色彩鮮豔，氣氛歡快，是一件反映早期文明生活的經典之作。

三千年前的「巴黎少女」

克諾索斯宮殿壁畫上穿著敞領花衣的捲髮少女，竟然和十九世紀法國宮廷和貴族沙龍裡的少女裝扮類似，原來流行就是復古。

《聖經》裡說：「日光之下並無新事。」用在女性流行的服飾與裝扮上來說，真的很貼切。

荷馬史詩描寫的希臘，在現實裡曾出現過嗎？考古學家認為就是克里特島上的克諾索斯文明和希臘半島上的邁錫尼文明。

比如《伊利亞德》裡老英雄涅斯托爾，喝酒用的的金杯（杯耳上還雕有鴿子）就找到了。史詩中經常提到的鬥牛場面，也在壁畫上出現。

不過和現代西班牙鬥牛不同的是，古代鬥牛是少男少女在牛身上翻上翻下，有點類似現代雜技，表現的是演員身體的靈活與柔韌。

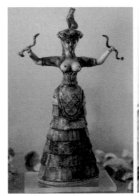

克諾索斯宮殿的雕塑《持蛇女神》(左圖)，壁畫上的《巴黎少女》(右圖)顯示荷馬史詩描寫的希臘，就出現了現代女性流行的服飾與裝扮。

史詩讚美了許多美女和女神，這些形象也出現在克諾索斯的王宮的壁畫上和雕刻上。其中一個雙手握著小蛇的女神雕像，更是格外引人注目。

她袒胸露乳，短袖束腰，層疊的長裙像花瓣一樣張開，和十九世紀法國宮廷和貴族沙龍裡，那些終日在舞會上歡笑嬉戲的交際花沒多少區別。

所以，有的美術史家索性把克諾索斯宮殿壁畫上的一個穿著敞領花衣的捲髮少女，命名為《巴黎少女》，似乎一位現代名媛帶著活潑的神態，穿過三千年的時光隧道，來到我們面前。

畫匠眼中的美麗「人妻」

兩千年前的羅馬，一位無名畫師在為一對夫妻作畫時，焦點是在男性？還是女性？千年之後的觀眾，竟然也會感受得到。

西元79年的一天深夜，隨著震天撼地的巨響，位於那不勒斯的維蘇威火山爆發了。

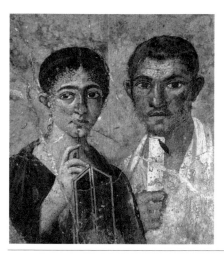

山下的羅馬古城龐貝，迅速被大火點燃，被滾滾而下的火山熔岩吞沒，被從天而降的火山灰埋沒。人們來不及逃走，就被死亡擊倒，保持著生命最後一刻留下的姿勢。血肉之軀在高溫下迅速氣化，留下一個個空洞。

但是，高溫不能把石構建築物燒毀，於是，一棟棟的房屋、一條條的街道，還有各種公共場所如元老院、劇場、澡堂、

被火山淹沒的羅馬古城龐貝，許多房屋的牆壁上繪有各色壁畫。讓我們知道千年以前的羅馬人，會認為什麼是「美」，還有他們如何表現「美」。

市場都完好地埋在火山灰中。千年過去了，這個昔日繁華的港口城市被人遺忘，直到十九世紀才被考古學家發掘出來。

學者們驚奇地發現，許多房屋的牆壁上繪有各色壁畫。通過壁畫我們能夠知道當時的羅馬人喜歡什麼，他們認為什麼是美，還有他們如何表現美。

一幅壁畫引起人們的注意：這是一對夫婦的畫像。他們叫什麼名字？為什麼他們的畫像出現在這裡？他們的生活和婚姻狀態如何？這些都是歷史學家探索的問題，而藝術研究家則更關心畫像的技法和藝術表現力。

有證據顯示這房子叫「奈奧的房子」，那麼，這對夫婦是否叫奈奧呢？根據房子裡面有烤麵包的設施，有人猜測男主人可能是位麵包師。

從畫像來看，他有點笨拙、靦腆，帶著渴求的神態面向觀眾，與麵包師有契合之處。但是後來的證據卻否定了這一判斷，認為這是一對律師夫婦。

另外人們覺得畫師對女主人，賦予更多的關心與表現。在他的筆下年輕女子，雖然已為人妻，但是身心都完好地保持著一個少女的清純。

她若有所思地遙望著，一雙大大的眼睛沈浸在自己的心思裡。一支鐵筆頂著微尖的下巴，她用那支筆寫了有意思的事，但是又停筆了。或許她有更好的詞句，或許她還沒有想好要寫什麼。

她有滿腹心思，但是在丈夫身邊，她欲言又止。這支筆真是神來之筆，它點畫出畫師細膩而多情的情懷。

從藝術角度來看，這幅壁畫的技巧之高，不但超過拜占廷的許多鑲嵌畫，而且超過中世紀許多壁畫，甚至超過一些文藝復興早期的畫作。遺憾的是它和羅馬的其他藝術一樣，沒能延續下來，終究成為絕響之筆。

埃及王子變成了老村長

這件埃及王子的雕像，完全沒有一般法老像和神像中常見的僵硬感，而是一個大腹便便、肥頭大耳，就像村子裡的「老村長」那樣。

古埃及人認為靈魂只有依附在軀體上，才能得到永生。

他們除製作木乃伊外，還製作各種大小不同的石雕像和木雕像。對於埃及人，這些「像」就是容納靈魂的「容器」。為了不讓靈魂找錯物件，木雕和石雕像要儘量與死者的身材容貌相似。因此，古埃及人像藝術本能地遵循寫實風格。

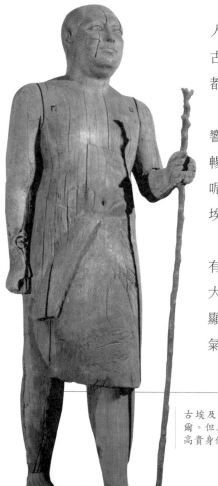

古埃及藝術的寫實風格完美地體現在一件木雕的人像上。這件雕像就是聞名四海的《老村長》。當考古學家從一座古墓中把它挖掘出來的時候，在場的人都嚇呆了。

四千年的歲月風塵，竟然對這件不大的木雕像影響不大。看上去，雕像鬚髮畢現，表情生動，衣紋流暢，活脫脫像現代人的作品。為什麼木雕會千年不朽呢？有專家說，埃及乾燥的氣候大有益處。此外，古埃及人可能有特殊的防腐技術。

使人大為驚奇的另一個原因，是這件作品完全沒有法老像和神像中常見的僵硬感，我們看到的是一個大腹便便、肥頭大耳的人。他手持拐杖，舉步遲緩，顯示養尊處優的生活所帶來的不便。他目光炯炯，盛氣凌人，像一個高高在上、慣於發號施令的頭領。

古埃及的木雕《老村長》，模特兒是皇子柯阿比爾。但為什麼他穿著如此樸素？還不佩戴任何顯示高貴身份的佩飾？這些問題可能永遠找不到答案。

世界著名的圖像的祕密
Part 1
古人藏在圖像裡的祕密

然而這個人的穿著卻很隨意和樸素，沒有佩戴任何顯示高貴身份的佩飾。手裏的拐杖似乎暗示這個人辛苦走路，要去遠方辦什麼事。以至於當這件木雕像剛露面，一個參與發掘的農民禁不住喊道：

　　「這不是我們的老村長嗎？」

　　這個農民感到大惑不解的是，幾千年前，就有一個和老村長一模一樣的人生活過？否則，為什麼木雕像那麼像他們的老村長呢？

　　歷史學家當然不會相信什麼靈魂轉世，他們用各種方法來考證古墓的主人，終於查明，墓主是皇子柯阿比爾。可是為什麼他穿得那麼樸素？為什麼他的神態不同於古埃及遵循的貴族標準像？這些問題可能永遠找不到答案。

理想中的「美」如何誕生？

數與美之間有無關係？普拉克西特列斯認為：「完美從大量的數中產生」，《荷矛者》雕像就是理想中「美」的典範。

　　古希臘人長期把美與尺度聯繫在一起，所以柏拉圖在《菲利布斯篇》中寫道：「尺度和相稱處處都是同美和優雅一致的。」

　　亞里士多德則援引畢達哥拉斯的觀點：「數的性質存在於音階（和諧）中、天空中和其他許多事物中。」

　　既然數與美、和諧有密切的關係，那麼，普拉克西特列斯（西元前460—西元前416）認為：「完美從大量的數中產生」，便是很自然的事了。因此他創作了一座被藝術家稱

普拉克西特列斯的《荷矛者》，是按他自己認為的尺度所做，沒有參考別人的意見，被藝術家稱為「範本式」的雕像。

為「範本式」的雕像，提出了藝術形象的基本形式，特別是人體各部分的比例資料，使之成為指導造型的法則，這作雕像很可能是《荷矛者》。普拉克西特列斯死後，有一個關於他按照尺度造像的故事一直在流傳。故事講的是：

他同時做了兩個雕像。其中一個在創作時聽取來到工作室的觀眾的意見，不斷地修改形象，直到觀眾滿意。但第二件作品則不聽觀眾的意見，按照藝術家掌握的數量關係及尺度來雕造。

然後，他把這兩個雕像同時展覽。一個作品贏得廣泛讚譽賞，另一個卻引起大家的嘲笑。於是普拉克西特列斯說：

「你們挑出毛病的那一個，是按你們意見做的，也就是你們自己做的；而你們讚美的那個，是我按尺度做的。」

裸體的奧運會運動員

西元前720年的奧林匹克運動會上，一名運動員在賽跑中不小心掉了短褲，但是他獲勝了，從此裸體運動的習俗就產生了。

古希臘時期由於城邦之間以及與更遠的異族之間的戰爭頻繁，培養強健而勇敢的戰士，便成為各邦國的重要任務。因此在古希臘人中，「健全的精神必然寓於健全的身體」的觀念，漸漸深入人心。

為了培養身心健康的公民，有的邦國實行全民皆兵，全民鍛煉的國策；有的大力開展體育競技，獎勵優秀運動員，提倡熱愛體育的風尚。於是，每

四年一次的奧林匹克運動會便成了希臘的盛事。

在運動會上選手們起初是穿運動褲的，後來卻裸體了。這個改變發生在西元前720年的奧林匹克運動會上。

在賽跑中，一名邁加拉運動員不小心掉了短褲，也可能是有意為之，但是他獲勝了，從此一種裸體運動的習俗就產生了。

還有另一個版本的傳說，在雅典的一次慶典中，領先的運動員的短褲滑了下來，在到達終點前把他絆倒。為防止以後出現類似事故，當局發布了一個公告，要求競賽者裸體。

裸體在古希臘引起一系列反應。首先，肌肉發達、身形健美的青年男子成為美的象徵。斯巴達國王阿格西萊（西元前440—360），曾把體態臃腫的波斯戰俘與曬得黑黝黝的斯巴達勇士對比，從而鼓舞自己的部下。

其次，為了讓全民永遠記住和崇拜護國勇士與奧林匹克冠軍，城邦為他們立像。這些像或著衣，或裸體，而國民學會了「純真地看待裸體」。

最後，為了讓少女變成健康的母親，以便孕育出強壯的下一代，城邦鼓勵少女開展體育運動。允許她們開運動會，允許運動員穿短至膝蓋的短裙和露肩的上衣。

為了給女性（主要是女神）畫像或造像，當局允許藝術家在少女運動會上觀看。而藝術家則強烈希望有真正的女模特兒。據說，公民大會為此專門投票表決，幫助名畫家宙克西斯得到了五名少女模特兒。

利希波斯的《拭垢的運動員》，可見古希臘奧運會裡的運動員，有人是裸體競賽，國民也因此學會了「純真地看待裸體」。

斷臂的維納斯可不可以復原？

她是絕代佳人，但又是缺失雙臂的「殘障人士」。她就是法國盧浮宮的鎮館之寶——維納斯雕像。

據說，當年在土耳其的梅羅島發現這尊雕像時，她已經斷為兩截，雙臂不知去向。在附近發現過一些雕像的殘片，但是後來有證據說明，這些殘片與雕像無關。

當時，一位法國官員知道此事，立即意識到這尊雕像的重要性。他囑咐村中長老，務必保護好這尊像，法國要出資購買。他立即向總領事館彙報此事，總領事不敢擅自做主，遂向駐伊斯坦布爾的大使館呈報。與此同時，一名法國遊客也向使館報告此事。

大使館從兩條管道得知消息後，決定派人去把石像「弄」回來。但是事出意外，長老又把石像賣給另一群人。雙方都想把她據為己有，幾乎鬧到要動武。最後經各方說和，石像終於歸法國人所有。當獲勝的法國人最終將石像運回法國時，石像已是殘缺不全的了。經過一段時間的修復，才正式與公眾見面。

《維納斯像》的魅力迅速征服了全世界，每日來參觀、欣賞，甚至朝拜的人絡繹不絕。但是殘缺的雕像終

古希臘《維納斯像》缺了手臂，很多好事者想把殘缺的部分復原。但斷臂的女神似乎比完整的更好看，因為她能引起無限的遐想。

究使人遺憾。於是有好事者向社會呼籲希望有人能把殘缺的雙臂復原。

一百多年來，各種補救的方案還真提出了不少。這些方案中的胳臂，有的拿著金蘋果，有的扶著戰神的盾，有的拉著裹著下身的披布，有的指著前面的愛神丘比特。但是沒有一個方案能得到一致的贊同。有人因此而灰心，無奈地說，斷臂的女神比完整的更好看，因為她能引起無限的遐想。

最近，有人借助超級電腦，根據女神全身的狀態與動態，預測她的雙臂的位置。設計者認為人體是一個和諧的整體，牽一髮而動一身，反之只要將整體把握住了，局部的狀態就可以推算出來。我們希望這項有趣的實驗能取得成功。

在法庭上脫衣裸體的女被告

雅典名妓芙麗涅遭人誣告，政治家希佩里德斯為她辯護，要她在法庭脫衣，證明她就是維納斯女神，裸體的她下場會如何呢？

在古希臘，妓女可是一種很風光的職業。雅典的名妓們，不但有傾國傾城的美貌、富可敵國的財富，而且還有出眾的才華。

她們是哲學家的朋友，可以和蘇格拉底、柏拉圖平起平坐討論問題；她們是政治家的摯友，在社會生活與宗教生活中發揮重要作用；她們是藝術家千金難買的模特兒，而且是作品最挑剔的評論者。

妓女可以觀看奧林匹克運動會、演講比賽、戲劇演出，可以乘坐馬車在大街上兜風。她們穿著華貴的絲綢衣裙，袒胸露乳，美髮飛揚。市民的妻子

卻不能仿效，良家婦女唯一的任務，是關在家裏養育後代。

雅典名妓芙麗涅，是大雕刻家普拉克西特列斯的模特兒兼情人。藝術家以她為原型創作了《尼多斯的阿弗洛狄忒》，其摹品現藏於梵蒂岡美術館。

作品表現的是女神剛把衣裙脫下，身體微微彎曲，正準備下海沐浴的姿態。現藏於佛羅倫薩的《美第奇的維納斯》，其形體與前者相似，但是右手舉胸前，左手垂於小腹前，羞怯地擋住私處。據說這是芙麗涅在祭神儀式上最富魅力的動作。

可惜樹大招風，芙麗涅的無限風光，引起淑女們的嫉恨。為了對付她，她們買通了一個叫埃烏西阿斯的人把她告上了法庭，罪名是「用美色勾引國

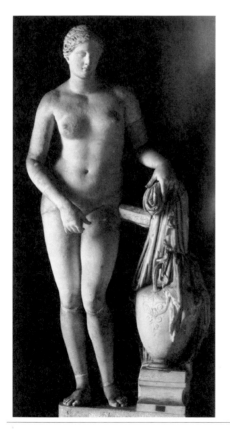

《尼多斯的阿弗洛狄忒》（左圖）與《美第奇的維納斯》（右圖），模特兒
竟然都是雅典名妓芙麗涅。她遭人誣告，在法庭脫衣裸體，讓法官們
相信她就是維納斯女神，因此獲判無罪。

家的傑出公民，使他們擅離職守」。偏偏審判團是由鐵石心腸的衛道人士組成，最痛恨蕩婦，芙麗涅很可能被判罪。

在危急時刻，芙麗涅托人找到政治家希佩里德斯為她辯護。希佩里德斯也是芙麗涅的崇拜者，看到美人哭得梨花帶雨，他決心完成一件英雄救美的壯舉。

在法庭上，面對審判團，他慷慨陳詞，歷數芙麗涅的功績。為了打動審判團，他甚至滿含眼淚，連連歎息。但是法官無動於衷，打斷他的講話，馬上就要宣佈判決。

情急之下，希佩里德斯叫來芙麗涅，摘下她的面紗，扯下她的衣裙，祈求上天來拯救維納斯的女信徒。

突然間，奇蹟發生了。在芙麗涅美豔絕倫的裸體面前，法官們心蕩神迷，他們終於相信，眼前就是維納斯女神，法庭終於宣佈芙麗涅無罪。

歷史上第一位遭**政治迫害**而死的藝術家

政治鬥爭介入藝術，早在古希臘時就出現了。藝術家菲迪亞斯接受政治家伯利克里邀請，擔任雅典娜雕像的建造師，不料卻引來了殺身之禍。

伯利克里執政時代是雅典的黃金時代。在雅典彙集了來自各地的學者、作家、詩人、戲劇家、哲人和藝術家。建築、雕塑、繪畫都獲得極大的成就。

雅典有一塊面積不大的高地，地勢險要陡峭，只有幾條路上下，是易守難攻的戰略要地。雅典人很早就在那裏修建衛城。後來衛城被波斯人摧毀，伯利克里決定在舊址上修建新的衛城。

雅典建築師和藝術家們，在衛城修建了獻給城市保護神雅典娜的帕特農神廟、供奉眾神的伊列克提翁神廟，還有尼開神廟和山門「普拉比列依」。

建築物依地勢沿周邊安排，在山下就可以看到全貌。上了山則隨著山路起伏，各建築物依次展現。雅典衛城這個彈丸之地，是世界偉大建築物最密集的地方。

伯利克里請他的好友、大藝術家菲迪亞斯（西元前5世紀初至西元前432／131），擔任衛城的總設計師和雅典娜雕像的建造師。供奉在帕特農神廟裏的雅典娜雕像高十二公尺，用木、象牙和黃金製成，原作現在已毀滅不存。

從摹仿品來看，雅典娜帶著頭盔，胸前用美杜莎的頭像作裝飾。托著勝利女神像的右手放在柱上，左手執盾牌。盾牌兩面描繪了幾個神話故事。內側面——《眾神和巨人作戰》，外側面——《希臘人和阿瑪戎人之戰》。在外則面浮雕中菲迪亞斯把自己和執政官伯利克里的形象加進去。

但是政治鬥爭早已深深地介入藝術。伯利克里的政敵陰謀先向菲迪亞斯發難，然後把火引向伯利克里。他們找到了一個很好的起訴理由，控告藝術家

菲迪亞斯雕塑的《雅典娜女神像》，因為在神像中留下自己和政治家好友伯利克里的形象，被政敵誣陷是對神靈的褻瀆，成為人類歷史上第一個因政治迫害而亡的藝術家。

盜竊了裝飾雅典娜神像的黃金。

歷史學家普魯塔克說過，衛城實際上是全希臘的金庫，僅雅典娜神像就用了二千公斤黃金。說建築師貪污黃金最易激起公憤，而且查無實據，看來菲迪亞斯死定了。

誰知道伯利克里早就防患於未然，他建議菲迪亞斯用特別的方法，鑄造和鑲嵌神像表面使用的黃金，必要時可以把黃金全部拆卸下來，並測出準確的重量。菲迪亞斯依計而行，黃金重量絲毫不差。

控告者在事實面前失敗了。一計不成，又生一計，他們控告菲迪亞斯在神像中留下自己和伯利克里的形象，是對神靈的褻瀆。這回菲迪亞斯難逃其責了，他被投入了監獄，在那裡因病而亡。但也有人說他死於政敵的毒藥。

無論死因為何，菲迪亞斯可能都是人類歷史上第一個因政治迫害而亡的藝術家。

神廟前**美麗女像柱**竟是女俘

六個身裹長袍，莊嚴肅穆的女像柱，背後隱藏的卻是一段悲慘史實。戰勝者以藝術來懲罰仇敵們的婦女，讓她們變相服刑。

雅典衛城伊瑞克提翁神廟前有六根石柱，石柱做成六個女性形象。

這是六個身裹長袍，莊嚴肅穆的女人，雖然頭部承載著神廟石簷的重量，但是從女像的表情和動作來看，她們並不感覺任何壓力，一條腿甚至還稍有彎曲。

把圓柱改造成女人的造型，這個奇妙的想法是怎麼來的？一個傳說提供了一個並不浪漫的回答。

　　在希臘時期，有一個叫卡利亞的城邦與波斯修好，而與希臘為敵。希臘戰勝波斯後，即對卡利亞宣戰。

　　希臘人殺戮男人，攻城占地，掠走女人，逼其為奴。希臘人不准被俘的女人脫去長袍，不准去掉已婚婦女的服飾標誌，讓她們永遠帶著俘虜的標記度過餘生，以此來羞辱她們，讓她們變相地服刑。

　　雅典的建築師們，為了永遠讓這個懲罰仇敵的故事傳之後代，便在公共建築物裏設計了「女俘負重載」的形象，將她們永遠釘在恥辱柱上。

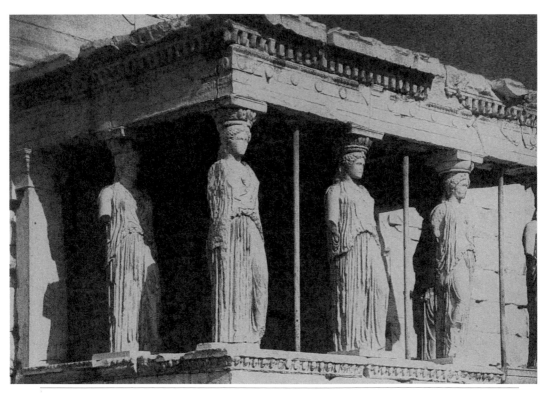

雅典衛城伊瑞克提翁神廟前的六根石柱，被做成六個女性形象，竟是希臘征服卡利亞後，掠
走女人為奴，還把她們刻在石柱上，藉此羞辱她們，讓她們變相地服刑。

造型的最高原則是「美」而不是「真」

希臘的詩歌是敘事詩，就是講故事的詩；畫就是講故事的畫。詩與畫的區別是：詩描寫一個過程，畫只能表現一瞬間的場景；所以畫要求的是美，不是真。

雕塑《拉奧孔》於1506年出土，是少有的古希臘雕塑真跡。

據考古學家考證，這一群像的作者是羅德島的三位雕刻家（阿基桑得羅斯及其兩個兒子）。製作年代是西元前一世紀中葉，那時是希臘化時期，也是古希臘藝術由盛轉向衰的轉變時期。

拉奧孔是荷馬史詩《伊里亞德》中的一個有名的祭司。那時希臘人和特洛伊人進行長達十年的戰爭，雙方損失巨大，但是希臘人仍然攻不下特洛伊城。

戰爭的最後一年，足智多謀的奧德賽想出一個妙計，用木頭做了一匹巨大的木馬，放在城外。奧德賽率眾英雄藏在馬肚裏，其他人則假裝撤退，隱藏在附近的海灣裡。特洛伊人以為希臘人敗退，打開城門，要把木馬作為戰利品拉回城內。

這時阿波羅神廟的祭司拉奧孔發出警告，要特洛伊人不要中計，結果觸怒了庇護希

《拉奧孔》雕像雖出自荷馬史詩《伊利里德》，但雕刻家畫了人物的痛苦掙扎，卻沒有像詩裏描寫的那樣張嘴狂叫，因為希臘藝術的最高境界是「靜穆」。

臘人的雅典娜女神和眾神。為了懲罰冒犯她的人，雅典娜派遣兩條巨蛇，將拉奧孔父子纏死。這是一個少有的，在古希臘文學和藝術上都得到表現的題材，因此它成為分析文學與藝術關係的典型材料。

藝術家和評論家都對雕塑《拉奧孔》的高超的藝術性給予高度的評價。文藝復興巨匠米開朗基羅說它「不可思議」，為以後的藝術發展指出了方向。

到了十八世紀，德國著名的藝術理論家萊辛以《拉奧孔》為典型，深入分析了詩與畫的異同，提出了許多新的文藝觀點。

萊辛從分析詩與畫的關係入手，然後展開議題。在那個時代，人們所說的詩歌是敘事詩，即講故事的詩；人們說的畫是講故事的畫，即展現故事場景的繪畫和雕刻。詩與畫的區別是：詩描寫一個過程，畫只能表現一瞬間的場景。

詩對拉奧孔的痛苦掙扎刻畫入微，甚至對人物張嘴狂呼的情景也能誇張地描寫。讀者通過閱讀，將文字轉化為想象的形象。而畫直觀地進入觀眾的視覺，牢牢地控制著觀眾的想象。藝術家在創作時，就不得不考慮觀眾的心理承受能力，不得不遵循美的要求，因為「美是造型的最高原則」。

從《拉奧孔》可讓我們看到，雕刻家刻畫了人物的痛苦掙扎，但是沒有像詩裏描寫的那樣張嘴狂叫。因為古希臘觀眾認為，張嘴狂叫的形象是不美的。人物形象的美的標準應該是深沈靜穆，所以希臘藝術的最高境界是靜穆。

就這樣，萊辛通過解剖麻雀的方法，準確地抓住了希臘藝術的意境特性，為古希臘藝術研究開闢了新的思路。

《拉奧孔》不僅是一件單純的藝術品，而且是藝術理論的一個支柱。

我在另一個世界等著你

普桑聽說古墓新出土了一塊墓碑，急忙趕到現場，工人用水沖洗碑面後，漸漸古羅馬文字從泥汙中露出來，這句話使他不斷豐富和完善畫作的構思。

　　１７世紀的法國，培養出了她的第一個世界級大畫家普桑（1594—1665）。所謂世界級指的是能與義大利文藝復興大師們平起平坐的大畫家。他創作出獨具個性的作品，作品的意蘊之深，技巧之高，不輸於任何舉世公認的名作。

　　畫家普桑與其說是法國培養的，不如說是義大利培養的，因為他的一生絕大多數時間是在義大利度過的，受文藝復興藝術影響極大。但是普桑的根畢竟紮在法蘭西文化的沃土上。他內心湧動著一個強烈的願望：為法蘭西創作名垂千古的作品。

　　普桑信奉古典主義，以古希臘羅馬藝術馬首是瞻，崇尚理性，弘揚道德，主張寓教於藝。普桑要創作一幅高尚的作品來弘揚人的崇高精神。他認為精神的最高境界是參透生死。人如果能以理性的態度超越對死亡的恐懼，就能明白為何而生，就能知道人應當如何度過自己的一生。

　　對這樣一個涉及人生終極意義的問題，歷代藝術家早已有所考慮，並有作品問世。畫家通常以抹大拉的馬利亞的故事為題材。例如拉圖爾的《懺悔的抹大拉馬利亞》，畫面上馬利亞一手持書，一手摸骷髏頭骨，正在思考人生的意義。骷髏頭象徵著死亡，暗含《箴言》：「不義之財毫無益處；惟有公義能救人脫離死亡。」

　　然而法國畫家普桑不願走別人的老路，他要另闢蹊徑創作一幅意蘊深厚的哲理畫。

普桑在義大利居住期間，考古發掘正在興起。人文主義者對古羅馬文化發生濃厚興趣，試圖從遺址中發掘雕刻、碑刻和其他文物。

有一次，普桑聽說又發現了古墓並出土了一塊墓碑，他急忙趕到現場，看到工人正從坑裡往外抬一塊沈重的石板，很像石碑。石板抬出來後，工人急忙用水沖洗碑面，漸漸古羅馬文字從泥汙中露出來。大家慢慢認出羅馬字的意思：

「我在另一個世界等著你」。

這句表面看來意在調侃的碑文，使普桑心頭一震，他日思夜想的哲理畫

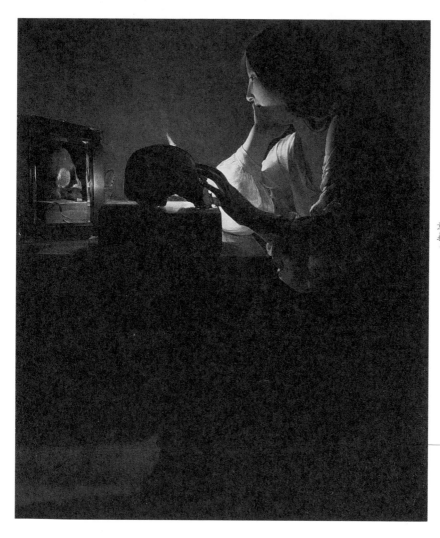

拉圖爾的《懺悔的抹大拉馬利亞》，畫面上馬利亞一手持書，一手摸骷髏頭骨，正在思考人生的意義。

的主題，似乎就在這句話裡。一個構思如電石火花般出現在他的腦海中。普桑在隨後的日子裡不斷豐富和完善構思。他的思路是這樣的：

墓碑應該是生與死的仲介，它應該闡釋死亡的意義，同時折射出生的價值。生死觀有幾個層次的意義遞進：

一、不管你生前過得多麼快樂，死亡終究會來臨，世上沒有長生不老之人。

二、既然死亡是人生的歸宿，那麼當死亡來臨之時，不必恐懼，也不必怨天尤人。

三、死亡可能是導向另一種生命的大門，但我們不知道。

根據這幾種觀念，普桑設計了這樣一幅畫：在風景如畫的地方（象徵快樂的生活），有幾個牧羊人正在讀一塊墓碑（心智純潔的人正在探索一個奧秘）。墓碑上的古拉丁文寫道：

「在阿卡迪也有我」。

這裡的「我」即是「死亡」，它無處不在，即使在阿卡迪這樣的人間仙境也不可避免。

牧羊人中有人醒悟了，露出了會心的笑容；有人達不到境界，仍在努力思考。但沒有人恐懼，沒有人哀怨，因為他們毫無榮華富貴值得留戀。

普桑為作品注入許多高尚的象徵符號，例如，以刻有文字的墓碑為中心，四個牧羊人組成兩個三角形。在古典藝術中，三角形構圖具有崇高的意義。女牧人按希臘女神形象塑造，突出了作品對古希臘藝術的繼承。他們身後茂密的樹林和晴朗的天空，則暗示作者是樂觀開朗的人文主義者和自然主義者。

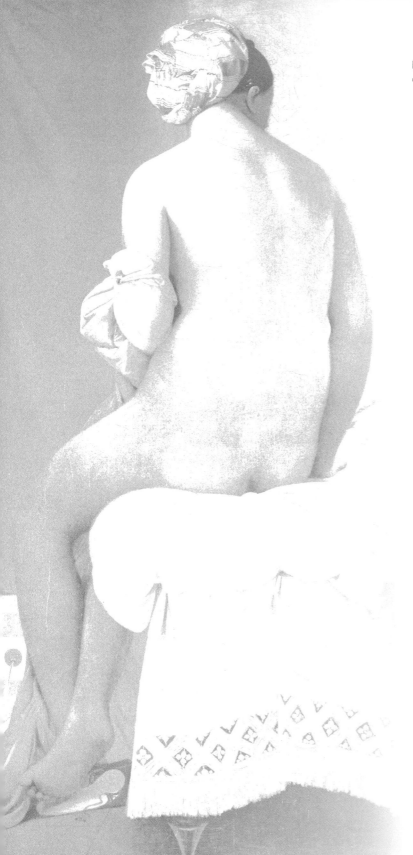

藝術家

與人體模特兒

藝術家究竟是怎樣選擇自己的模特兒？有的挑妻子、有的挑情人、也有挑褓母，甚至挑風塵女子。禁得起時間考驗的，就是藝術。

愛上「聖母」的畫家

拉斐爾與菲利波都是善於畫聖母的名畫家，也不約而同都愛上了畫中擔任聖母的模特兒，但一個退卻了，另一個卻選擇勇於面對，最終成了兩個完全不同的結局。

拉斐爾（1483—1520）的《西斯廷聖母》是母親的不朽頌歌。俄國大畫家克拉姆斯柯依這樣評價她：「即使停止信仰，她仍不失價值。」

那麼，拉斐爾畫筆下的聖母形象原型，是出自畫家的想像，還是來自某位模特兒呢？與拉斐爾同時代的美術史家瓦薩里告訴我們，聖母是按照一位美女的容貌描繪的。

這個美女名叫瑪格麗塔，是錫耶納的一位麵包師的女兒。美麗的瑪格麗塔的家離拉斐爾的住所不遠，路人不難從牆外窺見她的倩影。

據說拉斐爾第一次見到她時，她正在花園裡一個小噴泉下洗濯秀足。

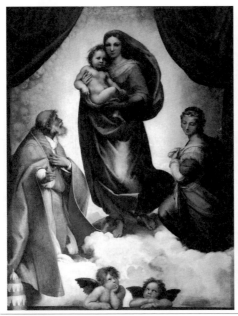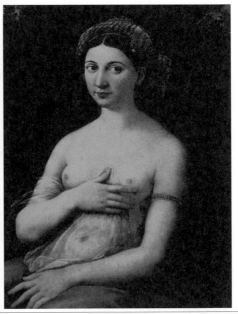

拉斐爾的《西斯廷聖母》（左圖）與《拉福爾納‧里娜》（右圖），都是以他深愛的麵包師女兒瑪格麗塔為模特兒。但拉斐爾為了門當戶對，並未與她結婚，只是一直保持著婚外情。

拉斐爾為她那純美無瑕的身影所傾倒，深深地愛上了她。通過交往，拉斐爾發現瑪格麗塔的心靈與外表一樣美好，便更加愛戀她，以至離開她就無法生活。但是由於社會地位的差距，他們倆人不可能正式結合。

拉斐爾的婚姻早就由紅衣主教安排妥當。主教把自己的侄女（也可能是私生女）許配給拉斐爾，然而拉斐爾並不愛這位名門閨秀，夫妻關係一直很冷淡。拉斐爾和瑪格麗塔一直保持著情人的關係。《西斯廷聖母》、《拉福爾納·里娜》、《拉多娜·韋拉塔》都是以他深愛的瑪格麗塔為模特兒。

但是拉斐爾最終卻喪命於這場轟轟烈烈的愛情。1520年，瑪格麗塔感染時疫，拉斐爾照常與她幽會，臨別時這對情侶深深地親吻。拉斐爾回家後便得了傳染病，幾天之後，這位天才的畫家就告別了人世，時年僅37歲。

拉斐爾死後，瑪格麗塔被趕到大街上。走投無路的瑪格麗塔，後來進了修道院，在淒苦中度過了餘生。

菲利波當修士時繪的《聖母在森林中》，模特兒是聖瑪格麗特修道院的修女盧克雷齊婭。倆人因畫結緣，做出了一個大膽的決定：私奔。

但和拉斐爾在婚姻上的懦弱與動搖相比，修士菲利波（1406—1468）和修女盧克雷齊婭卻勇敢果斷多了。

畫家弗拉·菲利波是一位修士，經常在佛羅倫斯接受繪畫訂件。有一次，聖瑪格麗特修道院請求畫家為她們畫一張畫。畫家在修道院巧遇修女盧克雷齊婭。修女天生麗質，優雅迷人，令菲利波一見傾心。

他說服修道院院長，讓她

以盧克雷齊婭為原型描繪聖母像。這樣他就有機會接觸盧克雷齊婭，並且最終打動了她的芳心。

但是，在當時的社會裡，修士與修女戀愛是大逆不道的事情，更別說結為夫妻了。為了愛情，他倆做出了一個大膽的決定：私奔。

修士與修女私奔的醜聞引起軒然大波，但他們二人卻毫不後悔。他們廝守終生，並且生了一兒一女。1461年教會終於軟化了立場，特赦菲利波，承認他們的結合為合法。

在菲利波的許多聖母像中，我們都能看到盧克雷齊婭的影子——白皙、文弱、柔美。需要補充的是他們的兒子菲利比諾也是著名畫家，據說畫得比他父親更好。

難以抗拒的「致命之吻」

喬爾喬內愛上了一個義大利女郎，不但把情人的美貌留在作品裡，並以《沈睡的維納斯》讓她以維納斯之名萬古流芳，結果卻是悲劇收場。

義大利畫家喬爾喬內（1477—1511），在34歲時達到事業的高峰。他不僅以優美的畫作聞名，也以高超的音樂演奏，為文人雅士的聚會增添樂趣，他因此成為大家的寵兒。

喬爾喬內精心創作油畫《沈睡的維納斯》，他視這幅畫為自己的代表作。

這個維納斯有些像希臘名作《尼多斯的維納斯》，身上也沒有遮蓋，一

隻美麗的玉手代替無花果葉，羞怯地遮掩著小腹。喬爾喬內的維納斯不是站立著，而是在野外斜躺著。

沈睡的女神面容端莊、沈靜，給人以典雅高潔之美感。然而，仔細地觀看，她並非美若冰霜的古典美女，她的面容有義大利女郎的美貌，粉紅色的皮膚裡奔湧著地中海兒女的熱血。

誰充當了這位既安靜又熱烈的維納斯的模特兒呢？

與畫家同時代的傳記作者瓦薩里，在描述畫家生活的細節時是比較謹慎的。瓦薩里沒有指明誰是喬爾喬內的模特兒，但是提供的線索都指向一個人，這個女人就是畫家心愛的情婦。

畫家深愛的這位女郎，也以同樣的深情愛著他。畫家把情人的美貌留在作品裡，並以維納斯的名字讓她萬古流芳。這就是他們愛的見證。

誰料，好景不長。1511年，那位女郎突然身患瘟疫，喬爾喬內對此一無

喬爾喬內為了畫《沈睡的維納斯》，被模特兒傳染了瘟疫，
連維納斯身後的風景都來不及畫完，就已命歸黃泉，後來是
他的朋友和學生幫忙補上了背景。

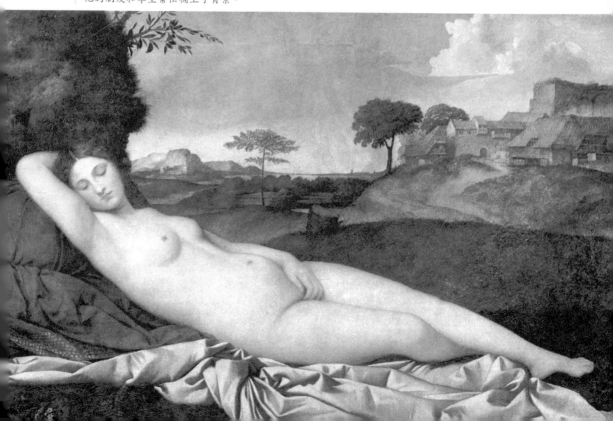

所知，照常與她約會，結果也染上了瘟疫。這場病來勢兇猛，僅僅幾天後，畫家就命歸黃泉，連維納斯身後的風景都來不及畫完，後來是他的朋友和學生為《沈睡的維納斯》補上了背景。

我們不知道使畫家生病而亡的女郎的真名實姓，也不知道她是否熬過那場瘟疫，我們只能通過喬爾喬內的油畫觀看這位永保青春、永遠沈睡的義大利女郎。

喬爾喬內的靈魂，也必永遠依附在《沈睡的維納斯》中。

把兩個情敵畫在同一幅畫裡

提香周旋在兩個相互妒忌的女人之間，他卻將剛降生不久的兒子，和這兩個絕對「不對盤」女人，畫在同一幅畫裡。

畫家提香（1487—1576）一生裡，共有四個重要的模特兒。

維奧蘭特，她是提香的師傅帕爾馬・韋基奧的女兒。切奇利亞，是提香故鄉卡多雷地區一位理髮師的女兒，也有資料說她是出生於一個古老而高貴的威尼斯家族。羅克雷齊婭・博爾賈，早年在羅馬行為放蕩，後來成為費拉拉公爵的夫人，從此以體面的貴婦人自居。蘿拉・迪安蒂則是阿方索公爵的情婦。

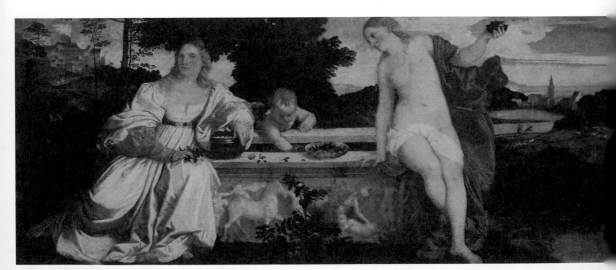

這四個女人中，以切奇利亞與提香關係最密切，她擔當提香的模特兒，而且大約在1512年，還為他生了一個兒子。

他們到底結婚了沒有？史書記載不詳。但是提香常為自己的兒子感到自豪，卻是言之鑿鑿的事實。

維奧蘭特曾在提香的許多作品中充當模特兒，著名的畫作有《花神》、《梳妝的婦人》等。

提香對這兩個美麗的女郎，都曾懷有深情的愛戀；但多變的性情使他難以持久地廝守在她們身邊。

傷心至極的維奧蘭特試圖疏遠他，而切奇利亞孤單地撫養著他的孩子，默默地為他擔憂。為了彌補自己對兩個女人的虧欠，提香決定畫一幅大畫《天上的愛和人間的愛》，不但把維奧蘭特與切奇利亞都畫進去，甚至把剛降生不久的兒子也畫進去。

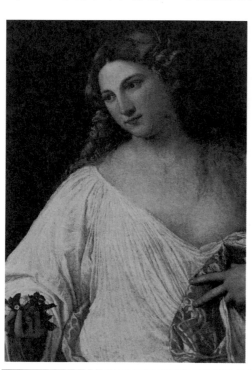

這是一個大膽的，甚至瘋狂的念頭。試想，兩個互相嫉妒，彼此厭惡的女人怎麼能為同一幅畫做模特兒呢？

史書沒有記載提香是如何說服她們，如何在她們之間周旋，但是兩位女性最後都採取了極大的克制態度，在非常難堪的情況下做了同一幅畫的模特兒。

可想而知，提香是多麼圓滑，而兩個女人對他又是多麼情深意長。

●提香畫的《花神》(上圖)，模特兒維奧蘭特是他師傅帕爾馬·韋基奧的女兒，也是他的紅粉知己。
●切奇利亞為提香生了一個兒子，提香在兩個女人之間周旋，還畫一幅大畫《天上的愛和人間的愛》(左圖)，不但把兩個女人都畫進去，甚至把剛降生不久的兒子也畫進去。

一幅差點被焚的名作

魯本斯將自己的兩個妻子畫在同一幅畫裡，他的第二個妻子海倫娜忍受不了，想把這幅畫燒掉。幸虧一位神父勸阻，這幅佳作才得以保留下來。

荷蘭大畫家魯本斯（1557—1640）偏愛畫裸女，他的最著名的裸女畫《美惠三女神》，明顯受到波提切利《林中三女神》的影響，同時，也體現了北歐民族的審美傾向和魯本斯的一貫畫風。

他畫的裸女金髮碧眼，膚色白皙，身材豐滿，有北歐人的人種特點。不過，在以瘦為美的現代人看來，這些女人都胖得有點臃腫了。

三位女神很相似，站成一個圓圈，似乎是從三種角度看去的同一個女人。據知情者說，三個人中有一個人的容貌與他的第一個妻子相似，另一個與第二個妻子相似。他用這幅畫來表達對兩個妻子同樣的愛。

然而，他的第二個妻子海倫娜卻忍受不了，強烈的嫉妒心促使她做出了一個愚蠢的決定——把這幅畫燒掉。幸虧一位神父（她的教父）極力加以勸阻，這幅技巧精湛的佳作才得以保留下來。

魯本斯偏愛畫裸女，《美惠三女神》似乎是從三種角度看去的同一個女人。但也有一說其中有一人容貌與他第一個妻子相似，另一個與第二個妻子相似。

穿衣與不穿衣的同一個美女

戈雅為阿爾巴公爵夫人畫了一張裸體畫，又畫了一張姿勢一模一樣卻穿著衣服的畫，為什麼這麼麻煩呢？其中當然有故事。

　　18世紀西班牙著名畫家戈雅（1746—1828），在上流社會很吃香，而且他還頗有女人緣。女王陛下、阿爾巴公爵夫人和另一位貴婦人都向他示好。

　　最終，阿爾巴夫人得到了戈雅，他們親密相處了四年，他們之間還流傳著一個傳聞。

　　據說公爵夫人請戈雅為她畫像，兩人關在畫室裡一待就是半天，於是有人猜想「其中必有……」。

　　這話傳到公爵耳裡，嫉妒心極強的公爵很憤怒，於是想出一個主意，他要在戈雅毫不知情的情況下，闖進戈雅的畫室，察看畫家在幹什麼，當然，他也做好了捉姦的準備。

　　神通廣大的戈雅，通過內線知道公爵的計謀，十分緊張。他確實在畫一幅公爵夫人的畫像，不過是裸體的。如果讓她丈夫看見，那無疑證明了他們曖昧的關係。

　　但如果無畫可呈，兩人在畫室待了那麼長時間幹嗎？這也會令公爵疑竇叢生。最好的辦法是屆時能拿出一幅公爵夫人的正裝像。

　　但是離公爵定下的查訪日子只剩下一天了，用一天的時間，畫家能畫出一幅高水準的人像之作嗎？對一般畫家而言，這是一件不可完成的任務，但對於戈雅卻不是難事。

　　他僅用了一天時間，就完成了著衣的公爵夫人像。畫裡的夫人斜靠在睡塌上，雙手放在腦後，臉上露出嫵媚的笑容。

第二天，當公爵破門而入，他看見穿戴得整整齊齊的妻子，和正在畫像上塗最後一筆的畫家，這場暗訪鬧劇只好草草收場。

　　不過，研究戈雅畫作的專家說，這個傳聞並不可信。有證據顯示，穿衣的公爵夫人像，是在公爵去世以後畫的。

　　這些都無關緊要，重要的是戈雅留給我們兩幅名畫，人們把它們稱為《裸體的瑪哈》和《著衣的瑪哈》，在西班牙文中「瑪哈」泛指美女。

　　事隔一個多世紀後，《裸體的瑪哈》又一次引起了轟動。當時的西班牙政府為了紀念戈雅逝世一百周年，發行了這張畫的紀念郵票。這張郵票使美國婦女界的衛道人士大為驚恐，她們認為：「如果讓這個像狐狸精一樣的裸

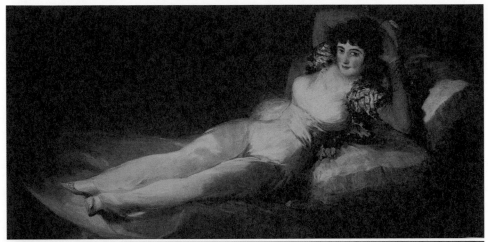

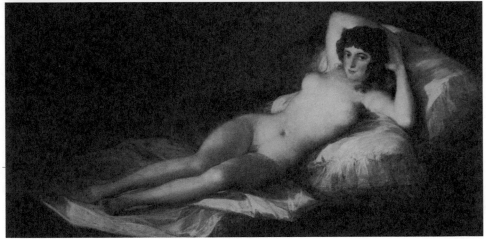

《著衣的瑪哈》（上圖）《裸體的瑪哈》（下圖）畫的都是阿爾巴公爵夫人，裸體那張在一百年後，被西班牙政府製成紀念郵票，還讓美國衛道人士大為驚恐。

體女人登陸美國，會誘惑多少意志薄弱的男人？美國清正的社會風氣將會因此而瓦解。」

這個杞人憂天的小故事，更能說明戈雅的畫有多大的魅力。

馬奈那段柏拉圖式的愛情

女畫家莫里索仰慕馬奈，馬奈也喜愛莫里索。而莫里索的丈夫就是馬奈的弟弟，馬奈只將自己的思念寄託於繪畫。

巴黎街頭小報總把印象派畫家醜化成一群瘋子，瘋子中有一個女瘋子。她就是女畫家貝特‧莫里索（1841—1895）。

莫里索是印象派的支持者，與印象派畫家有共同的理想，但是她本人卻沒有參加印象派的創作活動。因為在男人占統治地位的美術界，女人是不能被接受的。

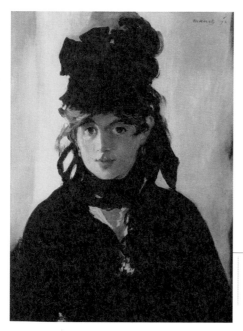

馬奈為莫里索畫的《莫里索像》，兩人之間雖然相互愛慕，卻依然遵守了上流社會的道德標準，成就了一段的柏拉圖式愛情。

許多人只把莫里索看成一個為消遣而畫油畫的上流社會女人，一個追求刺激的不務正業的另類女人，但顯然這是一種偏見。

莫里索是帝國時期的一位省長的女兒，從父親那兒繼承了大批財產，接受了高雅文化的薰陶。她自幼就對繪畫有濃厚興趣。長大後，與姐姐一起學畫。姐姐結婚後，她就獨自學

習。

據說，她在羅浮宮臨摹古代名畫時，第一次見到了瀟灑的馬奈，就想盡辦法認識了他。還有一種說法，認為畫家方丹－拉圖爾於1868年把馬奈介紹給了她。從此以後，他們二人建立了深厚持久的友誼。

莫里索仰慕馬奈的才華和風度，馬奈愛慕莫里索的美貌和高雅。而莫里索的丈夫就是馬奈的弟弟，有人說莫里索是為了便於接近馬奈才嫁給他弟弟的。不過他們都遵守了上流社會的道德標準，沒有越雷池一步。直到馬奈去世後，莫里索才把她對馬奈的情感告訴給姐姐：

「你明白我內心的痛苦。我永遠都不會忘記那些與他在一起的愉快而親密的日子，我為他做模特兒的時候，他那些充滿魅力的機智，總能使我連續幾小時保持興奮的狀態……」

雖然馬奈並不是個絕對潔身自好的人，偶爾也有風流韻事傳出。但他確實只把莫里索視為紅顏知己，將自己對她的思念之情寄託於繪畫，為她畫了多幅肖像，例如《陽台》、《休息》、《執扇女人》、《貝特·莫里索梳妝》、《手持紫蘿蘭的貝特，莫里索》等。

《陽台》是馬奈最有名的畫作之一。觀眾看到，在樓上陽台裡，一個美麗的女子穿著潔白的、輕柔的紗裙坐著。姿態優雅地握著一把扇子，凝視著外面，這就是莫里索。

她略顯消瘦，一雙安靜的大眼睛流露出一絲憂鬱，保持著著高雅女性的矜持。她旁邊站著另一位女士，頭上帶著一朵大花，手裡拿著手套，胳膊卻夾著一把傘。還有一位胖大的紳士站在略靠後的位置，顯得神氣十

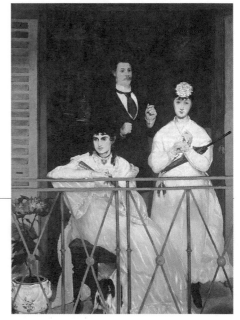

馬奈為莫里索畫的《陽台》，後面兩位男女動作笨拙，氣質平庸，裝腔作勢，實在不配。馬奈是要突出莫里索的鶴立雞群的高雅，還是那倆人本來就是那樣，不得而知。

足。

這兩位男女動作笨拙，氣質平庸，裝腔作勢，實在與莫里索不配。馬奈是有意做這樣的安排，以突出莫里索的鶴立雞群的高雅，還是那倆人確實就是那樣，畫家並沒有刻意醜化他們？實在難以明白。

莫里索的繪畫風格深受馬奈的影響，但是她的繪畫題材卻很傳統，很女性化。她畫了許多表現母愛與母子之情的作品。作品洋溢著女性特有的溫柔和細膩。

1883年，馬奈逝世。三年後，莫里索也告別人世。有人說莫里索到天國去找她深愛的馬奈去了。

畫家雇用的**褓母兼模特兒**

雷諾阿選擇褓姆時都很挑剔，因為他要挑選那些體膚如天鵝絨般柔軟的少女們。當創作激情來臨時，那些天然模特兒就在身邊。

雷諾阿（1841—1919）是個善畫女性的大師，一生繪製了數不清的女性肖像畫和裸女畫。他描繪的裸女形象均來自幾個模特兒。

說來難以使人相信，雷諾阿的模特兒都不是專業模特兒，而是他孩子的幾位褓姆。其中最為出色的是為油畫充當模特的加布里埃爾。

在法國，窮畫家雇不起專業模特，把自己的女友或妻子作為模特兒，或者從街上拉來某個妓女或女流浪漢充當模特兒是常有的事。例如莫內就曾這樣做過。

但是雷諾阿的經濟狀況，在印象派畫家中是比較好的，特別是到了晚年，他的收入很可觀，是雇得起專業模特兒的。

　　雷諾阿用褓姆做模特兒的原因其實很簡單。褓姆用起來很方便，隨叫隨到，老實聽話，畫室氣氛輕鬆，有助於畫家找到靈感。雷諾阿說過：

　　「我搞不清藝術家為什麼用那些交際花為模特兒，她們的心機太深。而我的女傭不但青春貌美，而且純潔無瑕。」

　　由於雇的是褓姆兼模特兒，所以雷諾阿對選擇褓姆很挑剔。他總是挑選那些體膚如天鵝絨般柔軟的少女們。他希望當創作激情來臨的時候，那些美貌如花、玉體動人的天然模特兒就在他的身邊。他對朋友說：

　　「我的一些僕人具有令人羨慕的形體，擺出的姿勢宛如天使一般。」

　　為了避免因模特兒問題而引起誤解，或者惹什麼麻煩，他表白自己對模特兒並不苛求：

　　「假如遇到一個老婦人，只要她的皮膚光澤，適宜入畫，我也會樂於讓她充當模特兒的。」

　　雷諾阿最看重的模特兒加布里埃爾，是一個年輕少女。她面龐圓潤，前

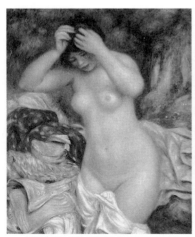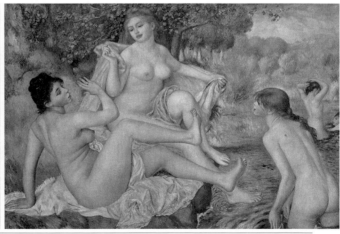

雷諾阿的裸女模特兒，都是自己孩子的褓姆。所以他總是挑選那些體膚如天鵝絨般柔軟的少女們，如《梳理頭髮的浴女》(左圖)與《大浴女》(右圖)。

額光潔，眼睛大而明亮，鼻翼小巧上翹，雙唇微啟像鮮花怒放，小牙整齊如編貝排列。她身體柔軟而豐滿，皮膚嬌嫩細膩，幾乎吹彈即破。

隨著歲月的流逝，雷諾阿的身體越來越差，他感到生命力逐漸衰弱。他筆下的裸女也變得愈來愈豐滿，肌膚越來越嬌豔，像火焰一樣發出光和熱，畫家似乎要從這些少女身體裡吸取生命活，來延緩自己的衰老。

他因痛風症雙腿和手腕殘廢，只能終日坐在輪椅裡，但是仍不肯向命運屈服。他要助手把畫筆捆在手背上，繼續作畫，真正做到了生命不息，作畫不止。

被殘障畫家畫「紅」的舞女

勞特累克因為殘障，不能站立在畫架前作畫，便在輕巧的硬紙板上作畫。他畫舞女時，往往取她們姿態極醜的瞬間，尖刻譏諷的筆調有漫畫的意味。

19世紀的巴黎畫壇，曾出現這一位殘障畫家德·圖盧茲·勞特累克（1864—1901）。

勞特累克生於法國南方風景如畫的小城阿爾比，家裡算是貴族，從小飽讀詩書，接受了良好教育。

和當時大多數貴族子弟一樣，他想從軍，做一個年輕英俊的軍官，在戰場上建功立業。不料在一次騎馬郊遊中，不幸落馬受了傷，後來雙腿又骨折，以致下肢殘廢。醫生告訴他父母：

「你們的兒子再也不會長高了，他變成了侏儒。」

但也有研究者說，他父母是近親結婚，遺傳給他骨頭易折的體質。

勞特累克雖受重大打擊，但是並沒有失去生活的勇氣，他不願在深宅大院裡養尊處優，他要發展自己喜愛繪畫的興趣，以及擅於造型的特長，做一個畫家來實現自己的人生價值。

從1882年起，勞特累克開始學畫。他本可以憑藉家族的地位和財力做一個貴族畫家，畫一點風花雪月，畫幾個名人貴婦，舒舒服服過一輩子。

但是他身殘志不殘，他要用自己的筆劃出畸形世界的鬼臉，刻畫出那些

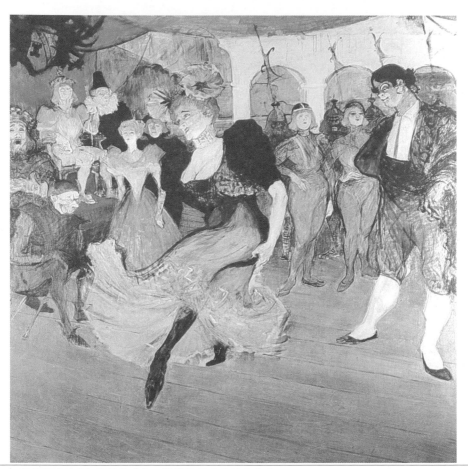

勞特累克的《紅磨坊歌舞》，讓模特兒古呂厄大紅大紫。但她生活不檢點，大吃大喝引得身體發胖，舞技下降，在花光積蓄後淪為街頭小販、妓院女傭，後來以拾破爛為生，終因貧病而死。

身不殘但心已殘的群魔真相。

為了深入生活，勞特累克刻意不住巴黎富人區，搬到貧民區蒙馬爾特高地，整日與窮畫家、藝人和妓女為伍。他有敏銳的觀察力和高超的繪畫技巧，他深受日本畫的影響，掌握了描畫線條的絕技。

勞特累克因為殘障，不能站立在畫架前作畫，便在輕巧的硬紙板上作畫。他的畫裡經常出現妓院、舞場、酒吧、夜總會等場所。畫中的人物主要是妓女、舞女、嫖客、酒保、服務生、食客和雜耍演員。

看勞特累克的畫，最好和讀莫泊桑的小說《俊友》同時進行，它們可以互相參照。只要讀一下畫作的標題，例如《嘉爾特磨坊舞會》、《紅磨坊歌舞》、《現代四對舞》等，觀眾便可窺見巴黎夜生活的一斑。

勞特累克畫舞女時，往往取她們姿態極醜的瞬間，尖刻譏諷的筆調有漫畫的意味。那些妓女和舞女或強顏為笑，或醉生夢死。她們臉色蒼白，皮肉鬆弛，即使塗滿厚厚的脂粉，也掩蓋不住病態和疲憊。她們目光空虛、尋尋覓覓、淒淒惶惶，有難言的痛苦。

那時蒙馬爾特當紅的舞女拉·古呂厄，是勞特累克畫裡的主角。這個女演員有一「獨門絕技」，她在跳舞時把裙子掀起，大腿踢過頭，結束時能把雙腿叉開。

在露出踝骨都有傷風化的年代，這種舞姿簡直大膽之極。勞特累克的創作激情，被這個女人點燃了，他畫了各種以古呂厄為中心人物的海報。

《紅磨坊歌舞》畫的是她的身影，觀眾環繞著她，並被深深地吸引。在另一張海報上，克呂厄打扮成東方舞女，披著透明的薄紗。

古呂厄在大紅大紫後生活不檢點，大吃大喝引得身體發胖，舞技下降，事業江河日下。在花光一生的積蓄後，她只得做街頭小販、妓院女傭，後來以拾破爛為生，終因貧病而死。

勞特累克終生受病痛的折磨，過著放蕩的生活，他靠酗酒或吸毒來麻醉自己，這嚴重損害了畫家的心身，無疑是一種慢性自殺。

勞特累克年僅37歲便告別了人世，在他母親的懷裡停止了呼吸。

對女人又恨又愛的嚴厲畫家

德加對婚姻倍感恐懼，做了一輩子單身漢，只能依靠繪畫來宣洩對女人的思念，並在虐待模特兒中得到快感。

大部分藝術家把模特兒，看作自己事業的合作夥伴，對她們十分友善，有的甚至暗生情愫，結為連理。

但也有少數人對模特兒十分粗暴，甚至有虐待之嫌。在力主尊重婦女的西方世界，發生這樣的醜聞十分罕見。然而畫家德加（1834—1917）就是這少數人之一。

德加需要裸體模特兒擺姿勢時，像軍官對士兵下命令一樣，總是大聲怒吼。他對模特兒說話的語氣簡單粗暴，毫無禮貌，甚至連每天見面都不說一聲早安。

他對小女孩們毫無憐香惜玉之情，大冷天她讓她們在冰涼的畫室裡走動。她們凍得雙唇鐵青，渾身打哆嗦。他要求模特兒長時間擺一種姿勢，直到累得精疲力盡。對這一切，模特兒只能服從，不能有半點意見。

「這是我的鼻子嗎？德加先生。」有一次，一個模特兒只是輕聲問說，「我的鼻子不是這樣的！」

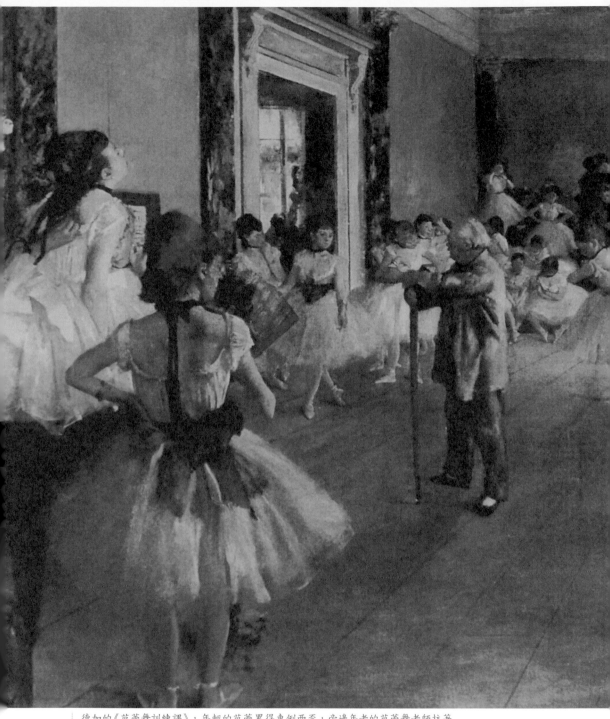

德加的《芭蕾舞訓練課》，年輕的芭蕾累得東倒西歪，旁邊年老的芭蕾舞老師拄著
枴杖，忍著病痛對著演員訓話，似乎隨時會落到演員身上。

這位模特兒即刻被畫家趕出了畫室，她的衣服也隨即被扔了出來。

德加粗暴地對待模特兒，但是他畫的浴女、芭蕾舞演員卻都是溫婉美妙，體態動人，表達出對女性的欣賞和讚美。如何解釋這巨大的反差呢？

有人根據佛洛伊德的精神分析學剖析德加的潛意識，認為他對女人又恨又愛、又怕又羞。這種複雜的心理，使他對婚姻感到恐懼，做了一輩子單身漢，只能依靠繪畫來宣洩對女人的思念，並在虐待婦女中得到快感。我們從一幅畫中，可以窺視德加的內心世界。

這幅名叫《芭蕾舞訓練課》的作品中，我們看到年輕漂亮的芭蕾舞演員剛剛訓練完畢，疲勞得東倒西歪。旁邊一個年老的芭蕾舞老師拄著枴杖，忍著病痛對著演員訓話。

他是一個獻身於藝術的男人，除了舞蹈什麼也沒有。他是最嚴厲的教師，動輒對演員呵斥，那個枴杖似乎隨時會落到演員身上。

但是，他卻培養出了世界上最優秀的演員，他是真正的舞者。這個教師就是德加的寫照。

在一塊乾淨樂土裡創作

高更在找尋一個沒有受到現代文明污染的乾淨樂土，他把自然奉為神靈，把自由和純真看得高於一切。

現代藝術的先驅畫家高更，對資本社會深感厭惡，因為他認為那裡有銅臭，有虛偽甚至有血污。

他要到一個沒有受到現代文明污染的乾淨樂土去生活，他找到了塔西提島。

在塔西提島，他不但找到了純和真，而且找到了美。他發現那裡的少女體態輕盈，骨肉婷勻，膚色如金，是淨土仙女。他畫了一幅優美的《紅花與乳房》來表達讚美之情。

有一天，高更要到很遠的村鎮辦事，出發前與出身土著的妻子特芙拉約定，當天傍晚就回來。可是由於路上耽誤，直到午夜才到家。

到家後，他發現屋內一片漆黑，頓時感到不安和憂慮，急忙點了火柴。

在微光中，他吃驚地看到特芙拉全身赤裸，伏在床上一動不動，睜大驚恐的雙眼盯著高更，好像有幽光從眼中射出。

他從來沒有見過特芙拉這樣神奇美麗，就像熱帶叢林裡的精靈。懷著崇敬的心情，高更畫了《遊魂》這幅名畫。

大畫家梵谷對文明社會徹底失望，他逃離了令他處處碰壁的都市，來到風景如畫的阿爾鄉下。他在大自然中看到的是生命的奔流，是宇宙的運動。在他的畫中，火、水、氣（包括風）、光是充盈在大自然中的宇宙元素；水波一樣起伏的麥田、從雲和草地上穿過的風、光芒四射的太陽和向日葵。人們感到畫家的心在狂奔，血在沸騰，禁不住要大喊一聲：

「大自然活了！」

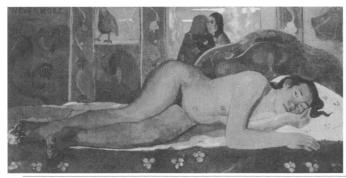
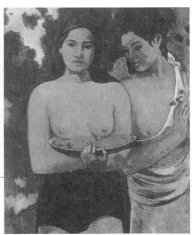

高更《遊魂》（左圖）《紅花與乳房》（右圖），描繪塔西提的女子。
在那裡他不但找到了純和真，而且找到了美。

塞尚、高更、梵谷被尊為現代藝術之父，雖然他們並沒有非常明確的開創現代藝術的計畫。但他們把自然奉為神靈，把自由和純真看得高於一切，他們的藝術就是他們的精神和人格的昇華。

莫內對妻子的「死認真」

莫內被妻子臨終前眼睛的顏色迷住了，不知不覺拿起畫筆和調色板，周圍的人嚇壞了，以為他神經錯亂，趕緊奪下他的筆，扶他到隔壁休息。

莫內（1840—1926）是一個對色彩和光線崇拜到極點的人。他畫光與色，不管形與體。他曾經說過：

「我希望自己生下來就是盲人，然後突然在某天恢復視力。這樣就能只識色彩，不知何物，作畫時就不會受理性的干擾。」

因為光線是時刻變化的，每過兩三小時就會大變，所以對景作畫不能時間太長。

有一次莫內坐車專門到某地取景，由於車誤點，到達目的地時已比以前晚了，莫內立即打道回府不畫了。

為了充分利用時間，莫內採用類似生產線那樣的作畫方法，他畫《盧昂大教堂》的時候，將多個畫架一字擺開，在各幅畫布上依次作畫。

例如旭日東升時畫早晨的教堂，陽光正強時畫中午的教堂，夕陽西下時畫傍晚的教堂。最多時曾同時畫十四幅畫。

由於時間緊迫，畫家對景物的細節沒有時間精描細畫，只能取大致的

莫內的《卡米耶之死》，繪於妻子臨終之際，圖中可見
栗色的瞳孔慢慢變灰，失去了光澤；蒼白的臉色慢慢變
成鐵青色，被圍在枕頭和床單之間。

外形。這樣一來，畫上的景物好像隔著霧氣，在陽光下顯形，給人一種模糊不清但光線閃爍的效果，或類似對景物匆匆一瞥後留下的模糊印象。就此而言，「印象派」的稱謂倒也名副其實。

這樣的創作方式，不但將人對光線和色彩的敏感性調動到極點，也將人對光和色的表現力發揮到極致。

年復一年的室外觀察，日復一日的調色配色，在單調的題材上無休止的表現色調和光線的細微變化，使畫家疲憊不堪，尤其長時間在陽光下用眼，損害了視力。

莫內晚年眼疾嚴重，應該與用眼過度有關係。體力上的消耗還可以恢復，精神上的偏執和緊張卻難以治癒。莫內在給妻子阿麗絲的信中寫道：

「我已經窮精竭力，幾乎要垮掉了。一天夜裡我的噩夢一個接著一個。我夢見教堂不知怎麼倒了下來，壓在我身上，顏色好像變成了藍色，但很快又變成了玫瑰色，最後竟變成了黃色。」

莫內對光的迷戀，達到了走火入魔的程度，有一個傳說很能說明問題。

傳說與他共患難的妻子病危時，莫內守在床前想到妻子和他度過的艱難歲月，不禁感慨萬千。在家裡經濟最困難時，莫內厚著臉皮找朋友借錢，為的是買點肉，並為生病的妻子買藥。如今莫內快熬出頭了，家裡的經濟狀況好轉了，妻子卻要離他而去。

最後的時刻到了，妻子一陣喘息，咽下最後一口氣，莫內撲向妻子。突然他像中了邪似的看著妻子眼神和臉色的變化。

她栗色的瞳孔慢慢變灰，失去了光澤；蒼白的臉色慢慢變成鐵青色，被圍在枕頭和床單之間。莫內被這死亡的顏色迷住了，不知不覺拿起畫筆和調色板，記錄下亡者遺容的光與色。

周圍的人嚇壞了，以為他神經錯亂，趕緊奪下他的筆，扶他到隔壁休

息。過了一會兒，莫內才漸漸清醒過來，深為自己的行為抱歉。他無可奈何地說：

「我是我視覺經驗的奴隸。」

還有一種說法，說他的妻子彌留之際，莫內不在她身邊，而是不負責地跑到外地去了，妻子死了才回來，所以畫了《卡米耶之死》來紀念。

一個專畫**妻子在浴室**裡的畫家

博納爾對別的題材似乎沒太大興趣，就這樣長年累月地畫家裡的浴室，畫妻子消瘦的身體，為她畫了差不多四百幅肖像。

畫家的婚姻和生活對他的藝術有多大的影響？這是一個眾說紛紜，卻又難以說明白的事。然而對納比派畫家博納爾（1867─1947）的創作而言，回答肯定是有，而且很大。

博納爾的終身伴侶，是一個其貌不揚、瘦小虛弱的女子瑪特。專家說：

「因為瑪特，博納爾一生在藝術上成果豐碩⋯⋯他適應了她日益嚴重的大大小小的毛病，同時在她那兒得到了他想要的東西。個中難免有藝術家堅忍無情的成分。」

瑪特瘦弱不堪，說話上氣不接下氣，醫生早就宣判了她的死刑，她卻活到年逾古稀。不過，她的生活並不幸福。她性格多疑偏執，不許博納爾與同

行來往，就怕別人「偷師」。

他們夫妻常去法國各地的溫泉小鎮，住在廉價的旅館裏。她在那裏接受水療，以治療結核病。她對沐浴有一種病態的偏愛，博納爾則專心致志畫出在浴缸裏沐浴的瑪特。

浴缸好像是一座城堡，是心靈的庇護所，又像是一具棺材，是瑪特長眠的好去處。博納爾就這樣長年累月地畫浴室，畫瑪特消瘦的身體。博納爾為她畫了差不多四百幅肖像。

後來，他們在戛納北面勒卡內買了一棟簡樸的小屋。小屋地處偏僻，有花園、陽台，室內有寬大的、可以眺望遠景的窗戶，有各種老舊的，但是溫馨的家具，還有色澤與花紋各異的地毯、壁紙、桌布、窗簾。色彩的基調是各種深淺不一的褐色、粉紅色、紅褐色等暖色。

畫家很少用大紅大綠，他營造的是一個溫馨的、富足的、安寧的室內氛圍，表現的是「小資產階級的生活情調」。

在這個與世隔絕的愛巢裡，畫家如魚得水。他深居簡出，整天畫他的臥室、客廳、浴室，畫瓶花、家具。空間的縱深已不重要，畫面像一個有各種條紋圖案的展板，從中隱約可見形象模糊的男女主人公在飲茶、枯坐、沐浴。

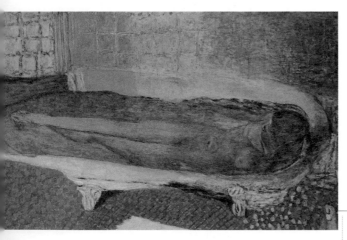

在如此狹小的空間中，他們竟然活得有滋有味，竟然能創作出如此多的題材狹小的作品，真令人不可思議。如此而來，對他藝術的評價就出現了兩種截然相反意見。

博納爾《沐浴的裸女》，畫的是他多並的妻子瑪特。浴缸像座城堡，是心靈的庇護所，又像一具棺材，是瑪特長眠的好去處。

畢卡索稱博納爾為「混混」，說他的那些作品「根本不是畫」。還有人認為他是一個「異類」，「不算是一個有現代精神的畫家」。

但是，也有一些仔細看過他後期作品的人，不同意上述意見。大攝影家卡蒂埃‧布勒松說：

「他最好的作品應該與馬蒂斯和畢卡索的作品平分秋色。」

畢卡索用畫來寫「愛的日記」

畢卡索的一生，畫了許多畫家和模特兒的畫像，但通常作品中的畫家總是又老又醜，而模特兒卻年輕又漂亮。

畢卡索是個精力旺盛的人，他能不知疲倦地在藝術上花樣翻新，也能貪得無厭地捕獲一個又一個使他心動的女人。

藝術史家都說，每當畢卡索得到一個女人，他的繪畫就會出現新氣象，他的藝術就會往前推進一步。

畢卡索最早的固定愛侶，是一個名叫費爾南德‧奧利維埃的年輕模特兒。這個性格潑辣、身材豐滿

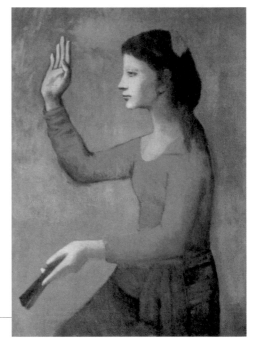

畢卡索的《持扇少女》，這個性格潑辣、身材豐滿的年輕模特兒，是他最早的愛侶奧利維埃，畢卡索藉此表達自己對她的愛情。

的少女，和畢卡索從1904年共同生活到1911年，這幾年是畢卡索藝術重要的轉型期。他從憂鬱的藍色時期轉向歡快的粉紅色時期。

1907年畫的《亞威農少女》，標誌分析立體主義時期的開始。畢卡索以奧利維埃為原型創作了《持扇少女》，藉此表達自己對她的愛情。

畢卡索後來又迷戀上瑪塞爾‧翁伯爾，奧利維埃便離開了他。與翁伯爾同居期間，畢卡索創造了拼貼藝術，進入了綜合立體主義階段。

奧爾加‧戈可洛娃是畢卡索的第一任妻子。他們在1917年相識，一年後結婚。她是一位古典芭蕾舞演員，具有俄羅斯貴族高雅的氣質，她把畢卡索引入上流社交界。畢卡索的畫風隨之回歸古典主義，其代表作是《安樂椅上的奧爾加》。

他們一起生活了17年，最後因性格不合而分手。畫家深受刺激，畫了不少妖魔化的女性形象。

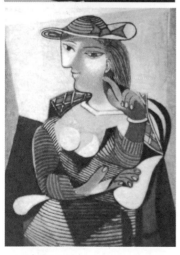

瑪麗‧泰萊斯是一位既美貌又多情的少女。她認識46歲的畢卡索時才17歲，但這不妨礙他們之間產生熾熱的愛情。

畢卡索煥發了藝術的青春，他的一些最好的作品就是這個時期創作的。其中《泰萊斯像》以鮮明的色彩描繪靜坐的小美人：頭戴美麗的草帽，臉部既是側面又是３／４側面，一隻手放在腹部前，一隻手摸著頭髮，

畢卡索的《安樂椅上的奧爾加》（上圖）畫的是他第一任妻子戈可洛娃，《泰萊斯像》（下圖）畫的是他17歲的小女友，被形容是「現代的蒙娜麗莎」。

姿態十分優雅。難怪有人稱她為「現代的蒙娜麗莎」。

多拉·瑪爾是一名西班牙攝影師，她陪畢卡索度過二戰最艱苦的歲月。1937年發生了德國空軍轟炸西班牙小鎮格爾尼卡的事件，憤怒的畢卡索繪製大型壁畫《格爾尼卡》控訴法西斯暴行。多拉隨侍在側，為整個繪製過程拍照存證。

愛哭是瑪爾的性格，畢卡索以她拉為模特兒，畫了幾幅《哭泣的女人》。但1937年的作品則藉著她的哭泣，表達二戰前人民對即將到來的災難的焦慮、恐慌與無奈。

畢卡索1943年又找到新愛——弗朗索瓦茲·吉羅。他們共同生活了十年。畢卡索為她畫了一些優美的畫像，特別描畫了二戰結束後幾年的溫馨生活，代表作是《年輕少女像》。

雅克琳娜·洛克是畢卡索的第二任妻子，年齡比他小很多。畢卡索為自己年老體衰而惱怒，產生了近乎施虐狂的變態心理。畢卡索的一生，畫了許

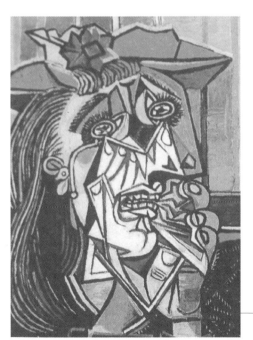

多畫家和模特兒的畫像，但通常作品中的畫家總是又老又醜，而模特兒卻年輕又漂亮。

畢卡索是偉大的畫家，但是他的愛情觀，他對女性的態度，不值得肯定。他不但深深地傷害了愛他的女人，而且也給自己造成許多痛苦。

當追求美色像吸食鴉片一樣上癮的時候，美色也就成了毒品，並最終傷害追逐者自己。

《哭泣的女人》畫的是西班牙攝影師瑪爾。藉著她的哭泣，表達二戰前人民對即將到來的災難的焦慮、恐慌與無奈。

畫家奪去了詩人朋友的妻子

達利的父親卻不能原諒自己的兒子奪走別人的妻子，一場激烈的爭吵之後，達利離家出走。父親寄給他一封斷交信，從此父子不再來往。

西班牙畫家薩爾瓦多·達利（1904—1989）是一個熱情如火、不守常規的人。他從小就是個頑皮孩子，二十多歲時到巴黎闖蕩。因為有極高的繪畫天才，很快就成為有名氣的畫家，是巴黎畫派的重要一員。

達利與西方最時髦的前衛派畫家保持著密切聯繫，經常參加他們的集會，與活躍在巴黎的超現實主義文學家很熟。

在一次聚會上，達利遇見了著名的超現實主義詩人艾呂雅。陪艾呂雅來的還有他的妻子卡拉。正在滔滔不絕吹牛的達利，一看到卡拉就啞口無言了。

卡拉散發出的成熟女人獨有的氣息，她的美貌和文雅立即征服了達利。達利失態了，他大聲說話，狂笑不止，做各種奇怪動作以引起卡拉的注意。

達利忘記了卡拉大他9歲的差距，陷入了深深的愛戀，向卡拉展開了瘋狂的求愛攻勢。卡拉也被達利深深地吸引。

比起溫文爾雅的艾呂雅，熱情如火的達利更令人心動。他們很快便暗中相好，不久公開了戀情。詩人艾呂雅對這件奪妻事件倒顯得很鎮定、很理性。

從道德上講，達利和卡拉背著他相愛是不對的，但是從感情上看，他們是真心相愛的，況且，卡拉已經不愛艾呂雅了。在這個問題上艾呂雅表現出紳士風度，他同意卡拉離開他，並祝卡拉幸福。

但達利的父親卻不能原諒自己的兒子奪走別人的妻子，一場激烈的爭吵之後，達利離家出走。父親寄給他一封斷交信，從此父子不再來往。

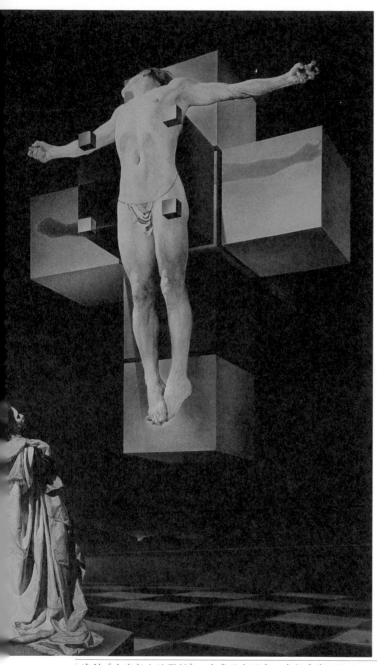

達利沒有食言，在以後的幾十年風雨歲月中，他始終對卡拉一往情深。卡拉對達利的藝術產生了巨大的影響。在達利的油畫中，聖母形象的原型始終是卡拉。在著名的《聖母像》中卡拉姿態優雅地坐著，背景是幾個形狀各異的幾何體。

1954年，達利又畫了《十字架上的耶穌》，耶穌被架在幾個立方體組成的十字架上，形成一個完美的宇宙結構。在畫面左下角，卡拉身穿肥大的長袍，仰望著高大的耶穌。顯然這個中年女性使人想到聖母，但是她沒有像聖母那樣啼哭，而是鎮定地站在那裏觀看。

達利對聖母形象的新解，反映了時代精神的變化。

達利《十字架上的耶穌》，在畫面左下角，卡拉身穿肥大的長袍，仰望著高大的耶穌。她沒有像聖母那樣啼哭，而是鎮定地站在那裏觀看。達利對聖母形象的新解，反映了時代精神的變化。

每年結婚紀念日都為嬌妻畫一幅畫

每年的結婚紀念日，夏加爾都要為嬌妻畫一幅畫，顯示了愛情的偉大力量。

1915年，夏加爾與相愛多年的未婚妻貝拉結婚了，婚後非常恩愛。

夏加爾為了向妻子表達愛意，在每年的結婚紀念日，都為嬌妻畫一幅畫，題名為《生日》，表明結婚對夏加爾意味著生命的重生，因為倆人走到一起是很不容易的。

夏加爾出生在俄羅斯的一個猶太家庭，自小喜愛藝術，後進入美術學校學習繪畫。但是他對學校教授的古典繪畫不感興趣，對風靡歐洲的現代藝術卻很傾慕。俄國收藏了大量野獸派和立體主義繪畫作品。夏加爾偶然可以欣賞到這些藝術珍品。

1909年，夏加爾和一個醫生的女兒吉雅相識並相愛，同時又認識了女友的朋友貝拉。貝拉是一個富商的女兒，父母也是猶太人。夏加爾對貝拉一見

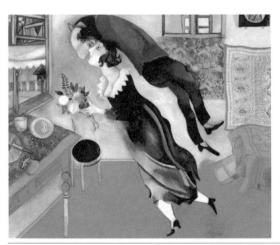

鍾情，立即捨棄了吉雅。後來他回憶說：

「儘管是第一次見到她，但我知道，她必定是我的妻子。她那蒼白的面龐，又圓又大又黑的眼睛——那是我的眼睛，我的靈魂……我已經進入了一個新房間，無法與她分離。」

夏加爾為了向妻子貝拉表達愛意，在每年的結婚紀念日，都會為她畫一幅畫，題名為《生日》。他們是那麼幸福，幸福得身輕如燕，飛了起來，充分顯示了愛情的偉大力量。

貝拉被夏加爾熾熱的愛情打動，也墜入愛河。但是貝拉的父母卻不接受夏加爾，他們想為女兒找一個像是律師或商人這樣體面職業的年輕人作丈夫。夏加爾只能用自己在藝術上的成就，證明有能力給貝拉幸福的生活。

　　他來到西方藝術之都巴黎，結識了許多現代畫家。他的樸實、真摯、充滿想象的畫作，贏得了藝術家的好評。

　　1914年夏加爾回到闊別四年的俄羅斯，原計劃僅停留三個月，與貝拉只能互述衷腸。誰知，第一次世界大戰爆發了，一切計劃和秩序都被打亂。夏

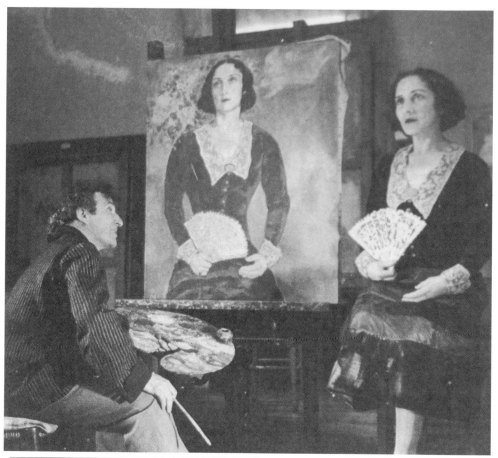

夏加爾為貝拉繪圖時所攝，倆人在戰亂中歷經波折，能結成連理是很不容易的。

加爾無法再回法國，只能滯留下來。

因禍得福，他有更多時間與貝拉待在一起，與她家人有了更多的接觸。

貝拉的猶太家族受到戰爭影響，地位有所下降，貝拉的父母看到夏加爾是有情有義的男人，也是前途遠大的藝術家，終於同意了他們的婚事。

在兵荒馬亂的年月裡，還是早點把女兒嫁出去為好。1915年，歷經波折的夏加爾與貝拉，終於如願以償結為連理。

在名為《生日》的作品中，夏加爾為我們描繪了一間有濃郁俄羅斯風情的房間：有俄式方桌、壁毯、紅色地毯，桌上放著杯盤，還有俄式圓麵包。透過窗戶看到外面的俄式木屋和柵欄，屋內有一對年輕夫婦在熱吻。

妻子穿著樸素的長裙，手捧丈夫送的鮮花，他們是那麼幸福，幸福得身輕如燕，飛了起來。丈夫在妻子的斜上方飛，為了吻愛人的櫻唇，頭向斜下方彎過來，頸部彎曲到常人難以達到的程度，充分顯示了愛情的偉大力量。

人體攝影的經典作就這樣誕生了

韋斯頓最拿手的作品，還是人體藝術攝影。《女人體》是他正處創作巔峰期拍攝的。據說畫面中的女性，就是他的徒弟兼情人蒂娜·莫多蒂。

一張題名為《青椒》的照片，怎麼看也不像蔬菜，乍看是拳頭，但仔細

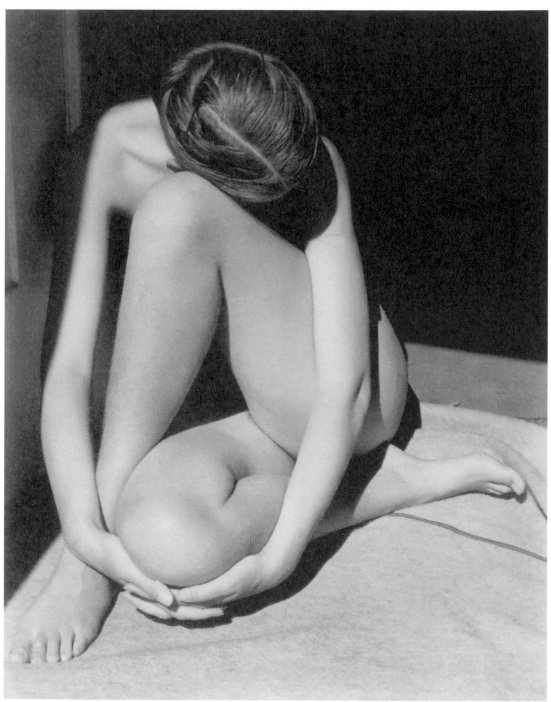

韋斯頓的《女人體》，他儘量減少官能刺激，把觀眾的注意力引向對藝術
造型美的欣賞上去。為達此目的，他採取了一系列使形象，搖擺於「似與
不似」之間的造型方法。

端詳又像是人體的某一部分。另外一張《鸚鵡螺》，更像是一頭怪獸。

觀眾看到這樣的影像，怎麼也不相信地球還能養育出如此古怪的生命。對此，圖片的攝影師愛德華‧韋斯頓（1886—1958）做出了解釋：

「拍的是一個青椒，但又絕不僅僅是一個青椒。這裡邊有抽象的成分，包含完全超出題材本身的含義。它把人們帶到一個超出感覺世界以外的新的境界，把現實世界的內核，明確無誤但又神秘莫測地顯露出來。」

他的這段話，也是對藝術家信奉的「似與不似」信條，做了很恰當的注解。

韋斯頓最拿手的作品，還是人體藝術攝影。《女人體》是他正處創作巔峰期拍攝的。據說畫面中的女性，就是他的徒弟兼情人蒂娜‧莫多蒂。

作為嚴肅的藝術家，韋斯頓要在人體藝術中儘量減少官能刺激，把觀眾的注意力引向對藝術造型美的欣賞上去。為達此目的，他採取了一系列使形象，搖擺於「似與不似」之間的造型方法。

在指導模特兒擺姿勢時，藝術家回想起他曾見過的天鵝棲息的姿態，於是他做了如此的設計：

模特兒把頭垂下，隱去了面孔，雙臂與雙腿緊緊抱在一起，使人體變成一個橢圓形的球體，充分凸顯了女人身體的柔軟。彎曲修長的腿和臂好像天鵝的長頸，嬌嫩潔白的肌膚如羽毛一般細膩光滑，人體攝影的經典之作就這樣誕生了。

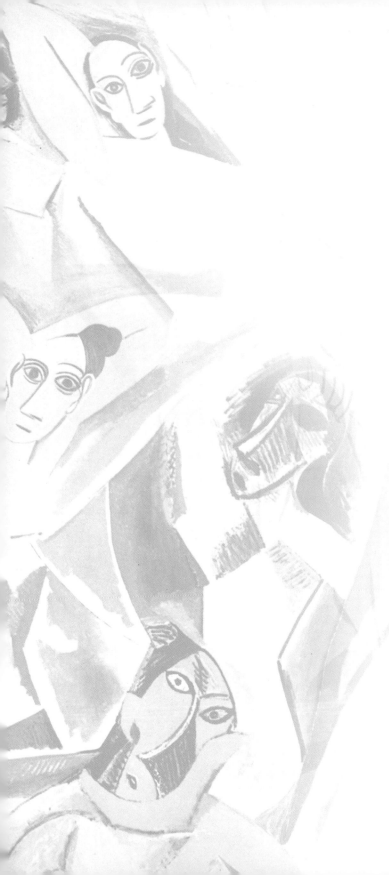

解開圖中人背後的秘密

繪畫與照片中的人是不能動的，但在現實生活裡卻是能動的，所以不能動的藝術品裡，反而隱含著許多能動的故事。

妓女變皇后的傳奇故事

狄奧朵拉本是煙花女子，卻力爭上游當上了皇后，一方面她有狂熱的宗教熱情，另一方面卻又有著陰狠的手段。

拜占廷繪畫藝術的精品是彩石鑲嵌畫，彩石鑲嵌畫的代表作是查士丁尼時代拉文納教堂的兩幅作品——《查士丁尼大帝及其隨從》和《皇后狄奧朵拉及其隨從》。

在壁畫上，皇后穿著華麗的衣服，擺著僵硬的姿勢。修長的身體和細小的手足保持著病態的超凡脫俗。呆滯的大眼睛嚴肅地盯著前方，似乎能穿透信徒的五臟六腑。

從畫面看來，她是個虔誠的、威嚴的基督徒。事實上，這位皇后的確是虔誠的基督徒。她極其痛恨腐敗，命令把所有的妓女集中起來，關在監獄裡，讓她們在那裡懺悔直到病餓而死。她還與丈夫徹夜不眠地制定各種清規戒律，讓臣民杜絕墮落。

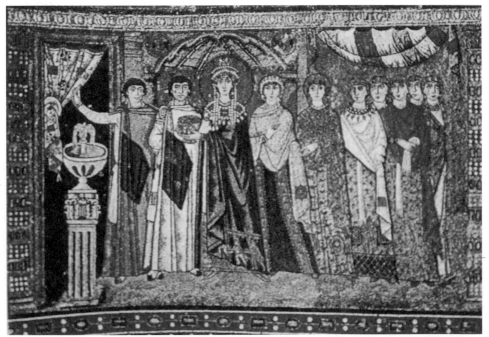

拜占廷彩石鑲嵌畫《皇后狄奧朵拉及其隨從》，皇后被刻畫為一個不食人間煙火，把一切都獻給上帝的貞女，但她卻出身風塵，為達目的而不擇手段。

如果我們不瞭解她的來歷，僅憑她的言行，可能以為她是出身於知書達理的道學之家的貞女，是最忠於上帝的信徒；但是事實卻讓我們跌破眼鏡。

狄奧朵拉很小就被母親送到雜耍團學藝，成為一名雜耍喜劇演員。成年後，白天，她是裸體舞娘，能毫不猶豫地脫光衣服，以妖冶之態引誘男人貪婪的目光。

夜晚，她是煙花女子，可以為了幾枚銀幣跟任何男人上床。她從埃及的亞歷山大到千里之外的君士坦丁堡，一路花費不用事先籌備，靠賣淫所得就足夠了。但這樣一個人盡可夫的妓女怎麼能成為一國之母的皇后呢？

這就要談到狄奧朵拉的特殊才幹，善於利用自己的美貌來達到往上爬的目的。

當查士丁尼還是王子時，她就看好他的遠大前程，做了王子的情婦，而未來的皇帝對她不薄，登基後力排眾議冊封她為皇后。

登上皇后寶座後，為了掩蓋不光彩的過去，狄奧朵拉表現出特別狂熱的宗教熱情。她要求藝術家把她刻畫為一個不食人間煙火，把一切都獻給上帝的貞女。這巨大的個性反差確實值得心理學家去認真研究。

西洋畫裡的「林黛玉」型美女

《維納斯的誕生》裡的模特兒很特別，不是一般西洋畫裡人物的健美，而是「林黛玉」型的病態美。

畫裡的美女都是健康的嗎？《維納斯的誕生》就不太一樣了。

風情萬種的美人西莫內塔，出身於富商之家，很早就進入豪門梅弟奇家

族的社交圈。佛羅倫斯最有勢力的兩個男人洛倫佐和朱利亞諾，都拜倒在她的石榴裙下。

　　這樣的美人兒沒有理由不成為畫家的模特兒，所有的著名畫家都描繪過她的倩影。所有的詩人都歌頌過她的美貌，稱她是義大利藝術史上最美的美人，是下凡的仙女。

　　但是，使西莫內塔萬古不朽的，卻是畫家波提切利，是他把美女畫成維納斯，並且剛剛從貝殼中誕生。

　　波提切利畫的維納斯，有一張典型的瓜子臉，一雙大大的眼睛含情脈脈，秋波流轉。長長的秀頸、修長的身材、小巧的雙乳、柔美的雙腿配合得美貌絕倫，把一個柔弱而又羞怯的少婦描繪得無比動人。

　　西莫內塔籠罩在神秘光暈之中的柔弱，有一種病態的美，令男人心動神搖，憐香惜玉。然而現代醫學告訴我們，這種病態美正是肺結核病的症狀之一。

波提切利畫的《維納斯的誕生》，模特兒西莫內塔在神秘光暈之中的柔弱，有一種病態的美，正是肺結核病的症狀，所以她在20多歲就香消玉殞。

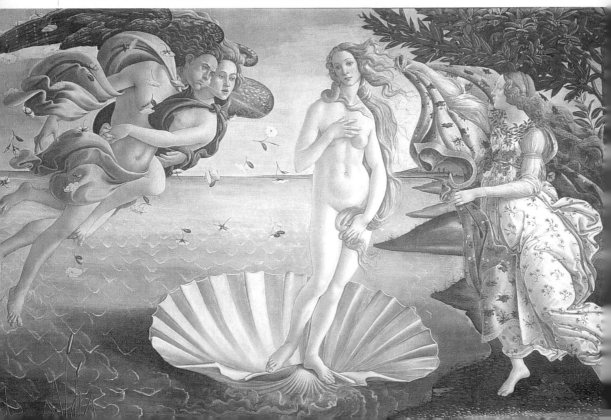

西莫內塔只活了20多歲，就香消玉殞了，留給世人無限遺憾。

此後，波提切利又生活了34年，見過無數美女，但是在他的心目中只有一個女人，那就是西莫內塔，一個化成凡人的維納斯。

親愛的，我把**壞人**畫到我的畫裡了

什麼人都能得罪，藝術家絕對不能得罪。他們在畫中需要「壞人」的模特兒時，得罪他的人就被畫進去了。

一般來說，大畫家都是個性倔強之人，有著自視甚高、我行我素、蔑視權貴的個性。如果他們不具備這些氣質，甘願做個謹小慎微、毫無主見、唯唯諾諾的人，在藝術上也難成大氣候。

米開朗基羅（1475—1564）就是一個抗上犯上的人，有時連羅馬教皇也奈何不得他，只能哄著他幹活。結果惹得教皇手下的一幫奴才不高興。他們心想：

「你米開朗基羅有什麼了不起，不就是會畫畫，會雕刻嗎？不就是個畫匠和石匠嗎？我們只要略施小計，就能整得你灰頭土臉，叫你下不了台。」

當米開朗基羅被教皇保羅三世召到羅馬，教皇命令他畫西斯廷小禮拜堂聖壇後面的壁畫，內容是聖經裡《最後的審判》。米開朗基羅同意了，但卻提出要按照他自己的意願來設計人物和安排構圖。

這項巨大的繪製工程前後花費了六年時間方告完成。在這段時間裡，除

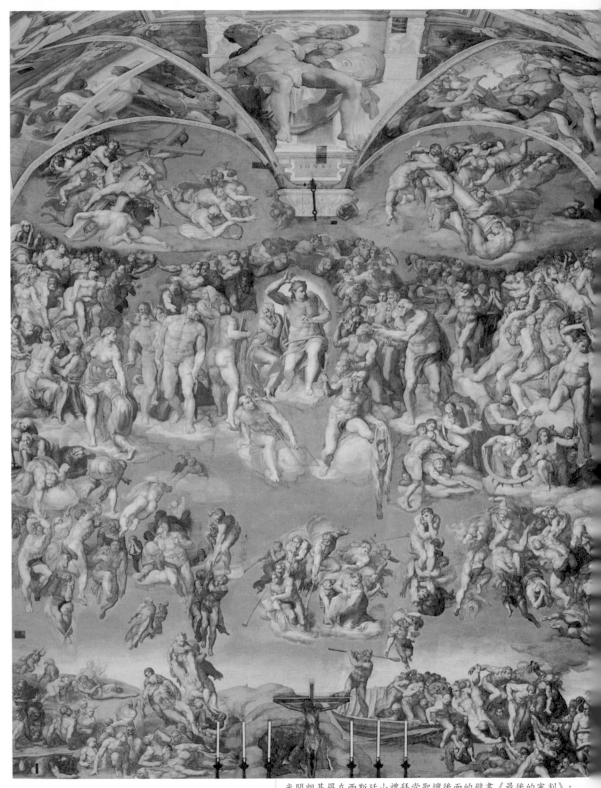

米開朗基羅在西斯廷小禮拜堂聖壇後面的壁畫《最後的審判》，
據說在壁畫的底部，有一個酷似典禮總管的米諾斯。

了藝術上的難題外，外界的干擾一直不斷：性急的教皇瞎指揮，某些人煽陰風、告小狀，散佈流言蜚語，最甚者是教廷典禮總管。

米開朗基羅對此洞若觀火，卻不屑與小人鬥法。他是藝術家，他要用藝術來回擊這些壞人。有一次教皇來視察工作，責問他為何遲遲不能完工。畫家回答：

「陰曹地府的邪惡判官米諾斯的原形尚未找到，不過……」

他突然指著典禮總管說：「這位大人的尊容可以作參考。」

據說在壁畫的底部，確實有一個酷似典禮總管的米諾斯。在受審的罪人中，還有教皇尼古拉三世和保羅三世的化身。那個手拉人皮的巴多羅米的形象，分明是按照藝術家的仇敵彼得羅·亞萊丁諾的面貌畫出來的，而那個受難者的人皮上，也出現了米開朗基羅的頭像。

類似的故事也發生在達文西的身上。在畫《最後的晚餐》的時候，也有一個修道院的副院長向大公告狀，說畫家遊手好閒，很少作畫。大公問及達文西的時候，他和藹地回答：

「畫家必須想好了才可以動筆，有兩個頭像至今還畫不好。一個是仁慈的基督，一個是猶大。我至今想像不出一個人得了那麼多的好處，還會背叛他的恩人。不過，為了快點完成工作，我發現這位副院長的頭，可以放在猶大的身上。」

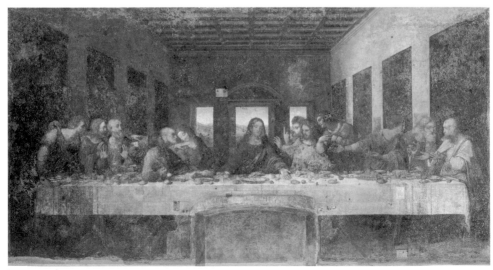

達文西的《最後的晚餐》，左起第五人，身體靠在桌前，手裡拿著一袋錢的，就是背叛耶穌的門徒猶大，據說模特兒就是曾告過他一狀的修道院副院長。

《蒙娜麗莎》會是達文西的
自畫像嗎？

這幅不大的肖像，為何四年後才完成？又為何沒交給買主，而是帶著畫四處奔波直到法國？至今也還成為人們探尋的秘密。

達文西（1452—1519）是一個有超常智慧的天才，他做了許多那個時代常人難以完成的大事。他想像與設計了大量的工程機械、新式交通工具和武器裝備。例如直升機、潛艇、裝甲車、輪船。這些設計都是在那個時代人類在力學、物理學、化學和數學等學科的最新成果的基礎上完成的。

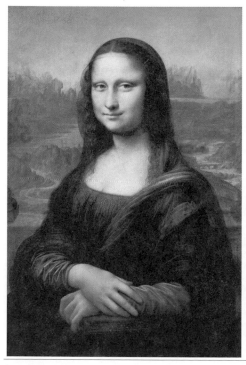

《蒙娜麗莎》（左圖）畫上的女人是誰？她和達文西有什麼關係？這是千古之謎。甚至有人說達文西是同性戀者，這是一幅自畫像（右圖）。請您比對一下。

有人說，如果達文西公佈了他的科學手稿，並能引起當權者和民眾的重視，那麼西方的科學技術的發展水平，可能會提前二百年。

達文西是個喜歡神秘並故弄玄虛的人。他的手稿秘不示人，許多是用左手寫的反字，只能通過鏡子的反射才能把字正過來讀。他的某些設計暗藏著缺陷，如果有人想依據他的設計圖來製造機械，必會失敗。因此，有人推想達文西不願人類用聰明才智去奴役自然。

達文西最神秘的作品是他的繪畫名作《最後的晚餐》。圖中，眾門徒都按其性格與出身的不同有各自的表情和動作，但是，唯有約翰卻畫得不像個男子，他把身子溫柔地依靠在彼得的肩上，傾聽著彼得講話。有人分析，這個像女人的約翰其實就是女人，是抹大拉的馬利亞。這個馬利亞是基督的情人，他們之間的秘密戀情在《聖經》中有許多蛛絲馬跡。聰明的達文西把聖約翰畫成雙性人，就是基於這樣的傳說。

類似的雙性人，還多次出現在他的作品中。據說《蒙娜麗莎》就有他的相貌痕跡。甚至有人說，達文西是同性戀者，他喜歡的男人都有些脂粉氣。

《蒙娜麗莎》也有神秘之處，那就是這個女人的微笑，有一種說不出的意味：有一縷憐憫，有一絲淒涼，有一點嘲笑，平易近人又居高臨下，很難用一句話說得清楚。其實，在達文西的油畫中，微笑都有一種神秘的意味。

這件作品的身世也有若干神秘之處。例如，畫上的女人是誰？她和達文西有什麼關係？為何這幅不大的肖像，竟用了四年的時間才完成？為何畫家沒有把這件作品交給他的買主，而是帶著畫四處奔波直到法國？研究專家費盡心機、年復一年地尋找著答案，所以有人說，達文西這個人比他的畫更神祕。

害畫家被罰款又更改畫名的名畫

原本是聖經裡殉道前耶穌與門徒貧寒而悲壯的晚餐，卻變成佛羅倫斯上流社會的奢華生活，最後又變成聖經裡的歡宴，畫外的故事比畫裡更精彩。

在《聖經》裡，基督及其門徒都是窮人，並在貧民階層傳教。所以畫家卡拉瓦喬畫筆下的聖母、基督，都是來往於下等客棧和酒肆的貧民和鄉下人。

但在委羅內塞的畫筆下，基督及其門徒還是一幫流浪漢，不過他們經常出現在富人家的宴會上，在盛宴上的主角卻是有名望的富豪、紳士和名媛貴婦。

有趣的是這些富人的穿著打扮毫無《聖經》裡描寫的樣子，他們穿戴的都是當時義大利最新潮最華貴的服裝和首飾，餐桌上擺滿了美味佳餚和昂貴的食具。豪華的餐廳設在有長廊和多層樓臺的大廈裡。樂師們埋頭演奏歡快的音樂助興，奴僕們忙著為主人送菜斟酒。

畫中的宴會已進入高潮，許多人喝得半醉，男女雜處，打情罵俏，氣氛放蕩而曖昧。坦白說，這哪是貧寒而悲壯的最後的晚餐，分明是佛羅倫斯上流社會奢華生活的寫照。

當時，保守的宗教勢力正打著清正廉潔的旗號反對宗教改革，這幅畫引起他們的注意和不滿。畫家受到宗教裁判所的傳訊。法官追問他為什麼在《最後的晚餐》這樣「神聖的」事件上，把小丑、醉漢、侏儒甚至德國人（信奉新教的德國人被認為是反叛的基督教徒）畫上去。

畫家只能支吾其詞地說是為了「熱鬧」，為了「裝飾」，因為畫面太大，空處太多……法官再追問，為什麼要畫與宗教主題思想無關的東西，畫家雖然拉出前輩米開朗基羅的《最後的審判》為自己辯護，但終被判決必須於三個月內修改，費用自付，否則將嚴懲不貸。這幅畫後來不得不改名為《利未家的宴會》。

　　利未是《聖經》裡的一個富翁。有一次他正在大宴賓客，耶穌的門徒來討口飯吃，利未熱情款待這批不速之客。但是酒不夠喝了，耶穌將空的酒缸又盛滿了美酒。因此把這幅畫命名為《利未家的宴會》，倒也相當貼切。

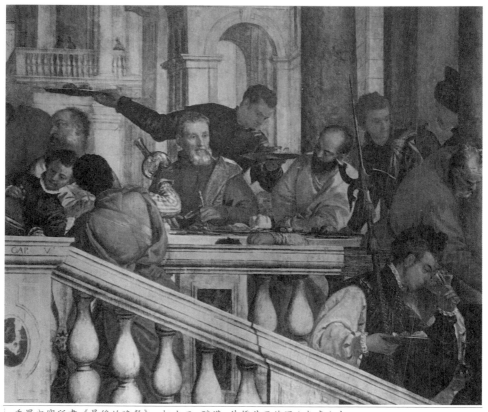

委羅內塞所畫《最後的晚餐》，把小丑、醉漢、侏儒甚至德國人都畫上去，
被判決必須在三個月內修改，費用自付，還改名為《利未家的宴會》。

處女與皇帝間的「桃色交易」

為了搶救將被處決的父親，她闖進皇宮，與皇帝做了個「交易」，用自己的完璧之身，換回父親一命。

法蘭西斯一世統治時期，有一個欽犯即將被處決。在千鈞一髮之際，刀下留人的命令送到刑場，這個死刑犯撿回了一條命。是誰有那麼大的能耐使國王收回成命？

這個人既不是有地位的說客，也不是用大量的金錢（這兩樣對國王毫無作用），而是美色。欽犯的女兒救父心切，毅然向國王獻出了自己的處女之身，換回了父親的性命。

這個少女叫迪亞娜·德普瓦捷。迪亞娜與希臘神話中的狩獵女神狄安娜同名。實際情況也是如此，一個機靈勇敢的女獵手，從此闖進了宮廷。

迪亞娜進宮時還是妙齡少女，法蘭西斯對她的迷戀僅是曇花一現，隨後很快把她拋在腦後了。但少女卻迷住了畫家克魯埃。這位宮廷畫家以她為模特兒創作了《狩獵女神狄安娜》。畫中那位像個大男孩的小女神，身材高挑、小乳窄臀，引發許多遐想。

迪亞娜雖被打入冷宮，但是並未變成怨婦，她像獵人一樣睜大眼睛尋找下一個捕獲目標。而且獵物很快找到了，那就是小她二十歲的王儲亨利。王子與迪亞娜你有情我有意，很快就成為情人。

不久，老王駕崩，王子繼承王位，是為亨利二世。迪亞娜成為實際上的皇后、社交上的伴侶。而那個名義上的皇后，只能在後宮接二連三地生育後代。

聰明的迪亞娜對皇后保持尊敬和禮讓，與後宮相安無事，共同侍奉國

王。但是，國王公事繁忙，不可能整天與她相伴，國王也花心，常打野食。迪亞娜深諳欲擒故縱的戰術，她讓國王與別的女人來往，自己也找情人，但這不會減弱他們之間的深情厚愛。

有一次，國王來到迪亞娜的臥室，發現一個男子躲在床下，他抓一把糖果扔給瑟瑟發抖的情敵，喝道：

「拿著吧！布里薩克，人總要活著呀！」

隨後，他離開了房間，等布里薩克穿好衣服走後，又重新回到迪亞娜房間。事後國王守口如瓶，沒有向任何人透露此事。由此可見國王的大度。

迪亞娜在宮廷的培養下迅速成長，變成一個美麗成熟的少婦，她有一套紅顏永駐的秘方，對男性有強大的殺傷力。畫家克魯埃被招去為美人畫裸體像。這回迪亞娜不用裝什麼女神了，直接以貴婦入浴的形象入畫。

她身材豐滿，皮膚白皙，散發著成熟女性的魅力，但是，面容仍然那麼年輕，好像歲月沒有留下任何印跡。

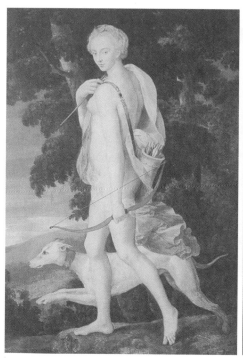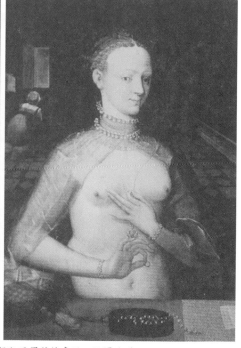

《狩獵女神狄安娜》（左圖）描述少女迪亞娜的父親犯了罪將被處死，她冒險進宮向國王獻出了處女之身，換回了父親的性命。《貴婦化妝》（右圖）是當了地下皇后時所繪。

卡拉瓦喬筆下兩種不同的男人

畫家的雙重人格和不同的情愛觀，導致他創作的分裂。他用筆繪出了兩種男人，豐富了人像藝術畫廊。

文藝復興時期的義大利，男人狠勇好鬥，為一點小事，只要認為是涉及個人尊嚴和家庭的榮譽，他們便拔刀相鬥或拳腳交加，頗有中世紀騎士的遺風。

莎士比亞名劇《羅密歐與茱麗葉》描寫兩個義大利家族的世代仇恨和血腥決鬥。世間都認為義大利男人信守諾言，敢愛敢恨，為人處事很爽快。

畫家卡拉瓦喬（1573─1610）就是這樣一個男子漢。他性格豪放，我行我素，不受約束。五年間，他的違法記錄達十一次之多，而且多帶有暴力傾向，如破壞財物，酒醉鬥毆，揮拳打人。

1606年，他狂躁的性格終於引來了大禍。在一次球賽中，因賭金與人發生口角，在激烈的打鬥中，刺死了對方。為了逃避命案，他倉皇潛逃，開始了長達數年的亡命生活。他做苦工，睡地鋪，吃粗糧，和下層窮人有了廣泛的接觸。

此時，他聯想到耶穌的門徒，為了逃避羅馬官兵的追捕和猶太上層的迫害而東躲西藏，其苦難的生活也不過如此。卡拉瓦喬對自己的藝術自然有了新的見解。他的《聖經》題材作品自此脫去貴族氣，染上了下層貧民特色。

看他的畫就是看農民和手工業者的生活和故事。他認為，就是高貴的聖母，在臨終前也和普通農婦一樣難看。據說畫家為了逼真再現那一幕，曾參考一具淹死在台伯河裡的女屍。

在他的畫裡，那些粗壯、骯髒、粗野的窮人在吃飯、走路、探視、弔

卡拉瓦喬畫的聖畫《聖母之死》聖母的樣貌浮腫、衣著樸素；圍在聖母周圍的哀慟者，更像一群貧民，沒有絲毫神聖的氣氛，讓當時社會無法接受。

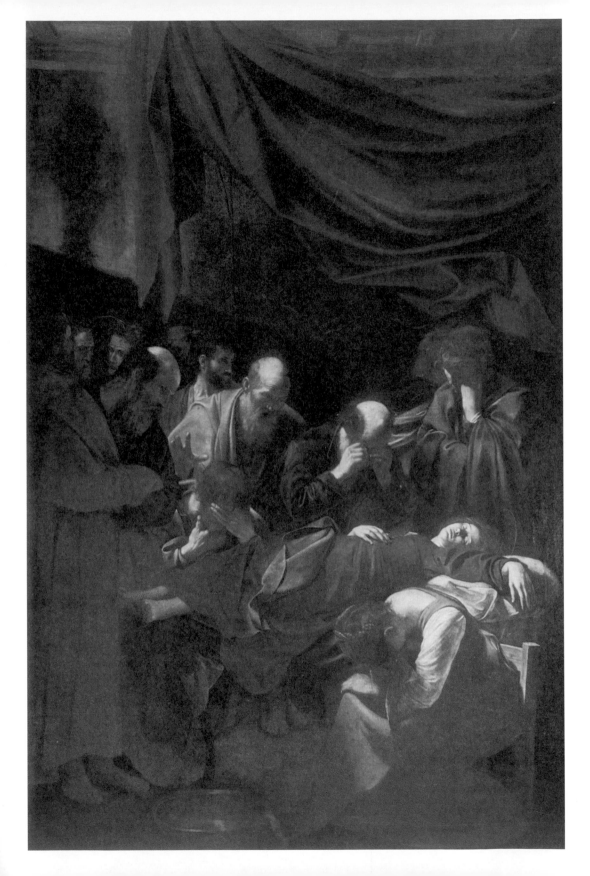

喪、問病。他們憨厚、多疑、純樸的性格躍然紙上。

　　就是這樣一個畫「下里巴人」的卡拉瓦喬，畫起「陽春白雪」來也十分了得。他畫的男孩系列，有時令人想到是否出自某位宮廷畫家之手。

　　這些不到二十歲的美男子，個個臉蛋圓潤，眉毛彎彎，眼神迷離。他們或彈琴，或飲酒，或玩牌，或沈思，或賞花，過著錦衣玉食的悠閒生活。

　　他們衣著不整，半裸著身子，細白豐潤的肌膚幾乎毫無男性的肌肉。在華麗香豔的房間裡，錦服繡袍、金銀珠寶隨處丟棄。這些裝扮成酒神、花神、樂師、牌友的男孩子之間，遊蕩著土耳其後宮閹奴獨有的怪異氣味，觀之使人心生疑竇，不由得聯想到當年義大利同性戀風潮。

　　據說在佛羅倫斯的同性戀聚會上，不允許女人出席，年輕貌美的男子著女裝，抹脂粉，充當女招待和舞女。宴會氣氛放蕩，但有同性戀傾向的卡拉瓦喬卻樂此不疲。

　　性格粗魯的他，對同性戀人卻柔情似水，他也希望和這些像女人一樣的男子尋歡作樂，他用畫筆表達了他不同的情愛。

　　卡拉瓦喬的雙重人格和不同的情愛觀，導致他創作的分裂，他用筆劃出了兩種男人，豐富了人像藝術畫廊，為我們瞭解義大利16世紀的風情，提供了形象資料。

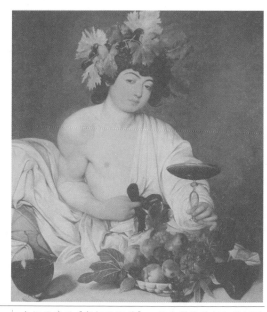

卡拉瓦喬的《年輕的酒神》，原本羅馬神話裡的酒神巴庫斯，是個肌肉健壯的青年。但在這幅畫上只裸露半身，神態倦怠，而且斜視畫外，若有所思，只有手上的酒杯，可以看出這是酒神。

女畫家用來**控訴**的畫作

她用這幅極富個性的作品，把對強暴她的仇人奧克斯汀納那種刻骨仇恨，以及必欲殺之而後快的決心，表達得酣暢淋漓。

17世紀義大利畫家真蒂萊斯基（1563—1639），出生於一個藝術家庭，長大後到叔父的工作室接受繪畫訓練，大約40歲時結識了繪畫大師卡拉瓦喬，倆人遂結為好友。

他從大師那裡學到很多繪畫技巧，畫風很像卡拉瓦喬。真蒂萊斯基的畫在英國很受歡迎，因而移居英國擔任查理一世宮廷畫家。他有一個大名鼎鼎的女兒，就是女畫家阿勒泰米西亞·真蒂萊斯基。

那時的義大利出現了幾個女畫家，她們是瑞吉兒·勒伊斯、裘蒂斯·萊斯特、阿勒泰米西亞·真蒂萊斯基。其中成就最大、最有名的就是阿勒泰米西亞。她自幼跟著父親學畫，有繪畫天才，畫風與卡拉瓦喬更為接近。

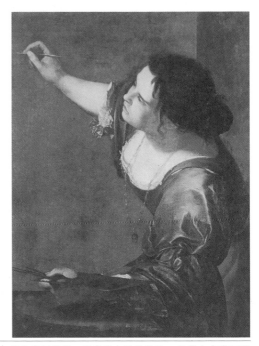

西方有一個傳說，說女性發明了繪畫，於是女畫家創作了題為《作為繪畫之喻的自畫像》。在這幅畫中，她把自己畫為「繪畫之母」，「她」正側著身子作畫，表情既專注又激動。一束光線照亮了光滑的額頭和豐滿的胸部，使這個

西方有個傳說，繪畫是女性發明的。於是女畫家阿勒泰米西亞創作了《作為繪畫之喻的自畫像》，把自己畫為「繪畫之母」。

女畫家洋溢著自信與自豪。

　　阿勒泰米西亞在父親的繪畫室擔任助手，不幸被父親的同事奧克斯汀納強暴。在男尊女卑的義大利社會發生了這種事，女受害者只能忍氣吞聲，盡力縮小影響，以免破壞家族的聲譽。但是，父親這次卻選擇了抗爭，控告那個人面獸心的同事。這是需要極大勇氣的行動。

　　不過，真蒂萊斯基父女顯然太天真了，低估了社會和法庭的偏見。法庭在審案時無視受害人巨大的心理壓力，心懷叵測地要求受害者把強暴的過程重述一遍，並且還質問她在這之前是否已經失貞，公開表示了對女性的鄙視。阿勒泰米西亞在法庭上，等於精神上又一次被強暴。

　　這次事件給阿勒泰米西亞留下極大的心理創傷，她內心充滿了對男性社會的怨恨，看透了那些道貌岸然的紳士的偽善。她決心用藝術為自己出口惡氣，用畫作匕首殺死那個逍遙法外的壞蛋。於是，她以天主教《聖

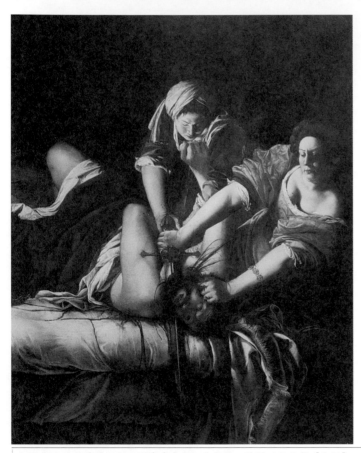

阿勒泰米西亞慘遭父親的同事奧克斯汀納強暴，透過以天主教《聖經》故事為題材，創作了名畫《猶滴殺死荷羅孚尼》表達自己的憤怒。

經》故事為題材，創作了名畫《猶滴殺死荷羅孚尼》。

畫裡的故事發生在西元前659年，尼尼微國王尼布甲尼撒一世派遣大將荷羅孚尼，率十二萬步兵和一萬二千騎兵去「懲罰西方」。

從推羅到大馬士革，從小亞細亞的西利西亞到阿拉伯半島的邊緣，尼尼微大軍所到之處，各地不是臣服就是滅亡。唯有希伯來人不肯投降，他們把抵抗的前鋒部署在貝圖利亞城。

荷羅孚尼斷定此城易守難攻，決定長困久圍，切斷水源和一切糧草供應，把猶太人困死。全城因此陷入絕境。此時，一名叫猶滴的年輕寡婦挺身而出，願意以自己的貞操為代價，「去完成世代傳頌的重任」。

猶滴濃妝豔抹，插金戴銀，穿上華麗的衣袍，帶上親信婢女來到荷羅孚尼帳前。將軍殷勤款待她，日夜與她相伴。第四天，只有他們倆人在帳篷裡，趁荷羅孚尼喝得酩酊大醉，猶滴拔出寶劍割下他的頭，然後交給婢女藏在口袋，悄悄返回貝圖利亞城。猶滴將荷羅孚尼的頭顱公開示眾。希伯來軍心大振，而亞述人卻陣腳大亂，終於被打敗了。

許多名畫家以這個題材作畫，大多避免描繪血腥的場面。例如德國畫家老克拉那赫的作品，僅表現把頭顱裝入袋中的那一刻情景。

阿勒泰米西亞作品就不同了。她選取了猶滴用劍刺殺敵將的血腥場面：男人正在床上掙扎，婢女在後面使勁按住他的身子，猶滴殺氣騰騰用劍割喉，鮮血噴射而出……

畫家用這幅極富個性的作品，把對強暴她的仇人奧克斯汀納那種刻骨仇恨，以及必欲殺之而後快的決心，表達得酣暢淋漓。她也因此畫而排名於義大利名畫家之列。

用法律規範「不守規矩」的畫家

在17世紀的荷蘭，藝術和技術是同義詞，藝術家和工匠也無大的區別。畫家若堅持這是藝術品，不是商品，會被法官認為是狡辯。

　　荷蘭著名畫家倫勃朗（1606—1669），受阿姆斯特丹市某民兵組織的委託，為他們畫一張全體成員的肖像畫，那時的肖像畫就像現在的集體合影。

　　倫勃朗精心構思，把一張本來死板的集體相，改變成一個有情節的類似劇照的畫面。我們看這幅畫，就像置身於深夜的某一個街角。

　　正在休息的民兵突然聽到出發的鼓聲，立即匆匆忙忙拿起武器，跟隨軍官向外走去，場面一時顯得有些混亂。但是軍官們卻顯得非常鎮定，他們一面商量著，一面帶著隊伍大步向前走。某處的燈光照亮了他們的面孔和胳臂。

　　奇怪的是在軍人中卻混有一個年輕女人，燈光獨獨把她照得分外耀眼，連她腰間掛著的一隻雞也照得清清楚楚。這是一個向軍人兜售食品的小販？抑或是某位家屬？總之，油畫表現一次夜間的突然行動，人們為它取了一個好聽的畫名：《夜巡》。

　　後來，有人發現這幅畫有若干疑點。首先是畫面佈局不均衡，給人感覺有一部分突然被截掉一樣。後來經過查詢終於明白了原因。事情的經過是這樣的：原來是畫作太長，掛在房間裡伸展不開，愚昧無知的民兵老爺們，竟然擅自做主把長出來的一部分剪掉，於是破壞了這件作品的完整性。

　　其次，陰暗的畫面有些不像是油畫顏料畫的，似乎是煙熏的。後來，專

家們證實存放這幅畫的房間靠燃燒泥炭取暖。泥炭冒出的黑煙覆蓋了畫面，發黑的畫面產生了黑夜的效果。其實，這幅畫描繪的是白天。

真實的情況是，在報警的鼓聲中，長官帶著一部分人走出了房屋，被陽光照亮，而另一部分人正在房間裡拿武器，他們基本上都處在陰影中。

至於那個年輕女人特別耀眼，並不是畫家刻意把光聚在她身上的結果，而是煙灰沒有附著在那塊油彩上面。

所以，這幅畫的真正畫題應該是《出發》，或者《緊急集合》。但是博物館無意為這幅畫恢復本來面貌，也無意為其正名，畢竟《夜巡》這個名字是有吸引力的。

《夜巡》這幅畫不僅自己命運多舛，而且給作者帶來厄運。倫勃朗畫了這幅畫，不僅沒有收到任何酬金，反而惹上了官司。原因是訂購這件作品的民兵，不但拒絕付款，還把作者告上了法庭。起訴的理由是：

「我們每人付了同樣多的錢，按理說應該在畫上有同樣清晰的位置和形象。但是在這幅畫上，我們卻受到『不公平』的待遇。有人佔據靠前的位置，形象完整突出；有人卻擠在後面，面目不清，甚至只有半邊臉。因此我們拒絕接受這件『商品』。我們要保護顧客的權益，我們要控告畫家的『欺詐』行為。」

控方言之鑿鑿，贏得了法官和市民的廣泛贊同。在商業發達的荷蘭，任何產品和服務都應該物有所值，這是商人和作坊主應該遵循的基本原則。倫勃朗在《夜巡》的製作中背離了這條鐵的原則，所以他不但輸了官司而且背上了「不法作坊主」的惡名。從此，曾給他帶來大筆劃酬的顧客都疏遠他，上流社會的朋友也都棄他而去，畫家作坊前門可羅雀。

失去了生活來源的倫勃朗，只能靠變賣家產度日，直至家中除了他的畫外別無長物（這些畫如今都是無價之寶）。而禍不單行的是他第一個妻子和兒子相

繼去世，畫家只能在饑寒交迫中度過餘生。

我們不知道在這場官司中，畫家是如何為自己辯護的。在17世紀的荷蘭，藝術和技術是同義詞，藝術家和工匠也無大的區別。如果有人說，這是畫家，這是藝術品，不是商品，可能很多人認為是狡辯。

藝術在那個時代，在那個地區沒有獨立自主的地位。市場統治著藝術和藝術家，一旦，藝術家不守「規矩」，鬧「獨立」，就必須按市場行規予以懲罰和糾正。因此，《夜巡》可能是市場打擊藝術家的最著名事件。

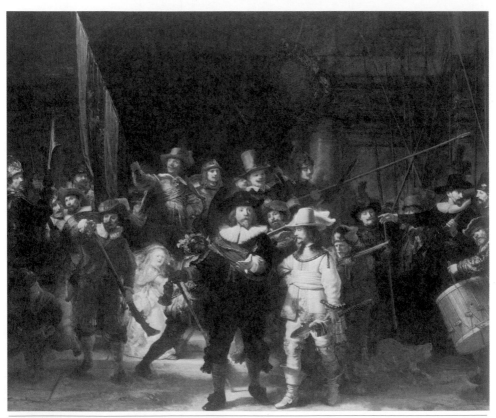

倫勃朗為民兵所畫的《夜巡》，不僅沒收到酬金，還被告上了法庭。在17世紀的荷蘭，藝術和技術是同義詞，藝術家不守「規矩」，就必須按市場行規予以懲罰和糾正。

最後一個以**裸體入畫**的
國王情婦

按照當時的風俗，貴婦人以保持少女般小巧乳房為美，所以在生育後不為嬰兒哺乳，給嬰兒餵奶是奶媽的事。

在文藝復興時期，上流社會流行以裸體女人入畫的風俗。在法國宮廷，嘉柏麗是最後一個以國王情婦的身份被描畫裸體的貴婦。

她以美貌聞名，用媚態誘惑國王，以獲取巨大的財富與政治權力。民眾鄙視嘉柏麗，認為她不過是一個高級妓女。民間詩歌甚至用「婊子」取代她的名字。

當嘉柏麗委身大她二十歲的國王時，法國新教徒與天主教徒的宗教戰爭戰火正酣，百姓的生活苦不堪言，自然對嘉柏麗驕奢淫逸的生活不滿。王后因無生育能力，與國王分居，而嘉柏麗卻為國王生了三個子女。她分別為兩個兒子取名為凱撒和亞歷山大，公開宣佈了她掌控王權的野心。

國王似乎也屈從她的意願，打算扶她為正宮。正當臣民為此憂心忡忡的

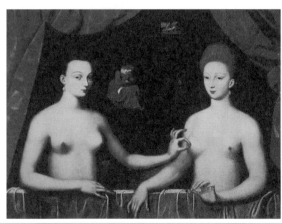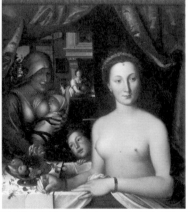

《嘉柏麗出浴圖》（左圖）與《貴婦出浴圖》（右圖）都是楓丹白露畫派代表作，模特兒嘉柏麗是最後一個以國王情婦的身份，被描畫裸體的貴婦。

時候，嘉柏麗卻因難產而死。寵妃的去世使國王深受打擊，情緒低落。不過國王的哀傷很快就消失了，僅過數月他又愛上了年僅十五歲的安麗雅特。

在此之前，一幅以嘉柏麗為主角的名畫《嘉柏麗出浴圖》誕生了。在畫中，她赤裸著上身，肌膚豐滿，展露著小巧堅挺的乳房。按照當時的風俗，貴婦人以保持少女般小巧乳房為美，所以在生育後不為嬰兒哺乳，給嬰兒餵奶是奶媽的事。豐滿的乳房是下等人的體態特徵。

在此之後，另一幅《貴婦出浴圖》誕生了。嘉柏麗身旁出現了一個同樣美貌的棕髮女郎，她用左手捏著嘉柏麗的一隻乳頭。但兩人都很嚴肅地看著觀眾，對這幅畫的喻意歷來有不同的解釋。

有人說，那個棕髮女郎是嘉柏麗的妹妹。妹妹捏姐姐的乳頭，暗示她與姐姐的曖昧關係。不過，這在當時是很反常的舉動。

另一個解釋是，那個年少的女郎是亨利四世的新情婦安麗雅特。她的舉動是一種宣戰，意在說明，你不是我的對手，我可以戲弄你，但是你卻不能反抗。

也有人說這個假設太離譜了，安麗雅特成為新寵是嘉柏麗去世之後的事，她已經沒有必要宣戰了。

一幅害死**女模特兒**的畫

為了逼真地描繪莎士比亞悲劇《哈姆雷特》裡奧菲利亞淹水的情景，女模特兒在冷水裡浸泡太久，竟然「以身殉畫」。

「拉斐爾前派」的造型原則，就是「沒有實物為依據，絕不動筆」。畫

家對這個原則的遵守，有時甚至到了過分的程度。

米萊斯為莎士比亞悲劇《哈姆雷特》的重要角色少女奧菲利亞，創作這一幅畫的過程中，表現得就非常典型。

在《哈姆雷特》劇中，深愛哈姆雷特的奧菲利亞因為得不到愛情，而父親又被情人誤殺，陷入無法解脫的痛苦之中，只能以自殺求解脫。

畫家取奧菲利亞投水自盡的情節入畫，畫面浪漫而悲淒：奧菲利亞仰躺在小溪上，溪水好像憐憫這位無辜的姑娘，遲遲不願吞沒她，讓那裹著紗裙的苗條身子在水面漂浮著。

她雙眼微閉，手握花枝，櫻唇半啟，似乎在吟誦著詩句。野花一片片飄落在水面，岸邊的花叢向水面傾斜，好像為少女之死默哀。

為了能在現實世界中找到想像中的背景，米萊斯在泰晤士河畔跋涉，終於找到了合適的地點，將那裡的景色描繪入畫。

米萊斯選中了美麗的茜達爾小姐做模特兒，為了逼真地描繪奧菲利亞淹水的情景，茜達爾每次都得浸泡在放滿水的浴缸裡，讓畫家對景作畫。

有一次，米萊斯忘了點燃取暖的火爐，害茜達爾在涼水中受寒，生了一場大病，從此身體變得很虛弱。

後來，茜達爾嫁給了另一名拉菲爾前派畫家羅塞蒂，終因體質過於虛弱，生產時因難產而死。茜達爾死後，有人想到她生的那場大病，認為她是為油畫《奧菲利亞之死》而死去的。

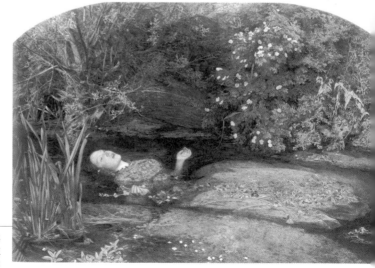

米萊斯畫《奧菲利亞之死》時，忘了點燃取暖的火爐，害模特兒茜達爾在涼水中受寒，日後因體質衰弱難產而死，算是「以身殉畫」。

未完成的畫作反而成了**極品**

畫中美人的眼神秋波流轉，但臉蛋和頭髮還畫得不夠光滑，有的地方還留有畫家沒來得及抹平的筆觸，但是反而大受歡迎。

路易·大衛的繪畫風格，往往細膩而華麗，對細節津津樂道，對人像追求完美和典雅。但過分求細反而使畫家丟掉了人像應有的勃勃生機，這是古典主義藝術的通病。

不過凡事都有例外，大衛的《雷米埃爾夫人像》，就畫得氣韻生動樸實無華。大衛是這樣構圖的：

在一間樸素的大廳裡，放置著一張美人榻，榻旁立著一盞古羅馬式的油燈。年輕貌美的雷米埃爾夫人斜靠在榻上，面向觀眾，兩隻胳臂自然放在身邊。

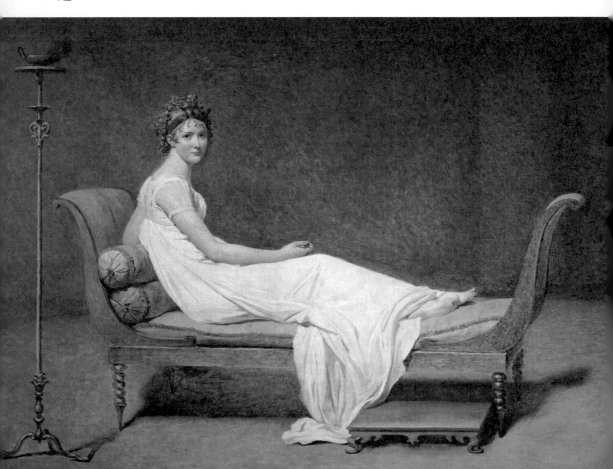

按照大衛一貫的畫風，他要用大量時間描繪細節，精益求精地修飾女人潔白如玉的面容。可是雷米埃爾夫人是巴黎上流社會的名人，又是沙龍繁忙的女主人，每天的社交活動很多，不可能每天枯臥榻上讓大衛細細描畫。

　　她向大衛請求，乃至哀求，希望能快點結束這磨人的工作。抱著藝術至上宗旨的大衛，執拗而頑固，他絕不肯草率對待神聖的工作。

　　一氣之下，驕傲的美人拂袖而去，她不要這幅畫了。大衛的牛脾氣也發作了，他放棄了作畫，把這幅未成之作摺在畫室的角落裡。

　　誰知峰迴路轉，事情有了轉機。大衛的朋友無意中發現了這幅畫，他們大為驚奇，異口同聲稱讚作品氣韻生動樸實無華，大異於他的一貫畫風，是他畫得最好的一幅人像作品。對大衛來說，這是歪打正著的巧事。

　　一幅沒有完成的作品，有的地方還留有畫家沒來得及抹平的筆觸，有的景物形象模糊，沒來得及畫完。雖然美人的眼神秋波流轉，但臉蛋和頭髮還畫得不夠光滑。

　　總之，這件作品更像一幅即興之作。也正是「即興」，才避免了大衛畫風中過於工細的缺點，而且無意中展現了油畫藝術特有的美感，達到了人像藝術的最高境界。

　　那位心猿意馬的雷米埃爾夫人，找到大衛的學生、名噪一時的畫家熱拉爾，熱拉爾給她畫了一幅美豔而略顯俗氣的肖像畫。

　　她不久就對這幅畫厭倦了，於是又回到大衛那兒，請畫家畫完那幅畫。大衛拒絕了。他說：

　　「夫人，藝術家和女人一樣反覆無常，我現在改變主意了，不想再畫這幅畫了。」

◀ 大衛的《雷米埃爾夫人像》，雖是一幅沒有完成的作品，卻避免了過於工細的缺點，而且無意中展現了油畫藝術特有的美感，達到了人像藝術的最高境界。

被腰斬的《鬥牛士之死》

面對「外行」的批評，畫家一怒之下，竟把畫裁為兩段，不料卻成就了一幅名畫。

　　馬奈1864年創作了一幅《鬥牛場的意外》，表現的是在一場西班牙鬥牛表演中，鬥牛士被牛戳死，滿場觀眾驚呼的情景。

　　但這一幅畫受到評論界的批評，認為鬥牛士形象和作為背景的鬥牛場的關係不和諧。

　　對這些「外行」的批評，馬奈並不服氣。一怒之下，他竟把畫裁為兩段，這幅《鬥牛場的意外》就這樣被畫家「腰斬」了。

　　描繪鬥牛士的那一部分，被畫家保留下來，改名為《鬥牛士之死》。作為背景的鬥牛場和牛的身體用棕色覆蓋。畫面產生了特寫的效果：

　　一個鬥牛士倒在地上，一隻手捂著流血的傷口，另一隻手仍握著鬥牛的旗幟，堅毅的面孔充滿雖死猶榮的氣概。畫面以棕、白、紅為主色調，風格簡潔明快。

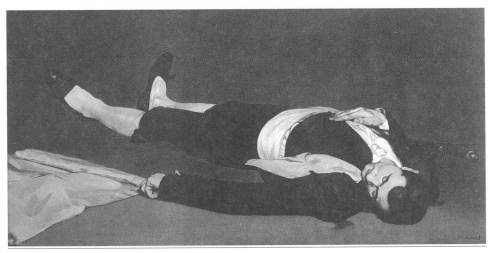

馬奈原本畫的是《鬥牛場的意外》，被批評後大怒，竟把畫裁為兩段，觀眾與場景被畫家「腰斬」了。描繪鬥牛士的那一部分被保留下來，改名為《鬥牛士之死》。

畫的另一部分失蹤了，直到1914年才有人得到了一件描繪鬥牛場和半隻牛的殘片。有專家懷疑這殘片是失蹤的《鬥牛場的意外》的另一部分。

　　經過仔細研究，專家雖然確認了這一假設。只是兩部分已組合不起來了。

上帝留給窮人的**最後的禮物**

畫家筆下的偉大農夫，他們伸向盤子的手，就是去挖掘泥土的手，他們誠實地得到自己的食物。

　　梵谷從牧師學校畢業後，被派往比利時南部一個煤礦區傳道，試用期6個月，薪水非常微薄。

　　在礦區，梵谷看到了真正的人間地獄。這裡到處是黑色的煤堆和粉塵，骯髒不堪。在地下幾百公尺的狹長巷道裡，礦工冒著塌陷、水淹和瓦斯爆炸的危險，一天工作十幾個小時，卻還是過著食不果腹，衣不遮體的悲慘生活。

　　這人間悲劇震撼著梵谷的心靈，他決心盡自己所能來幫助這些可憐的人。他把工資、衣物送給工人，自己過著艱苦的生活。他睡在地上，吃黑麵包度日。礦難發生時，他奮不顧身地搶救傷員。這樣高尚的行為，即使是聖徒也未必能做到。但是教會不相信他，反而懷疑他心懷叵測，遂將他革職。

　　梵谷在隨後的幾個月裡，經歷了巨大的精神與感情轉變。宗教的狂熱熄滅了，反對教會的怒火點燃了，藝術之心跳動起來。

他想，自己未能減輕窮人的苦難，但能在繪畫中描繪他們的苦難。他開始自學繪畫，並佈置了一間簡陋的畫室。

他到野外寫生，天晚了，偶然也到農民家借宿和吃飯。有一次，借著昏暗的燈光，他看到一戶農民，正圍坐在破木桌邊吃晚飯。晚飯只是一盤水煮馬鈴薯和一壺茶。當時歐洲遇到荒年，幸虧還有馬鈴薯，窮人勉強可以維持半飽，不至於挨餓而死。馬鈴薯是上帝留給窮人的最後的禮物。

農民一家吃馬鈴薯的場面，深深地觸動著梵谷的心靈，他要把這家人畫下來。他為這戶人家的家庭成員，畫了不少的素描，還描繪了家具、油燈、甚至掛在牆上的聖像的草圖。

梵谷不用學院派的畫法，因為用學院派技法畫農民，如同讓貴族穿農民的衣服，活像演一場童話劇。他要用粗重的筆觸描繪農民的粗布衣服、粗笨

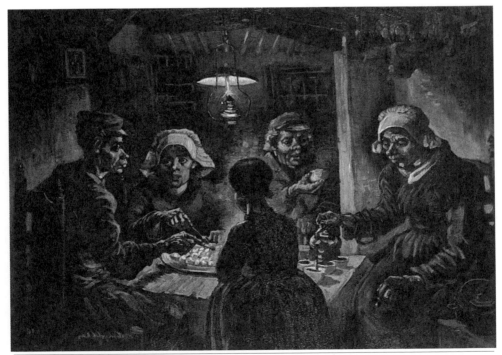

梵谷《吃馬鈴薯的人》，畫的不是一個比例正確的圖像，而是畫出生動的表情。
不是描摹沒有生命的東西，而是畫出真實的生活。

的桌椅和簡陋的房間。

　　他筆下的農民，飽經風霜的臉上刻著深深的皺紋，取食物的雙手筋骨突顯。對於這點，梵谷解釋說：

　　「我要強調這些人在幽暗的燈光中吃馬鈴薯，他們伸向盤子的手，就是去挖掘泥土的手，他們誠實地得到自己的食物。」

　　梵谷認為農民貧窮而不卑賤，莊重而不沈重，只有真正熱愛農民的人才能畫農民。在技法上，他採用了誇張手法。那個側臉的農婦嘴和鼻子都向前凸起，那個老年農夫的臉也有點醜。梵谷說：

　　「我要努力學會的不是畫一個比例正確的圖像，而是畫出生動的表情。簡單地說，不是描摹沒有生命的東西，而是畫出真實的生活。」

顏料商轉為畫商的 「唐吉老爹」

唐吉文化修養不高，對藝術並不太懂。他買賣畫作實在是因為可憐那些畫家，只是想幫他們一把，沒想到卻保存了許多藝術資產。

　　唐吉是個顏料商，為畫家提供服務。巴黎幾個畫家集中的地方，如巴比松、翁弗洛爾、阿讓特伊等地都有他的身影。

　　他與不少畫家熟悉，畢沙羅、莫內、雷諾阿、吉約曼都是他的朋友。巴黎公社事件以後，唐吉曾被捕判刑，好不容易死裡逃生，他卻不思悔改，性格反而變得更加叛逆。

他和印象派畫家可謂惺惺惜惺惺，只要條件允許，唐吉都會為這幫窮朋友解囊相助。畫家買不起顏料，他允許他們以畫相抵，漸漸地手頭上的畫越來越多，就想辦法賣出幾幅。唐吉就這樣由顏料商變成了畫商。

畫家們見他年紀大，頭髮花白，顯得老氣，就稱他「唐吉老爹」。

唐吉雖是畫商，但是文化修養不高，對藝術並不太懂。他買賣畫作實在是因為可憐那些畫家，賣畫無門而窮困潦倒，只是想幫他們一把。

他甚至把印象派畫家的作品擺在地上，像擺地攤一樣叫賣。畫價也低得出奇，常以一把餐叉的價格出售一幅畫，幾乎是半賣半送。

這點收入維持不了畫店的運轉，好在唐吉老爹做畫商，並不是為了掙錢，而且他生活得極為簡樸，有時僅以麵包和白水果腹。

出於本性，唐吉老爹喜愛塞尚的藝術。在很長時間他是唯一經營塞尚的畫商。但是塞尚的畫很難賣出去，唐吉還是收購他的畫作，否則這些價值連城的畫，都拿去當抹布墊雞窩了。

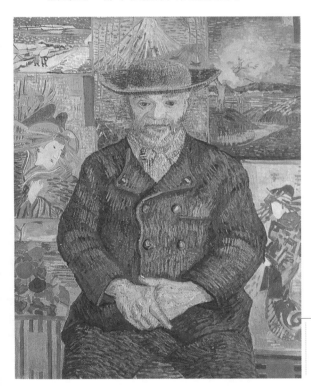

後來，他又對高更產生了興趣，更為梵谷所傾倒，長期免費為他提供繪畫材料。

他對梵谷也很好，經常把梵谷的畫陳列在櫥窗裡，希望引來識貨的買主，結果引來的卻是冷嘲熱諷。他只賣出去兩幅梵谷的畫，一幅是《鳶尾花》，另一幅是《向日葵》，是一個叫奧克塔夫·尼爾博的朋友瞞著太太買走的。

梵谷為感謝唐吉的幫助，畫了一幅《唐吉老爹》回報。從畫面上看，五十歲的唐吉頭髮花白，滿面皺紋，只有兩隻藍色的大眼睛炯炯有神，面容中透出的堅毅和果敢。

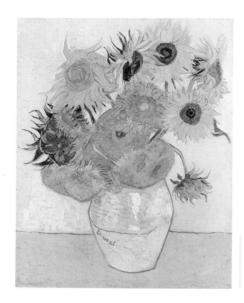

唐吉想幫助梵谷，把畫陳列在櫥窗裡希望引來買主，結果引來的卻是冷嘲熱諷。他只賣出去兩幅，這幅《向日葵》是一個叫奧克塔夫·尼爾博的朋友瞞著太太買走的。

梵谷十分感謝唐吉的幫助，作為回報，他畫了一幅《唐吉老爹》的肖像畫。

從畫面上看，五十歲的唐吉像個老人，頭髮花白，滿面皺紋，只有兩隻藍色的大眼睛炯炯有神，面容中透出的堅毅和果敢，令人印象深刻。

梵谷與加歇醫生的**醫病關係**

梵谷對加歇醫生的醫術有些懷疑，認為他治不好自己的病，只能借談藝術來掩蓋醫術低劣。但加歇醫生是梵谷不可多得的知音。

梵谷自從與高更發生衝突，又自己割耳後，精神病的症狀已十分明顯，兩次進精神病院治療，但是效果卻不理想。

他的精神狀態極不穩定，需要醫護人員貼身照顧。梵谷的弟弟提奧委託加歇醫生幫忙。於是梵谷搬到奧維小城，由加歇醫生就近護理。

加歇醫生對梵谷的病，也沒有什麼好辦法，只能多加關心，積極疏導。

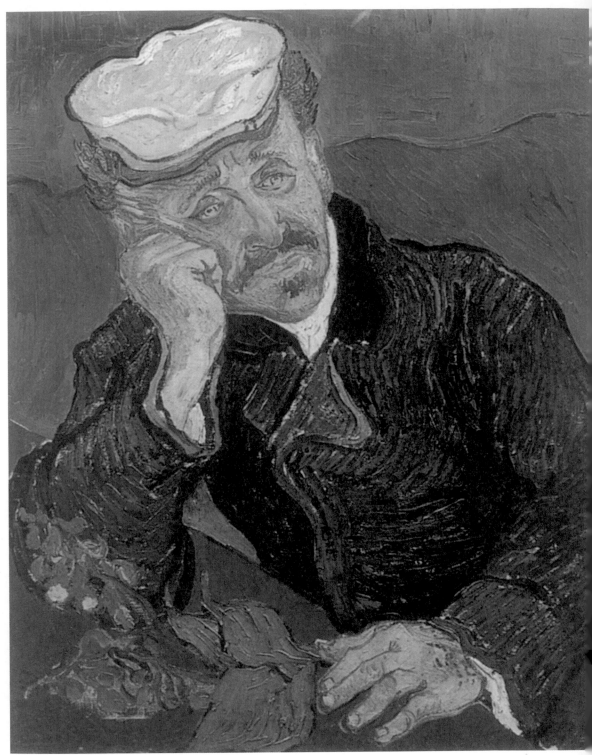

梵谷的《加歇醫生》，在此之前也有許多畫家畫醫生，但都把醫生畫成胸有成竹、氣宇不凡的救命君子；只有梵谷把醫生畫得如此可憐和無助，真是別出心裁。

好在他對藝術極感興趣。倆人在一起常常對藝術高談闊論，對治病卻談得很少。

梵谷對加歇醫生的醫術有些懷疑，認為他治不好自己的病，只能借談藝術來掩蓋醫術低劣。不久，倆人就不再來往了。

但是也有人說，梵谷愛上了醫生的女兒，醫生不高興，是醫生主動和梵谷斷絕關係的。

到了六月，由於提奧說和，雙方都冷靜了許多，他們又和好如初了。畢竟加歇醫生對梵谷的天才是充分肯定的，可以說是梵谷不可多得的知音。

梵谷送了許多自己的畫給加歇，這批畫在加歇的保護下，流傳下來，成為無價之寶。

為了表示對醫生的感謝，梵谷畫了兩張醫生的肖像。畫面上，醫生斜靠在桌邊，一隻手支著頭，一隻手放在桌上，似乎陷入深思。他頭戴鴨舌帽，身穿深藍色厚衣，好像處於冬季。

醫生的臉瘦長，眼角因疲勞而下垂，額頭和嘴角滿是皺紋，流露出憂傷的表情，像是為病人而擔憂。桌上的兩本書是暖色調，似乎構成一隻手臂的支點。

梵谷之前，有許多畫家畫醫生。一般都把醫生畫成胸有成竹、氣宇不凡的救命君子。只有梵谷把醫生畫得如此可憐和無助，真是別出心裁，令人刮目相看。畫完這幅畫幾個月後，梵谷就自殺了。

幾年以後，提奧的妻子把這幅《加歇醫生》賣了，價格不高，僅三百法郎。不過，對於梵谷的作品，這個價碼已經不錯了。

一個世紀過去了。在1990年的嘉仕德拍賣會上，《加歇醫生》開拍僅三分鐘，就被日本收藏家齊藤以8250萬美元的天價買走，創造最貴的油畫拍賣紀錄。如果梵谷地下有知，不知會有何感想？

父親就是那一座山

他把雄偉的聖‧維克多山看作父親的靈魂，永遠守護著他的靈魂。他畫山是為了紀念父親。

塞尚的《聖‧維克多山》，把這座山看作父親的靈魂，即使再樸實無華，也是崇高境界的體現，具有宗教的神聖感。

一般來說，一個畫家無論畫聖母、基督，還是畫美女和英雄都要對著模特兒取像。模特兒是畫家的描繪對象，也是畫家的工具。

但是，如果畫家把描繪對象看成聖潔的存在，那情況就大不相同了。

現代藝術之父塞尚，一生中基本上沒有離開過自己的家鄉埃克斯。他畫家鄉的人、風景和水果。對他來說畫什麼並不重要，重要的是怎麼畫。

但是當他描繪家鄉的聖‧維克多山的時候，就不只是畫風景了，他畫的是一片聖土。

塞尚的青少年時代經常和好友左拉、巴尤在山裡野遊、狩獵、眺望，度過了無數美好的時光。年紀大了，朋友們四散分離，有的因忙於生計而逐漸生分，有的因觀點分歧而斷交，有的因病故而永別，只剩下塞尚孤單地與山在一起。他畫永恆的山，實際在畫自己的歲月。

他畫莊嚴的聖‧維克多山，也是在畫自己的父親。父親是嚴厲的，曾為他選擇以繪畫為生，選擇與一女子同居而大發雷霆，甚至以斷絕經濟關係相威脅。但是最終理解了兒子，接受了他的選擇。

父親不但是經濟的支柱，而且是精神的依靠。父親的死使他更深切地感到人間的孤獨，他把雄偉的聖‧維克多山看作父親的靈魂，永遠守護著他的靈魂。他畫山是為了紀念父親。

在塞尚的心裡，聖‧維克多山即使再樸實無華，也是崇高境界的體現，具有宗教的神聖感。他曾對一位友人說：

「你看聖‧維克多山，它是那麼無所顧忌地渴望著陽光。在夜晚，當它龐大的身軀沈靜下來時，又顯得那麼憂鬱。那些石塊真是火做的，到如今還是如火一樣的保留了下來。」

塞尚說得沒錯，傍晚時分的紅霞，像無邊的火焰一樣，把山峰映得光芒四射，如同上帝的寶座。懷著崇敬的心情，塞尚畫聖‧維克多山穩定永恆的存在，畫超越時空的輝煌存在。

畢卡索為什麼要畫《亞威農少女》？

他要和傳統藝術進行最徹底的決裂，決定畫一幅妓女群像。注意，他不是畫一個，而是畫幾個妓女。

20世紀初的法國畫壇，已是山雨欲來風滿樓，改革之風一陣緊似一陣。

傳統藝術拆了東牆補西牆，手忙腳亂地守護著最後的陣地。

野獸派搖旗吶喊，要畫他們心中的自然。馬蒂斯理直氣壯地對質問他的藝術的人說：

「這是一幅畫，不是照片。」

一位夫人小心翼翼地問：「先生，我們女人的腳是這樣的嗎？」

他高傲地回答：「夫人，畫裏沒有腳。」

畢卡索（1881—1973）深受野獸派的影響，但是卻不願追隨他們，他認為野獸派的改革只是半路涼亭，而「一幅繪畫作品通常是種種添加的總和」。所以，畢卡索要和傳統藝術進行最徹底的決裂，「在我這裏，一幅繪畫作品則是種種破壞的總和」。

首先，畢卡索和馬奈一樣，要和傳統道德正面衝突，他決定畫一幅妓女群像。注意，他不是畫一個，而是畫幾個妓女，畫題是《亞威農少女》。

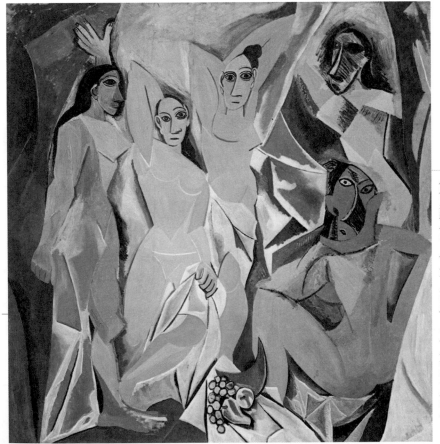

畢卡索的《亞威農少女》，亞威農是巴賽隆納的紅燈區，亞威農少女就是此地招攬嫖客的妓女。有人擔心這幅畫會使他身敗名裂，但其實是開啟了一個嶄新的藝術時代。

亞威農是巴賽隆納的一條街道，著名紅燈區。亞威農的少女就是此地招攬嫖客的妓女。

到法國之前，畢卡索常到那兒去買紙和水彩，他認識的幾位女性都是從那裏來的。畢卡索開了一個玩笑，把畫家馬克斯的祖母、自己的女友費爾南德，還有瑪麗－洛朗森都作為模特兒，畫進他的畫裏。

按照最初的想法，畫裏也有男人，其中一個人拿著骷髏，另一個人是水手。似乎畫家的初衷是勸喻女人看透生死。但是畢卡索畫著畫著就改變了主意，《亞威農少女》就變成了後來的樣子。

根據留存的資料，我們知道畢卡索曾進行過長時間的思考和探索。起初的幾幅草圖雖然有些誇張，但形象仍然比較傳統。只是越到後來，形象的變形越大膽。

在大量的草圖和人物習作中，發現了十六世紀希臘畫家格列柯和現代畫家塞尚的影響，也發現了古埃及、法屬剛果的雕像以及其他影響的痕跡。畫稿初步完成後，他又進行了修改和補充。

這幅凝聚著畢卡索心血的作品，一亮相立即引起軒然大波。它實在太醜了，太難懂了，連他的好友都接受不了，義憤填膺的馬蒂斯發誓要反擊。

一位有影響的俄國收藏家斷言：「這對法國美術真是一大損失！」他的朋友兼贊助者斯坦因，也稱這幅畫為「上帝的破爛」。

在一片咒罵聲中，畢卡索陷入孤立。有人甚至擔心他會在這幅使他身敗名裂的名畫後上吊自殺。但一個世紀過去了，《亞威農少女》開啟了一個嶄新的藝術時代，這個當年只有少數人堅持的觀點，已成為不容撼動的歷史定論。

畫家怎樣為一個「雙面人」作畫？

聖・日奈原本是一個慣偷，在獄中又成了一個作家。賈科梅蒂被這種雙重性格迷住了，於是為這樣的「雙面人」作畫。

阿爾貝托・賈科梅蒂（1901—1996）一直以雕塑聞名，到晚年又重操畫筆。他拋棄了早年曾信奉的超現實主義，轉而面向現實的人和事。

他常常著迷似的作系列畫，反覆畫同一個物件，似乎反覆做一個人的造型試驗，努力揭示人的深藏不露的內心世界。他常在一天的勞作之後，審看白天的勞動成果，把大量不滿意的作品撕掉，僅保留少數的精華之作。

20世紀五十年代，巴黎文化界出了一位名人叫聖・日奈。他原本是一個慣偷，因盜竊案多次被捕，被法庭判刑入獄。在獄中，他靜心審視了自己的一生，萌發了強烈的寫作慾望。他要把自己畸形的一生寫出來，任憑人評論是非功過。

書稿寫成後，出版就成了大問題。一個罪犯寫的書能不能出版？立刻引起了爭論。後來書終於出版了，但是引起的爭論並沒有平息，繼而形成了針鋒相對的觀點，有讚賞派和抨擊派。讚賞派中有著名作家和哲學家薩特。

薩特對《聖・日奈》這本自傳體小說，進行了深入全面的研究，出版書評《聖・日奈，逢場作戲的角色和殉道者》。薩特認為：

「《聖・日奈》可以算是把我所理解的『自由』一詞的含義，揭示得最清楚的一本書。」

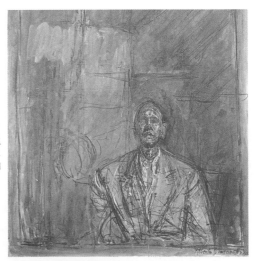

賈科梅蒂的《聖・日奈》，畫裡的人既是才華橫溢悲天憫人的作家，又是膽大妄為、厚顏無恥的罪人。為這樣的「雙面人」作畫，是對藝術家的洞察力和表現力的考驗。

賈科梅蒂也被聖·日奈的雙重性格迷住了。在他的腦海裡，聖·日奈既是才華橫溢悲天憫人的作家，又是膽大妄為、厚顏無恥的罪人，是真正意義上的雙面人。為這樣的人作畫，是對藝術家的洞察力和表現力的考驗。

　　人的靈魂是無限深的黑洞，是善與惡、天使和魔鬼的連體，揭示人的心靈的無限複雜性，永遠是文學家和藝術家最重要的使命。賈科梅蒂為聖·日奈作了一幅肖像畫。

　　觀眾可以看到，在一片混亂的，或者說混沌的褐色背景中，浮現出一個人的身影。此人身材高大，卻長著一個很小的頭顱，似乎屬於那種「四肢發達，頭腦簡單」的人。在橢圓形的腦袋上，人的五官模糊不清，觀眾只能大致分辨出何處是眼睛，何處是鼻子。眼睛似乎已經空洞化，卻努力朝前望去，好像要突破視力障礙，穿越混沌，去看清什麼。一位評論家如此分析人物的心理：

　　「這個世界把他排除在外，而他依然渴望佔有它。所有這些微妙的心理都顯現在聖·日奈的畫像裡：一個小而緊張的形象，茫然而急切地望著那個避他而去的世界。這其中有一種權勢與威脅，也有一種神秘的感覺。」

女性一定要**裸體**才能進入博物館嗎？

在現代藝術領域，只有不到5%的藝術家是女性，但是卻有85%的裸體是女性的。

　　20世紀的80年代，在美國出現了一個自稱「遊擊隊女孩」的女性主義藝術家團體。這是由一群女藝術家、女作家、女電影製片人和媒體人組成。

「遊擊隊女孩」成員在公共場合出現時，都穿短裙，著長襪和高跟鞋，似乎模仿色情女郎。但頭上卻帶著大猩猩頭像的面具，這種極不協調的裝扮常常使人大吃一驚，覺得異常詭異。

大猩猩頭像面具是有來頭的。在英語單詞中「大猩猩」（Gorilla）和「遊擊隊」（Guerrillas）字形相近。她們帶大猩猩面具不僅為了遮住自己的面貌，而且暗示她們像遊擊隊女戰士那樣好鬥。她們攻擊的是大男人主義，反對的是男女不平等的社會。

1985年，遊擊隊女孩在紐約現代美術館舉辦的大型當代藝術回顧展上，首次示威性亮相。她們發表講話，指出在參展的169位藝術家中，只有13位女藝術家。這個事實充分證明了兩性之間在藝術上的不平等現狀。她們的戰鬥性和尖銳性，當場引起了很大的轟動。

遊擊隊女孩為了宣傳自己的觀點，擴大影響，製作了大量標題鮮明、言簡意深、圖文並茂的海報和宣傳品。其中又以1989年的那張海報最為有名。

在這張海報中，印著古典主義大師安格爾的《大宮女》，可是宮女的頭部卻被一個大猩猩的頭部面具替代。難道弱不禁風的嬌豔宮女也要參加女權鬥爭嗎？在海報一角，印有這樣的質問：

「女性一定要裸體，才能進入大都會博物館嗎？」

在海報右下方，印著這樣兩行字：「在現代藝術領域，只有不到5%的

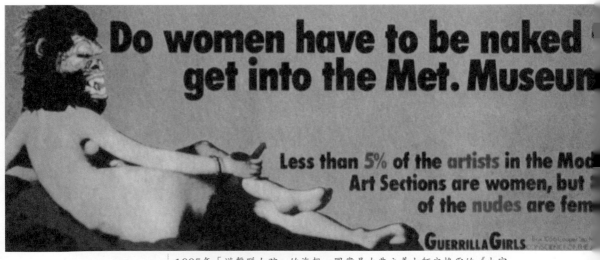

1985年「遊擊隊女孩」的海報，圖案是古典主義大師安格爾的《大宮女》，頭部卻被大猩猩的頭部面具替代。海報一角，印有這樣的質問：「女性一定要裸體，才能進入大都會博物館嗎？」

藝術家是女性，但是卻有85％的裸體是女性的。」

在這張海報前，無論是否同意她們的觀點，對她們所提問題的尖銳性和造型的巧妙性，人們無不拍案叫絕。

用心去傾聽孩子的說話

這幅照片有什麼特殊的地方呢？它提醒我們：「只要用心去傾聽，去理解，去交流，人與人之間就能和諧相處。」

1957年9月的一天，華盛頓中國旅美商會正在唐人街舉行儀式，慶祝一座商廈的落成，並按照中國傳統的民俗耍龍燈，放鞭炮。熱鬧非凡的喜慶場面吸引了許多人駐足觀看。

正在現場維持秩序的警察雷恩，看見一個華裔小男孩，年齡大概只有三四歲，正費勁地從人群中擠出來，步履蹣跚地走在大街上。他趕緊走過去，來到小男孩跟前，彎下高大的身體，儘量接近小孩的頭部，和藹可親地說：「如果你不小心的話，爆竹有可能傷著你。」

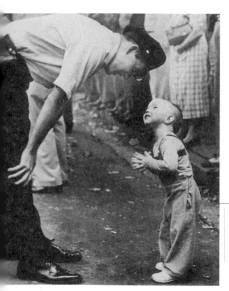

小男孩看見這個警察那樣和氣，心中沒有絲毫膽怯，像個小大人似的和警察先生攀談起來。兩隻胖胖的小手交叉在胸前，稚嫩的小臉顯得那麼專注，仿佛真有什麼重要的事要和警察商量。

正在現場採訪的《華盛頓每日新聞》的記者比爾·貝利，見到這個溫馨的場面，很受感動，連忙舉起相機，拍了下來。

《華盛頓每日新聞》的記者比爾·貝利，見到孩子小大人似的和警察攀談，拍下這個溫馨的場面《警察與兒童》，還贏得了新聞最高獎──普利茲獎。

這張照片和許多其他照片，被送到報社的攝影編輯桌上。編輯發現了這張照片，覺得它有些特殊的地方，就簽發了這幅照片。照片見報後，引起的反應比任何其他照片都要強烈。這幅照片還贏得了新聞最高獎——普利茲大獎。

那麼到底這幅照片有什麼特殊的地方呢？專家認為這件作品表現人與人交流的無限可能性，不管是警察還是平民，無論是成年人還是黃口小兒，是白種人還是有色人種，也無論是什麼文化背景，只要用心去傾聽，去理解，去交流，人與人之間就不存在隔閡，人與人就能和諧相處。

順便說一聲，雷恩由於工作勤勉，態度和藹，所以很快就升職至警察局副主管。

誰能引起這孩子那麼大的
仇恨呢？

在樹蔭之中，一個小男孩緊握一枚玩具手榴彈，左手向上翻起做出動物爪子的樣子。誰能引起這孩子那麼大的仇恨呢？

黛安·阿勃絲（1923—1971）出生於美國紐約一個富有的猶太家庭，她家在第九大街開設了一家百貨店。

1941年，年方18歲的阿勃絲，與當時的時裝攝影師艾倫·阿勃斯結婚。

阿勃絲《拿玩具手榴彈的孩子》，一個小男孩咬牙切齒、充滿仇恨，什麼人能引起他那麼大的憤怒呢？從畫面中找不到答案。觀眾只能認定是自己，因為小孩盯著的就是觀眾。

從此受丈夫影響，也步入了攝影師的行列，與丈夫合作一起為父親的百貨店拍些廣告照片。

她為《哈潑市場》提供時裝照片，也曾為《展示》、《紳士》、《魅力》等時尚雜誌提供照片，逐漸成為紐約上流社會的名人。

1955年後，阿勃絲師從攝影大師利賽特‧莫德爾。受其影響，攝影轉向社會中特殊人群，用現實手法記錄他們的生活。1963年和1966年兩度獲得古根海姆獎。1965年以後開始在帕森斯設計學院和庫珀聯合學院兼職授課。1967年在紐約現代藝術博物館展出作品，1970年被推崇為「新派」攝影大師。

就是這樣一個收入豐厚、家境富裕、功成名就，被尊為「大師」的名人，卻於1971以自殺結束了自己年僅48歲的生命，使當時許多人感到震驚和不解。

但是熟悉她的人卻不感到奇怪，阿勃絲長期患有精神憂鬱症，再加上肝炎的侵擾，早就有輕生的念頭。她是以自殺的方式尋求精神的徹底解脫。

但是一個如此成功的女人為什麼會患有憂鬱症呢？答案要到她的創作中去尋找，比如從《拿玩具手榴彈的孩子》這件作品中，就可以探尋到攝影師的精神世界。

這幅拍攝於1962年的照片內容相當簡單。在樹蔭之中，一個小男孩緊握一枚玩具手榴彈，左手向上翻起做出動物爪子的樣子。咬牙切齒的表情，充滿仇恨的雙目，使這個瘦弱的小孩像一個小魔鬼。

什麼人能引起他那麼大的仇恨呢？從畫面中找不到答案。觀眾只能認定是自己，因為小孩盯著的就是觀眾。

於是一個推理油然而生：只因為我們看了他一眼，他就像一頭猛獸一樣做出攻擊的樣子。在小孩的世界裡，處處都是威脅他的敵人。他必須隨時進

行反擊，或者恐嚇他人。

　　攝影師通過這件作品，表達出對人類本性中的惡的憂慮：一個年幼的小童尚且如此，他長大後不知如何作惡，攝影師流露出對社會和教育的憂慮。

　　這個社會充滿了暴力犯罪和仇恨，這個社會的教育培養出畸形的人性。他們以強淩弱，以施暴為樂，把自己的安全建立在鎮壓他人的基礎上。他們極端自私，不信任任何人。那個小男孩就是病態社會和畸形教育共同培養的一個怪胎，一個破壞和平生活的「手榴彈」。

　　阿勃絲雖然出身上流社會，但是自五十年代中期以後，他開始關注社會弱勢群體，把相機轉向那些得不到社會承認的人們和被掩蓋的真相。

　　例如她用兩年的時間專門以紀實手法拍攝侏儒、低能兒、殘障者和社會邊緣人的生活，她還用了很多時間去精神病院拍照。她要表現的是畸形的人類社會。她的作品往往因過於「醜陋」而使上流社會難堪，她本人也不被理解。

　　阿勃絲看到的黑暗太多，以致對人類失去信心，對生活失去信心。當她覺得生活已完全變成了折磨，她就下定決心：與其受難而死，不如勇敢地結束生命。

他因一件作品而死

這張照片發表後，在全世界引起巨大反響，勝過所有報紙和電視台對蘇丹大饑荒的報導和描述。

　　我們面前擺著一份攝影記者卡文‧卡特（1961—1994）的生平簡歷：

他生於南非，擔任過路透社攝影記者，1993年前往蘇丹拍攝那裡的饑荒和派系武裝衝突，作品受到大眾的讚賞。

1994年，他的作品《饑餓的女孩》獲普利茲新聞攝影獎，之後他加入世界最高水準的瑪格南圖片社。1994年7月27日因精神極為痛苦而自殺，年僅33歲。

當我們深入到卡特的精神世界，才知道導致他自殺的主要原因是《饑餓的女孩》引起的風波。難道一張大受讚賞的照片，會引起拍攝者的自殺念頭嗎？回答是肯定的。話還要從他當年拍照說起。

1993年卡特被派往非洲的蘇丹，去採訪由於戰亂而引起的大饑荒。他在那裡看到的是戰火連天，滿目瘡痍和遍地餓殍，簡直像人間地獄。

面對這真實的悲慘世界，記者簡直不敢相信自己的眼睛，一時不知從何拍起。

有一天，在聯合國救援機構開設的救濟中心的附近，卡特看到了照片上那個奄奄一息的女孩。她瘦得皮包骨頭，活像一具骷髏，看出來她不知多少天沒吃一頓飽飯。但是求生的欲望支撐著她向食品發放處爬去。

因為身體太衰弱了，她只能爬幾步，停下來喘幾口氣，然後又鼓起全身

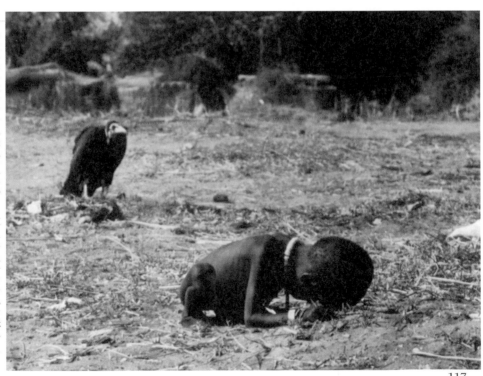

路透社攝影記者卡特《饑餓的女孩》，讓世界對蘇丹的動亂和饑荒，有了直觀而深切的瞭解。他在獲得普利茲獎的兩個月後，也因壓力太大而結束了自己的生命。

力氣再爬幾步。一隻禿鷲，不知吃了多少人的屍骨，已很有經驗了。它知道這個小孩不久將成為它的一頓美餐，她已經聞到死亡的氣息。

禿鷲不遠不近地跟著，很有耐心地等著。這令人心碎的一幕被記者發現了。他定了定神，舉起相機，找了一個合適的角度，把那個縮成一團的女孩和後面那隻蹲著的禿鷲拍下來。

這張照片發表後，在全世界引起巨大反響，勝過所有報紙和電視台對蘇丹大饑荒的報導和描述。它讓人深切認識到，在人類已成功登月的現代，還有比原始社會更殘酷的死亡。世界對蘇丹的動亂和饑荒，有了直觀而深切的瞭解。

人們讚譽記者為蘇丹人民做了件好事，專家稱讚卡特獨具慧眼，拍了一張震撼人心的照片。但是懷疑和譴責之聲也鵲起。有人說這張照片有若干漏洞，是一件偽作；有人說是作者的設計與擺拍。但是，一種更尖銳的聲音責問作者：「你看見這個小孩掙扎在死亡線上，為何不伸出援助之手？你只要給她一塊麵包，就能救她一命。哪怕你把禿鷲趕走，也能為小孩贏得一線生機。你不但沒做你應該做的，反而在一旁盤算拍攝的角度、光圈，你難道是一個冷血動物？」

在以後的日子裡，這種譴責像魔咒一樣緊緊地跟隨著卡文‧卡特，使他吃不下飯，睡不好覺。他也時時在反省自己，我是否做錯了？

蘇丹有成千上萬像小女孩一樣的饑民，我僅憑一己之力能救幾個人，我拍一張警世的照片的作用不是更大嗎？多重的壓力和打擊，反覆的反省和自責，再加上周圍人的不理解，徹底擊垮了卡特的精神。

為了擺脫這個充滿殺人、屍體、憤怒、痛苦和饑餓的世界，他在獲得普利茲獎的兩個月後，結束了自己的生命。

藝術家之間的恩怨情仇

藝術家也是人，人與人之間就是有恩怨情仇，藝術家之間也有。但這些恩怨情仇創造了哪些藝術品？又改變了哪些藝術品？

最**粗糙**也最感人的一雙手

丟勒從外面回來，看見尼格斯坦正在作祈禱，盼望上帝賜福丟勒，使他成功。丟勒深受感動，便用這幅畫表達了自己複雜的心情。

德國畫家丟勒（1471—1528）是僅次於達文西的博學畫家，他是數學家、機械師、建築師和作家，在幾何學、築城學和醫學等方面均有造詣。他寫了三部著作《測量學》、《築城法》和《人體比例論》，總結了這幾個領域的研究成果。

他畫的素描涵蓋了從複雜的人體到小花野草，從猛獸到兔子，這樣廣闊的領域，顯示畫家對天地萬物濃厚的興趣。

丟勒雖然成就輝煌，但是一直飽受心裡壓抑的折磨，因為在德國他不但得不到應有的尊敬和重視，反而被權貴當作奴僕呼來喚去，只有到了陽光明媚的義大利，才覺得到了藝術的天堂。

在義大利，他得到了一個學者應有的尊敬，權貴和他說話都得小心翼翼。在繪畫界他獲得同行的關照，在平等的氛圍中大家切磋技藝。

德國和義大利是兩個地方兩重天，丟勒希望常住義大利，不回令他心煩的德國，但是，他不得不回去。他的家在那裡，他的嘮叨的妻子還在催他畫畫掙錢，他只能躲在畫室裡逃避煩惱，在畫裡尋找慰藉。

丟勒26歲的時候，創作名畫《戴手套的自畫像》。畫家身穿優雅的威尼斯服裝，捲曲的長髮配以時髦的黑白相間的帽子，用冷靜的眼神看著觀眾。

注意，他的雙手戴著手套，似乎有意提醒觀眾，那不是一雙普通的手，而是高貴的靈敏的手。它們不是用來幹粗活的，而是用來描繪萬物，研究萬物的。他為自己擁有這樣的手而自豪，他珍惜自己這雙創作的手。

丟勒最心痛的是備受摧殘的畫家之手，對受傷的手他有切膚之痛。丟勒有一個朋友叫尼格斯坦，也很喜歡繪畫。倆人因家境貧困無力上學，便一邊打工一邊學畫。

　　後來尼格斯坦看到丟勒在繪畫上更具天賦，便主動放棄了自己的理想，每天拚命幹活來掙錢維持倆人的生活。由於幹的都是粗活，三年下來，雙手變得僵硬，佈滿老繭，指關節變粗，指甲龜裂。但是尼格斯坦毫無怨言。

　　有一天丟勒從外面回來，看見尼格斯坦正在作祈禱，盼望上帝賜福丟勒，使他成功。丟勒見到這一切，深受感動，便用心畫了一幅《祈禱的手》，表達了自己複雜的心情。那雙輕輕合攏的苦難雙手，顯得那麼虔誠、那麼溫和，是人類藝術創造裡的最感人的手。

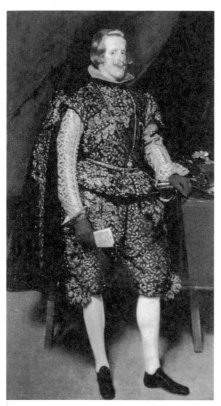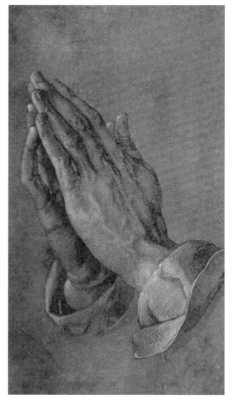

丟勒26歲時創作名畫《戴手套的自畫像》(左圖)，尼格斯坦看他在繪畫上更具天賦，便放棄理想，作苦工來維持倆人的生活。
丟勒看見尼格斯坦正在祈禱，深受感動，便用心畫了一幅《祈禱的手》(右圖)，成了人類藝術創造裡的最感人的手。

海難帶來的兩幅名畫

一次海難悲劇，讓籍里柯與德拉克羅瓦兩位畫家，各自創作了一幅世界名畫。

　　1816年，從法國本土開往殖民地塞內加爾的遠洋戰艦梅杜莎號出發了，艦長是一個被波旁王室看重，卻昏庸無能的貴族。

　　由於他指揮無方，戰艦於七月在西非布朗海峽觸礁沈沒。艦長和一些官員乘救生艇逃命，下級人員、士兵、水手、乘客約150人被棄置在臨時捆紮的木筏上逃生。大部分人在後來的日子被饑渴、疾病和巨浪奪去了生命。

　　13天後，一隻海船發現了木筏，救起了僅存的十多個人。為了掩蓋事實真相，官方一直沒有公佈詳情。有一個脫險的醫生，激於義憤把事實真相寫成傳單公佈於世。時隔兩年後，才真相大白於天下的醜聞，激起人們的憤怒，輿論為之譁然。

　　這個事件引起了年輕畫家籍里柯（1791—1824）的關注。他生於盧恩，

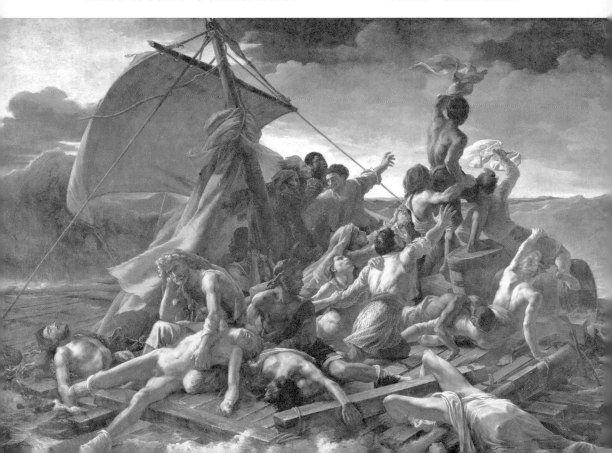

1806年15歲來到巴黎學畫，17歲師從大衛的學生蓋蘭，接受了嚴格的古典藝術訓練。

但是籍里柯卻不願追隨古典藝術大師，去演義僵化的題材，他要表達新一代青年激昂的情懷。他描繪歡騰跳躍的奔馬、英姿勃發的龍騎兵，人們稱他為浪漫主義的先驅。

梅杜莎號事件當然激起崇尚正義的籍里柯的義憤，起初他並沒有想到用繪畫去表現這個事件，畢竟那是一幕慘不忍睹的場面，不宜去描畫那血淋淋的情景（據說木筏上曾發生人吃人的慘劇）。

不久，在一次與友人的交談中，朋友向他建議，可以用浪漫激情的方式去處理這場悲劇。《哈姆雷特》結局很慘，但莎士比亞卻把悲劇變成史詩。這個建議像一道亮光照亮了畫家的思路。

籍里柯考慮以兩個原則來處理這個題材。第一是細節要極度真實；第二是整體氣氛必須悲壯。為了貫徹第一個原則，畫家用幾個月時間調查和收集素材。

他訪問了海難的倖存者，設法找到製作救生筏的木匠，請木匠仿製了木筏，並乘坐木筏到海裡在去體驗風浪。

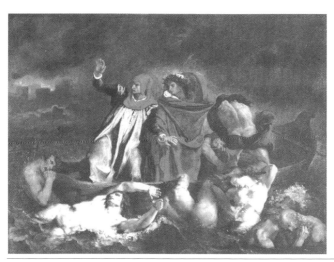

他花費了許多天，在醫院觀察病人呻吟病榻的痛苦表情，觀察死屍和腐爛肉體的形態。

他說服梅杜莎號兩名倖存的軍官為他做模特，讓一個人靠在桅杆

籍里柯的油畫《梅杜莎之筏》（左圖），觸動了德拉克羅瓦創作《但丁的小舟》（右圖），一次海難悲劇，帶來了兩幅世界名畫。

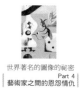

上，另一個人伸出雙臂向地平線上出現的船隻呼救。他的朋友德拉克羅瓦則扮演頭部枕著木筏的垂危者。總之畫家要盡可能真實地再現當時的情景。

為了貫徹第二條原則，藝術家融合了古典主義風格和浪漫主義風格。木筏上的受難者的造型取古典藝術鍾愛的崇高姿態，無論是掙扎站立，還是瀕死僵臥，都保持著古羅馬的不屈氣概和健美身姿。

人們簇擁著的黑人，肌肉飽滿，身形健美，像旗手一樣揮著布條求救，頗有浪漫氣質。木筏和受難者的總體構圖，以兩個不穩定的三角形為中心，產生木筏在海上漂動的感覺，構成希望與絕望交織的意境。

這幅《梅杜莎之筏》油畫，巨大的感染力使觀眾心情久久不能平靜，也深深觸動了德拉克羅瓦（1798—1863）。他這樣描寫自己激動的心情：

「我像瘋子一樣往家跑，一步也沒停，直到回家為止。」

在家裡，他激動得渾身發抖，一股創作激情在胸中滾動。他決心也以生與死、希望與絕望、船與水的搏鬥為題材，創作一幅驚天地泣鬼神的作品。《但丁的小舟》就這樣誕生了。

畫家取材於但丁《神曲》裡的一個情節，描繪但丁在古羅馬詩人維吉爾引導下過陰河的情景。畫面上烏雲滾滾，風雨如磐，身穿古代長袍的但丁和維吉爾，以戲劇式的優美造型站立在小舟之上。

陰河裡水黑如墨，波浪中陰魂不散，攀緣登船，觀之令人膽戰心驚。這件畫作震動了畫壇，它是一件真正的浪漫主義之作，蘊藏著神話、幻想、史詩、英雄、鬼魂、暴風雨等浪漫主義的基本元素。畫家沈鬱的用色、有力的筆觸也在繪畫史上留下重重的一筆。

顏色之爭下產生的名畫

康斯博羅與雷諾兩人為了顏色的見解不同，相持不下幾十年，但康斯博羅臨終前，最希望見到的人卻是雷諾茲。

雷諾茲（1723—1792）是英國18世紀著名的肖像畫家，曾擔任英國皇家美術學院院長，推崇古典主義藝術。

和他同時代的另一位肖像畫家康斯博羅（1727—1788），也是著名的畫家。

俗話說：「一山不能容二虎」，倆人同在英國畫壇呼風喚雨，各有自己的學生、崇拜者和支持者，不免互不服氣，有時甚至語生齟齬。

雷諾茲在學院講課時，告誡學生慎用冷色，尤其是藍色，不可用於中心人物的衣飾上。康斯博羅聽說後大不以為然，偏偏畫了一幅《藍衣少年》。

這幅畫的畫面上，有個英俊少年側身而立，穿著藍色綢緞衣服，並佩有淡黃色和淡紅色飾帶。衣服閃耀著淡淡的反光，顯得光華柔軟、高貴典雅。這件作品一問世，立即贏得一片喝彩聲，弄得雷諾茲臉上無光，於是積怨更深。

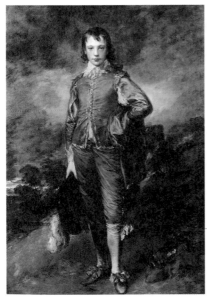
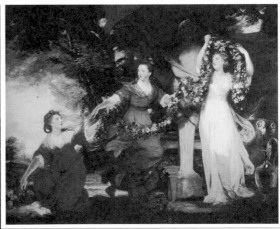

康斯博羅畫的《藍衣少年》（左圖）與雷諾茲的《三夫人》（右圖），兩人都是當時著名的畫家，幾十年來恩恩怨怨，直到康斯博羅病危才得以化解。

兩人幾十年的恩恩怨怨，直到康斯博羅病危才得以化解。俗話說：「人之將逝，其言也善」。康斯博羅希望能與雷諾茲見上一面。

雷諾茲聞訊立即拋棄成見，趕到垂危者的病榻前。康斯博羅看到自己的老對手也垂垂老矣，不禁為過去短視的言行感到悔恨，為失去的歲月而惋惜。他面含笑容地說出了最後一句話：

「我們都會到天堂裡跟凡·代克（著名荷蘭畫家，曾長期在英國工作，得到貴族封號）在一起。」

舉行葬禮那天，雷諾茲手挽靈車一直送到墓地，並在翌年的美術學院會議上以院長身分致辭，深切懷念康斯博羅，對他的藝術成就做出了高度評價。

只能**以身殉藝**的畫家

格羅的古典主義畫作，如果在半個世紀以前問世，可能會受到讚揚，但是時代不同了，受到青年人的恥笑和輿論的批評。

藝術家獻身於藝術，為藝術而廢寢忘食，甚至家破人亡的事不少，但是為一件不成功的藝術品而自殺的卻很少。

法國19世紀古典主義畫家格羅（1771—1835）就是其中之一。他是大衛的學生，以古典主義的技法，描繪拿破崙南征北討的偉業，獲得了很高的聲譽。

1804年他創作了《拿破崙在雅法醫院》，描繪了拿破崙不顧被鼠疫感染的危險，去看望瀕死的士兵的事蹟。

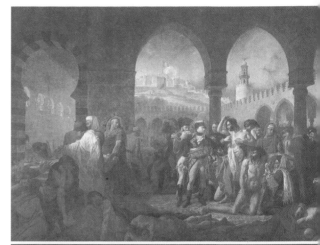

這是一件現實題材的作品，卻體現了古希臘羅馬史詩般悲壯的氣氛和英雄氣概。此畫一問世，立即迎來一片喝彩聲。古典派和浪漫派都認為是本派藝術主張的成功實踐。青年畫家聯名送花環，掛在此畫上，表達對格羅的敬意。

然而流亡布魯塞爾的大衛，對弟子的畫風深感不安，經常寫信叮囑格羅把才華用來描繪「高尚的歷史題材」，即古希臘羅馬題材上，停止畫那些「過眼雲煙」的東西（現實題材）。

格羅非常聽老師的話，他認真反省自己的藝術，感到確實偏離了正確的方向，為青年畫家帶了一個壞的方向，應該自責。因而決心回歸古典主義，回歸古希臘羅馬藝術。

但是藝術革命的人潮已經興起，青年人要往前奔，創造反映新時代的藝術。他們認為返回古典是逆潮流而動的保守主張。如

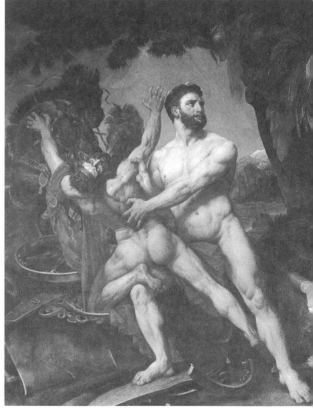

格羅的《拿破崙在雅法醫院》（上圖）與《赫拉克里斯和阿基里斯》（下圖），從浪漫派走回古典派，受到青年人的恥笑和輿論的批評，絕望的格羅竟投水自盡。

此一來格羅落到兩頭受氣的尷尬處境。他孤家寡人，形影相弔，陷入深深的苦悶之中。

1835年沙龍展出他的新作《赫拉克里斯和阿基里斯》。這幅畫取材於希臘神話，說的是殘暴的國王狄俄墨得以食人為樂，英雄赫拉克里斯為民除害殺死暴君的事蹟。

格羅完全按古典主義的規則，描繪了兩個裸體的男人。這件全然失去格羅浪漫氣質的作品，如果在半個世紀以前問世，可能會受到讚揚，但是時代不同了，這件表現男人打架的油畫，理所當然地受到青年人的恥笑和輿論的批評，被稱為徒有身體卻沒有靈魂的「行屍走肉」。

格羅左也不是右也不行，覺得走到了藝術的盡頭，他還受到妻子的虐待，生活全無樂趣。絕望的格羅於當年6月25日投水自盡，告別了這個令他心碎的世界。

其實，格羅只要再勇敢一點，跨入浪漫主義，他就會有另一片天地。

兩位畫家用作品來「決鬥」

庫爾貝與安格爾因浪漫與古典的爭執，就用畫作來「決鬥」。當時各有擁護者，但如今卻都是寶貴的藝術珍品。

庫爾貝（1819—1877）是一個自信和高傲的人。他在28歲時畫的自畫像《叼煙斗的人》，就已經把這種性格張揚出來。

有一次某位記者問他：「當今最偉大的畫家是誰？」庫爾貝毫不猶豫

地回答：「是我。」隨後，看到名畫家柯羅站在旁邊，就趕緊補充了一句：「還有柯羅。」

庫爾貝瞧得上的人很少，敵人卻很多，其中有政敵，也有藝術上的敵人。他的政敵曾想把他置於死地。他們控告庫爾貝在巴黎公社時期，投票贊成毀掉旺多姆圓柱，要求判他入獄服罪，還要他付巨額罰金，畫家因此被投入大獄。

庫爾貝在藝術界的敵人基本都是官僚、權威和記者。其中就有那個性格古怪、對人刻薄的古典主義大師安格爾。

安格爾可以說是當時畫壇上的霸主，說一不二、非常霸道。就因為德拉克羅瓦的浪漫主義和他的藝術思想不一樣，他就長期打壓，始終不讓德拉克羅瓦當法蘭西畫院的院士。

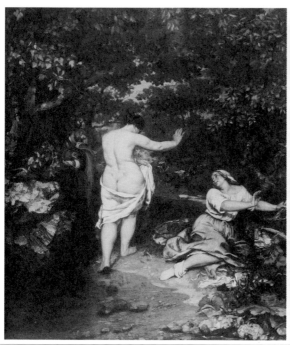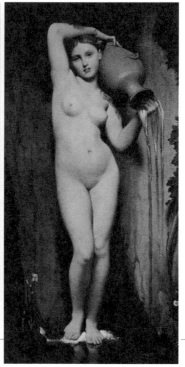

庫爾貝的《浴女》（左圖）和安格爾的《泉》（右圖），前者熱烈，後者優雅，創作當時互有支持者，也相互攻訐，如今卻都是寶貴的藝術珍品，都值得我們去欣賞和珍惜。

庫爾貝不但對安格爾的人品瞧不上，對他的藝術也評價不高。例如，對安格爾畫了幾十年仍未完成，但已聲名遠揚的《泉》，庫爾貝卻視為敗筆。

　　作為現實主義者，庫爾貝斷定這個舉罐的女人根本不存在，是畫家拼湊起來的一個矯揉造作的形象。

　　有一次，庫爾貝對朋友談起《泉》，他越說越激動，脫口發誓：「我要畫一幅畫與《泉》決鬥。」所謂決鬥就是要和安格爾公開對決，要畫一幅讓《泉》顏面掃地的作品。這件作品是作於1853年的《浴女》。

　　畫面上兩個婦女在綠蔭下的池塘邊上，一個斜倚在草地上的是農婦，另一位裸露著身體，僅在腰臀處圍了一塊浴布，背對著觀眾，搖搖晃晃似乎還沒有站穩。

　　這是一個身材極豐滿的女人，其肥碩和魯本斯筆下的肥女相差無幾。細心的觀眾會發現這個形象的每個部分，都和安格爾的《泉》是對立的。

　　最大對立是《泉》中的女子，是一個不食人間煙火的仙女；庫爾貝的浴女是布衣粗食的農婦。安格爾畫的是一個偶像，而庫爾貝畫的是鮮活的生命。

　　這件作品一問世，立即在畫壇刮起一場颱風，讚譽者和咒罵者都同樣狂熱。似乎每個人都必須表達立場，連皇室都不能「倖免」。

　　皇后曾將浴女的腹部比作馬的肚子，皇帝竟用馬鞭敲打畫面，以示討伐。另外，畫中女人的姿態也惹人不滿，張開的手臂似乎把某人推開，好像隱喻著「不要碰我」。

　　從此畫問世到現在，時間已過去一個多世紀。誰對誰錯的爭論早已煙消雲散，觀眾在博物館平靜地欣賞《泉》的優雅和《浴女》的熱烈。

　　對於我們來說，兩件作品都是寶貴的藝術珍品，都值得我們去欣賞和珍惜。

被作家狄更斯挖苦的畫家

一幅畫剛出現，就引來許多惡評。在眾多攻擊者中，最著名的是作家狄更斯。

19世紀初期，三名英國畫家帶頭發起了一個新的藝術流派。他們反對在英國延續了二百多年的古典畫風，向盤踞英國畫壇的保守勢力發起了挑戰。為了矯枉過正，他們不無偏激地宣佈：

「寧可要拉斐爾以前的藝術，也不要拉斐爾以後的藝術。」

有人嘲諷地稱他們是「拉斐爾前派」，他們欣然接受了這個稱謂。

拉斐爾前派崇尚歷史題材、文學題材、宗教題材，也重視有象徵意義的現實題材。他們以寫實為手段，追求毫髮畢現的造型效果。

拉斐爾前派的發起者中，最年輕的畫家是19歲的約翰·米萊斯（1829—1896）。米萊斯的代表作是《基督在雙親家中》（又稱《木匠之家》）。

為了達到形象的真實感，畫家到木匠鋪寫生，凡舉木匠所用的各種工具和用具，悉數搬入畫面；木匠勞動的各種姿態，也都在畫稿上留形。

為了塑造基督的父親——木匠約瑟，畫家專門選擇一位木匠師傅來做模特兒。為了使約瑟的形象更親切感人，畫家甚至依據自己父親的面容，來描畫約瑟。

畫家對真實的追求，達到了吹毛求疵的程度。例如畫中需要一隻羊的形象，由於一時弄不到活羊，畫家到屠宰廠買了兩隻羊頭照著畫。由於沒有羊身的實體標本，畫家沒法畫羊身，只好畫一個柳條筐把羊身擋住。由此可見，拉斐爾前派的造型原則是：

「沒有實物為依據，畫家就不動筆。」

這幅畫一問世，立即遭到猛烈的批評。有人說畫家「把救世主畫得可憐

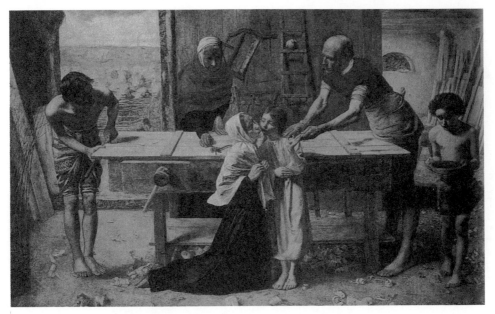

約翰·米萊斯的《基督在雙親家中》（又稱《木匠之家》），被作家狄更斯批評的一無是處，但也獲得藝評家羅斯金確力挺。

巴巴」，是對神的不敬和褻瀆，也是畫家精神墮落的表現。

在眾多攻擊者中，最著名的是作家狄更斯。他在報上發表文章，對畫中的人物形象批評奚落了一番。但狄更斯的批評是無力的，暴露了他的藝術觀的淺薄。

就藝術觀念而言，他不如著名藝術評論家羅斯金。羅斯金力挺拉斐爾前派，說他們「既不模仿他人，也不強求摹古」，他們只是「根據自己的理解去表達感興趣的事物之真面目」。

在畫家最艱難的時刻，來了一位叫法勒的救星。他願出一百五十英鎊買這幅畫。為了表示對畫家的支援，還把所有攻擊米萊斯的文章，都剪下來貼在畫布的背面，畫家深為他的義舉所感動，創作的意願更強了。

前輩指導德加的繪畫秘訣

安格爾知道了德加的志向後非常高興，他給的忠告是：「年輕人，要畫線條，畫很多很多線條。」

安格爾終其一生都畫女神和裸女，佳作頗多。其中1808年畫的一幅裸女圖，更是精品中的精品。

安格爾在這件作品中，利用自己擅長的造型，畫了一個背對觀眾的剛剛沐浴過的裸女。畫家以處理柔美線條的獨門絕技，畫出豐滿勻稱的裸女背部。

在非常放鬆的，非常愜意的姿態中，裸女微小的扭動與肌膚的柔和起伏，構成富有音樂感的韻律。

作為陪襯的黑色燈絲絨幕布以及睡榻上的白床單，不僅突顯出人體的溫潤，而且表現出布料不同的質感，使人產生錯覺，以為那些布料是真的，甚至忍不住用手去撫摸。

和安格爾其他的裸女圖一樣，這件作品一問世，立即招來大批買家。經過一番

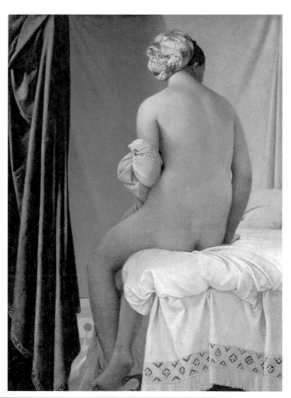

安格爾的《瓦平松的浴女》，能出現在1855年巴黎萬國博覽會美展上，靠的是德加父親的協助，安格爾與德加因而成了忘年之交。

競價，作品名花有主，終於落在大銀行家瓦平松的家中，成為他的傳家之寶。這幅裸體畫也由此而得名《瓦平松的浴女》。

時間過去了四十多年，1855年在巴黎舉辦萬國博覽會。按照組委會的計畫，在博覽會期間要舉辦一個高水準的美術展覽，藉以提高博覽會的文化格局。

組委會要求美展要展出法國著名畫家的代表作，安格爾的《瓦平松的浴女》是必展之畫。安格爾也非常希望這件離開自己四十多年的佳作，能再次與公眾見面。

沒想到瓦平松卻一點不給安格爾面子，竟然一口回絕了組委會和安格爾的請求，回絕的理由是「這件作品是他們家的傳家之寶，不能隨便拿出去示人。」事情一時陷入僵局。

正當安格爾一籌莫展之際，有人給他出了個主意。他們說有個銀行家與瓦平松關係很好，瓦平松很尊重這位銀行同仁的意見，讓他去勸說瓦平松，說不定管用。

安格爾便請這位銀行家幫忙，此計果然見效。在這位銀行家的勸說下，瓦平松借出了這幅畫。安格爾當然非常感謝這位熱心人，於是倆人成為好朋友。這個銀行家就是德加的父親。年方21歲的德加，也因此認識了比他年長54歲的安格爾。

按照家庭的安排，德加要學習法律，但是他對枯燥的法律條文不感興趣，卻對繪畫興趣十足，一心想學畫畫。

經過反覆討論甚至爭論，家人看到德加鐵了心地要學畫，只好順從了他的意願，讓他師從路易士·拉蒙學畫，而拉蒙是安格爾的學生。

安格爾知道了德加的志向後非常高興，鼓勵年輕人堅持下去，並且自告奮勇指導他的學業。他給德加的忠告是：

「年輕人，要畫線條，畫很多很多線條。」

這句話對德加產生了很深的影響。雖然他後來接受了印象派的技法，用小筆觸塑造形體，但是形體的內在線條美卻始終存在。

德加到了晚年，視力嚴重受損，一隻眼睛近乎全瞎，另一隻眼睛又幾乎分辨不出色彩。於是他便專心致志研究線條和造型，好像安格爾的教導又在耳邊響起。

一幅改變畫家「**財運**」的油畫

雷諾阿因為這件作品，在市場上的價格節節攀升，翌年，尚在困境中的莫內和西斯萊，也跟著「轉向」了。

在19世紀的法國，上流社會沙龍對藝術有重大的影響。

關心和熱愛藝術的人士，在沙龍傳播各種藝術資訊，對新的動向予以分析，對藝術家的新作進行介紹和評價。

許多沙龍人士的藝術觀念比較自由和新潮，與官方沙龍的保守思想不同，他們對學院藝術比較疏遠，對受到學院派打擊和迫害的藝術家，抱有一定的同情心。

例如，勒若那少校家裡的沙龍，就聚集了一批藝術家和文學家，他們是馬奈、莫內、波德賴爾、甘必大、馬塞、邁克爾等。人們在沙龍相識，還把各自的朋友介紹給對方，沙龍的嘉賓就像滾雪球一樣越來越多。

還有一種沙龍與畫家有更密切的關係。巴黎著名的出版商夏龐蒂埃，是

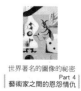

福樓拜、莫伯桑和左拉的出版人，他的沙龍由夫人主持，是印象派畫家的小圈子。

每星期五的晚上，她設在格勒耐爾街11號的府邸，總是高朋滿座熱鬧非凡，光是出席的作家就有大名鼎鼎的於斯曼、左拉、福樓拜、龔古爾等人。

詩人和藝術評論家戈蒂埃將雷諾阿引見給夏龐蒂埃夫人，夫人很快成為畫家的保護人和贊助人。多虧了這位貴婦人，雷諾阿才能獲得大量訂件。賣畫的收入幫助他安全地度過1874年後的嚴重經濟危機，沒有吃太多的苦頭。

為了表達感激之情，雷諾阿為夏龐蒂埃夫人及其兩個女兒，畫了一幅肖像畫。畫面上，美麗慈愛的夫人，身穿黑色長裙斜坐在深紅色的沙發上，她的兩個活潑可愛的天使一般的女兒，身穿淡紫色的短裙緊挨著她坐著。

畫家以擅長的手法，描畫母親與女兒的面容，突出肌膚的嬌嫩與白皙。房間的壁紙、椅子、花卉等用小筆觸和傳統的塗抹法繪成。

由於是一幅室內肖像畫，所以印象派常用的外光畫法沒有用上。這件用傳統畫法完成的作品，吸收了某些印象派畫法，甜美的人物更討人喜歡。

1879年它在官方美術沙龍上展出，擺在醒目的位置，因為誰也不敢把大名鼎鼎的夏龐蒂埃夫人的肖像放在角落裡。

這件作品為雷諾阿贏得了評論家和觀眾的讚揚，再加上夏龐蒂埃夫人在圈子中施加影響，雷諾阿終於順利獲獎，得到了一千法郎的獎金。從此以後他的作品在市場上的價

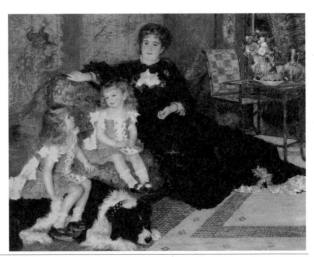

雷諾阿畫了《夏龐蒂埃夫人及其女兒像》，獲得夏龐蒂埃夫人的支持而得獎，作品在市場上的價格節節攀升，他的經濟狀況有了徹底的好轉。

格節節攀升，他的經濟狀況有了徹底的好轉。

翌年，尚在困境中的莫內和西斯萊，也跟著雷諾阿「轉向」了。他們不再與官方對立，開始往沙龍美展送作品參展，希望藉此打開作品的銷路。

但德加對這種「叛變」行為恨之入骨，極盡諷刺，並發誓與他們斷交。從此印象派畫家就各奔東西自尋出路了。

印象派作為一個派別，會退出了歷史舞台，《夏龐蒂埃夫人及其女兒像》是壓在印象派這頭病駱駝身上的最後一根稻草。

梵谷為高更才**割去耳朵**的嗎？

在一次激烈的爭吵後，梵谷拿刀殺高更。不過在最後一刻，梵谷「突然止步，低下頭，然後跑回家」。

高更（1848—1903）比梵谷（1853—1890）年長五歲，兩人大約於1887年在一次畫展上認識。一番交談之後，兩位生不逢時的大畫家，都有相見恨晚之感，從此成了藝術上的密友。

第二年，梵谷遷居法國南方小城阿爾。風景如畫的普羅旺斯地區令梵谷心情舒暢，他寫信給高更，力邀高更南下與他同住。他甚至設想倆人合力建立一個藝術中心的可能性。

梵谷的《割耳後的自畫像》，是人類藝術的傑作。畫面上的梵谷，消瘦憔悴，悲天憫人，深陷的眼睛流露出無限的痛苦，使人看一眼就終生難忘。

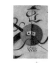

1888年10月23日，高更抵達阿爾，到12月26日離開，兩位偉大的藝術家，只同住了兩個月便分道揚鑣了。

關於他們分手的原因眾說紛紜，大多數人認為性格不合以及藝術觀念的差異是主要原因。

導致他們突然分手的直接導火線，是在一次激烈的爭吵後，梵谷拿刀殺高更。

不過在最後一刻，梵谷「突然止步，低下頭，然後跑回家」。回家後他割下自己的耳朵，洗淨後送給他認識的一位妓女。

關於這一系列事件的來龍去脈、前因後果有十幾種說法，從佛洛依德的精神分析說，到閹割祭祀風俗都用上了，至今沒有定論。就是事件的經過，也只是根據高更的回憶，不一定準確可靠。

《割耳後的自畫像》是梵谷最優秀的人像作品，也是人類藝術的傑作。畫面上的梵谷，消瘦憔悴，悲天憫人，深陷的眼睛流露出無限的痛苦，使人看一眼就終生難忘。

比師父更具**行銷概念**的卡爾波

卡爾波見漁童大受歡迎，便用青銅翻製出售。在十年間，大量出售這個可愛小巧的漁童，因此大賺了一把。

呂德的學生卡爾波（1827─1875）不但是個優秀的雕塑家，而且是一個很

會經營藝術、很會使藝術品增值的人。為什麼這麼說呢？我們以一件雕塑作品《聽貝殼聲音的那不勒斯漁童》為例來說明。

1831年呂德開始創作《玩烏龜的那不勒斯漁童》。這件作品於1833年在美術展覽會一亮相，立刻博得一片喝彩聲。呂德雕刻了一個天真可愛的漁童，他赤裸著身子正在玩弄一隻爬行的烏龜。呂德製作漁童的石料是刻製《拉貝路澤胸像》剩下的廢料，是一塊不等邊三角形。可以說，大師以高超的技巧，實現了化腐朽為神奇的奇蹟。

時隔27年後的1858年，呂德的學生卡爾波開始製作《聽貝殼聲音的那不勒斯漁童》，一年後在沙龍展出。觀眾一見到這件作品，立刻想到它脫胎於呂德那件漁童逗烏龜的作品，兩個少年幾乎一模一樣，都赤裸著身子，頭戴那不勒斯小軟帽，相貌也相差無幾。唯一的區別就是卡爾波的漁童蹲著聽貝殼。

「聽貝殼」這個動作雖然也很有創意，但是其餘部分卡爾波取巧模仿了老師的作品。知道這些，我們也就不難明白，為什麼呂德用三年時間構思和創作他的漁童，而卡爾波僅用一年就大功告成。

卡爾波見漁童大受歡迎，便心生一計，要大賺一把。他聯繫以翻製和出售優秀雕塑作品而聞名的蒂埃博公司，把他的《聽貝殼聲音的那不勒斯漁童》用青銅翻製出售。據說，這個公司在十年間，依靠大量出售這個可愛小巧的漁童大賺了一把，卡爾波當然也沒少分錢。

1865年，卡爾波受委託為當時新建成的巴黎歌劇院，創作一座裝飾性雕塑，放在建築物的大門。他費盡全力構思這件作品，幾次修改草圖，最後確定為群像《舞蹈》。作品構思是這樣的：

在熱烈歡樂的音樂聲中，一個青年男子位於群像中心，他擊著手鼓，興奮地跳躍，像禮花升空，堪稱「舞神」。幾個女舞者手拉手，圍著這青年快

速旋轉。整個作品洋溢著生命的歡樂和青春的活力。

　　1868年，根據已完成的石膏像製造石像，石像高兩公尺多，結構非常複雜。在工人和他的共同努力之下，一年後雕像才大功告成。

　　這座雕像揭幕時，毀譽之聲不絕於耳。批評者說作品低級下流，有傷風化，因為跳舞的人都沒有穿衣服。在安放這座雕像的地方，有一批抗議者鬧著要把它搬開。有一天晚上，有人往它上面甩了一瓶墨水，還有人給雕像穿上褲子。

　　不久，普法戰爭爆發，歌劇院成了臨時醫院，大家沒空理會這座雕像，《舞蹈》總算在歌劇院前平安無事了。漸漸地，大家發現石雕與歌劇院很相配，便接受了它，進而讚譽這是一件佳作。卡爾波成為繼呂德之後，法國偉

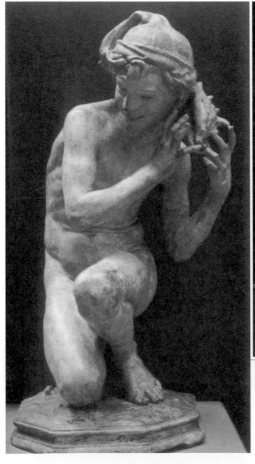

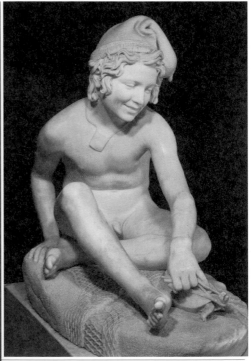

卡爾波的《聽貝殼聲音的那不勒斯漁童》（右圖），
源自其師父呂德的《玩烏龜的那不勒斯漁童》（
左圖），但靠著翻製和出售，賺了大錢，也使作品
普及化、平民化和市場化。

大的雕塑家。

但是，卡爾波更關心的是如何讓這件作品成為一個下金蛋的母雞。1873年，他開始從收藏在盧浮宮的石膏像上翻模，大量生產《舞蹈》的複製品。他為雕像加上原作沒有的圍布和花環，以避開抄襲之嫌。

因為《舞蹈》已是國家財產，不容隨意仿製。為了賺更多的錢，卡爾波在《舞蹈》上動了不少腦筋。他把人物的胸像單獨翻製出來，使之成為獨立的作品，有些胸像還製成大理石像。

藝術家去世後，還出現了由三個舞者構成的青銅像，取名為《美惠三女神》。這件簡化與縮小了的塑像形態更加簡練和生動，無論從哪個角度去看，似乎都有生命。

卡爾波從一件成功作品衍生出許多副產品，他的初衷是為了獲得更大的利益，但是客觀上使作品普及化、平民化和市場化，它實際上成為市場藝術的先聲。

在法庭爭辯**畫價**究竟該多少？

法庭最後的宣判結果是：惠斯勒勝訴，拉斯金必須象徵性地向他賠償一個金幣，但惠斯勒卻要負擔訴訟費用。

19世紀末期，還有一位美國青年畫家活躍在歐洲畫壇，他就是著名畫家惠斯勒（1834—1903）。惠斯勒有美國人特有的創新精神，喜歡作驚人之舉。

他在油畫中描繪日本的瓷器、紙扇和東方公主。其實這個公主，不過是一個穿得不倫不類的西方女子。惠斯勒喜歡給自己的作品取一些帶有純美意

義的名字，例如他給母親肖像加上副標題「黑與灰的變奏曲」。

他也常借用音樂術語作畫題，例如《巴特西橋》加副標題「藍與金的夜曲」。他似乎想打通繪畫與音樂的隔絕，而這正是現代藝術家的熱門話題。

但是，人們對他標新立異的話題不感興趣，卻對《巴特西橋》這幅畫議論紛紛。這幅畫的正中是巴特西橋模糊的影子，橋下的河水在夜色中霧氣朦朧，閃耀著點點光影。遠處藍灰色的夜幕中透出星星點點的燈光。

畫家有意忽略細節刻畫，注意的是整體氣氛。他用粗重的筆觸畫橋，用暈染的技法畫水，用暖而亮的金黃色作點睛之筆。風格有點類似水墨寫意畫，追求大氣淋漓的效果，是一件很有創新意義的佳作。展出時標價二百金幣。

這幅畫引起著名評論家拉斯金的不滿。他撰文批評畫家信筆塗鴉，毫無章法，色彩雜亂，好像「把顏色拋向觀眾的臉上」。他的觀點代表了許多人的看法，起到了推波助瀾的作用，使觀眾更加厭惡這張畫，沒人願意掏錢購買。

惠斯勒認為拉斯金的批評破壞了他的「交易」，影響了他的聲譽，為此他向法院提出訴訟，要求與文章作者對簿公堂，要求作者向他

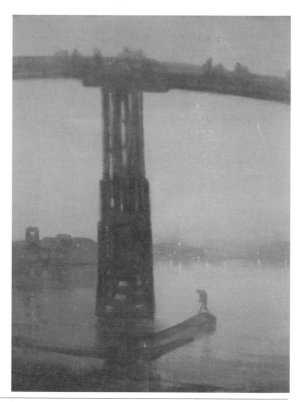

惠斯勒的《巴特西橋》，圖正中是橋模糊的影子，風格有點類似水墨寫意畫，追求大氣淋漓的效果，是一件很有創新意義的佳作。

道歉並賠償損失。在法庭上，拉斯金質問：

「你畫這幅畫頂多用了兩天時間，畫怎麼會值二百金幣？」

惠斯勒回答說：「雖然是兩天畫成，用的卻是一輩子的功力。」

於是法庭上控辯雙方就如何評價畫家的修養，如何確定作品的價值，展開了激烈的辯論。然而時代畢竟進步了，法庭認定藝術家不是匠人，藝術品不是普通的產品。不能以作畫耗費時間的多少為標準確定價格，也不能以畫家是否畫得細或畫得像為標準來確定畫價。

法庭最後的宣判結果是：惠斯勒勝訴，拉斯金必須象徵性地向他賠償一個金幣，但惠斯勒卻要負擔起訴的費用。

畢卡索為一幅畫而舉行的宴會

這次聚會有非同尋常的意義，參加晚會的來賓都是在法國藝術史、文學史上赫赫有名的人物。

亨利・盧梭（1848—1910）被朋友稱為「海關檢查員盧梭」。意思是說，他只是個「星期天畫家」（業餘畫家）。直到年過四十歲以後，他才全力投入到繪畫事業中。

盧梭沒有接受過系統的學院美術訓練，但這反而成為一件好事，這樣他沒有多少束縛，可以自由地創作，想畫什麼就畫什麼，想怎麼畫就怎麼畫。他的畫風樸素，頗有兒童畫和原始藝術的意趣，被人稱為「稚拙畫派」或「原始畫派」。

他不被學院派畫家看好，諷刺、譏笑伴隨了他的一生。好在盧梭生性豁

達，毫不在意，他每日畫畫不止，影響越來越大。巴黎現代派藝術家都知道有這個禿頂的快活的老頭。

有一天，畢卡索路過一個畫店，看見一幅肖像畫從窗外一堆舊畫中露出來。那是一個女人的全身像。她身材高大，身穿黑裙，站立在一排柵欄前，左邊是拉開的厚窗簾，遠處是層層的山脈。這個年輕女人的臉毫無表情，但是目光清澈敏銳，有著法國人的果斷與開朗。

畢卡索立即被這幅畫牢牢地吸引住，它的色彩那麼乾淨，氛圍那麼明朗，構圖那麼穩重，有一種與眾不同的魔力。

走近一看，原來是盧梭十年前的一幅畫，也不知怎麼就流落到舊畫攤。他立刻花了五法郎把它買回去。

1908年的某一天，為了慶祝舊畫的回歸，也為了向盧梭表達敬意，畢卡索在蒙馬爾特「洗衣船」公寓中的畫室，邀請勃拉克、羅蘭桑、阿波利奈爾以及一些詩人、畫家、評論家、收藏家等，舉行了一個熱鬧非凡的「讚美盧梭的大晚會」。

一些年輕人簇擁著「老頑童」盧梭又唱又跳，他們別出心裁地讓老盧梭坐在一個木板箱上接受大家

盧梭的《女人像》流落在舊畫店，被畢卡索發現，花了五法郎買回去。為了慶祝舊畫回歸，畢卡索找了許多畫家，舉行了一個熱鬧非凡的大晚會。

的祝賀。他頭上頂著蠟燭，任憑蠟油滴滿腦袋。然後他一邊拉著小提琴，一邊滿場遊走，一邊和朋友擁抱。他開懷大笑痛飲美酒，像天真的兒童一樣快樂和單純。

這次聚會有非同尋常的意義，參加晚會的來賓都是在法國藝術史、文學史上赫赫有名的人物。他們雖然年輕，卻都擔負著開闢新時代的重任，能把他們吸引到自己身邊來祝賀，來表達敬意，說明盧梭有很強的感召力。畢卡索說：「盧梭的誕生並不是偶然的，他是一個思想體系的代表。」

盧梭的藝術有非常深厚的底蘊，他的畫不僅是那個時代的鏡子，而且是人類想像、夢想與探索的結合。

挨打換錢買下朋友的一幅畫

海明威始終認為這是件難得的佳作，他去陪重量級拳擊手打拳，以挨打的錢買下了朋友的這幅畫。

西班牙畫家米羅（1893—1983）對梵谷、畢卡索、馬蒂斯等人的藝術十分敬佩。他的《站立的裸女》就體現了立體派的影響。

1918年，這幅畫在他的首次個人畫展中展出。但是西班牙觀眾對他的藝術反應冷淡，致使米羅認為巴賽隆納不適合他的生存，於是他於翌年離開家鄉，遷居巴黎去尋找發展機會。

但是，巴黎對默默無聞的米羅，也沒有表現出善意。他的畫賣不出去，沒有錢付房租，經常被房東趕上大街。貧困逼得他不斷在貧民區流浪，依靠

廉價出售畫作來換取麵包。但是饑餓像一個填不滿的無底洞。

有一次，他連續幾天沒有正經吃頓飯，加上天氣寒冷，陰雨綿綿，忙碌了一天的米羅回到冰冷的家裏，竟在凍餓的雙重打擊下暈了過去。

過了很久，他才緩緩醒來，在鄰居的幫助下喝了點熱水，吃了點東西。晚上，他躺在陰暗的房間，回想自己幾年的奔波，竟落到這樣的境地，不由得悲從心起。望著外面的燈光，他想：

「難道偌大的巴黎，竟沒有我的容身之處？幾百萬的人海，就找不到一個知音嗎？」

忽然，他看見從窗台上慢慢走過一隻貓。望著那只吃得膘肥體壯，皮毛鮮亮的貓，米羅心想：

「看來我還不如一隻動物，動物多麼快樂呀！它們總能找到吃的，吃飽了就打鬧遊戲，不知人間有煩惱之事。」

想著想著，米羅眼前竟出現了幻覺。所有的動物甚至微生物都在歡歌狂舞，整個世界都在旋轉搖晃。一幅畫的雛形就這樣形成了。這幅畫就是米羅的超現實主義佳作《小丑的狂歡節》。1939年他回憶起十幾年前創作此畫的經歷，說道：

「饑餓產生了像畫面一樣美麗的幻覺。」

《小丑的狂歡節》展現的是一個房間的景象。小丑的臉一半是藍色，一半是紅色，蓄著誇張的鬍子，悶悶不樂地抽著長嘴煙斗，用憂鬱的眼神看著眼前的一切。各種奇形怪狀的軟體生物，拖著長長的觸鬚在旋轉。有的張著翅膀在飛翔，還有音樂在伴奏。

從畫面來看，看不出作者的饑餓感。軟體生物的狂歡表現得很充分。這可能就是作者說的「美麗的幻覺」吧！

如果說米羅在巴黎毫無知音，也不符合事實。馬松、畢卡索、盧梭都對

他十分欽佩。但當時大家都是窮畫家，也出不起高價買畫。

1921年米羅創作了一幅大畫《農場》。這幅畫描繪了畫家十分熟悉的農場。在藍天之下，土地上長著粗壯的樹木和玉米，農田被修整得十分規整，四處擺放著農具，有水桶、噴壺、梯子、鐵犁等。飼養棚裏有羊和雞。

遠處有一個石砌的水池。農婦正在那裏洗衣服，馬正在飲水。還有一座高大的三層農舍，從門外看去，屋裏有樓梯。畫家滿懷深情地向我們展現了一幅「農家樂」圖。

明麗的色彩，古樸的形象都配合得恰到好處，體現了米羅的原始畫風的韻味，被稱為瞭解米羅全部藝術的一把鑰匙。

米羅非常喜歡這幅畫，一直不想讓這幅畫離開他。但是迫於生活壓力，他不得不設法賣掉它。由於畫幅過大，售價又高，一時無人過問。當時米羅經常搬家，每當搬動這幅畫時，畫家就覺得刺心地疼痛。幾十年後他回憶起這段往事，他動情地說：

「在巴黎，我有一段難以啟齒的心酸往事，它迫使我將作品《農場》從一個地方轉移到另一個地方。每當計程車頂上堆放的畫布發出碰撞時，我的心都快碎了。真擔心這些畫會給弄壞。」

當時，美國作家海明威以記者身份旅居巴黎。他和米羅經常去同一個拳擊館訓練，有時也同場競技。

海明威身材魁梧高大，米羅身材矮小瘦弱，倆人在一起常常引起旁觀者的陣陣笑聲。米羅和海明威也覺得十分有趣，於是結為好友。海明威非常欣賞米羅的藝術。米羅回憶說：

「海明威對我的作品，特別是對《農場》很感興趣……他是個心地善良的熱血男子，他和我一樣生活比較拮据。我們倆人都勉強過日子，為了得到幾文錢，海明威充當了重量級拳擊的陪練員。」

海明威始終認為《農場》是件難得的佳作，發誓一定要買下它。他東拼西湊以五千法郎買下了《農場》。五千法郎在當時是一筆鉅款，米羅被朋友的義舉驚呆了。

海明威是這樣理解《農場》的：

「在這幅畫中有這樣一種隱幻之感，即一切像是來到並生活在西班牙的大地上，一切又都像遠離西班牙的大地而去。除米羅外，其他任何畫家都

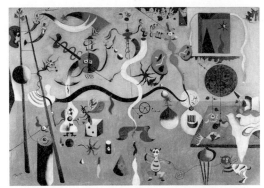

不能刻畫存在兩種截然相反的潛意識的藝術品。這是極其適當而準確的評價，感覺來到西班牙的印象即為現實性，遠離西班牙的感覺即為奇妙的空想。兩者的結合，就是這幅畫的秘密所在。」

米羅的《小丑的狂歡節》（上圖）與《農場》（下圖），都是在旅居巴黎時所繪。海明威認為《農場》是件佳作，就充當重量級拳擊的陪練員，存下五千法郎買了這幅畫。

羅丹與卡蜜兒《吻》的悲劇

羅丹迅速地愛上了卡蜜兒，內心熾熱的情感轉變成藝術創作的激情，決心塑造一件感天動地的作品，歌頌純潔的愛情。

大雕刻家羅丹在沒有成名之前，就與窮人家的女孩蘿絲相愛，並生活在一起。

蘿絲文化程度很低，不懂藝術，雖然多次充當羅丹的模特兒，但與羅丹在藝術上沒有共同語言。蘿絲死心塌地跟羅丹過日子，照顧他的起居飲食，並為他生兒育女。

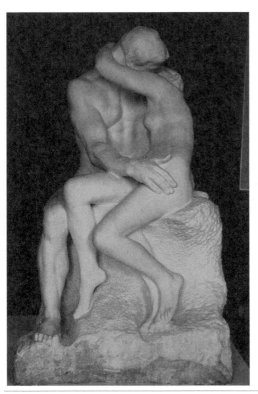

羅丹愛上了卡蜜兒，內心熾熱的情感轉變成藝術創作的激情，羅丹決心塑造一件感天動地的作品來歌頌純潔的愛情，這件作品就是《吻》。

羅丹對蘿絲一輩子感恩不盡，始終不離不棄。但是，當羅丹成為一個大藝術家後，他的心不安分了，他需要一個志同道合的紅粉知己，需要一個能在藝術和情慾上滿足他的女性。就在此時，年方妙齡，小他二十四歲的美麗少女卡蜜兒·卡洛代爾，來到了他的身旁。

卡蜜兒出身於世家，受過良好的教育。她的弟弟是法國著名詩人、諾貝爾文學獎得主。卡蜜兒從小熱愛藝術，在父親的大力支持下學習雕塑。她來到巴黎投到羅丹門下，很快就成了他的模特兒。有人

這樣形容卡蜜兒為藝術獻身的神聖時刻：

「卡蜜兒安詳地脫下所有的衣服，她登上模特兒坐的轉盤，跪臥著，頭髮像瀑布一樣披散開來，羅丹顫動的手伸向她完美的身體……」。

羅丹迅速地愛上了卡蜜兒，也就這樣輕而易舉找到了理想的情人。內心熾熱的情感轉變成藝術創作的激情，羅丹決心塑造一件感天動地的作品，歌頌純潔的愛情，這件作品就是《吻》。

《吻》是兩個正在親吻的情人。他們吻得那麼輕柔，那麼投入，那麼忘我，把男女愛情表現得極為崇高和純真，但是卡蜜兒的作品，卻沒有羅丹作品那麼浪漫。

在她的作品中，徘徊著一種揮之不去的悲哀、驚恐和不祥的氣氛。她的作品《分離》表現一對男女生離死別時撕心裂肺的悲號。

她的《毫無保留》像《吻》的姊妹篇，一對裸體男女正在狂吻，他們殘缺不全瘦骨伶仃的身體，似乎預示著生命正在走向終點。病態、瘋狂確實是卡蜜兒的精神色彩。

她的嫉妒心極強，佔有欲旺盛。她不滿足做羅丹的情人，要羅丹離開蘿絲，全部屬於她。但是羅丹卻想腳踩兩條船，兩個女人他都不願放棄。於是情人逐漸變成怨偶，甚至敵人。爭吵和歇斯底里的發作成了家常便飯，甜蜜的愛情變成了苦澀的毒藥。

最後，兩人不得不分手，羅丹回到蘿絲身邊。卡蜜兒獨居斗室數十年，後來精神錯亂被關進精神病院。

她搗毀了自己的作品，變成一個衣衫襤褸，蓬頭垢面，麻木遲鈍的病人，直至孤獨地死去，一代才女就這樣結束了自己悲慘的一生。

名師羅丹所出的**兩位高徒**

布德爾原本是個木匠；馬約爾更是年過四十，眼睛害病，幾乎瞎掉；但是兩人日後
都成了大師。

羅丹有兩個學生，一個叫布德爾（1861—1929），另一個叫馬約爾（1861—
1944）。

羅丹有自學成才的經歷，懂得發現人才、尊重人才的重要性。他飽受學
院派的打擊與排斥，對死板的教條深惡痛絕，他鼓勵學生根據自己的特長和
興趣選擇方向。師生關係是平等的，師生之間可以自由討論，教師也可以向
學生學習。

羅丹的作品《地獄之門》中，有的塑像手腳過於突出，明顯得不夠完整
協調。羅丹的學生布德爾在工作室裡，把帽子掛在《地獄之門》上一突出的
塑像上，然後一聲不響地出去。

羅丹看到了很生氣，心想他怎麼把藝術作品當衣帽架呢？但繼而一想，
這難道不是一種批評方法嗎？關鍵是意見對不對。

經過認真思考，羅丹接受了學生的意見。這個趣聞也證明，布德爾是羅
丹學生中的佼佼者，他在許多方面都很像他的老師。

1861年10月3日埃米勒·安托瓦努·布德爾生於法國南部小城蒙托邦。
他的家境比較貧寒，父親是做家具的木匠。布德爾做過牧童，後來，繼承父
業也做了木匠。

布德爾從小就顯露出美術天才，他十五歲進圖盧茲美術學校，1885年進
巴黎美術學院深造。這位木匠的兒子有自己的理想，他不滿意美術學院的陳
規陋習，渴望探索藝術的新天地。

布德爾結識了雕刻家達魯，經他介紹，年輕人進入羅丹工作室學習。可能由於都是窮苦出身，羅丹非常賞識這個「鄉下小夥子」，悉心給予指導。布德爾取得飛速進步，藝術風格逐漸成熟。

　　布德爾非常崇拜羅丹，但不願完全繼承老師的風格，做羅丹的影子，他要走自己的路，打造自己的獨有的藝術風格。經過仔細思索，他覺得，羅丹的雕塑雖然很流暢，但是顯得「太軟了」，造型材料（尤其石材）好像失去了剛性，變成柔軟的麵團，任由雕塑家拿捏。《思想者》雖有陽剛之氣，但這樣的作品顯得少了點。

　　布德爾要建立雕塑上的氣勢派，要恢復米開朗基羅的雄渾風格。因此，他選擇了一個頂天立地的希臘神話英雄赫拉克里斯為作品題材。

布德爾的《張弓射鳥的赫拉克里斯》（右圖）與馬約爾的《戴項鍊的維納斯像》（左圖），兩位羅丹的學生各具特色，是名師出高徒。

赫拉克里斯一出生就不同凡人，在搖籃裡扼死天后赫拉派來暗害他的兩條毒蛇。長大後，成了力大無窮、英勇無比的勇士，做到了十二件凡人難以做到的大事，如，射龍、獵獅、馴馬。布德爾的新作取材於希臘英雄「射殺斯廷法羅湖上怪鳥」的故事。

布德爾長時間思考用什麼風格來塑造這件作品。據說，有一次，在參觀原始藝術展覽時，他對原始民族的圖騰信仰有了充分瞭解。

原始民族把動物最有力的器官移植到圖騰形象中，繼而移到人體，以為這樣就可以獲得動物的力量，變得強大。

例如，原始藝術家常把鷹的羽與爪，虎豹的牙與爪，做成頭飾和護身符戴在身上，有時甚至扮成動物在祭祀儀式上表演。布德爾由此而產生一個想法：

「我是否也可以在創作中借鑒這種方法？」

經過長時間探索，一個新的英雄形象終於在他的作品裡誕生了。

在他的刻刀下，大力士的頭顱比較小，前額低平，鼻梁高挺，面頰消瘦，牙關緊閉，如豹頭一般兇狠。線條如刀砍斧劈般堅硬，神態像鷹一樣機敏。赤裸的身體非常健美，渾身的肌肉都達到完美的程度。

他的腳掌像獅虎的爪，緊緊地抓著岩石。英雄一腿蹬地，一腳踩在岩石上，輕舒猿臂，一手撐弓，一手拉弦，動作張揚到人體的極限。弓如滿月，箭將離弦，具有「引而不發躍如也」的強烈效果。他的英雄集鷹目、豹頭、猿臂、虎爪於一身，是力與勇的結合，是世界雕塑史上又一佳作。

羅丹的另一位高徒馬約爾，在學習雕塑前學過繪畫、織毯，都沒什麼成就。他已年過四十，眼睛害病，幾乎瞎掉，看來他的藝術走到山窮水盡地步了。

幸虧羅丹慧眼識人，發現了這個中年人身上蘊藏的藝術潛質，收他為

徒。在羅丹的指導下，馬約爾的藝術潛能被啟動，沈睡的美感像火山一樣噴湧而出。他要以「人的完美、精神和肉體的和諧」為創作的主導思想。

馬約爾認為人的完美、和諧應體現在人的身體和精神之中，尤其是女性的身體和精神中。反觀歷史上的女性雕像，甚至老師羅丹的女性雕像，多表現出女性陰柔的一面。陰柔當然也是一種美，但不是美的全部，那麼能否發掘另一種女性美呢？

有一次，馬約爾有事到鄉下去，中午到一戶家民家吃飯。主人十分熱情好客，把馬約爾等人請入上座先吃，自己的家人晚點吃。

主人家的兒媳婦，是一個生育孩子不久的年輕女子，坐在院子裡，在樹蔭下給孩子餵奶。遠遠望去，年輕的媽媽那麼豐滿，那麼安靜。她全身心地呵護著自己的孩子，流露出無限溫柔的母愛。

看到這幅生動的母子圖，馬約爾心中一動，那種他尋找了許久的女性美，那個代表著人類之愛的偉大精神，難道不是體現在這個哺乳女子身上嗎？

就這樣，他找到了正確的思路，隨後，創造力像開了閘的水，奔湧而出。

馬約爾塑造的裸體女子形象，豐滿結實，像成熟的水果，飽含著汁水，似乎一碰就能流出。裸女的表情十分平和安詳，是一種創造了生命後的滿足，一種脫離了世俗欲望，達到天人合一的安詳。

馬約爾給他的雕像一些意味深長的標題，如《地中海》、《大河》、《山嶽》、《夜》，女像的各種姿態，如臥、坐、立，與作品標題有某種契合，有助於作品意蘊的開掘。

一把勺子 表達對朋友的懷念

這件樸實無華的作品，表達著作者對朋友深深地懷念，也象徵著勺子主人的高貴品德和樸素作風。

　　阿維格多·阿利卡是猶太人，1929年生於當時羅馬尼亞的小鎮。阿利卡早年過著顛沛流離的生活，在巴黎、紐約、倫敦和耶路撒冷都居住過。耶路撒冷作為「所有猶太人都嚮往的地方」，於他有最為特殊的關係，他對這座古城有特別的感情。

　　十三歲時，正逢二戰爆發，阿利卡被關進一個關押逃亡者的集中營，在那裡他畫了許多反映難民悲慘生活的素描。

　　在紅十字會的解救下，十五歲的阿利卡逃亡到巴勒斯坦和以色列。由於表現出繪畫天才，他就讀於耶路撒冷工藝美術學校，接受了現代美術教育。

　　二戰結束後，阿利卡來到法國，就讀於巴黎國立高等美術專科學校。在校園內，關於戰爭的記憶還彌漫在學生當中，對西方文明的功過得失的反思影響著青年人。學生普遍對刻板的教育制度和落伍的藝術理念不滿，試圖尋找新的人生觀和藝術道路。各種思想在校園都有市場。

　　阿利卡作為猶太人卻沒有過多迷戀猶太教，反而迷戀上了印度教。他讀了許多印度教的經典，還追溯到印度教的前身婆羅門教的教義。

　　婆羅門教認為現實世界是暫時的和虛幻的，只有梵天是永恆和真實的。這一理念「揭示了阿利卡後期作品的精神內涵」，他傾盡全力試圖捕捉的就是轉瞬即逝的存在。

　　五十年代，阿利卡與巴爾蒂斯和賈科梅蒂開始交往。賈科梅蒂對他迷戀抽象藝術大不以為然。賈科梅蒂勸他：

「你不應該搞抽象，這不適合你。你能實實在在地畫，為什麼不這樣做呢？」

1956年，阿利卡在倫敦烏提厄森畫廊舉辦一次畫展後，返回了巴黎。他結識了愛爾蘭籍的戲劇家貝克特。

貝克特是荒誕劇的創始人。其作品《等待果陀》、《犀牛》對西方現代藝術產生了劃時代的影響。阿利卡在貝克特身上：

「感受到堅持真理的光芒，作家對人類現狀的清醒認識，以及從中透露出的常人少見的同情心，使以前的生活黯然失色。」

阿利卡對貝克特極其崇拜，認為「他是我一直在尋求卻從未希望找到的燈塔」。

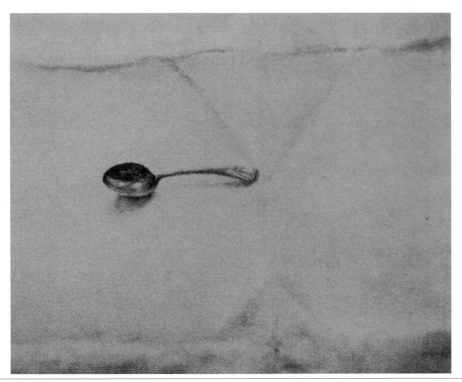

阿利卡為了紀念貝克特逝世一周年，創作了《山姆的勺》。構圖簡潔，色調單純，沒有明亮的色，唯一醒目的顏色是勺子上偏暖的銅色和勺子邊沿的顏色，表達著作者對朋友深深地懷念。

1965年2月，在盧浮宮舉辦了一個卡拉瓦喬和17世紀義大利繪畫作品展。參觀完這個展覽，阿利卡的藝術思想發生了根本變化。

他認為，與卡拉瓦喬的作品相比，自己的作品是一個模子刻出來的。抽象藝術仿佛走向了絕路，他只能迅速脫離現代派才能找到出路。

幾天以後，阿利卡做出了決定：他要開闢新的藝術道路，進行新的藝術創作，即現代具象藝術創作。

1967年，阿利卡舉辦新作展，展出了幾年來的探索作品。展覽獲得了一些讚賞，但也招致了許多批評。在這困難的時刻，只有貝克特充分理解畫家的探索，全力支援他的創新。貝克特為畫展寫了一篇短文，讚揚阿利卡的藝術：

「對堅不可摧的外部世界再次展開了沖擊。眼和手狂熱地追尋著目標，手不停地記錄與改變著眼中所見的動態。觀看與虛玄來回周旋，獲得了充實。在得到虛玄不定但又確實存在的圖像後，畫家的探索才暫告結束。」

在貝克特的支援下，阿利卡沿著自己選擇的方向前進，終於獲得成功，在西方具象藝壇上得到一席之地。

阿利卡與貝克特的友誼保持了三十年之久，直到貝克特去世。1990年阿利卡為了紀念貝克特逝世一周年，創作了《山姆的勺》，描繪了貝克特的一件遺物。

阿利卡創作的色粉筆畫《紀念 S·貝克特》，畫面上有限的內容都是時間延續的證物：斑駁的牆面好像時間年輪，燭台是阿利卡外婆的傳家寶，它「將過去和未來接續起來」。

畫面上只有一把孤零零的勺子躺在白色的亞麻布上，勺柄上刻著「塞穆爾」。作品構圖簡潔，色調單純，沒有明亮的色，唯一醒目的顏色是勺子上偏暖的銅色和勺子邊沿的顏色。這件樸實無華的作品，表達著作者對朋友深深地懷念，也象徵著勺子主人的高貴品德和樸素作風。

　　1991年阿利卡創作了色粉筆畫《紀念 S·貝克特》，在更深的層次上凸現了作者的「時間延續」主題。畫面的大部分是斑駁破爛的灰色牆壁，一個燭台立在大理石石架上。燭台上沒有蠟燭，畫面右側有半張貝克特的照片，好像正向外走去。

　　畫面上有限的內容都是時間延續的證物：斑駁的牆面好像時間年輪，燭台是阿利卡外婆的傳家寶，它「將過去和未來接續起來」。

　　阿利卡的《穿雨衣的自畫像》以站在畫前的自畫像為主體，他用手遮在眼睛上方，向前眺望。身穿的雨衣佔據大部分畫面，形成厚重的背景，保持著畫家的造型特徵。阿利卡遠望前方的姿態是否意味著向前看，還是回首往事呢？

　　這就是阿利卡作品的一貫風格：在看似簡單的形象後面，隱藏著深刻的意蘊。

藝術與政治間的

複雜互動

藝術與政治間的關係，有時是井水不犯河水，有時是水乳交融，但更多時候是剪不斷、理還亂。

官大學問卻不大的**指示**

藝術家什麼也沒做，只是做樣子給人看，讓他們快走。對不懂裝懂的主教大人，藝術家實在沒有精力向他解釋。

　　1463年，在雕刻業十分興旺發達的佛羅倫薩，傳來一個消息：

　　採石工人在採石場發現了一塊質量上乘的大好石材。石材通體潔白，紋理細膩，是百年不遇的好料。

　　石匠不忍將其切成小塊，他們花費巨大努力，將石材完整剝離出山體，並運回佛羅倫薩。市政當局十分看重這塊石頭，決定將它整塊雕刻，做一個空前巨大的雕像，豎立在市區廣場。

　　毫無疑問，這是一項艱巨的工程，沒有巨集偉的氣概，沒有充沛的體力，別想做這件事。

　　委員會想委託雕刻家阿戈斯提諾·丹東尼奧去完成，但是丹東尼奧怯陣了。另一個來自錫耶納的雕刻家也知難而退。此後，這塊石頭一躺就是四十年，一直無人問津。

　　1510年，年僅26歲的米開朗基羅來到佛羅倫斯，之前他完成的最著名的作品是《哀悼基督》。委員會慧眼識人，認准了這個精力充沛的年輕人可以擔當大任。他們把這塊石頭的命運交給了米開朗基羅，而米開朗基羅把自己一生最寶貴的三年交給了這塊石頭。

　　他決定把雕像獻給猶太英雄大衛。根據《聖經》記載，大衛是一個牧羊少年。米開朗基羅卻把他定位於一個肌肉結實的裸身青年，比少年強壯，但是沒有成年大力士那麼成熟。這樣一來，大衛的形象既有更大的衝擊力，又沒有失去青少年特有的青春氣息。

　　至於人物的動作，雕刻家不取傳統的大動作造型，而是選擇少年在攻擊

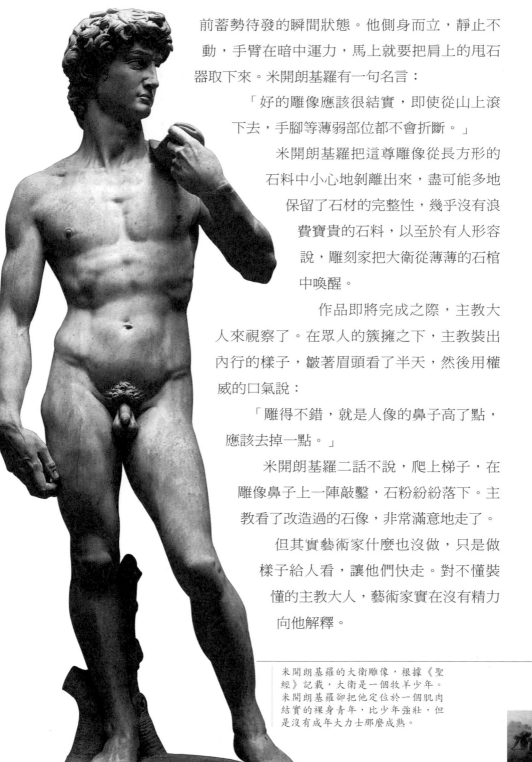

前蓄勢待發的瞬間狀態。他側身而立，靜止不動，手臂在暗中運力，馬上就要把肩上的甩石器取下來。米開朗基羅有一句名言：

「好的雕像應該很結實，即使從山上滾下去，手腳等薄弱部位都不會折斷。」

米開朗基羅把這尊雕像從長方形的石料中小心地剝離出來，盡可能多地保留了石材的完整性，幾乎沒有浪費寶貴的石料，以至於有人形容說，雕刻家把大衛從薄薄的石棺中喚醒。

作品即將完成之際，主教大人來視察了。在眾人的簇擁之下，主教裝出內行的樣子，皺著眉頭看了半天，然後用權威的口氣說：

「雕得不錯，就是人像的鼻子高了點，應該去掉一點。」

米開朗基羅二話不說，爬上梯子，在雕像鼻子上一陣敲鑿，石粉紛紛落下。主教看了改造過的石像，非常滿意地走了。

但其實藝術家什麼也沒做，只是做樣子給人看，讓他們快走。對不懂裝懂的主教大人，藝術家實在沒有精力向他解釋。

米開朗基羅的大衛雕像，根據《聖經》記載，大衛是一個牧羊少年。米開朗基羅卻把他定位於一個肌肉結實的裸身青年，比少年強壯，但是沒有成年大力士那麼成熟。

引爆**法國大革命**的名畫

當歷史和人民需要吶喊，但不知如何吼出第一聲的時候，他的畫成為人民宣洩憤怒的火山口，人民借他的筆怒吼，歷史選擇他作代言人。

路易・大衛（1748─1825）被喻為是拿著畫板的伏爾泰，是以畫筆為槍保衛革命的雅各賓黨人，也是法國美術史上繼往開來的大師。

有人說，因為有了大衛，法國美術的發展比文學快了二十年。

大衛在法國大革命前夕，創作的《賀拉斯兄弟之誓》，取材於古羅馬歷史傳說，是古典主義畫派最喜愛的題材。

據說，王室也很喜歡這件作品，準備用它來裝飾王宮。但是，誰想到此畫一問世，就立即引起巨大的衝擊波。

早已對封建專制不滿的革命黨人，把畫中描繪的捨生取義、大公無私的英雄，當作自己的榜樣。賀拉斯兄弟對天起誓的故事，是法國民眾向巴士底獄衝擊的預言。

當歷史和人民需要吶喊，但不知如何吼出第一聲的時候，大衛的畫成為人民宣洩憤怒的火山口，人民借他的筆怒吼，歷史選擇大衛作代言人。

王室很快發現此畫是一顆定時炸彈，為了不讓它爆炸，決定把它冷藏起來，於是畫被打入冷宮。

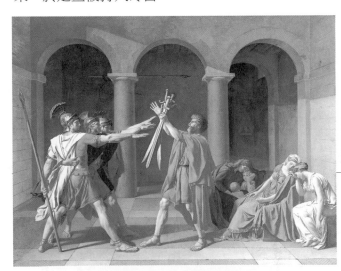

路易・大衛的《賀拉斯兄弟之誓》，原本藏於法國王室，卻被革命黨人奉為圭臬，以致被打入冷宮，甚至差點被焚毀。

大革命爆發後，王室被推翻，法國陷入了內戰，大事一件接著一件，誰也無暇顧及此畫，直到拿破崙掌權，帝國空前強大，人們才想到這幅久違了的名畫。

於是，大家把它請出倉庫，拂去厚厚的灰塵，重新懸掛起來。拿破崙和他的戰友們認為他們就是羅馬英雄的轉世，賀拉斯兄弟就是他們的形象，而那個授劍的老者是祖國法蘭西。

不久，拿破崙倒臺並被流放，波旁王朝復辟，大衛亡命國外。《賀拉斯兄弟之誓》又一次成為替罪羊，被打入冷宮。

有人甚至提議燒毀這幅魔畫，幸好王室內還有大衛的同情者，替大衛和這幅畫求情，此畫才保存下來。

兩個多世紀以來，每當法國處於危難之際，《賀拉斯兄弟之誓》就會出現在慷慨激昂的民眾前面，鼓舞他們為真理和正義鬥爭。

從文學中尋找創作題材的「革命」畫

雨果批評德拉克羅瓦是「畫室裡的革新者，客廳裡的保守者」，但他激昂悲壯的畫作，卻成了革命者的最愛。

法國浪漫主義畫家德拉克羅瓦終生熱愛文學，從荷馬到莎士比亞，再到同時代的拜倫、司各特和歌德的著作他都有所涉獵。

無論小說、詩歌、戲劇、史學，他都手不釋卷，細細閱讀。他在文學中

世界著名的圖像的祕密
Part 5
藝術與政治間的複雜互動

163

尋找創作的源泉和題材，把作品裡激動人心的篇章引入繪畫。

　　拜倫的詩劇《薩丹納帕洛之死》，描寫了古代亞述的一位暴君，平時過著驕奢淫逸的生活，引得臣民怨聲載道。當敵人兵臨城下的時候，暴君落得眾叛親離的可悲下場。

　　在絕望中，他命令衛兵殺死嬪妃，把無數的金銀珠寶堆放在他的床前，在宮裡築起一個巨大的火葬用的柴堆，在烈火中與財寶同歸於盡。德拉克羅瓦依據這個故事創作了同名的油畫。

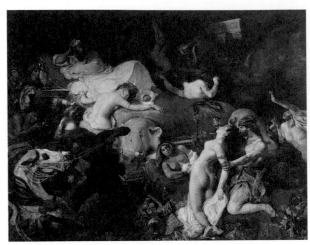

拜倫的詩劇《薩丹納帕洛之死》，描寫亞述暴君驕奢淫逸，當敵人兵臨城下時，竟殺死嬪妃，在烈火中與財寶同歸於盡，德拉克羅瓦依據這個故事創作了同名的油畫。

　　乍看上去，畫裡到處是裸女、武士、名馬、綢緞、金銀，畫面色彩斑斕，景物雜亂。細細看去，亂中有序。畫家依據幾條大的隱形線條來組織畫面。

　　一條巨人的斜線釋放出主要的衝擊力。它從位於畫面左上角的國王的眼睛出發，沿對角線落到右下方那個被割喉的宮女身上。

　　圍繞著這個斜線套著一圈圈的弧線，順著無形的弧線，畫家安排著床上堆積的珠寶和綾羅綢緞。床邊的宮女、名馬和行兇的武士像水波一樣擴展開來。場面極為血腥和狂暴，色彩極為豐富和肉感。

　　這幅畫出現在公眾面前，立即引起一片驚呼。它超過了人們的心理承受極限，甚至連畫家往日的崇拜者也接受不了。有人叫道：

「它超過了一切限度」。

畫家變成眾矢之的，不但被評論家和輿論批得體無完膚，而且受到政府的警告：

「如果你還要這樣畫，別指望今後還收到我們的訂件。」

在19世紀，這個殺手能能讓畫家沒有麵包。德拉克羅瓦也被嚇壞了，他坦率地說：

「當我走到這幅畫的前面，它使我可怕地震動……好像初次登臺演戲，害怕被觀眾從舞臺上轟下來一樣。」

在困難時刻，德拉克羅瓦的好友、大作家雨果給予他寶貴的支援。雨果熱情地為他辯護：

「說到偉大的繪畫，別以為德拉克羅瓦失敗了，他的《薩丹納帕洛之死》是一件壯麗的作品。唯一美中不足的是畫家沒有描繪衝天的大火，大火能渲染濃烈的悲劇感。而畫家則認為應把表現人的絕望與殘暴放在首位。」

雨果和德拉克羅瓦同是浪漫主義旗手，他們倆人交好，應是惺惺惜惺惺的互相吸引，應是英雄所見略同的共鳴。

然而倆人政治觀點的差異，還是使他們的友誼，在延續六年之後走向冷淡。雖然他們在社交場合偶有相遇，但已是話不投機。細細想來，還是政治立場不同所致。

由於出身的原因，德拉克羅瓦（他可能是某位權臣的私生子）一直受到王室和政府的關心，與上層走得很近，對革

拜倫為支援希臘人民反對土耳其暴政的起義，留下盪氣迴腸的詩篇《哀希臘》。德拉克羅瓦為這首詩，作了一幅油畫《屹立在米索朗基廢墟上的希臘》。

命的態度比較曖昧。雨果批評他是「畫室裡的革新者，客廳裡的保守者」。

英國大詩人拜倫為支援希臘人民反對土耳其暴政的起義而血染沙場，留下盪氣迴腸的詩篇《哀希臘》。德拉克羅瓦對拜倫充滿崇敬之情，為這首詩作了一幅油畫《屹立在米索朗基廢墟上的希臘》。

畫面上一個象徵希臘的女子站在廢墟上，伸開雙臂向觀眾控訴土耳其的罪行。這幅畫於1826年在巴黎聲援希臘的義展上露面。

在這次畫展裡，法國知名畫家皆有作品展出，連剛去世的大衛也有作品參展。這是藝術家為人道主義事業而採取的團結一致的行動。

國王全家福變成了「群醜圖」

戈雅用了整整一年畫這幅大畫。完成後，有不少人掩口而笑。他們不是為這幅畫的精彩而笑，而是為它的滑稽而笑。

1799年時，53歲的戈雅已是西班牙宮廷首席畫家，受國王卡洛斯四世的委託，他為王室畫一幅群像，一幅被稱為「王室全家福」的群像。

戈雅很認真地投入工作。他為各王室成員作素描，掌握他們的容貌特點，然後反覆安排各人在畫中的位置和姿態，並取得王室首肯。至於畫中人物穿什麼衣服佩什麼飾物，則由王室決定。

戈雅用了整整一年時間畫這幅大畫。畫作完成後，前來瞻仰的人絡繹不絕。觀畫時，有不少人掩口而笑。他們不是為這幅畫的精彩而笑，而是為它的滑稽而笑。因為這件耗費戈雅心血的大作，其實就是一幅「群醜圖」。

畫面正中的國王身穿大禮服，勳章金光燦爛。他大腹便便，趾高氣揚，卻像一個愚蠢的肉店老闆，除了一臉橫肉外，看不出有什麼思想，甚至連一點表情也擠不出來。

至於旁邊衣著華麗的皇后，自我感覺良好，但是相貌醜陋，像一隻凶鳥。國王姐姐臉上的黑痣令人慘不忍睹。其他的大小王子公主，也都是表情呆癡，動作僵硬。

有人將王室一家稱為「豪華垃圾」，的確很像。而且在畫面上還有模糊的畫家影子，似乎正在作畫。

看到這幅畫，本來就瞧不起王室的人，當然會幸災樂禍、竊笑不止。而表情凝重的人大多有敏感的政治嗅覺。他們預料國王和王后看到畫後會勃然大怒，會嚴懲畫家，甚至會追查幕後指使人，殃及戈雅的好友和社會關係。

然而幾天過去了，甚至十幾天過去了，王室那邊毫無動靜。有消息說，國王夫婦看了畫後雖然略感不快，但也沒說什麼，事情就這樣過去了。

二百多年來，人們一直對戈雅未受責難的原因爭論不休。很多人說國王昏聵無知，對畫家的戲弄昏昏然無所覺察。不過也有人不同意這種說法，他們認為國王雖不精明，但也不會糊塗到不辨美醜，原因一定在別處。

有人分析認為戈雅在作畫時，早已有所預料，並採取了預防措施。首先，他迎合王室注重衣裝不注重人像內涵的欣賞習慣，故意把衣服畫得華麗多彩，以討他們的歡心。

其次，畫家把自己也畫進去，並略作醜化，國王也就不便說什麼。再來，戈雅在宮廷內外有許多有勢力的朋友，他們經常在國王面前為戈雅說好話，維持王室對戈雅的好感。

最後，在19世紀的歐洲，民主思想高漲，現實主義盛行，畫家有「無冕王」的待遇，敢作敢為。這幅畫雖然引人發笑，但是神形兼備，其高超的技

世界著名的圖像的祕密
Part 5
藝術與政治間的複雜互動

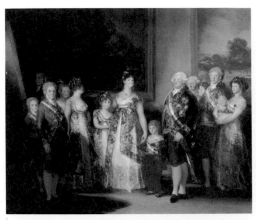

戈雅為西班牙王室所畫的《卡洛斯四世一家》，被戲稱是一幅「群醜圖」。但國王只是警告戈雅：「你應當被吊死，但你是畫家，原諒你的一切。」

巧是誰也否定不了的。國王如果懲罰戈雅，於情於理都說不通。但是，國王曾警告戈雅：

「你應當被吊死，但你是畫家，原諒你的一切。」

1823年後，西班牙王權的統治越來越專制，戈雅只能忍氣吞聲暫避災禍。他申請出國，以78高齡離開西班牙移居法國，82歲時在波爾多逝世。

畫家也難以完成的加冕典禮

畫家為了把每個人的位置安排好，乾脆把所有在場的人都做成木偶，把木偶移來移去設計場面。

1804年躊躇滿志的拿破崙，在達到了事業頂峰時，決定正式登基稱帝。

按照慣例，世俗世界的統治者只有到羅馬接受教皇的加冕才算合法。從法國大革命的動盪與混亂中衝殺出來的拿破崙，根本沒把羅馬教廷放在眼裡，不過為了爭取民眾，這個形式還是要走的。

加冕典禮要搞，但不是在羅馬，而是在巴黎。於是，教廷代表不得不鞍馬勞頓、千里迢迢來到巴黎。

加冕典禮極為輝煌喜慶，只是出了一點意外：當教皇要把皇冠戴到拿破

大衛畫《拿破崙加冕》之前，為了把畫中每個人的位置安排好，把所有在場的人都做成木偶，移來移去設計場面。連不在場的皇太后都要畫進去，這是大衛的悲哀，也是藝術的悲哀。 ▶

崙頭上時，拿破崙竟然伸手把皇冠從教皇手中拿過來，戴在自己頭上，接著又拿起另一頂皇冠帶在皇后頭上。

這個出人意料的舉動，讓所有在場的人感到震驚。不過想到拿破崙一貫的行事風格，也就見怪不怪了。

加冕典禮結束後，皇帝要把這輝煌的時刻永記史冊，傳之萬代，在沒有照相技術的年代，只有繪畫能擔此大任。於是，皇室首席畫家大衛被召來。

皇帝命令他把加冕禮最高潮的場面付諸丹青，大衛接受了這個政治性極強的任務，從此陷入了不能自拔的漩渦。

畫家選擇了頭戴皇冠的拿破崙，正給皇后戴冠的場面，隱去了自戴皇冠的情節，給教皇留了面子，又暗示了拿破崙對教皇的蔑視。

所有重要的賓客都必須畫出來，而且要按照他們地位的高低，與皇帝的親疏來安排位置。在畫面上就有了皇親國戚群體、功臣名將群體、外交使團群體。每個人都必須有完整的面貌，否則倫勃朗的悲劇將會重演。

接下來，新問題又來了。有人陸續找大衛要求把自己或委託人的位置往前挪，放在更顯要的地方。各方都有來頭，誰都得罪不起。

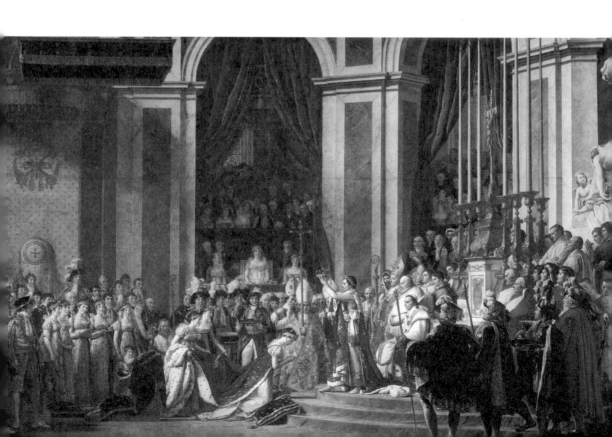

畫家為了把每個人的位置安排好，乾脆把所有在場的人都做成木偶，把木偶移來移去設計場面。

好不容易把各方安撫停當，問題又來了，拿破崙的母親當時沒有出席加冕禮，但是皇室為了政治需要，命畫家把皇太后也繪入畫中。為此，大衛煞費苦心在正面牆壁的位置，設計了一個寶座，讓皇太后端坐其上，但從全局來看，這個安排與全局很不和諧。

總之，這件吃力不討好的苦差，把大衛折磨得筋疲力盡。他已不成其為藝術家了，而成了被權貴呼來喚去的僕人。這是大衛的悲哀，也是藝術的悲哀。

脫了上衣卻又裝傻的公主

有人問公主殿下為何給卡諾瓦充當裸體模特兒，她竟回答說：「哦！因為畫室裡很暖和，那兒有個火爐。」

19世紀初，拿破崙成為歐洲大陸實際的統治者，達到事業輝煌的頂峰。他野心勃勃，要像羅馬皇帝一樣，做法蘭西帝國的皇帝。

俗話說：「一人得道，雞犬升天」。他的那些智商不高的兄弟姐妹，都成為親王、公主，有的成了鎮守一方的封疆大吏，例如他那個無能的弟弟被任命為鎮守西班牙的總督。

至於拿破崙的妹妹波利娜·博蓋賽，成為公主後被吹捧者尊稱為「美人」。她自己也昏昏然，以為有傾國傾城之貌。既然如此，就沒有理由不把自己的俏影傳之後人，讓美貌名垂千古。她決定請歐洲最好的雕刻家為自己

雕刻一尊石像。

　　義大利著名的古典主義雕刻家卡諾瓦（1767─1822）終生崇尚古希臘羅馬藝術。他技藝精湛，風格典雅，刀法細膩，其代表作《朱庇特與普賽克》在歐洲享有盛名。於是，他被公主選為宮廷雕刻家，來為她造像。按照古典主義藝術的慣例，公主要裝扮成女神的模樣，以彰顯神聖與純潔，這女神須半裸，即至少露出胸部來凸顯其純真。這兩個造型要求都不過分，公主爽快地答應了。卡諾瓦真不愧是雕刻神手。他的作品一問世，立即迎來一片喝彩聲。觀眾看到：

　　波利娜半臥於古羅馬式睡榻上，一手支頭，一手放於腰間。她上身赤裸，腰部以下裹在薄薄的長袍之內。公主花容月貌，肌膚白皙，嬌嫩的胸部似乎有彈性，有溫度。大家都說雕刻家把冰冷的石頭變成活生生的美女。

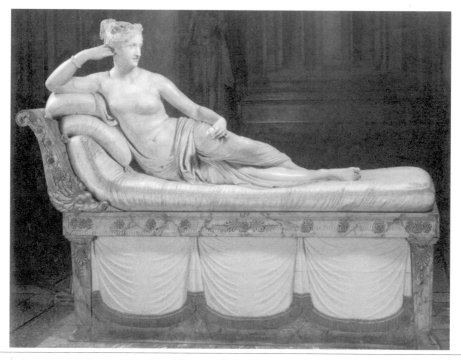

卡諾瓦《扮作女神的波利娜公主像》，女主角半臥於古羅馬式睡榻上，一手支頭，一手放於腰間。她上身赤裸，腰部以下裹在薄薄的長袍之內。

在讚揚聲中，波利娜頗為得意，但是考慮到公主應有的矜持，她不願讓人輕易看出。有人問公主殿下為何給卡諾瓦充當裸體模特兒，她竟回答說：「哦！因為畫室裡很暖和，那兒有個火爐。」

這個回答夠傻的。但是也有人從中讀出絃外之音：

「我天生麗質，任何稱職的藝術家都能做出如此美麗的雕像，卡諾瓦不過碰巧被我選中而已。」但也有人讀到另一句絃外之音：「卡諾瓦工作間溫度很高，所以我裸露出上身。」

言下之意，就是我無意以色相引人注目。

「自由女神」為何要袒胸露乳？

為了提示這個拿槍的女人是神而不是人，畫家讓她的一個乳房裸露出來。在西方文明中，只有女神是可以裸露身體的。

1830年7月，巴黎人民發動革命，奮起推翻復辟的波旁王朝。那天，作家大仲馬在街上遇見浪漫主義畫家德拉克羅瓦，感到他對事變「十分震驚」。

後來，同情革命黨人的畫家德拉克羅瓦，用一幅名畫紀念了這次起義，畫名是《自由引導著人民》。畫面是這樣設計的：

「正對著觀眾，幾個起義者躍出街壘，向敵人發起了衝鋒。他們腳下是橫七豎八的戰死者，他們身後，好像有無數的人在跟隨著。遠處，大火熊熊，濃煙滾滾，整個城市都籠罩在戰火之中。畫面以巨大的視覺衝擊力，表現起義者前仆後繼的英雄氣概。」

起義者中有工人、小業主、大學生，還有一個揮舞雙槍的勇敢少年。有人認為那就是大作家雨果在《悲慘世界》裡所寫的小伽弗洛什的原型。畫家把自己也畫進去，變成手握步槍的大學生。

　　畫家在構思這幅畫的時候就考慮，在起義者中應不應該有女性形象，答案是毋庸置疑的。必須有女性！自法國大革命爆發以來，貧民婦女一直是革命的主力軍，幾次歷史的緊要關頭，她們都沖在前面，為男人做出了榜樣。

　　1830年的起義，同樣有女性活躍的身影。看來問題不是畫不畫女起義者，而是該畫一個什麼樣的起義者。對於畫家來說，畫一個手持武器高舉紅旗的女起義者並不難，難的是如何不讓這幅畫僅僅成為一件記錄歷史事件的圖像資料，如何讓它成為一曲自由精神的頌歌。

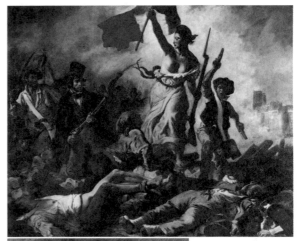

　　正當畫家為此苦苦思索的時候，一張宣傳畫觸動了他的靈感。這幅畫上有一個代表法蘭西的女神。她頭戴弗尼吉亞帽（法國革命期間象徵共和的帽子），身穿平民長裙，手舉三色旗，大步向前進。

　　畫家認為，把這個象徵

德拉克羅瓦所繪的《自由引導著人民》（上圖），畫中左側那個手握步槍的大學生，是不是德拉克羅瓦自己，大家可以對照他的《自畫像》（下圖）。

革命的女神畫進起義者行列，比單純畫一個女起義者意義深遠多了。於是，「自由引導著人民前進」的主題，能把作品的意境提到新的高度。

《自由引導著人民》就這樣誕生了。畫面正中，高大的自由女神帶頭向前衝鋒。她右手舉著三色旗，左手拿鋼槍，頭向後轉去，召喚著後面的人跟上來。

女神表情嚴肅，甚至神色冷峻，顯示出自由精神在危難時刻的力量。為了突顯女神的活力，畫家為她豐滿而健壯的身體，設計了幾個Ｓ形扭動，讓她處於劇烈的運動中。

最後，為了提示這個拿槍的女人是神而不是人，畫家讓她的一個乳房裸露出來。在西方文明中，只有女神是可以裸露身體的。

這個持槍的女神，從此成為自由的象徵，法蘭西的代表。她出現在各種莊嚴的場合和空間，甚至印在法國的錢幣上，成為人類歷史上最著名的象徵形象之一。

一幅惹惱皇帝的「淫亂」油畫

在西方繪畫中，女裸體並不少見，但是均以女神示人。然而此畫中兩個女人，卻是巴黎現代婦女。

1863年的沙龍評選遇到大麻煩，原因是送交評選的作品太多了，多達五千件以上，而且題材和風格各異。

可是評選委員會只以一個標準來篩選作品，就是看作品是否符合學院主義的審美標準。評選委員中也有，不按約定俗成的規矩辦事，造成了混亂。

由於謹慎和報復心理作怪，他們一個比一個更苛刻，最終導致四千件作品落選。這樣的結果讓整個美術界一片譁然，連巴黎市民都覺得評委會做得太過分了。一時間，街頭巷尾議論紛紛，社會因此而動盪，連皇室都有所覺察。

拿破崙三世決定干預此事，藉機顯示自己的親民和開明作風。他命令將四千件落選作品集中在工業宮，舉辦一次「落選沙龍」，並且要親自參觀，以示公正的態度。

評委會沒想到皇帝做出這樣的決定，他們擔憂，如果皇帝和公眾發現落選沙龍裡真有好作品，有大家喜愛的作品，評委豈不是自打耳光嗎？

為了避免這種尷尬的情況發生，沙龍組織者想了個辦法。他們想皇帝絕沒有耐心把四千件作品看完，他一定看掛在最顯眼的地方的作品。只要把最差的畫掛在最顯眼的位置，一定會引起皇帝和公眾的反感，剩下的作品就很難再討皇帝和民眾的歡心了。

至於最差的畫是哪一幅？評委會認為「獲此殊榮」的作品，非馬奈的《草地上的午餐》莫屬。

落選沙龍開幕了，觀眾心照不宣地朝那幅畫走去，人人臉上帶著譏笑的神情，似乎那不是一幅畫，而是一個在演惡作劇的小丑。

當皇帝和皇后駕到，皇后一看到畫，立刻面紅耳赤地扭過頭不看。皇帝氣不打一處來，怒斥它是「淫亂的」。據報導，巴黎市民對這件使正人君子臉紅的作品，表達了「極度憤慨」。

為什麼這幅畫會被認為是「傷風敗俗」之作呢？問題就出在畫面上的兩男兩女的身上。

在兩個衣冠楚楚的男人之間，出現了一個赤身裸體的女子和另一個疑似穿睡衣的女人。

在西方繪畫中，女裸體並不少見，但是均以女神示人。然而此畫中兩個女人，卻是巴黎現代婦女。

那兩個男人既不是牧神潘恩，也不是牧羊人，而是典型的19世紀末法國中產階級男子。如此看來，此畫似乎有一種攜妓出遊圖的味道，當然算是淫穢之作了。可是為什麼馬奈敢冒天下之大不韙，畫這幅油畫呢？

據說馬奈作畫的念頭，來自一次郊遊。

有一次，馬奈和幾個朋友（包括他的堂弟）到森林公園遊玩，看見有人在樹下野餐，有人曬太陽，有人游泳戲水，氣氛十分熱鬧溫馨。

馬奈見此景，心中不由一動，覺得將巴黎中產階級的休閒生活繪入畫面，是一個不壞的想法。至於畫不畫兩位女子，他肯定有長時間的思考；對將引起的後果，聰明的馬奈也不會不有所預料，但他還是做了這樣的藝術處理。

有專家認為，義大利文藝復興畫家喬爾喬內，早就把裸體女子和著衣男子畫在一起，馬奈只不過步其後塵而已。

馬奈是否故意以公認的道德為敵呢？是否在潛意識裡嚮往一種自由的、無拘無束的兩性關係呢？

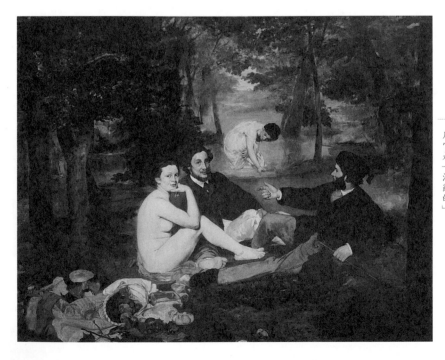

馬奈《草地上的午餐》，嘗試將巴黎中產階級的休閒生活繪入畫面，把裸體女子和著衣男子畫在一起，但拿破崙三世看了後，就怒斥它是「淫亂的」。

經驗告訴我們，不能將藝術家在作品中表現的生活，等同於他們的實際生活。實際上，馬奈一輩子沒正式結婚。他與一名傑出的女子，始終保持著一段柏拉圖式的愛情。

《拾穗》引起的焦慮

一個老實畫家畫一幅表現農民生活的畫，與革命有何干係？這豈不是杞人憂天？不過仔細一想，如此的焦慮也並非空穴來風。

米勒是一個農民畫家，他住在遠離巴黎的農村，與農民為友，畫農民生活，但並不意味著米勒是一個沒有文化的農民。

其實，米勒的藝術修養和文化修養很高，只是他不願跟著那些學院派畫家，亦步亦趨地畫什麼裸女、女神等等。他要從上等人鄙視的農村題材和農民生活中吸取藝術營養，畫出農民的艱辛和苦難，引起社會對農民的同情。

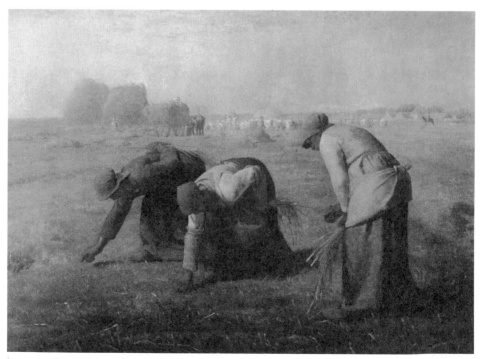

米勒的《拾穗》，把農民的貧苦生活描繪得如此真切，會不會激起革命？
雖然有些聳人聽聞，但也不是全無道理。

《拾穗》是他最著名的作品，畫的是三個農婦在收割後的田野上，撿拾掉在地裡的麥穗。無論是樸實的農婦形象，還是金黃色的麥田和淡黃色的天空，都充盈著收穫的豐饒，都訴說著農民生活的辛苦。

這麼一件不可多得的農民題材作品，在展出時卻引起尖銳地批評。批評鋒芒所指並不是作品在藝術上的欠缺，而是其引起革命風暴的可能性。

這真是一件怪事！一個老實畫家畫一幅表現農民生活的畫，與革命有何干係？這豈不是杞人憂天？不過仔細一想，如此的焦慮也並非空穴來風。此事還要從法國當年的時局說起。

19世紀的法國，就像是一個乾草堆。一有風吹草動，就能燃起熊熊大火。社會分裂成利益不同的階級和觀點對立的派別，富人過著揮金如土的奢侈生活，窮人在死亡線上掙扎。

革命、暴動、造反成為窮人發洩憤怒的火山口和改變命運的途徑。激進的知識份子造反有癮，一觸即跳，能把任何一件小事與原則問題掛上。

雨果的戲劇《歐那尼》因為突破了古典主義的清規戒律，在演出時挑起了擁護派與反對派的對立情緒，雙方破口大罵，直至大打出手。

庫爾貝有幅創新的油畫，也引起兩派衝突。在掛這幅畫的畫廊前，今天是擁護派的遊行，明天是反對者的示威。畫廊老闆急忙撤畫，害怕兩派打起來把畫廊砸了。

把農民的貧苦生活描繪得如此真切的《拾穗》，會

米勒的《扶鋤者》，描畫了一個扶著鋤喘氣的農夫，有人說他比耶穌還偉大，因為他會引起革命。。

不會激起革命派的造反欲望呢？對這個問題，一位評論家是這樣分析的：

「一個在光天化日下勞動的乞丐，的確比坐在寶座上的國王還要美。遠方的農場主人滿載麥子，馬車因重壓發出呻吟聲，三個彎腰的農婦在收割過的田裡尋找掉落的麥穗。這畫面比一幅聖者殉難圖還要令我揪心地痛苦。」

據說米勒的《扶鋤者》，描畫了一個扶著鋤喘氣的農夫，有人說他比耶穌還偉大，因為他會引起革命。此話雖然有些聳人聽聞，但也不是全無道理。

凱旋門的《出征》與馬賽曲

這塊浮雕已成為法蘭西的代言者，其餘的三塊浮雕，雖然也尺幅巨大，雕刻技巧也不差，但是幾乎沒能留給人深刻的印象。

拿破崙在極盛時期，曾制定過一個巴黎的西區城建計劃，要求在放射形街道的集中點上，模仿羅馬修建一座凱旋門。工程師打算先修建一個星形廣場，在廣場中央修建一座凱旋門。

波旁王朝復辟時期，凱旋門主體建成，工程進入裝飾階段。門上的四個立面要安裝四塊巨型的高浮雕。主持者原想請著名的雕刻家呂德（1784—1855）一人設計製作。

呂德提出設計構思，用這四塊高浮雕的內容，來概括自法國大革命爆發以來的重大歷史轉折：

一、用《1792年義勇軍出征》表現革命。

二、用《退卻》（又稱「歸來」）表現拿破崙兵敗俄國。

三、用《抵抗》表現反擊外國侵略者保衛祖國的鬥爭。

四、用《和平》表達人民渴望和平安定的願望。

如果工程按呂德的方案去做，凱旋門一定比現在輝煌。可惜，天不從人願。掌握實權的大臣梯也爾出爾反爾，只讓呂德作《出征》，把其餘三塊浮雕交給兩個學院派的雕塑家去做，把《退卻》改為《拿破崙加冕》。

呂德非常氣憤，但無可奈何，只得把全部心血都用在《出征》上。關於梯也爾臨時換人的原因，眾說紛紜，許多人認為這牽涉到複雜的人際關係和派系鬥爭，有人不希望呂德太得意……

《出征》後來得名《馬賽曲》。馬賽曲是義勇軍出征時創作和傳唱的。這首革命歌曲唱遍全國，家喻戶曉，後來又成為法國國歌。用《馬賽曲》命名這塊浮雕可謂得其神韻。

這塊浮雕上的人物並不多，僅有六個志願兵和一個女神，但是卻給人千軍萬馬、氣勢如虹之感。藝術家是怎麼達到這個效果呢？我們先看最高處的女神。她展開雙翅像旋風一樣凌空向前飛奔，右手持劍，指出前進方向；左手高高舉起，五指分開，召喚身後的戰士。她張開嘴巴，放聲呼喚，鼓舞人民投入戰鬥。女神上身穿鋼鱗鎧甲，下身穿著長長的戰袍，右腿大步前邁，赤裸的左腿露出，奮力向後蹬去，代表著不可戰勝的力量。

女神下面的六個人物中，父子兩個是中心人物。長著卷髮、蓄著大鬍子的飽經風霜的壯年軍人是父親，後面是他的兒子。

兒子因為年齡達不到參軍的要求，所以沒發軍裝，只得赤裸著身子。父親精神飽滿，意志堅定，鼓

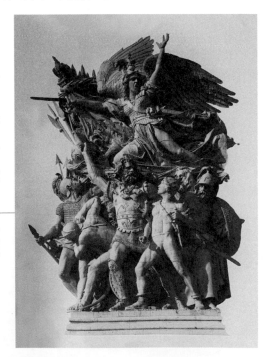

巴黎凱旋門雖有四塊浮雕，呂德的《出征》後來得名《馬賽曲》，已成為法蘭西國歌，也是凱旋門的靈魂所在，人們參觀凱旋門要看的就是《馬賽曲》。

勵兒子奮勇前進。兒子似乎還要加把勁，才能跟上他的父親。

在他們身後另一個軍人伸出一隻手，說著臨別贈言。一個戴鋼盔的軍人舉起盾牌準備抵抗。前面有一個軍人揚起號角，吹起進軍號。另一個較為年輕的軍人正俯身彎弓，準備射箭。

總之，女神和這六個人都在召喚後面的隊伍，觀眾通過他們似乎看到緊跟在後面的人群。

呂德是一個浪漫氣質濃厚的藝術家。這件作品採用了古典人物的裝束，通過女神表達了浪漫的情懷。她可能代表自由、祖國或者勝利。

不過，這並不重要。重要的是，這塊浮雕已成為法蘭西國歌的形象代言者，凱旋門的靈魂所在。人們參觀凱旋門就是看《馬賽曲》。

至於其餘的三塊浮雕，雖然也尺幅巨大，雕刻技巧也不差，但是幾乎沒能留給人深刻的印象。藝術家境界的高下，竟產生如此巨大的差距！由此可見一斑。

法國獻給美國建國一百周年的禮物

與法國人的熱情相比，美國人對這件壯舉的熱情差多了。直到有人在報上發表文章痛斥，才有幾個富翁慷慨解囊。

法國雕塑家巴托爾迪（1834—1904）有一段刻骨銘心的親身經歷。

1851年，路易·拿破崙發動了推翻法蘭西第二共和國的政變，一位忠於

共和政體的年輕女戰士，手持火炬，在巴黎街頭與政變軍隊浴血作戰，不幸飲彈犧牲。

年輕的雕塑家巴托爾迪，被這一壯烈的景象感動，久久不能忘記。從此他就萌發了一個創作衝動：一定要以這個烈士為原型，創作一個高舉火炬的自由女神像。

據說女神頭像參考了雕塑家母親的面容，又結合了古希臘女神的頭像造型，顯得軒昂剛毅，具有凜然之氣。

但是何時能真正把這個雕像做成？以及豎立在何地？當時還是未知數，藝術家只能等待。

普法戰爭結束後，路易‧拿破崙被歷史趕下政治舞台，法蘭西第三共和國建立。為革命烈士豎立紀念碑的時機已經來到。

1873年，法蘭西學士院院士、歷史學家拉布萊爾發出倡議，號召法國文化藝術名人聯合起來，建造一尊紀念像獻給美國建國一百周年，藉此表達法國人民反對獨裁統治，追求自由與平等的崇高願望。

這個倡議深得民心，一呼百應。大家推舉巴托爾迪負責雕像的外部圖樣設計，建築師約維雷勃克和以建造艾菲爾鐵塔而聞名於世的工程師艾菲爾負責內部支架設計。

美國獨立第一百年是1876年，造像工程在1874年開始動工，歷時十年之後，才於1884年完

巴托爾迪的《自由女神像》，是法國建造獻給美國建國一百周年的禮物。這座當時世界最高的紀念性建築，如今不僅成為美國的象徵，也成為追求自由與夢想的象徵。

工。法國人考慮到法美之間距離遙遠，整體搬運女神像有困難，決定先造一個重達120噸的鋼鐵支架。銅像外表由銅片組成，通過焊接和拼裝安置在支架上。如此一來，女神像的各個構件就可以先用船運到美國紐約，然後按圖索驥組裝起來，又省工又省力。

但是施工遠沒有想象的那麼容易，與法國人的熱情相比，美國人對這件壯舉的熱情差多了。

首先是資金不足，直到有人在報上發表文章，痛斥美國人的冷淡，才有幾個富翁慷慨解囊，解了燃眉之急。

其次是紀念像的底座施工緩慢，女神構件已運到美國，底座還未完工。後來，美國人日夜趕工，才很快完成了底座工程。

經過美法兩國人員的共同努力，終於趕在1886年美國獨立110周年之際完工，由美國總統克利夫蘭主持揭幕式。在萬重歡呼聲中，像高46公尺，基座高47公尺的紀念碑，露出了壯麗的身形。這座當時世界最高的紀念性建築，取名為「自由女神銅像國家紀念碑」。

自由女神像以巴托爾迪的設計為基礎，添加了一些內容。女神頭戴金光四射的皇冠，仿照太陽的光環；身上寬鬆的長袍，體現了簡潔大方的古希臘傳統；右手高舉燃燒的火炬，象徵自由精神光照萬里；左臂彎曲抱著一本法律書板，上面刻著美國《獨立宣言》發表的日期：1776年7月4日；腳上還殘留著被掙斷了的鐵鏈，象徵推翻暴政統治。

1916年，紐約市為神像安裝了晝夜不滅的照明系統，1924年，美國政府把紀念像列為美國國家文物，1956年把豎立銅像的小島改名為自由島。

從此以後，這座著名的雕塑不僅成為美國的象徵，而且成為追求自由與夢想的象徵。

畫家在西伯利亞遇到的知音

觀眾在這幅畫前感慨萬端，不禁思考歷史的功過與是非。蘇里科夫的這件名作迅速傳遍了俄羅斯，成為知識份子的圖像記憶。

1889年，俄國著名畫家蘇里柯夫（1848—1916）為了擺脫喪妻之痛，去千里之遙的西伯利亞旅行。

一路上曉行夜宿，十分辛苦。所到之處，不是無邊的原始森林，就是人跡罕至的荒原，不由得讓人心生悲涼。冬季漫天的大雪和刺骨的嚴寒使旅途極為艱難，生活非常艱辛。

一日，他很晚才到一個小村。旅店已經客滿，只好借宿在一個流放人員家裡。主人見到從彼得堡來的客人，十分高興，熱情地款待他們一行。

飯後，大家圍坐在壁爐旁，喝著熱騰騰的茶水談天說地。主人因政治問題而被定罪和流放，但是文化素養很高，與蘇里柯夫談的都是文學藝術哲學等問題。

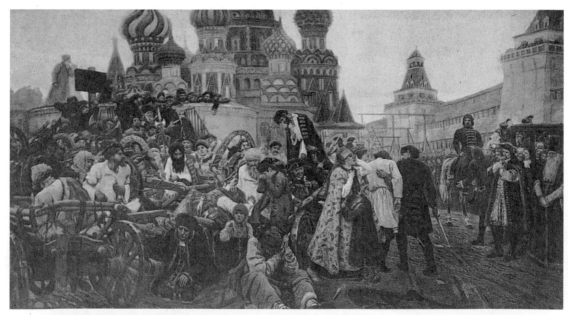

蘇里科夫的《近衛軍臨刑的早晨》，描繪受難者臨刑前與家人的生離死別，留給觀眾痛徹心扉的感受。

不知怎麼，女主人談起了名聞全國的油畫《近衛軍臨刑的早晨》。當她知道眼前這位儒雅的客人，就是畫的作者蘇里科夫時，就像遇到了親人一樣興奮，她滔滔不絕地談起對這幅畫的印象，乃至自己的心事直到深夜。

《近衛軍臨刑的早晨》是一幅怎樣的油畫？它為什麼有那麼大的影響和魅力？答案需要到這幅畫所反映的俄羅斯歷史上的一件大事中尋找。

17世紀的俄國與西歐相比，還是一個經濟與社會都相當落後的國家。為了反抗專制的農奴制度，農民發動起義，國內形勢動盪，外國入侵者又趁機襲來。

為了挽救危亡，沙皇彼得一世進行了一系列的改革。從歷史發展的角度來看，改革有利於俄國的經濟與文化的進步，但是，改革對農民不但沒有多大幫助，反而使其更為痛苦，國內階級矛盾進一步尖銳化。

彼得一世從國外請來的專家，與俄國上層和知識份子階層的衝突，也是不斷發生。1698年彼得一世秘密出國訪問，國內近衛軍與上層聯合趁機叛亂，彼得一世倉促回國，立即實行鎮壓。歷史畫《近衛軍臨刑的早晨》，展現的是在皇宮廣場上處決近衛軍的情景。

從歷史的角度來看，近衛軍反對改革，應是落後力量的代表；而彼得大帝及其隨從應是進步力量的代表。但畫家並沒有簡單地處理歷史問題，他是從人物的性格與情感來塑造人物形象，反映出事件的複雜性。

從畫面來看，彼得一世表現出堅強的意志和殘暴的性格。近衛軍則表情各異，然而他們的仇恨心情與固執的本性卻是一致的。

近衛軍臨刑前與家人的生離死別，留給觀眾痛徹心扉的感受。觀眾在這幅畫前感慨萬端，思緒滾滾，不禁思考歷史的功過與是非。

與此同時，蘇里科夫的這件名作迅速傳遍了俄羅斯，成為整整一代知識分子的圖像記憶。

蘇里科夫出生於克拉斯諾雅爾斯克鎮的一個哥薩克家庭，從小就顯露出繪畫天才。1870年成為彼得堡美術學院正式學生，1875年畢業。

他的第一件歷史題材作品就是《近衛軍臨刑的早晨》。他的其他重要作品還有：《女貴族莫洛佐娃》、《緬希柯夫在別列佐夫村》。

美國大蕭條時期完成的「總統山」

把一座山峰刻成高十八公尺的巨大人像群，僅石像一隻鼻子就有幾人高，遠隔十幾公里都能看到，氣勢之大可謂古今罕見。

20世紀20年代，西方世界處於經濟繁榮期。大批歐洲青年到美國圓夢，不少美國青年到歐洲尋求發展，以巴黎為中心的現代藝術吸引了很多藝術家。

人們對現代化充滿樂觀情緒。藝術家以各種現代技法，表達對摩天大樓和強大機器的讚美。

但30年代一開始，美國經濟危機引發了大蕭條，而且大蕭條迅速蔓延到全世界。歐洲的日子越來越不好過，流向歐洲的藝術潮流悄然而退。美國藝術家紛紛從歐洲回國。

富蘭克林·羅斯福於1933年當選美國總統。他推行新政，領導全國人民走出困境。在保護勞工聯合的號召下，藝術家聯合起來，組織各種藝術家聯合會保護自己的權益。

博格勒姆與其他360多位雕刻家，在美國經濟大蕭條時期，把一座山峰刻成高十八公尺的《總統群像》，這項大型藝術工程弘揚了美國的創業精神，也鼓舞了人民的自豪感。

人們雖然深受經濟危機的折磨和失業的痛苦，但沒有失去希望，因為在羅斯福總統領導下，國內形勢出現了轉機，出現了鼓舞人心的新動向。政府推出了各項大型工程建設，促進經濟發展，改善民生。美國人吃苦耐勞，勇於冒險的精神為形勢的好轉發揮了重要作用。

　　大量藝術專案列入政府計劃之中，例如在許多公共建築上繪製大型壁畫，既可以美化環境，又可以增加畫家的收入。觀點不同的畫家，在最困難的時期，團結起來，互相幫助，共渡難關。

　　美國朝野上下都覺得，應該有一項大型的藝術工程來弘揚美國的創業精神，鼓舞人民的自豪感。學者羅伯特萌發了一個念頭，在南達科他州黑山區堅硬的花崗岩頂上，雕鑿一座象徵美國精神的摩崖石刻人物群像，把開國總統華盛頓、《獨立宣言》起草者傑弗遜、黑奴解放者林肯和贏得美西戰爭的第26任總統狄奧多·羅斯福的像立在山上。

　　這一大膽構想隨即得到了當時著名雕刻家博格勒姆（1867—1941）的全力支援。經過幾年策劃和籌備，「總統山」石刻人物造像的浩大工程，終於在1927年拉開序幕。

　　據史料記載，前後參加這項工程的雕刻家達360多人。他們風餐露宿。努力工作，整整努力了十四年。這項工程在1941年終於完成了。

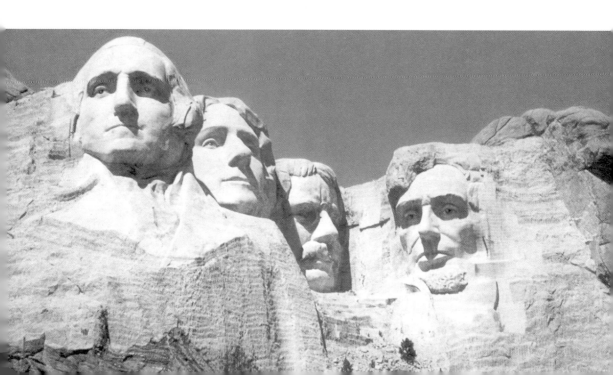

把一座山峰刻成高十八公尺的巨大人像群，僅石像一隻鼻子就有幾人高，遠隔十幾公里都能看到，雕像的氣勢之大可謂古今罕見。它成為美國人民創造力量的象徵。有人問博格勒姆此紀念石刻的價值多少，他自豪地說：

「去問問埃及金字塔值多少？」

拍不好是因離炮火還不夠近

一名西班牙共和軍戰士，在衝鋒時突然被迎面而來的子彈擊中，仰身向後倒去，手中的槍向天空飛去……卡帕用相機拍下了這悲壯的瞬間。

如果問攝影界人士，誰是最偉大的戰地攝影家，大多數人的回答肯定是羅伯特·卡帕（1913—1954）。

這個只活了四十一歲的攝影記者，把足跡留在20世紀上半葉幾乎所有的戰場。西班牙內戰，中日戰爭，義大利戰場，諾曼地登陸，法國光復，越南戰爭等，都活躍著他的身影，直到一顆越南戰場的地雷，結束了他的生命。

可以毫不誇張地說：「他是把生命獻給了攝影的戰地記者。」卡帕有句名言：

「如果你的照片拍得不夠好，那是因為離炮火還不夠近。」

遵循這個拍攝原則，卡帕冒著生命危險，拍攝了人類歷史上最激動人心的照片《共和國士兵之死》。

一名西班牙共和軍戰士，在衝鋒時突然被迎面而來的子彈擊中，仰身向後倒去，手中的槍向天空飛去……卡帕恰好在這位戰士身邊，用相機拍下了

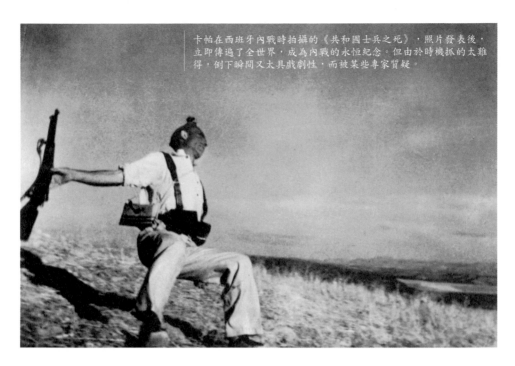

卡帕在西班牙內戰時拍攝的《共和國士兵之死》，照片發表後，立即傳遍了全世界，成為內戰的永恒紀念。但由於時機抓的太難得，倒下瞬間又太具戲劇性，而被某些專家質疑。

這悲壯的瞬間。

這張照片發表後，立即傳遍了全世界，成為這個無名英雄的永恒紀念，也是西班牙內戰最真實的見證。

但是，由於這幅作品抓住的時機太難得，畫面中人物倒下的瞬間太具戲劇性，而被某些專家質疑，認為攝影師不可能在幾分之一秒內敏捷地抓拍，懷疑人物中彈的姿態是否「演」出來的。但是，當事人的回憶都證明了藝術家的真誠創作。

卡帕另一個重要貢獻，是他和大攝影家布列松、羅傑等，共同成立了影響深遠的「瑪格南圖片社」。這個圖片社一直存在著，是紀實報道攝影頂尖高手雲集的地方，他們都將卡帕視為精神導師。

英王加冕儀式上的入睡者

> 突然，他發現了這個躺在報紙上的入睡者，這個可笑的場面真是可遇而不可求。只用了短短幾秒鐘，攝影師就調好焦距，按下了快門。

英王加冕儀式可是件世界大事，多少人想親眼目睹這世紀盛典而不能，但是竟然有人在典禮上睡大覺，這真是匪夷所思的怪事。

當觀眾看到這位入睡者的照片時，禁不住因場面的詼諧幽默而發笑。請看這場面：

成千上萬的倫敦市民，在街道旁站了裡三層外三層，最前面的人為了占個好位置，已經等了很長時間，有人甚至在深夜就來了。

由於等待的時間太久，當儀式開始的時候，這位先生因過度疲勞，竟然從座位上滾下來，倒在破報紙堆裡酣然入夢了。而其他的人只顧看盛典，沒人關心這位倒楣的先生。

這實在是大典上的不雅鏡頭，但是這張與眾不同的照片，卻獲得極大的好評。

有人說：「這是倫敦市民熱愛國王的寫照。」

有人說：「這反映出英國人際關係的冷漠，大家只顧自己，缺乏同情心與互助精神。」

還有人說：「這是西方自由精神的體現，即便在國王的車隊前面，我累了，我照睡不誤，沒

布列松《英王加冕儀式上的入睡者》，年輕時曾學過繪畫，當他覺察到自己的繪畫天才有限時，就轉行到攝影界。他用相機紀錄了20世紀社會的風貌，成為最真實的歷史。

人會說我故意往王室臉上抹黑。」

這幅照片的作者是國際知名的攝影家亨利‧卡蒂埃‧布列松（1908─2004）。布列松曾對紀實攝影說過一句名言：

「借最好的一剎那，來使事件產生全新的意義與境界。」

這幅《英王加冕儀式上的入睡者》，就是這句名言的最好注釋。據說當時與布列松一起參加拍攝的記者很多，大家都把鏡頭對準王家車隊，也有人拍百姓的熱情歡呼。

但是布列松卻不甚滿意這些過於一般化的鏡頭，他想找一些新的場景來表達與眾不同的意義。突然，他發現了這個躺在報紙上的入睡者，這個可笑的場面真是可遇而不可求。

只用了短短幾秒鐘，攝影師就調好焦距，按下了快門。因為隨後而來的歡呼聲，很可能把入睡者驚醒，警察說不定也會來叫醒他。

布列松年輕時曾學過繪畫，當他覺察到自己的繪畫天才有限時，就轉行到攝影界。第二年便在紐約舉辦了首次個人作品展。

從此以後，他就活躍在大西洋兩岸，用相機紀錄了20世紀社會的風貌，他的照片就是最真實的歷史。

一頭獅子被攝影師制服了

邱吉爾像一隻被激怒的獅子，全身都處於緊繃的狀態，好像馬上要撲向獵物，透露出只有首相才有的不可一世的心態。

第二次世界大戰激戰正酣，英國首相邱吉爾來到加拿大，與美國總統羅

斯福會談。剛出道不久的攝影師尤素福・卡什（1908—2002）奉命為首相拍照。

　　身負重任的邱吉爾日理萬機，拿不出完整的時間照相，尤素福・卡什費盡周折，得到了在他發表講演的間隙，挪出拍照的一刻。

　　卡什照了幾張，但是覺得沒有體現出邱吉爾作為抗擊法西斯統帥的氣質和風度。邱吉爾個性倔強，不像普通人那樣隨和，讓攝影師牽著鼻子走。他對卡什的提示無動於衷，不願配合，後來又不耐煩地催促。眼看寶貴的時機就要過去，卡什急中生智，搶步上前說了一聲：

　　「對不起！」

　　隨後一把奪下邱吉爾叼在嘴上的雪茄煙，被這突如其來的不禮貌舉動激怒的邱吉爾，圓睜怒目，似乎要衝上前去，搶回雪茄，說時遲，那時快，卡什按下了快門。

　　後來邱吉爾明白了卡什的良苦用心，並沒有責怪年輕人，而是像老朋友似的一邊握著卡什的手，一邊不勝感慨地說：

　　「一頭獅子被你制服了。」

　　在這幅《溫斯頓・邱吉爾先生》的作品中，邱吉爾像一隻被激怒的獅子，全身都處於緊繃的狀態，好像馬上要撲向獵物。臉上的表情顯示出人物的憤怒之情和好戰的本性，還透露出只有首相才有的不可一世的心態。

　　這幅照片一經在媒體上發表，立即引起巨大反響。英國民眾為他們首相獅子一般的性格而驕傲。他們相信：

　　「有這樣的領導，英國不會敗，英國一定會勝利。」

　　卡什一生為數不清的政治家、科學家和藝術家拍照。他的作品以「神形兼備」著稱。《溫斯頓・邱吉爾先生》是最優秀的一件作品，因為作者通過激發被攝者的情緒，披露出被攝者的靈魂，並且成功地把它定影於膠片上。

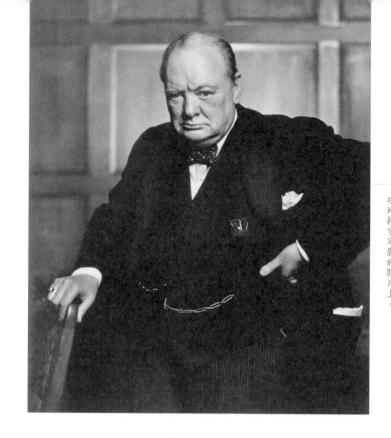

我沒意識到這是一次**偉大的拍攝**

幾個美軍戰士，冒著槍林彈雨，爬上了硫磺島最高峰，合力把美國國旗插起來的感人情景，成為經典中的經典。

喬治·羅森塔爾是二戰時期美聯社攝影記者，1941年日本偷襲珍珠港後，被美聯社派往太平洋戰場，參與許多著名戰役，拍攝了許多著名圖片。

《星條旗插上硫磺島》更是經典中的經典，當年便獲得了美國新聞攝影

最高獎——普利茲獎。這件作品表現的是幾個美軍戰士，冒著槍林彈雨，爬上了硫磺島最高峰，合力把美國國旗插起來的感人情景。

這件作品登在美國報紙上，立刻引起巨大的反響，美國民眾為英勇的戰士深感驕傲。因為大家都知道，硫磺島之戰是一場硬仗。

美軍出動了八百多艘艦船、兩千多架飛機，參戰人員達二十萬。原以為一個星期即可解決戰鬥，實際打了幾十天。美軍以陣亡六千多人，負傷近兩萬人的代價才佔領了全島。

這幾個戰士是踏著陣亡者的屍體，才能到達山頂，為了掩護他們，不知有多少戰士犧牲了生命。

當時，羅森塔爾就在戰場上。在槍林彈雨的戰場，戰場記者的死亡率很高。只要上陣地，誰都得留下遺言。羅森塔爾也是抱著犧牲的決心來到戰場的。

因為不是戰士，當時並沒在山頂，也不知道攻佔山頂的部署。正當他在山下尋找拍攝目標的時候，有人告訴他，幾個戰士扛著國旗上山了。

聽到這個消息，他立刻朝山頂趕去，半路碰到返回的攝影記者告訴他，旗子已經插上了，沒什麼可拍的。羅森塔爾想，既然上來了就去看個究竟。

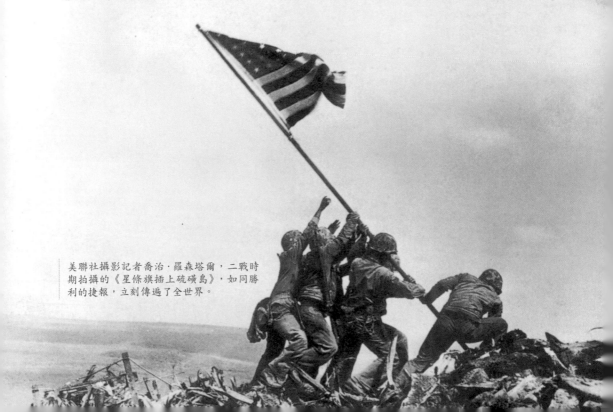

美聯社攝影記者喬治‧羅森塔爾，二戰時期拍攝的《星條旗插上硫磺島》，如同勝利的捷報，立刻傳遍了全世界。

當羅森塔爾快要爬到山項的時候，遠遠看見幾個海軍陸戰隊的士兵，正將一面國旗往山頭上插。原來第一次插的旗子小了點，長官說山下的人看不見，這才又換了一面大旗。

這第二次插旗，正好讓羅森塔爾撞見，他毫不猶豫舉起相機，下意識地按下快門。事後回憶說：

「拍攝過程很簡單，我不認為這是一次偉大的拍攝，當時根本沒有意識到這一點。」

然而正是這普通的一按，成就了一個具有歷史意義鏡頭。

因為是第二次拍攝，後來有人質疑過這張照片的真實性和紀實性。但是那些細節的真偽已經不重要了，重要的是一個戰地記者在戰場上拍下了這個鏡頭。

這幅照片如同勝利的捷報，立刻傳遍了全世界，它成為二戰勝利的象徵，成為盟國軍人英勇善戰的典型形象。

第二次世界大戰以後，藝術家以《星條旗插上硫磺島》為藍本，創作了青銅塑像，安放在華盛頓的阿林頓國家公墓，與無數為國捐軀的將士們永遠廝守在一起。

世界上最著名的一吻

那個水兵使勁向下吻著女孩，她幾乎被壓倒在地上，幸虧水兵一隻有力的胳膊攬著她的腰，於是她的腰像芭蕾舞演員那樣柔軟地向後彎去，兩條修長的腿幾乎腳不著地。

人們把攝影名作《時代廣場勝利日》中，那一對男女的接吻，稱為「最

世界著名的圖像的祕密
Part 5
藝術與政治間的複雜互動

著名的一吻」。

接吻的男人是從前線凱旋歸來的水兵，那個被抱在水兵懷裡的白衣女士好像是位護士。拍攝時間是日本宣佈無條件投降那天，地點是紐約時代廣場。作者是美國《生活》雜誌的專職攝影記者艾爾弗雷德·艾森特塔特（1898—1995）。

為什麼人們稱這一吻是最著名的吻呢？因為這一吻發生的時間特別有紀念意義，人們稱之為結束二戰的一吻。

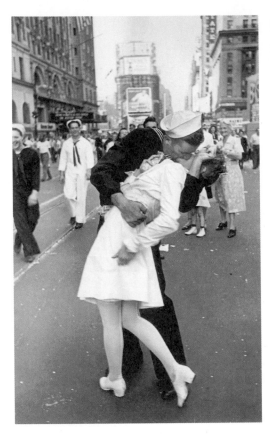

其次，接吻的男女特別投入和熱烈。那個水兵使勁向下吻著女孩，她幾乎被壓倒在地上，幸虧水兵一隻有力的胳膊攬著她的腰，於是她的腰像芭蕾舞演員那樣柔軟地向後彎去，兩條修長的腿幾乎腳不著地。

自這幅照片問世以後，人們就對這對青年男女產生了濃厚的興趣。他們是街頭偶然邂逅的一對，還是情侶在街頭約會？照片的作者贊同第一種假設。他在介紹作品完成的經過時說：

「日本宣佈投降那天，我在時代廣場上看見一個水兵沿著大街奔跑。一路上興奮的他似乎要擁抱任何一位成年女性，而不管她是老是

《生活》雜誌攝影記者艾森特塔特的《時代廣場勝利日》，這張照片點出了一問題，素不相識的男女，能否在特殊的日子裡，懷著愉快的心情相互擁抱和親吻呢？

少，是胖是瘦，是高是矮。看到這種情況我就拿著萊卡相機衝到他前面，回過頭來發現，他抱住了一個白衣女士，我連忙回過身來按下快門拍到了這個勝利之吻，並且一口氣拍了四張底片。」

後來有人找到了那個白衣女士，她說她不認識那個水兵，而且以後再也沒見過此人。看來第一種說法是有根據的。

但是，在20世紀90年代，又傳出了另一種說法。據說有人找到了照片中的那名水兵，當時他確實不認識那位女士，但是他承認照片中的場面和情節是按照攝影師的要求來安排的，連護士服都是事先準備好的。拍攝日期也不是二戰結束，而是納粹德國投降的五月份。

兩種說法都言之鑿鑿，應該相信哪一種呢？如果依作者所言，這件作品可以說是神來之筆；如果是第二種說法，這件作品應該是作者的精心之作，但不屬於新聞紀實照片了。

雖然這種爭論一般不會有定論，但無損於《時代廣場勝利日》的歷史意義。由於這幅照片，世界人民最暢快地宣泄了勝利的狂喜，它勝過千言萬語的表達。

這張照片還提出一問題，素不相識的男女，能否在特殊的日子裡，懷著愉快的心情相互擁抱和親吻呢？

從這張照片誕生到現在，五十多年過去了。在時代廣場舉行的狂歡活動不計其數，但是不相識的男女擁抱接吻，還是少之又少，沒能成為風尚，可是人們還是很懷念這一令人心跳的場面。

於是有人建議，專門組織活動，讓情侶模仿那對青年男女在街頭接吻，比賽哪對情侶吻得持久，吻得投入，這也算是一個意外的收穫吧！

從地獄到樂園的巨大轉變

傷癒後他回到了家鄉，回到了沒有空襲，沒有炮擊，沒有死亡的和平環境。他卻怎麼也適應不了環境的巨大轉變。

尤金·史密斯（1918—1978）生於美國堪薩斯州的維契塔。16歲就在當地的報紙上第一次發表了他拍攝的照片。

史密斯的《走向樂園》。一九四五年他在沖繩島前線負傷，傷癒後回了家鄉，他看到兩個小朋友，手拉著手朝著樹林後面陽光燦爛的地方走去，情不自禁地按下了快門。

1938年起，他成為專職攝影記者。1944年，他擔任《生活》雜誌的攝影記者，到太平洋戰場的塞班島、沖繩等地，拍攝了許多戰地照片。

瞭解第二次世界大戰歷史的人都知道，塞班島戰役和沖繩島戰役是極其殘酷的、血腥的廝殺。從戰場回來的人都說，那是地獄。

一次又一次的轟炸，不停片刻的機槍掃射，隨泥土飛上天空的殘肢，在污泥中露出的半邊腦袋，還有酷熱，潮濕和疾病的折磨。要在那裡生存，戰鬥並取得勝利，必須有堅強的意志和強壯的體魄。

史密斯1945年在沖繩島前線負傷了。在醫院治療期間，他經歷了生死的考驗，頑強地活下來了，可是周圍的戰友每天都有人死去。

傷癒後他返回祖國，回到了家鄉，回到了沒有空襲，沒有炮擊，沒有死亡的和平環境。看著家鄉的青山綠水，看著過著平靜生活的家人，他怎麼也適應不了環境的巨大轉變。

他深深體會到戰爭是多麼可惡！和平多麼寶貴！他有一雙兒女，只有幾歲大小，根本不知戰爭為何物，唯知快樂地生活。他們多麼幸福！

有一天，他看到兩個小朋友，手拉著手朝著樹林後面陽光燦爛的地方走去。這一幕深深地感動了他，他情不自禁地按下了快門。

史密斯一直在尋找一個純潔、溫馨的意境，他要傳達一個意念，人類一定會脫離黑暗走向光明。他們的下一代一定要生活在一個沒有戰爭的世界裡。於是他把這張照片命名為：《走向樂園》。

他開了槍，我按下**快門**

一個歷史性的瞬間，奧斯瓦爾德被殺，就被永遠定格在膠片上了。這幅照片記錄了子彈進入奧斯瓦爾德身體的一剎那。

1963年11月22日上午，美國總統甘迺迪夫婦抵達德克薩斯州的達拉斯市，並同乘一輛敞篷車前往市區。

當車隊在艾木爾大街拐彎，經過一間圖書儲藏庫的時候，甘迺迪被殺手的子彈擊中。13點在帕克蘭德紀念醫院，甘迺迪被宣告死亡。半個小時後，官方發表了這一聲明。

《達拉斯時代先驅報》的攝影記者羅伯特‧傑克遜得知甘迺迪遇刺的消

息後，職業的敏感立刻告訴他，這件事大有文章，絕沒有看上去那麼簡單。

於是，他抓住警察破案這條線索，跟蹤採訪，始終在第一時間到達現場。22日下午，此案的重大嫌疑人奧斯瓦爾德被拘捕，奇怪的是：美國警方並沒有認真地審訊疑犯，官方也沒有對他起訴。

24日，警方將奧斯瓦爾德轉監，許多人知道這個消息後，都到押解犯人的必經之路看熱鬧。記者傑克遜則保持著高度的敏感性，隨時準備拍幾張重要的新聞照片。

奧斯瓦爾德在數十名聯邦特工和警察的保護之下出現了，照相機的閃光燈閃個不停。突然間，誰也沒想到，達拉斯夜總會老闆傑克·魯比拔出手搶開了火。

人們還來不及反應，記者傑克遜卻以迅雷不及掩耳的速度舉起相機，按下快門。正如他事後回憶的那樣：「他開了槍，我按下快門。」

於是，一個歷史性的瞬間，奧斯瓦爾德被殺，就被永遠定格在膠片上了。這幅照片記錄了子彈進入奧斯瓦爾德身體的一剎那。痛苦號叫的遇刺者顯然是畫面的中心。

圍繞這個中心，有兇狠的刺客背影，有警察和聯邦調查局的特工。他們或驚恐失態或不知所措，構成了一幅生動而完整的畫面，表現了強烈的現場感和真實感。

這件獲得1964年普

《達拉斯時代先驅報》的攝影記者傑克遜，拍下刺殺甘迺迪總統的刺客奧斯瓦爾德，在警察與特工面前被暗殺的一刻。正如他事後回憶的那樣：「他開了槍，我按下快門。」

利茲新聞獎的照片，告訴我們什麼是一個攝影記者應有的素質：

「他必須隨時都在現場，他必須在事件發生的瞬間，舉起相機，按下快門。」

醜聞造就了一件名作

思想傳統的女王，氣得差點暈過去。但是奇怪的是，全場的人只顧傻看，卻沒有一個想起用相機拍下這天大的醜聞。

1975年，在倫敦特威克納姆球場上，正在舉行英聯邦橄欖球決賽。

對於英國民眾來說，這是與英國足球聯賽不相上下的重要賽事。容納幾萬人的球場座無虛席，包括伊麗莎白女王在內的許多英國政要，都聚集在主席台上觀看比賽。大批記者也來到賽場進行採訪和攝影。

兩支球隊激戰正酣，觀眾的助威聲一浪高過一浪。突然全場觀眾不約而同都發出「啊！」的一聲驚叫，幾萬雙眼睛盯著綠茵場上的一個人。

只見這個從觀眾闖入賽場的男子，竟然一絲不掛地裸著身子，當著數萬雙眼睛，旁若無人地在場內飛奔。運動員也被這位不速之客驚呆了，停止了比賽。全場的人都為此人不知羞恥的古怪舉動感到害臊，更別說女性了。

思想傳統的女王，看到這個令人尷尬的場面，又羞又惱，氣得差點暈過去。但是奇怪的是，全場的人只顧傻看，卻沒有一個想起用相機拍下這天大的醜聞。

最後，終於有一個人想到了，他就是攝影記者蘭‧佈雷德肖（1943— ）。

佈雷德肖開始也愣住了，但很快就清醒過來。

　　職業的敏感幫助他舉起相機，按下快門。略感遺憾的是，因為晚了幾分鐘，此人裸奔已近尾聲。維護秩序的警察如夢方醒，蜂擁而上。有的拉他離開賽場，有的正在訓斥他。

　　有一個竟然急中生智，摘下象徵著大英帝國尊嚴的帽盔，遮住裸奔者的私處。還有一位看似官員的胖人拿著一件風衣奔過來，徒勞地想披在他身上。也可以說那個官員並沒有白來，他給這個鬧劇似的畫面，又增加了幾分喜劇的色彩。

　　後來才知道，這個膽大妄為不知羞恥的裸奔者，是澳大利亞的一名會計師。他策劃裸奔的目的，有人說是為了一舉成名，讓億萬人於一瞬間就記住他的名字，頗有點「即使不能流芳百世，也要遺臭萬年」的氣概。

　　但也有人說他是為了表達對社會的不滿，讓英國王室難堪等等，總之這件《裸奔》記錄了當今西方社會無奇不有的怪相。

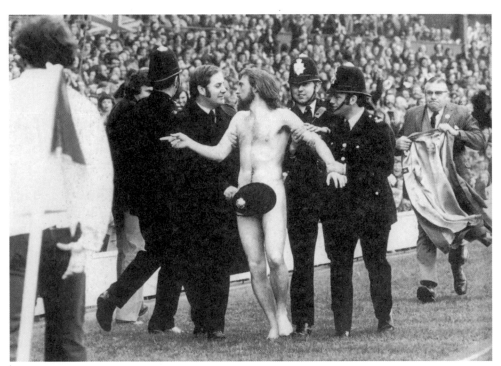

佈雷德肖《裸奔》，紀錄英國女王出席英聯邦橄欖球決賽時，從觀眾席中闖入個一絲不掛的男子。有人說他是為了出名，也有人說是為了表達對社會的不滿，讓英國王室難堪。

藝術到底有沒有國界？

藝術本身可以沒國界，但欣賞藝術的人卻很難跳脫國界的限制。面對國界的限制，只能用更高的藝術水準來超越。

基督教與回教之間的
文化特使

蘇丹雖然捨不得放他回去，但還是滿足了他的要求，除了賜他爵位和珍寶外，還寫了一封讚揚備至的信，讓他帶了回去。

15世紀和16世紀之交，在義大利威尼斯活躍著一個繪畫世家，雅各·貝利尼（1400—1470）是家長，他有兩個兒子，長子叫詹蒂尼·貝利尼（1429—1507），次子叫喬凡尼·貝利尼（1430—1516）。

貝利尼兄弟畫藝高超，都勝過其父。喬凡尼比哥哥又勝一籌。可貴的是兄弟之間相處融洽，態度謙遜，都自認為不如對方，更比不上父親。他們的藝術聲名遠揚，是威尼斯的驕傲。

有一次，土耳其蘇丹在威尼斯大使官邸，見到了喬凡尼繪的肖像畫，大為讚賞，渴望一見畫家本人。威尼斯元老院不便拒絕，但又不願讓國寶級的人物遠走他鄉，就想了個折中辦法，派詹蒂尼做代表赴伊斯坦布爾。

蘇丹非常隆重地接待了威尼斯畫家，並請畫家為自己和其他人（包括畫家本人）畫了幾幅肖像畫，突破了伊斯蘭嚴禁描繪和懸掛人物肖像的教規。

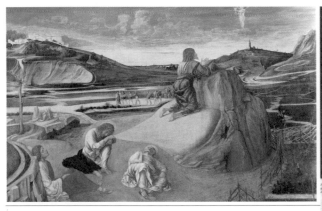

詹蒂尼·貝利尼的《橄欖山上的祈禱》（左圖），與喬凡尼·貝利尼的《蘇丹像》（右圖），促成回教文明和基督教文明交流的一段佳話。

詹蒂尼的作品太傳神了，蘇丹覺得若無神助，凡人斷不能有如此絕技，他要重賞畫家。但畫家非常謙恭地感謝蘇丹的恩寵，但他心中明白：

「此地雖好，終不是久留之地，時間一長必會召來朝野的嫉妒與敵意。」

他機敏地回答：「我只求陛下修書一封，讓我帶給威尼斯元老院和政府，對我的綿薄之力做出一定的評價。」

蘇丹雖然捨不得放他回去，但還是滿足了他的要求，除了賜他爵位和珍寶外，還寫了一封讚揚備至的信，讓他帶了回去。

詹蒂爾載譽歸來，不僅為貝利尼家族帶來更大的榮耀，而且被譽為回教文明和基督教文明交流的一段佳話。

西班牙國王的超級「發燒友」

為了能更方便地與畫家見面，國王把畫家的工作室，安排在自己居室旁邊，他還握有畫室的鑰匙，以便隨時到畫室看畫或與畫家談天說地。

17世紀的西班牙，社會上階級森嚴、貴賤分明，宮廷畫家與王室的奴僕、伶人和弄臣的地位相差無幾，整日被呼來喚去地使喚，一旦失寵則被一腳踢開。

畫家如果想得到王室的尊重，試圖與達官貴人平起平坐討論藝術，那無疑是異想天開。

但是，畫家委拉斯貴支（1599—1660）卻是個例外。委拉斯貴支15歲拜名畫

家為師學畫，18歲出師，逐漸成為當地著名畫家。

經過各種關係的層層推薦和選拔，委拉斯貴支成了國王的宮廷的畫家，住進了王宮，從此上天的眷顧就源源不絕地降落在他頭上。

西班牙國王菲力浦四世那年18歲，登基不久。他是一個極端喜愛藝術的年輕人，對藝術的酷愛甚至超過了王位和江山。這位類似中國宋代皇帝宋徽宗的國王，和畫家成了無話不談的摯友，這在歷史上是非常罕見。

西班牙宮廷的等級是出了名的嚴格，國王享有至高無上的地位，幾乎無人能與他促膝談心，更別說視若奴僕的畫家了。

然而，這位藝術的超級「發燒友」，超越了階級和尊卑的巨大差別，在藝術王國裡向畫家表達了發自肺腑的情感和友誼。

他進入畫家的畫室，就像進入了藝術聖殿和人間淨地，他觀看繪盡人間悲歡離合、畫出天地美色的油畫，就眼睛發光心頭狂喜，好像肋生雙翼漫遊在蔚

西班牙宮廷畫家委拉斯貴支的《教皇英諾森十世》（上圖）與《菲力浦四世》（下圖），是不可多得的肖像精品，國王與畫家之間的交情更是融洽。

藍的天空。他和委拉斯貴支談藝術，談人生，談希臘，談羅馬。充滿智慧與哲理的話語從心頭湧出，使人心曠神怡、茅塞頓開。

男人，尤其是頭戴王冠的男人很少能擺脫權力、征服、財富和女人的誘惑，但是菲力浦四世卻超越了這一切。他把國家大事交給朝臣和親信去管理，甚至把宮內的事委託給委拉斯貴支處理，自己一身輕鬆地暢遊在藝術的海洋中。

為了能更方便地與畫家見面，國王把畫家的工作室，安排在自己居室旁邊，他還握有畫室的鑰匙，以便隨時到畫室看畫或與畫家談天說地。

經國王介紹，委拉斯貴支認識了大畫家魯本斯，並在魯本斯的幫助下到義大利遊學。在分別期間，國王十分想念他的畫家朋友，不斷寫信問候。後來，又不斷地打聽畫家的歸期，催促其及早回國。

委拉斯貴支回國後畫技大進，佳作不斷。國王深為宮廷有這樣的人才而驕傲，他以收藏畫家作品為榮，並把它們作為重要禮物送給友邦。

國王如此寵信，委拉斯貴支自然投桃報李。他精心繪製了十二幅菲力浦四世的肖像，記錄了國王從青少時代到老年的過程。在一幅畫像上，國王手持信件，上面寫著委拉斯貴支的名字，大概又是一封催促他回國的信吧！

1649年，委拉斯貴支奉命第二次去義大利。此行的目的有兩個：一是學習義大利的優秀藝術；二是為西班牙宮廷搜集一些藝術珍品。

在一年多的時間裡，他廣為遊歷，用心學習，結交各界賢達，觀摩各類名作，購買藝術佳作，擴大個人影響。在羅馬，他躋身著名肖像畫家之列，求他作畫的達官貴人絡繹不絕。他的肖像作品神形兼備，色彩鮮豔，莊重大方，很受歡迎。其中《教皇英諾森十世》更是不可多得的神品。

在這幅畫中，教皇身穿華麗的袍服，坐在莊嚴的寶座上，手指上戴著光彩奪目的戒指。不過畫家傾盡全力描畫的是教皇的面容。這位上帝在人間的

代表，神態莊嚴，目光如炬，不怒自威，令人肅然起敬。

但是細心的觀眾，從莊嚴中還看一絲色厲內荏，從眼神中感覺一種威脅，從嘴角中感到一點冷酷，令人不寒而慄。

教皇看到自己的畫像，在驚歎畫家強大的描摹能力之餘，也隱隱約約覺察到某種異樣，但是又不好明說，只好含糊其辭地說：

「畫得太像了。」

關於這幅肖像畫還有一則軼聞，肖像完成後放在教皇通常待著的大廳裡。一位主教從大廳門邊經過，不經意朝裡看了一眼，便慌忙回頭向正在大聲說話的同僚說：

「講話輕一點，教皇坐在裡面呢！」

雕塑一個「不只是國王」的雕像

法爾孔奈沒有把彼得設計成皇帝，而是按照啟蒙思想，把彼得作為「立國者、立法者與明君來塑造」。

女沙皇葉卡德琳娜統治俄羅斯時期，俄國國勢興盛，經濟發展，軍力強大，文化發達。女皇以明君自居，拜法國啟蒙學者為師，處處以法蘭西文明為楷模，在歐洲享有很高的聲望。

為了紀念先帝彼得大帝的豐功偉績，宣揚自己是彼得事業的繼承人，女皇計劃在聖彼得堡元老廣場，修建一座宏偉的彼得大帝紀念碑。

崇拜法國藝術的女皇把目光投向了法蘭西。她向她的朋友狄德羅打聽誰是法國頂尖的雕塑藝術家，狄德羅向她推薦了古典主義雕塑家法爾孔奈（1716—1791）。

　　法爾孔奈出身貧寒，從小就喜愛雕刻，在雕刻家雷曼的工作室學習過十年。他的第一件傑出作品是《克羅東的米隆》。19世紀50—60年代初，法爾孔奈塑造寓意性的神話人物像，其卓越技巧贏得廣泛讚譽。

　　但是，他作品的思想深度和風格特點，尚不夠大師水準，和創作盛期的烏東（1747—1828）相比是有差距的。然而烏東那時才二十多歲，剛出道不久，尚未引起狄德羅的注意。

　　法爾孔奈接受了俄方邀請，於1766年動身來了人生地不熟的彼得堡。誰料到他在俄國一待就是12年，後來又去了荷蘭，直到1780年才返回巴黎。他好像已耗盡了精力，從此不再從事雕塑工作了。

　　可以毫不誇張地說，法爾孔奈為《彼得大帝紀念碑》而生。他的一生都是圍繞著這件作品而度過的。

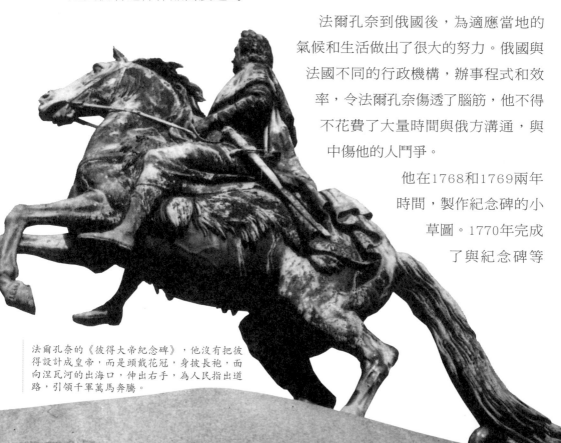

　　法爾孔奈到俄國後，為適應當地的氣候和生活做出了很大的努力。俄國與法國不同的行政機構，辦事程式和效率，令法爾孔奈傷透了腦筋，他不得不花費了大量時間與俄方溝通，與中傷他的人鬥爭。

　　他在1768和1769兩年時間，製作紀念碑的小草圖。1770年完成了與紀念碑等

法爾孔奈的《彼得大帝紀念碑》，他沒有把彼得設計成皇帝，而是頭戴花冠，身披長袍，面向涅瓦河的出海口，伸出右手，為人民指出道路，引領千軍萬馬奔騰。

大的模型。為了讓那些對藝術不懂裝懂的皇親國戚和達官貴人理解藝術家的構思，他費盡了口舌，最後總算獲得各方首肯，紀念碑進入了施工階段。

法爾孔奈的女弟子瑪麗亞·卡洛，塑造了彼得大帝的頭像。其餘部分由法爾孔奈負責。1775年，在鑄造技師哈依洛夫帶領下，俄羅斯工人出色地完成了高達五公尺三十公分的青銅騎馬塑像的翻鑄工作。1778年，塑像的修飾工作完成了。

從彼得堡鄉下沿涅瓦河運來高達五米多、重量達八萬普特（俄國重量單位，約16.38公斤）的花崗岩巨石，作為紀念碑的底座。這塊底座刻有懸崖和水浪形，象徵越過千山萬水的征戰。

1782年，經過16年的辛苦工作，彼得大帝紀念碑終於揭幕了。而此時，法爾孔奈已離開俄國回到法國了。這座底座帶塑像的巨大紀念碑高達十多公尺，是當時世界上最高大的紀念性塑像之一。

說它是碑，並不準確，它是彼得的騎馬紀念像。駿馬前兩腿騰空，後兩腿支撐著躍起的馬身，和馬尾共同構成塑像的支柱。這是一個非常大膽的設計，需要高超的力學知識和精密的鑄造技術才能完成。

法爾孔奈沒有把彼得設計成皇帝，而是按照啟蒙思想，把彼得作為「立國者、立法者與明君」來塑造。彼得頭戴花冠，身披長袍，面向涅瓦河的出海口，伸出右手，為人民指出道路，引領千軍萬馬奔騰。彼得大帝顯得既威嚴又崇高，從廣場任何角度看去都那麼醒目。

這件氣勢宏大構思新穎的紀念像立即贏得普遍的讚揚，人們認為它是法爾孔奈的巔峰之作，是人文主義的又一成果。法爾孔奈實現了一個藝術家在異國他鄉創造佳作的夢想。

大詩人普希金譜寫長詩《青銅騎士》歌頌彼得大帝紀念像。於是一首長詩的標題永遠和紀念像緊緊地結合在一起了，而這尊銅像也因此得名《青銅

騎士》。

　　一尊騎馬的銅像凌空轟立，一尊銅像揚起一隻手臂，

　　在夜色中指向遠方無邊的天際……

　　正是這座銅像屹立在黑暗之中，

　　昂著不屈的頭顱，凝視著遠方，正是他憑著自己堅強的意志，

　　把都城建造在這片海岸之上……

生不逢「地」的畫家

一幅讓英國人觀畫時「掩鼻而過」的名畫，三年後在法國沙龍展，卻引起了相當大的轟動。

　　英國風景畫家康斯太布爾（1776—1837）一生寂寞。他的藝術沒有得到英國藝術界和民眾的承認，作品很難賣出去。

　　當時的英國流行的是宏偉風景畫。畫家描繪雄偉壯麗的高山大海、狂風暴雨、古樹廢堡。有的風景畫充當古代史詩、傳說和神話故事的背景，有幽遠神秘的意蘊。

　　但是康斯太布爾描繪的，卻是平凡的真實的英國鄉間風景。他認為真正的美存在於平凡而質樸的鄉土景色，不需要誇張和渲染。他甚至把骯髒的牛糞和水溝、臭氣熏天的糞堆和草垛移入畫面，以至高雅之士觀畫時「掩鼻而過」。

　　1821年，他的《乾草車》在美展中露面，但是沒有引起足夠的重視。三年後，此畫為某收藏家購買，並參加了1824年的法國沙龍展，引起了相當大

的轟動。

　　法國浪漫主義畫家德拉克羅瓦，受到這幅作品絢麗色彩的啟發，要求修改自己同時展出的《希阿島的屠殺》。

　　他花了兩星期時間，用最純淨和最強烈的色彩把整個畫重畫了一遍。康斯太布爾的作品，不但改變了德拉克羅瓦的色彩觀念，而且影響了整個法國風景畫界。因此，畫界掀起了學習英國風景畫的熱潮，康斯太布爾由於傑出的貢獻而被授予金質獎章。

　　偉大的風景畫家在本國無人賞識，到了異國才遇到知音，說起來難以令人置信，但是細細分析卻在情理之中。

　　法國畫壇當時正掀起現實主義畫風，不加修飾地描繪真景，表達樸實無華的美感已蔚然成風。這位英國畫家的畫風正好符合流行時尚。單純明亮的用色，清除了古典畫風的陰暗，觀之使人眼前一亮。尤其是他畫的藍天白雲和潔白的雪景，令法國人心曠神怡。

　　法國人一向喜愛亮麗的色調，印象主義能在法國發源不是偶然的。英國

儘管有透納這樣擅畫天光水色的色彩大師，卻不能孕育印象派和野獸派。

康斯太布爾生在英國，算是生不逢「地」了。

東西方**藝術**的奇異結合

印度畫家不信奉基督教，卻自願地學習和創作基督教藝術，這真是東西方藝術交流的奇觀。

倫敦不列顛博物館珍藏薩利姆《聖母子》的仿製品，他引入了西畫常用的明暗效果，突出立體感，但是造型主體卻是線條，線條兼顧了西畫的素描風格與東方的細密畫線條風格。

17世紀的莫臥爾王朝，是一個強大的印度王朝。賈漢吉爾統治時期（1605—1627），印度的細密畫藝術達到鼎盛時期。

賈漢吉爾對藝術的喜好與貢獻，堪與中國北宋皇帝宋徽宗媲美。他設立皇家畫室，徵召畫家，收集畫作，組織創作，獎勵佳作。

在他的影響下，印度繪畫藝術擺脫了一味模仿波斯細密畫的舊習，實現了波斯因素與印度本土因素的融合。

印度與歐洲的交往日益頻繁，西方藝術廣泛地進入印度。印度畫家對歐洲繪畫因素的吸收也日益深入。

這一時期與中國的清初皇太極時期大致同時。清朝剛用武力平定中原，

漢文化正在痛苦地轉型,而印度藝術正滿懷信心地吸收西畫營養。

印度朝野都欣賞歐洲繪畫,尤其是以丟勒版畫為代表的德國版畫和義大利版畫。聖母子是印度畫家最願意模仿的題材。

他們用綿密的線條和響亮的用色,發展了東方式的基督教繪畫藝術。人們不信奉基督教,卻自願地學習和創作基督教藝術,這真是東西方藝術交流的奇觀。

倫敦不列顛博物館珍藏著一幅歐洲版畫《聖母子》的仿製品,署名是一個叫丘拉姆·伊·沙·薩利姆的畫家。他引入了西畫常用的明暗效果,突出立體感,但是造型主體卻是線條。線條兼顧了西畫的素描風格與東方的細密畫線條風格,有春蠶吐絲的效果。

聖母瑪利亞的面容取「修眉細眼」的波斯式造型,聖母的姿態取的是印度婦女席地而坐的姿勢,於是聖母變成了印度人熟悉的樣子。她的溫柔賢淑,符合印度社會對母親的要求。

據說王朝曾把這幅畫展示給歐洲人看,不無驕傲地宣稱,我們印度人畫的聖母比你們畫的更好。歐洲人則通過這幅畫,研究印度人喜歡什麼樣的聖母。

哈桑的《身為王子的沙·賈漢》(左圖)及康格拉畫派《牧童歌》組畫之一《結合》(右圖),讓看慣了西方人體藝術的觀眾,不覺眼前一亮,強烈感受到東方藝術的優雅與含蓄。

莫臥兒王朝的宮廷和其他宮廷一樣，充滿著爭權奪利和政治陰謀，處處潛伏著殺機。為了鞏固自己的王位，賈汗吉爾對他手下的大臣進行嚴密的監視。

他下令給畫家，命令他們繪製王室成員、朝臣貴族以至外國君主的肖像。要求肖像逼真傳神，能夠顯示每個人物的性格特徵和心理狀態，使他對他們的心理明察秋毫，以便明辨忠奸，控制利用。

在畫家的筆下，宮廷顯貴的畫像各具神態與個性：或溫和或粗暴；或誠實或虛偽；或自負或懦弱，表現出明顯的寫實主義傾向。

細密畫《身為王子的沙‧賈漢》，是「一代奇才」阿布勒‧哈桑為賈漢吉爾的三王子胡拉姆所畫的肖像，約作於1617年。

胡拉姆征戰德干獲勝，被賜予「沙‧賈漢」（世界之王）的封號。肖像表現了二十五歲的王子沈著謹慎的性格。

他站在花卉點綴的綠色草地上，穿著橘紅色的束腰長袍，頭巾和服飾綴滿了珠寶。右手舉著一件歐式的珠寶羽飾，可能是父王的賜品。這幅畫肯定為王子的形象增光添彩。

18世紀是印度歷史上比較混亂的時代，群雄並起形成地方割據勢力。畫家們也形成許多派系和集團，為各自的主人服務。他們迎合主人的興趣愛好和審美傾向，發展了各具特色的繪畫風格。

印度西北部喜馬拉雅山麓地區，包括上旁遮普、查漠、金巴、康格拉等地，統稱為「帕哈里」（山區畫派）。帕哈里畫家對塑造優雅的女性形象，傾注了大量心血。有的畫家像歐洲畫家一樣，對美女的胴體產生濃厚的興趣，創造出驚世駭俗的作品，其中又以康格拉派（約1760─1850）最為突出。

康格拉畫家設計出理想的女性形象：美女們個個膚色嬌嫩，曲線優美，面部表情既大膽又羞怯。她們微微垂首，長髮披肩，單鳳眼、細長眉、高鼻

梁，看了使人頓生愛意。

名作《牧童歌》組畫之一《結合》，約作於1781年，表現的是拉達和克利希那在河畔叢林中幽會並結合的故事。

這個故事原帶有宗教性質，頌揚的是人神結合的神聖意義。但是康格拉畫師們，卻以世俗的觀念重新闡釋這個題材，改造成男女幽會的情色故事。

在一個綠草如茵茂樹如蓋的幽靜的地方，一個頭戴華冠佩帶珠寶的英俊青年坐在草地上，側著身子無限愛戀地扭頭注視著他心愛的女人。

那個黑髮美女赤裸著身子側身而坐，一手撐地，一手羞怯地擋著乳房，另一隻暴露的乳房嬌小而堅挺。纖細的腰肢下是豐滿的臀部，兩條秀腿一條彎曲一條伸展，具有攝人心魄的美感。

幾棵樹幹擋在前面，巧妙地把一對情侶分成幾部分，似乎掩蓋著什麼，卻反而有欲蓋彌彰的效果。

看慣了西方人體藝術的觀眾，發現這幅小畫時，不覺眼前一亮，強烈感受到東方藝術的優雅與含蓄。

因旅行而產生的東方主義畫派

德拉克羅瓦的東方題材繪畫，引起許多藝術家對東方的興趣，紛紛到東方旅行和采風，使西方藝術更為豐富和多樣化。

1831年，因油畫《自由引導著人民》而受到保守派攻擊的德拉克羅瓦十分鬱悶，很想換個環境出去散散心。此時他接到一個重要的邀請：一位年輕的外交家要去摩洛哥公幹，希望有位藝術家同去，畫下沿途的所見所聞。

19世紀是西方殖民時期，西方人懷著好奇之心到世界各地探險、殖民、掠奪，其中也不乏科學家、博物學家的自然考察和人文考察。

　　藝術家也一路跟隨，用速寫、寫生、素描描繪下異域的風土人情，回來後與文字資料同時保存或者發表，以供後續研究。拿破崙遠征埃及就有科學家和歷史學家跟隨。

　　這次旅行路途遙遠，先是騎馬，然後乘船越過地中海。儘管沿途風餐露宿，十分艱苦，但是見聞十分豐富。經過長時間的鞍馬勞頓，他們終於到達了位於北非的伊斯蘭國家摩洛哥。

　　法國客人受到摩洛哥王室的熱情款待，各種歡迎活動豐富多彩，有國王接見、大臣會晤，有參觀訪問，還觀看了賽馬和參加婚禮。

　　作為隨行畫家，德拉克羅瓦有更多機會走街串巷，深入民間瞭解風俗。他一路走一路畫，幾個月下來畫稿竟有七大厚本，記下人物、服飾、建築、自然景觀、野獸、駱駝和馬匹。他還用文字為圖像作注。

　　白天他勤奮繪畫，甚至行進中騎馬作畫，晚上在油燈

德拉克羅瓦因旅行而產生了東方主義畫派，《阿爾及爾的婦女》（上圖）後來也被畢卡索一再研究，一年內作了15幅變體畫（下圖）。

下整理畫稿書寫筆記。德拉克羅瓦曾說過：

「畫家應當把自然當作詞典，通過它去掌握自然辭彙。」

他的速寫本就是伊斯蘭文明的詞典，供他今後在創作中隨時參考，運用自如。

德拉克羅瓦印象最深的是，他想不到伊斯蘭文明有如此豐富的內涵，伊斯蘭社會有那麼濃鬱的人情味。

一般西方人都認為自己的文明最優越，其他文明都比較落後與野蠻。但是德拉克羅瓦在摩洛哥看到的卻是王室的尊嚴與禮賢下士，看到阿拉伯人對宗教的虔誠和對家庭的愛心，看到阿拉伯文學藝術的博大精深。他發現，即使是沙漠駝隊的日用品也做得很精細，做成了藝術品。

另外他也發現阿拉伯藝術的色彩如此豐富，無論是衣飾、地毯、用具無不色彩鮮明，光彩奪目。在北非，沙漠、大海與天空顯現出純潔耀眼的光彩。對一個畫家來說，色彩的美是最令人興奮的，描畫美麗的色彩是畫家義不容辭的責任。

歸國後，他開始了著名的阿拉伯題材創作，大量的速寫稿和優美的油畫不斷問世，令人耳目一新。最著名的作品有《摩洛哥的蘇丹》、《阿爾及爾的婦女》、《獵獅》、《鬥馬》。

在《阿爾及爾的婦女》中，幾名悠閒懶慵的貴族婦女在豪華的內室聊天和抽煙，畫面充滿著異域風情。各種醇厚的阿拉伯文化符號交相輝映，白色、金色、紅色（從淡粉到深紅）表現出寧靜和快樂的心緒。色彩是如此美妙，以至於塞尚嫉妒地說：

「紅色拖鞋的色彩，看上去真像一杯葡萄美酒，令人想一飲而盡。」

另外雷諾阿也說：「當我走近這幅畫時，好像聞到阿拉伯的香味。」馬蒂斯看到這幅畫後，一心想去摩洛哥。畢卡索一再研究這幅畫的細節，在一

年時間作了15幅變體畫。

德拉克羅瓦的東方題材繪畫，引起許多藝術家對東方的興趣，他們紛紛到東方旅行和采風，以東方風情為題材，創作了不少風格各異的作品，使西方藝術更為豐富和多樣化。

這裡所說的東方，主要指的是中東阿拉伯地區和小亞細亞，也指印度支那和遠東地區，例如中國、日本和蒙古。逐漸地，東方題材藝術形成一個流派，被稱為東方主義藝術流派。

這個流派對浪漫主義藝術和現代主義藝術，都發生過積極的影響。

妓女也能當「國寶」收藏嗎？

這幅畫讓妓女題材成為熱門題材，許多畫家都想同馬奈的這位紅髮妓女做一次浪漫之旅。其中就包括現代藝術之父塞尚。

馬奈（1832—1883）是法國19世紀的一位頗受爭議的畫家。引起爭議的原因是他的離經叛道的藝術。

馬奈的幾幅油畫，都曾在法國甚至西方世界引起軒然大波，它們是《吹笛少年》、《草地上的午餐》、《奧林匹亞》等。尤其是《奧林匹亞》，不僅對西方藝術，而且對西方道德都提出挑戰，甚至挑釁。借用當今流行的語言，這幅畫是對西方文化的一次「惡搞」。

畫家是如何惡搞的呢？在《奧林匹亞》中，他破天荒地讓一個「下賤」的妓女，堂而皇之地裸身臥在華麗的睡榻之上，而在傳統藝術中，只有女神

才能躺在那裡。在傳統藝術中，裸身的女性，包括女神都應該含蓄收斂，應該在男性的注視下略感羞澀。

可是這個紅髮妓女滿不在乎地，甚至帶著挑釁的神情直視著觀眾，好像在說：

「我就在這裡，怎麼樣？」

為了讓這幅畫顯得更邪惡，畫家還在妓女腳邊，畫了一隻聳身張嘴嘶鳴的黑貓；為了刺激觀眾，畫家還讓只有貴婦才能使喚的黑人女僕，站在睡榻後為她送上嫖客的鮮花。

妓女手臂上帶著只有維納斯才能帶的臂鐲。腳趾上掛著昂貴的拖鞋，通常這是妓女吸引嫖客的慣技。

總之，《奧林匹亞》是投向傳統藝術的一顆炸彈，是對虛偽的道德觀念的宣戰，是平民階層要求平等的吶喊。

1865年，這幅畫第一次出現在沙龍美展，就像一塊石頭投入池水，立刻掀起層層波浪。若不是警衛堅持不懈地監視，憤怒的觀眾早就把這個長著一

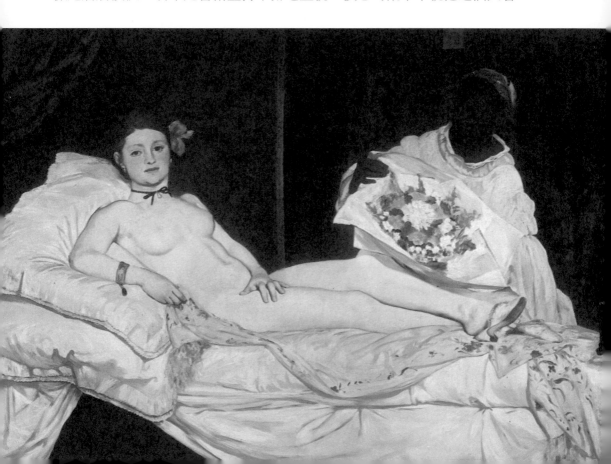

張扁圓臉的妓女撕成碎片。

　　甚至在晚上，警衛工作也不能有絲毫鬆懈，以防狂徒溜進畫廊，用匕首劃破她的臉或砍掉那隻輕浮的手。展覽變成了轟動一時的醜聞，沙龍為此蒙羞，馬奈被逐出沙龍。

　　1867的年萬國博覽會上，這幅畫再度露面，但是仍受冷落。在馬奈逝世一年以後的1884年，反對馬奈的風潮仍未減弱。

　　在為紀念馬奈逝世周年而舉行的畫家遺作展上，美術界權威熱羅姆一反常態，在這張畫前揮舞手杖表達憤怒。一位評論家寫文章說這幅畫臭氣熏天，應該在展廳焚香除臭。

　　《奧林匹亞》再度現身是在1889年的萬國展覽會上。美國人威廉·姆—拉芳注意到這幅畫，想把它弄到手，運到美國賣個好價錢。他和法方談判購買事宜，差一點就要得逞了。誰知半路殺出個程咬金——薩金特。

　　薩金特也是美國人，卻是一個目光遠大的藝術家。他十分清楚地意識到，傳統藝術正在走向衰敗，現代藝術的大潮即將興起。《奧林匹亞》是藝

術大變的一隻報春燕，其歷史意義是不可估量的。此畫應該留在法國，得到它應有的地位和尊重。

　　他找到老友莫內，談到自己的想法，倆人一拍即合，發動了保護《奧林匹亞》的運動。他們帶頭籌集資

馬奈的《奧林匹亞》(左圖)，不但在他生前引起爭議，死後是否能列入國寶也引發論戰。塞尚的《現代奧林匹亞》(右圖)，一開始也得不到學院派的認可。

金，湊足了購買此畫的款項，把畫買下來，贈送給政府。

與此同時，反對派的聲勢十分浩大，發誓要阻止官方把這個「下流婊子」當作國寶收藏。結果這幅畫變為一顆燙手的山芋。

後來政府採取了折中手段，一方面簽字收藏此畫，承認其為國家的財富；另一方面，把它打入冷宮，放在盧森堡宮陰暗的地下室，讓它不見天日，以免惹是生非。

直到馬奈去世十年後，事情才有了轉機。政治家克里蒙梭就任法國總理，他是馬奈和莫內的好友。莫內抓住時機，向新總理提出建議，希望圓滿解決《奧林匹亞》的歸宿問題。

克里蒙梭看在老朋友的面子上，簽發了將此畫轉至盧浮宮正式展出的命令。從此《奧林匹亞》的地位才正式被承認。

《奧林匹亞》果然在藝術史上發生了深遠的影響。影響之一就是妓女題材成為熱門題材。許多畫家都想同馬奈的這位紅髮妓女做一次浪漫之旅。其中就包括現代藝術之父塞尚。

塞尚（1839—1906）其實是個膽怯羞澀的人。在裸體模特前他總覺得緊張和羞怯，無法集中精力作畫，無法運筆自如。他很少畫裸體模特兒。

當他需要畫裸女時，只會從婦女時裝雜誌上尋找原型。他還時常仔細地臨摹魯本斯的裸女形象。

當他需要真實的模特兒時，就讓妻子和一個老洗衣婦充任。在這兩個人面前他不會兩手發抖，握不住畫筆。塞尚所畫的裸女並不美麗，她們的作用只是在一個恢弘的結構中，充當一個有機的成分。

但就是這樣，一個塞尚卻畫了一幅《現代奧林匹亞》。畫面分上下兩部分。上面部分是一個躺臥的妓女，似乎剛蘇醒，正在翻身，一個黑人女僕把蓋在她身上的毯子掀開。顯然這個場面出自馬奈的《奧林匹亞》。

畫的下半部分有一位來訪者，他背對觀眾，正注視著那位慵懶的女人。畫家用粗獷的筆觸，用類似速寫的風格作畫，好像怕被人發現，匆匆結束了作畫。

這樣的作品當然得不到學院派的認可，一篇篇冷嘲熱諷的評論，是這幅畫引起的唯一反應。

一根從女性肩頭上滑下又繫回的**吊帶**

為了挽救這個倒楣的女人，畫家收回了作品，並且將其藏在身邊，秘不示人，離開令他傷心的巴黎到英國散心。

19世紀末期的巴黎畫壇，活躍著一位年輕的美國畫家身影，他就是那個為法國保護了《奧林匹亞》的薩金特。

薩金特以擅畫肖像而蜚聲畫壇，許多達官貴人、名媛貴婦重金請他作畫。當年，巴黎社交界有一位美人，也是美國人，大家稱她為戈特羅夫人。

戈特羅夫人請薩金特為她畫像。畫家看到夫人形象姣好，氣質不凡，心想，美人配美畫，她的畫像一定會震動畫壇，說不定能在下屆沙龍獲獎，他決心畫好這幅肖像畫。

經過數次設計，畫家最後確定夫人以站姿入畫，身靠一張小桌，一手扶著桌面，一手自然下垂，黑色的晚禮服再配上黑色的背影，突出年輕女人嬌

嫩的胸部、肩部和頸部的白皙，她的頭部向右方側轉，以突出光潔的額頭和高高的鼻梁。

作品完成後畫家非常滿意，並將其送交沙龍參展。誰想到這幅畫一露面就激起了洶湧的討伐浪潮，問題就出現在肖像畫晚禮服的吊帶上。

不知是畫家有意還是無意，畫像的一根吊帶從肩頭上滑下來。就這麼一個小小的細節，引起道學先生們的憤怒，認為像主和畫家招搖色相，道德不端。

剎那間高貴的夫人從天上掉進泥潭，成為巴黎被嘲笑、侮辱甚至隨意踐踏的人，連她的高鼻子和豐滿的胸部，都成了漫畫取笑的物件。她和她的家庭陷入崩潰之中。一個女人的命運就因一個如此細小的過失被毀了。

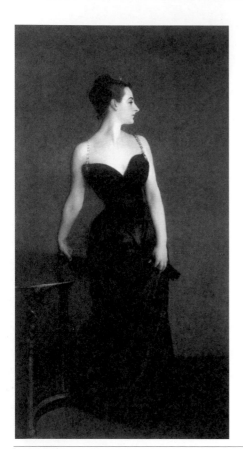

巴黎人為什麼這麼刻薄？是厭惡美國人還是仇富的心理作怪？顯然畫家低估了19世紀法國藝術界，乃至法國社會的兇險。

為了挽救這個倒楣的女人，畫家收回了作品，並且將其藏在身邊，秘不示人。他離開令他傷心的巴黎到英國散心，並且考慮離開法國到英美發展。

幾十年後，年已六旬的薩金特，把這幅畫賣給了紐約大都會美術館。不過此畫已改名為《Ｘ夫人》。那根倒楣的吊帶也被畫家改畫到肩頭上了。

薩金特將《戈特羅夫人》改名為《Ｘ夫人》，原本肩上垂下來吊帶，也被畫家改畫到肩頭，見證了傳統美術即將被現代美術取代前的社會氣圍。

一個世紀過去了，這幅畫像看起來仍那麼高雅優美，遠遠超過戈特羅夫人後來的畫像，也超過了同時代的許多人物的肖像畫。

它是傳統美術即將被現代美術取代時，發出的一聲淒美的絕響，但這一聲絕響是以一個女人的命運為餘音。

為日本新畫運動付出生命的畫家

無線畫法觸動了傳統派的既得利益，不斷遭到傳統派的批評甚至攻擊。但是他們矢志不渝，堅持革新。

19世紀末期，日本畫家衡山大觀（1868—1958）和菱田春草（1874—1911），突破了傳統的線描技法，用色塊暈染技法作畫，這方法被人稱為「無線畫法」。

為了表現早晨朦朧的光線和空氣，他們用摻有胡粉的顏料刷塗整個畫面，再在上面作畫。這樣的畫，被稱為「朦朧體」。

橫山大觀的《平沙落雁》（右圖），充滿詩情畫意，是朦朧體的代表之作。菱田春草的《落葉》（左圖）被大春西崖斥為不是繪畫，也有的洋畫家將其歸於洋畫，並且趁機貶低，但歷史還了畫家一個公道。

橫山大觀的《瀟湘八景圖》之一的《平沙落雁》，是朦朧體的代表之作。畫面水波盈盈，意境開闊，充滿詩情畫意。

　　無線畫法觸動了傳統派的既得利益，不斷遭到傳統派的批評甚至攻擊。但是他們矢志不渝，堅持革新。為了擺脫國內的不利環境，擴大畫法的影響，大觀和春草在畫家天心的鼓勵下，出國遊歷，舉辦畫展。

　　他們先到印度，後到美國，然後到英國，所到之處，均受到熱烈歡迎。但是回國後，他們仍不被保守勢力所容。

　　後來，關山被任命為作品審查員。他盡力為朦朧體畫家吶喊，希望爭得一席之地，反而引起保守派和文部省官員的不滿，於1914年被趕出了作品審查委員會。

　　在此之前，日本新畫運動的主要人物雅邦、春草、天心都已去世，這個運動就這樣悲慘地結束了。

　　畫家春草是朦朧體畫家中最有才能的，也是命運最悲慘的一個人。他心地善良，爭強好勝。

　　他在美校學習的時候，需交一件作品參加畢業美展，他原想畫一座廢寺，但是看到日中甲午戰爭給日本人民帶來了災難，他不顧犯上可能帶來的政治壓力，創作了《寡婦和孤兒》。

　　春草的代表作《落葉》，畫的是初秋景色。在樹林中，紅色的秋葉散落在樹間，蒼翠的大樹和蓬勃成長的幼杉相映成趣，濕潤的空氣沁人心脾，小鳥在樹梢間跳動，合奏出一曲清新自然的生命之樂。

　　春草以《落葉》參加第三回文展時，審查員大春西崖根據《芥子園事譜》的理論，說它不是繪畫。後來經過針鋒相對的鬥爭，《落葉》才被接受。但也有的洋畫家將其歸於洋畫，並且趁機貶低作者的水平，春草為此憤憤不平。不過現在看來，《落葉》當之無愧是新日本畫運動的最優秀的作

品。

春草畫完《落葉》後轉入《雨中美人》的創作，與《落葉》相比，《雨中美人》的藝術更向前發展了，表現畫家在造型方面的探索，即在不違背日本畫原則的前提下，尋求新的浪漫意境。

但是，《雨中美人》未能趕上第四回文展，錯過了展示畫家最新成就的機會，成為藝術史上的憾事。春草為了彌補遺憾急忙畫出《黑貓》參展。

由於畫家超負荷地工作，畫出《黑貓》後眼病複發，於萬般無奈中放棄了繪畫，而這對畫家來說無異於自殺。

次年（1911），在極端的苦悶中，天才畫家菱田春草因病去世，年僅37歲。

畫出很**性感**的阿拉伯世界

他重點考察了阿拉伯的風俗和婦女生活，天生的柔弱性格和陰柔的審美傾向，使他對婦女生活和後宮更感興趣。

馬蒂斯是一個對異域風情有強烈好奇心的人，也是最早發現非洲黑人雕刻藝術價值的法國藝術家。

他收藏的非洲小雕像引起了畢加索的興趣，促使畢加索在早期立體主義作品《亞威農少女》中，模仿黑人面具畫了一個女人的面像。

馬蒂斯對東方阿拉伯的文化同樣很感興趣，在此之前安格爾曾畫過《大宮女》，描繪阿拉伯君主後宮神秘而妖豔的嬪妃。德拉克羅瓦去北非後創造了「東方主義」藝術系列。

馬蒂斯《托起胳臂的土耳其宮女》，追求的是更具觀能美的人物形象，反映了馬蒂斯心目中的阿拉伯世界，其實是非常性感的。

馬蒂斯也想學習前輩的探險，為自己的畫抹上濃濃的東方色彩。但僅根據前輩的藝術品，很難全面感性地體驗一種異域文化。於是他想去阿拉伯世界做一次奇異之旅。

機會終於來了，在友人的幫助下馬蒂斯去了北非的摩洛哥。由於資料的缺乏，我們尚不清楚摩洛哥之行的具體情況。但是從他後來的創作來看，他重點考察了阿拉伯的風俗和婦女生活，天生的柔弱性格和陰柔的審美傾向，使畫家對婦女生活和後宮更感興趣。

馬蒂斯的雙眼對色彩非常敏感。那裡的裝飾、家具、服裝、織毯的色彩和圖案使他大開眼界。在地中海晴朗的藍天和炎熱的陽光下，一切色彩都閃閃發光，顯得那麼明亮和豔麗，因此馬蒂斯的調色板變得光彩奪目了。

從摩洛哥回來以後，他沒有立即從事阿拉伯題材創作。而是經過十年的醞釀，他開始了「宮女題材」油畫的探索。

在《裝飾的人體》這幅畫中，畫家突出裸女和阿拉伯內室的和諧。以直線處理的人體和地毯、家具的圖案互為映襯。水果盤、大盆花、地毯的圓

形、漩渦形、雲朵形圖案突出了室內的阿拉伯風情。

　　他的《托起胳臂的土耳其宮女》追求的是更具觀能美的人物形象，反映了馬蒂斯心目中的阿拉伯世界，其實是非常性感的。

展現東方哲學裡的「空」和「無」

他曾經說過：「我希望色彩變得無限大，到處蔓延，彌漫到一個城市，一個國家的大氣層中去。」

　　法國新現實主義畫家克萊因（1928－1962），是個崇尚發明的藝術家。他的發明不僅限於藝術，還擴展到技術。

　　他發明了一種色彩非常獨特的藍顏料，被稱為「國際克萊因藍」。為了保護自己的利益，他甚至申請了發明專利。克萊因為什麼要發明這種藍呢？

　　因為他要追求顏色的單純性，而單純性是他從東方哲學中得到的觀念。克萊因曾經赴日本潛心修習佛教淨土宗兩年。修習期滿回國前，寺廟的方丈對他說：

　　「大千世界千變萬化，只要你心中有佛，就會心有靈犀一點通。」

　　回國後，克萊因一直琢磨如何把東方哲學與西方現代藝術結合起來。眾所周知，東方哲學裡有關陰陽的觀念具有普遍意義。克萊因不願意用黑與白來表現陰陽。

　　據他看來，陰和陽是變化和膨脹的兩種元素，而黑是分割和收縮的力

量。這裡就用得著他的發明了。他曾經說過：

「我希望色彩變得無限大，到處蔓延，彌漫到一個城市，一個國家的大氣層中去。」

依他看來，這種色彩非克萊因藍莫屬。1960年，克萊因展出了他最早發明的「人影形象」，據說靈感來自廣島原子彈爆炸後在牆上留下的人體影子。

他把畫布鋪在地上，讓一些身上塗著克萊因藍色顏料的裸體女子在畫布上翻滾。此時，女性身體成了畫家的畫筆，在畫布上留下女性器官和肢體的藍色印記，例如雙乳、肚子、大腿。

克萊因認為這些女性的藍色印記，飽含母性的生命力。它們在跳動，顫抖，膨脹，擴張，彌漫到整個世界，世界最終將變成陰的世界。

在女體翻滾的過程中，還有二十人組成的樂隊，演奏克萊因創作的《單調交響樂》。這種交響樂就是將一個音符持續演奏十分鐘，再保持二十分鐘的靜默，如此交替演奏下去。

可別以為這種奇怪的伴奏與女模特兒的翻滾毫無關係，《單調交響樂》是動與靜、虛與實，並最終是陰與陽在聽覺上的體

克萊因的《藍色時期的人體測量》（上圖），他發明了一種色彩非常獨特的藍顏料，被稱為「國際克萊因藍」。他甚至從二樓跳下來，親自體驗「空」的感覺。（下圖）

現，與藍色運動在視覺上所體現的陰陽變化相得益彰。

因此，在滾動作畫的過程中，參與者和觀眾都十分嚴肅，拒絕任何放蕩的聯想。

克萊因還試圖把東方哲學關於世界元素的思想付諸表現，他將塗滿了藍顏料的畫布放在雨中，任由雨水灑在上面產生「形象」，他還用火焰噴槍來燒畫布或石棉板。如此一來，他的作品經歷了水、火、風、土四大元素的考驗，並留下它們的運動痕?，克萊因為這件作品題名為《宇宙的起源》。

克萊因對佛教經典中「空」的概念，也有獨特的理解和詮釋。1958年他組織了一次展覽。展廳內空空如也，參觀的人卻成山成海。大作家加繆對展覽的評論是：

「正因為空空如也，所以力量無邊。」

克萊茵還從二樓跳下來，親自體驗「空」的感覺。就這樣，東方哲學裡的「空」和「無」這兩大禪語，都被克萊因以西方的方式加以闡釋。他的影響一直延續到現在。

被誣陷為「無恥藝人」的雕塑

即使做模特兒的軍人作證，說羅丹從沒在他身上翻模，但評審委員會還是不信，讓羅丹得了一個「無恥藝人」的罵名。

法國現代雕刻家羅丹（1840－1917）因家境貧寒，沒能進入巴黎美術學院接受正規的學院教育，屬於自學成才的藝術家，因此長期得不到官方的承認，進不了學院派藝術圈子。他按學院派審美觀做的人像得不到好評。為此，羅

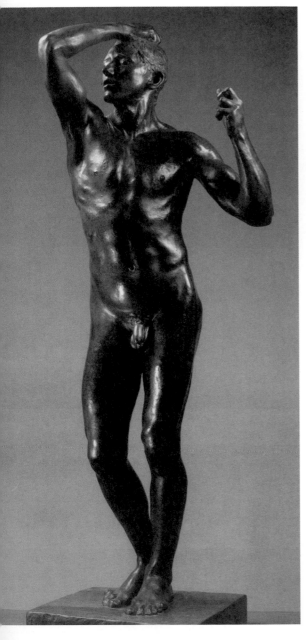

丹陷入苦悶之中。

　　幾年以後，羅丹積了點錢，終於能動身去向往已久的義大利遊學了。在義大利，羅丹看到了古羅馬雕像，看到了米開朗基羅的雕刻，他被大師們宏偉的氣魄打動，不由得心潮起伏，激情似火，渾身顫抖。

　　在羅馬，羅丹經歷了一次生死交關，發生了脫胎換骨的變化。從羅馬回來後，他決心要做一個真正屬於自己的雕像，一個屬於全人類的雕像。

　　經過反覆思考，他決定做一個持矛的戰士，一個像古希臘勇士那樣的裸體戰士。但是這個戰士仿佛剛剛蘇醒，尚睡意蒙矓。

　　羅丹是否受到米開朗基羅的《被縛的奴隸》和朱利安陵墓上的《畫》、《夜》的影響，還不能下定論；但是人像的藝術效果卻，有相通之處。

　　畫家雕刻的人像，都屬於還沒有覺醒的人，但是強壯的身體正在

羅丹的《青銅時代》，有肌肉的滾動，血脈的跳動和呼吸的起伏，卻唯獨沒有學院派雕塑的美感。學院派藝術家不相信有人能做出來，認為是從活人身上翻模而成。

聚集力量，力量正在體內奔突，即將沖決而出。

塑像完成之後，羅丹圍著轉了好幾圈，感到人像有點「不對勁」，但是問題在哪兒呢？突然，羅丹發現了問題所在。他衝上前去，把人像手握的長矛拿掉，頓時奇蹟出現了：

一個具體的人，變成了一個具有普遍意義的人。

《青銅時代》的名字太好了。用一個人表現人類的一個早期階段，既充滿了光明和希望，同時也有擺脫了野蠻的原始狀態後的沈重的覺醒。

中國的《三字經》說：「人之初，性本善」。但是羅丹塑造的「人之初」，並沒有給他帶來「性本善」的好名聲，他反而落得一個「性本惡」的壞名聲。評審委員在這件作品前，開初驚訝得目瞪口呆，後來義憤填膺，他們大叫大喊：

「這件塑像是在真人身上翻模子鑄出來的！」

學院派之所以不喜歡《青銅時代》，是因為當時的風尚偏愛細膩的雕刻風格，人像無論男女都潔白無瑕，豐盈光滑。雕刻家不厭其煩地刻畫細節，對每一縷頭髮，每一處衣服的褶皺，都模仿得惟妙惟肖。男神像都仿阿波羅，女神像都仿維納斯。即使是大力士，肌肉也必須按古典美來塑造。

可是羅丹的這個人像，有肌肉的滾動，血脈的跳動和呼吸的起伏，卻唯獨沒有學院派雕塑的美感。學院派藝術家根本做不出這樣的人像，也不相信別人能做出來，如果硬要做只能從活人身上翻模而成。

儘管後來在調查中，那個做羅丹模特兒的軍人作證，說羅丹從沒在他身上翻模，但評審委員會還是不信，讓羅丹得了一個「無恥藝人」的罵名。

兩面鏡子映出的一對情侶

這一對接吻者的環境非常有趣，在女人背後和他們側面各有一面鏡子，反映出這一對男女的側面和女人的後背。

　　出身於羅馬尼亞的布拉塞（1899—1984），年輕時代曾迷戀於繪畫，後來以新聞記者的身份來到巴黎。

　　巴黎是一個歷史悠久的西方大都市，集中了現代文明的一切長處和短處。在華麗一面的背後，也有頹廢、犯罪、縱欲、享樂等陰暗面。

　　巴黎的景象和生活方式吸引著布拉塞，尤其夜生活更是激起了他強烈的創作欲望。布拉塞晝伏夜出，穿行於大街小巷，深入到夜總會、酒吧等夜生活場所，去拍攝巴黎不為人知的一面。

　　他的紀實照片使許多巴黎人大吃一驚，他們沒想到巴黎有那麼多流浪漢、醉鬼、妓女、皮條客和吸毒者。除此以外，對普通人的生活的多面性，攝影家也以真實的態度加以反映。

　　《咖啡屋戀人》是布拉塞1932年的作品。那天他無意中走進一間咖啡屋，一對情侶引起了他的注意。這一對沈溺於愛情的戀人，正在旁若無人地擁抱和接吻。

　　這一場景在巴黎本是司空見慣的，但是接吻者的環境卻非常有趣。在女人背後和他們側面各有一面鏡子，反映出這一對男女的側面和女人的後背。更讓人覺得妙不可言的是：

　　「由多面鏡子形成的相互折射，使每個人物在畫面中出現了不止一次。那個男人以為他們在角落裡，別人看不見，然而鏡子將他的面目暴露無遺。」

這個場面讓我們想到人的兩面性和多面性，想到在巴黎這個大都市，人是無秘密可言的。

　　就這樣，布拉塞利用咖啡屋的這兩面鏡子，為我們留下三十年代巴黎最真實的一瞥，也是最溫馨的一景。

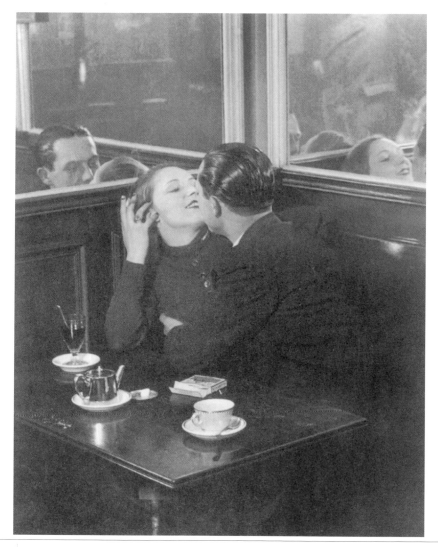

布拉塞的《咖啡屋戀人》，用咖啡屋的兩面鏡子，反映一對擁吻男女的側面和女人的後背。為我們留下三十年代巴黎最真實的一瞥，也是最溫馨的一幕。

撫摸《思想者》時露出的笑容

視障生僅憑語言介紹，很難對《思想者》有切實的感受。法方工作人員破例允許他們用手去撫摸塑像。

羅丹在作品《地獄之門》中，採用了但丁在《神曲》中講述的故事，例如「食子的烏谷利諾」、殉情的「保羅與弗蘭切斯卡」。

但丁通過這些故事，展示了人類的命運、愛情、情欲和權欲的鬥爭，深入探索人生的意義和生命的價值。

羅丹把但丁像放在最高處，讓他俯視腳下的芸芸眾生，悲歡離合，突出了但丁的思想高度。後來，羅丹的視野變得更加開闊，最終把但丁作為人類思想者的地位確定下來。

這個人像不再是但丁，而是以「人類」，即一個超越民族、時代，甚至超越時空的抽象的人為形象，既不是文藝復興時期的義大利人文主義者，也不是古希臘的思想家，而是一個脫去了身份、地位和種族標誌的純粹的人。

羅丹的這個人是一個靈魂與肉體完美結合的人類典型。他身材高大、魁梧，肌肉強健，腰腹與關節靈活。他裸身而坐，一隻手搭在膝上，另一隻手臂彎曲，以手撐著下巴，似乎頭部的分量太重，要加一個支點。頭部顯得大而沈重，雙眉緊蹙，嘴唇緊閉，牙關緊咬。

顯然這是一個表面上處於靜態，但內心世界卻正經歷著風暴的人。他的全身都在支援著思考，以致有人說，他的「肌肉都在緊張思考」。羅丹給他的作品取名「思想者」。

《思想者》一出世，立即在世界引起巨大反響。這件作品是人類最完美的典範。他身心健康，善於思考，體現了人之所以為人的基本特

徵。他超越了無數表現人類情欲的作品，是引領人類走向崇高的火炬。列寧生前非常欣賞甚至崇拜這件作品，他不止一次向路過巴黎的人建議：

「去看看羅丹的《思想者》吧！他讓你精神振奮。」

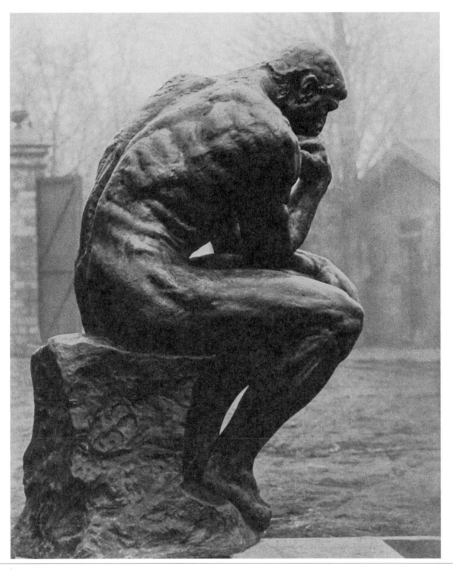

羅丹的《思想者》是人類最完美的典範。他身心健康，善於思考，體現了人之所以為人的基本特徵。他超越了無數表現人類情欲的作品，是引領人類走向崇高的火炬。

在艱苦長期的革命過程中，革命者有時也不免迷惘和徬徨，這個時候，想到《思想者》，想到做一個什麼樣的人，想到思考的力量，人就能振奮起來。

　　《思想者》是法國的國寶，自問世以來一共只有少數幾個複製品，收藏在博物館，從未出過國門。但在1993年，《思想者》第一次走出法國的國門，來到遠在東方的中國。它與其他六十一件青銅作品、二十五件素描和二十餘幀歷史照片以及藝術家卡繆爾‧克洛代爾的幾件作品，同時在中國美術館展出。

　　《思想者》豎立在美術館前的廣場，吸引著北京乃至全中國的目光。人們從四面八方湧入美術館來親眼目睹《思想者》的風采。許多人從千里之外趕來就是為了看《思想者》，其間還發生了一件令人感動的事。

　　啟明學校的學生也想到美術館參觀。但是僅憑語言介紹，視障生還是很難對《思想者》有切實的感受。法方工作人員知道這個情況後，經過認真研究，破例允許他們用手去撫摸塑像。

　　看到視障生撫摸時露出的笑容，有人感動得流淚，認為這是自《思想者》問世以來，最動人的一個場面。

藝術家創造出來的

奇蹟

藝術家不是藝術工匠，而是能把自己的思想和理念，巧妙地嵌合在圖像中，讓你在欣賞的同時，也在解讀藝術家的故事。

在有限空間裡創造的**無限奇蹟**

不規則的天花板空間，不僅沒有難倒藝術家，反而促使藝術家創造了最優美感人的形象。

　　米開朗基羅是一個有名的自傲、倔強、脾氣暴躁，不好相處的藝術家。他在羅馬得罪了不少人，其中有大小官吏，也有些嫉妒他的藝術家。

　　無奈教皇信任米開朗基羅，一般的流言蜚語，動搖不了他的地位。看來要讓他出醜，還得從藝術上找缺口。

　　他們知道米開朗基羅在雕塑上天下無敵，但是在繪畫上並非無懈可擊。如果想辦法讓他繪製一幅大畫家也難以完成的壁畫，他一樣也會失敗，到那時大家群起而攻之，即使教皇也保護不了他。

　　機會終於來了，教皇的私人小教堂西斯廷教堂，天花板需要繪製壁畫。通常天花板都是整齊的正方形，但是西斯廷教堂的天花板，卻被石柱的柱頂和窗戶分

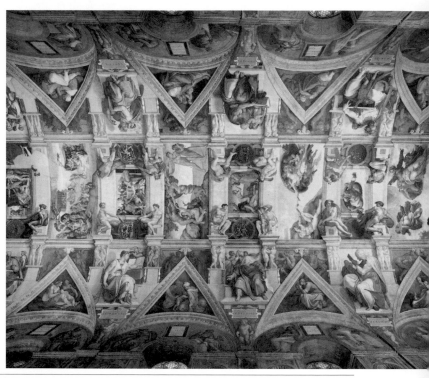

米開朗基羅在不規則的天花板空間，畫出了《創世紀》(左圖)與《女先知》(右圖)等圖，天衣無縫地嵌合在那弧邊三角形內。

割得零七碎八，除了中央部分比較規整外，其他許多小空間是弧邊三角形和半圓形。

在這樣的空間繪製壁畫，無疑是對藝術家功力的一次巨大考驗。他們設下陰險的圈套，引誘教皇下令讓米開朗基羅來繪製教堂天頂畫，讓他掉進圈套。

這個任務整整耗去米開朗基羅四年時間，他幾乎與世隔絕，整日仰躺在腳手架上作畫。教皇的身體越來越虛弱，自覺將不久離世，愈來愈不耐煩地催促工期，甚至威脅藝術家如果不儘快完成天頂畫，就把他從腳手架上扔下去。

教皇也不是虛張聲勢，他在天花板壁畫揭幕四個月後就死了，不過總算看到一個藝術家所創造出來的奇蹟。

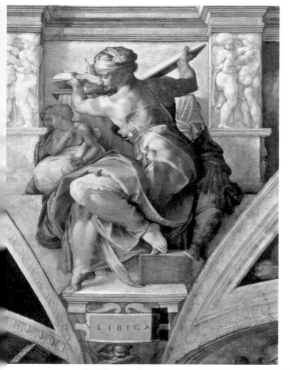

不規則的天花板空間，不僅沒有難倒藝術家，反而促使藝術家創造了最優美感人的形象。尤其是那些美麗的女先知，她們扭動著腰身，雙臂從身邊拿出經典，健壯的身體洋溢著生命力，圓睜的大眼睛充滿了智慧與熱情，給人留下永不磨滅的印象。這麼一個複雜的形象，就天衣無縫地嵌合在那弧邊三角形內。

這件偉大的作品令所有的人傾倒，連他的敵人也不得不承認，米開朗基羅是打不倒的。他是太陽，星星永遠沒法遮住太陽的。

畫家是製造空間幻影的**魔術師**

這就叫「鏡面反射遊戲」，它能把三百六十度的空間，以某個人物為中心在二維的畫面上全面展開。

15世紀的尼德蘭，是一個比較富庶而且自由的地區，結婚典禮既可以在教堂裡舉行，也可以在家裡舉行，只要有見證人簽名即可。

富商阿爾諾芬尼的結婚儀式獨出心裁，他邀請著名畫家凡·埃克（1380—1441）做證婚人，不要求畫家在有關證書上簽名，而是要求畫家把結婚儀式畫下來，就像現在的結婚登記照一樣。

畫面上一對新人手拉手，莊嚴地許下諾言。也可能是新郎刻意的要求，也可能是畫家賣關子，這幅畫處處暗示了新家庭的富有與地位，預言他們將來多子多福的幸福生活。觀眾從幾個不起眼的小場景小道具，即可破譯畫家設計的小秘碼。

先看新娘。她的綠色禮服的襯裡和袖口都縫毛皮，是一件昂貴的衣服。

凡·埃克的《阿爾諾芬尼夫婦像》（左圖）與委拉斯貴支的《宮娥》（右圖），都能看出畫家製造的空間幻影，讓你在看畫的同時，也在解讀畫家的故事。

高腰多層的裙裾將腹部隆起，表達多生貴子的祝願。

新人身後牆上掛著一面鏡子，從鏡子裡可以窺見，在他們的前面還有另外兩個人，其中一個就是凡‧埃克。畫家在畫面上本應是看不見的，但是，用一面鏡子就把房子裡的景物和人物全方位展現出來。

蠟燭吊燈上只有一根蠟燭，象徵的是神的視線，還是婚姻的專一呢？

腳邊的小狗表現愛與忠誠，也預示未來家庭的溫馨與富足。

鏡子旁的念珠和床後的聖像，使畫面變得更加虔誠和莊嚴。

還有其他的道具，例如，那兩隻散亂的木拖鞋，其象徵意義比較模糊，有多種解釋。

我們說畫家，不是只會畫像的畫匠，是因為畫家能把自己的思想和理念巧妙地嵌合在圖像中，讓你在看畫的同時，也在解讀畫家的故事。《阿爾諾芬尼夫婦像》就是一個典範。

迷戀於畫面空間遊戲的，不只凡‧埃克一人。西班牙畫家委拉斯貴支（1599—1660）也是空間遊戲的高手。他在《宮娥》中把個年幼的瑪格利特公主置於畫面正中。

她剛看完一幅畫，這幅畫我們看不到，看到的只是它的背面，佔據畫面左側。公主顯然不滿意，她的臉色不太好，兩個年長的宮女正在兩旁小心地服侍她。

突然公主扭過頭，看見有人進來，公主身邊的侏儒也看見了來人，並踢了小狗一腳。畫家站在畫面左側，正在為國王和王后畫像。畫裡沒有出現這兩個人，我們是從畫家身後的鏡子中看到他們的身影。在房間的最後面有一扇門，一個侍衛站在門外往裡探頭。

這就叫「鏡面反射遊戲」，它能把三百六十度的空間，以某個人物為中心在二維的畫面上全面展開。所以，畫家就是製造空間幻影的魔術師。

相同**題材**卻表達不同**意蘊**的兩幅名畫

朋友都勸莫羅不要冒這個險,安格爾畫得太好了,很難超過,但莫羅還是想和前輩一試高下。

　　美術史上常有個有趣的現象,就是一個好的題材,能夠激發起許多藝術家的創作欲望。

　　雖然前輩畫家已有佳作問世,但是後輩畫家仍然取同一題材,試圖創作獨具風格、別出心裁的作品,來和前輩一試高下。

　　希臘著名神話《達厄娜》,至少被三個著名畫家搬上畫面,他們是提香、倫勃朗和克里姆特。至於俄狄浦斯的故事,在希臘神話中是非常有名的。

　　俄狄浦斯是一個智勇雙全又厄運蓋頂的英雄。一次,他遇見一個以謎語難人的怪物——司芬克斯。這個人面獸身的女怪蹲在路邊,向來往行人發

安格爾的《俄狄浦斯與司芬克斯》(左圖),莫羅又用相同題材,畫了一幅新的(右圖),在圖中提供比安格爾更多更新的思想。

問：

「什麼動物早晨四隻腳，中午兩隻腳，下午三隻腳。」

她吃掉了無數破不了謎的無辜者。俄狄浦斯是她的剋星，他機智地回答：

「嬰兒是人類的早晨，用兩手兩腳同時在地上爬行，可以說是用四隻腳走路；成年人是人生的中午，用兩腳走路；老人是人生的下午，扶杖而行，是三隻腳。」

女怪見計謀被破，氣急敗壞，大叫一聲，跳崖而死。俄狄浦斯為民除害，被大家所愛戴，成了聞名遐邇的英雄。

古典主義大師安格爾曾作過一幅《俄狄浦斯與司芬克斯》，以倆人鬥智場面入畫，強調善惡的對立和鬥爭。

在畫面上，頂天立地的俄狄浦斯居於正中，手持長矛，胸有成竹，沈著冷靜地與女怪周旋。女怪居於畫面左側，蹲在陰暗的屍骨旁。她雙眉緊蹙，正在窮於應付。

整幅作品洋溢著邪不壓正、智慧戰勝狡詐的人道主義精神，散發著濃鬱的古典主義藝術韻味。由於這件作品獲得很大的成功，後世的畫家很少有人再用同一題材作畫。

莫羅（1826—1898）卻敢於向大師挑戰，他告訴朋友他想作一幅新的《俄狄浦斯與司芬克斯》，朋友都勸他不要冒這個險，安格爾畫得太好了，很難超過，弄不好，反而會得個自不量力、班門弄斧的惡名。莫羅卻心想：

「為什麼我不能用這個題材表達不同的意蘊和理念呢？」

莫羅的年代正處19世紀末期，社會彌漫著濃厚的世紀末情緒，象徵主義和頹廢主義在文化界很流行，文學和藝術對人性的理解和發掘達到更深的層次。

莫羅覺得自己應該而且能夠在繪畫中，提供比安格爾更多更新的思想。經過深入地思考和反復地構思，莫羅確定了這件作品的意蘊。他是這樣設計人物的：

畫面上，手持長矛的希臘英雄處於進退兩難的境地，眉眼之間還流露出一絲心慌意亂。因為司芬克斯發起了進攻，爬到他的胸前。

他用深沈的目光凝視著司芬克斯嬌美的面容和可怕的獸身，他猜不透女怪的心，不知道應該提防她還是接納她，應該愛她還是恨她。

女怪也處在矛盾之中。她的上半身是美女，有人的感情，不忍心傷害這個英俊的青年，她甚至還暗暗愛上了這個強者；她的下半身是獸身，那矯健的腰身、銳利的鋼爪、力抵千鈞的豹尾，象徵著獸性，代表邪惡。惡唆使她去傷害甚至殺死人。善與惡正在她心靈裡劇烈搏鬥著。

莫羅認為，司芬克斯是人類的象徵，是人性中善與惡的象徵。純粹的善與純粹的惡都不存在，人性的表現最終不過是善惡鬥爭的結果。專家認為，莫羅的這幅畫是世紀之交最有代表性的作品之一。

一部科學著作和一個流派的產生

畫家觀察著，試驗著，討論著，創造著。科學理論催生出一幅幅精美的作品，新的藝術震撼著畫壇。

19世紀時，色彩學和光學都取得了長足的進步。在歐洲，出版了許多反

映這方面最新成就的學術著作，其中一本《色彩和諧與對比的原理以及在藝術上的應用》，引起畫家莫內（1840—1926）的注意。作者在書中指出：

「有的顏色之間有天然的特殊關係，它們並列在一起會相互影響，有的可以相互增強，被稱為補色。

例如在室外注視一塊紅色，再閉上眼睛，就感到有一塊綠色。如果想畫出最強烈的紅色，應該在紅色旁邊畫一塊綠色，效果就出來了。黃和紫，藍和橙皆互為補色。相反，有些顏色在一起，會減弱效果。」

因此，作者建議畫家在調色時，不要在調色板上把顏料混合起來，最好把顏料一筆筆分別畫出來，色彩會在觀眾眼中凸顯或者組合，這樣遠些看去，效果會更明亮些。

科學研究還發現，紅黃藍是原色，其他色都是從這三種色中衍生而出。光透過三棱鏡分成的七種色彩是光譜色，要達到好的視覺效果，最好使用這七種顏色。

讀到這些新鮮的知識，莫內茅塞頓開。世界原來是色彩的萬花筒。但是萬紫千紅的色彩，僅由有限的幾種色組合而成。

自然界無黑色。充斥古典畫的褐色、黑色是畫家的杜撰。在陽光下，甚至連陰影都不是單純的灰色、棕色和黑色，而是紫灰、淺綠和藍灰色。陽光也不是白色，而是依據環境的變化而呈現的淡彩的亮色。

莫內試著用小筆觸，把純色一塊塊或一筆筆地塗在畫布上。近看是一大片混亂的顏色，遠不及古典油畫光潔。如果退到適當的距離再看，色彩就幻化為形象，變成了樹、草、雲、水。藝術家像魔術師，讓光線在萬物上閃爍著悅目的光芒。

「到大自然中去！」

藝術家喊出了響亮的口號。莫內和他一幫志同道合的朋友，聚集在塞納

河畔的阿爾讓特爾。在那裡，水波蕩漾，水面騷動著銀針一樣的光芒。草地上，樹林間，陽光閃爍，透過空隙投射在衣服上、樹幹上和草地上的光線留下彩色的光斑。

莫內的《日出》是張寫生之作，以速寫般的筆調，在畫面上塗抹出紫灰色調的朦朧海景。分離色點的成熟技巧，成為雷諾瓦、西斯萊、畢沙羅等畫家所共同採用，被稱為印象派的表現技巧。

畫家觀察著，試驗著，討論著，創造著。科學理論催生出一幅幅精美的作品，新的藝術震撼著畫壇。人們給這個新的畫派取名為：「印象派」。

莫內「印象」裡的花園與睡蓮

他的視力因眼疾而急劇退化，只能看見模糊的影子，但依靠印象作畫，描繪心中的意象，作品反而達到更高的境界。

莫內年輕時，長期處於經濟困窘中。他的畫賣不出去，即使能賣出去也得不到好價錢。新聞界和評論界對他也十分不友好，動輒冷嘲熱諷，加深了民眾對他的誤解。

但轉機出現了，就在莫內認識了一個未來的政治家以後。記者克里蒙梭與莫內一見如故，他十分崇拜莫內的才華與藝術，一也直為莫內的懷才不遇

而憤憤不平。

　　後來克里蒙梭從政成功，成為法國總理。掌權以後，他利用自己的聲望和影響力，為莫內伸張正義，終於扭轉了美術界長期以來對莫內的敵對情緒。

　　這時畫商也隨風轉舵，紛紛高價收購莫內的畫。莫內的經濟狀況徹底改觀。當莫內有了錢，就能實現醞釀已久的想法和計畫，其中最重要的計畫是購買巴黎近郊吉維爾尼的房產和地產，將它整修成一個大花園。

　　莫內對東方園林有所瞭解，在英國旅遊時對英式園林也有好的印象；他認為法國的園林術把自然修整成幾何形狀是不可取的。園林要順應自然面貌去營造，變成自然的微縮景觀。

　　按照這樣的理念，他雇工人挖了一個池塘並引入河水，構成一個以水為中心的花園。池塘周圍種柳樹和各種花卉，池塘裡生長著水草

莫內的《青蛙塘》（上圖）與《睡蓮》（下圖），晚年他的視力因眼疾而退化，分不出顏料是藍是綠。他只能依靠印象作畫，但作品反而達到更高的境界。

和睡蓮。每到季節，各種花卉盛開，荷花如彩色燈籠在水面上綻放。

他還命人在小河和池塘交接處修建了一座木頭拱橋，像日本繪畫中常見的木橋一樣，營造出小橋流水的景致。樹上的鳥兒、草叢中的昆蟲和水塘裡的青蛙都發出各自的叫聲，合奏出一首天籟之曲。

因此，人們也喚莫內的池塘為「青蛙塘」。有了這一處世外桃園，莫內便整日與花草為伍，活得逍遙自在。他在水塘邊和樹下支起畫架，以小橋為景畫了數幅《青蛙塘》油畫。水上那座日式的小橋常被染成綠色，成為莫內《青蛙塘》系列的標誌性景物。

但這還不是他最好的作品，他最好的作品，是他晚年畫的《睡蓮》系列。前面說過，莫內的視力因眼疾而急劇退化，只能看見模糊的影子，他甚至分不出顏料管的油彩是藍還是綠。無奈中，他只能依靠印象作畫，描繪心中的意象，作品反而達到更高的境界。

這些名為《睡蓮》的系列作品，擺脫了形似的束縛，向色彩與光線的自由結合飛升。評論家用詩一樣的語言讚美莫內的畫：

「它們把春天俘獲到畫廊裡，淡藍和深藍的水，金液一般的水反映著天空，和池岸邊的變化莫測的水，在倒影之中淡色的睡蓮和濃豔的睡蓮盛開著。繪畫如此近似音樂和詩歌，誰曾見過？這些繪畫中還有內在的美，精練、深邃是戲曲和協奏的美，是造型的理想的美。」

站在巨幅《睡蓮》前，我們激動和陶醉，不禁浮想聯翩。「日出江花紅勝火，春來江水綠如藍」的詩句，恰是油畫最完美的寫照。

我們被藝術家偉大的創造精神，被畫家不懈的追求感動。我們領悟到古今中外藝術家的心都是相通的，他們終其一生都在追求高妙的藝境。

畫中「誰也不理誰」的奇異效果

許多畫家在創作中都有意突出人物的孤獨，突出人際關係的冷淡甚至詭異，這樣的結果，應該是修拉當初沒有想到的吧！

19世紀末20世紀初，越來越多的科學家和人文學者認識到，世界是一個由基本物質構成的整體。

哲學家提出世界的本原是單子，物理學家認為萬物的本質是分子和原子，化學家認為是基本元素。生物學家於1888年提出「染色體」概念，斷定一切生物（無論動物還是植物）的細胞都有共同的、有限的基本結構。

光學家和醫學家也提出新的光色體系和視覺原理。他們認為眼睛所看到的世界，只不過是光在視網膜上的投影。千變萬化的色彩，不過是幾種視網膜細胞對不同波長的光波的反應。畫家只要掌握了幾種基本色點的組合與分佈規律，就能像視網膜一樣構造出各種圖像。

在這種理論指導下，畫家作畫似乎像工程師設計結構圖：水波、天空、樹林、青草和人物等都由幾種色點構成。

畫家和技術人員經過精密的計算，確定色點的比例，然後由畫家按比例把色點、色斑或小色塊塗到畫布上。有人把這種畫法稱為點畫法，有人稱為分色主義。

近看他們的畫，只見密密麻麻的色點，退後到適當的距離，才能分辨出哪是水和天，哪是樹和草。許多畫家都試驗過此法，在風景畫中取得不俗的成就。

因此，形成一個新的畫派，被人稱為新印象派。修拉（1859—1891）和西涅克（1863—1935）是這個畫派的核心人物。

修拉的代表作是《大碗島的星期天下午》。從畫題便可知道，畫家在描畫巴黎人週末在郊區遊玩休閒的情景。

在水邊的草地上，夫妻、情侶、朋友，三三兩兩地漫步，垂釣，坐臥，休息。乍一看，是一幅恬靜的休憩圖。但是很快就有人發現這幅畫彌漫著詭異的氣氛。

原來這幅畫中所有的人物之間，都沒有任何交流。無論是夫妻、情人，還是母子之間，都非常隔膜，每個人都沈浸在自己的世界裡，只顧做自己的事情，或者想自己的心事。

他們每個人的眼睛，都茫然地向遠方望去，似乎沒有任何目標。人與人之間既沒有對視，又沒有交談，彼此之間不聞不問，毫不關心。

對這幅畫散發出的奇異效果，有人說是畫家對資本主義人際關係的批

修拉的代表作《大碗島的星期天下午》，畫中無論夫妻、情人，還是母子，人物間都沒有任何交流，每個人都沈浸在自己的世界裡，只顧做自己的事情，或者想自己的心事。

判，是對人的異化的反映。不過多數人不同意這種生硬的社會學分析。

其實畫家在作畫時，未必有那麼明確的意識形態，他關心的還是點畫法的應用和效果，於是忽視了人物之間的呼應關係，這可以說是畫家的一個敗筆吧？

出乎人們意料的是，畫家的敗筆卻變成其他畫家的竅門。例如超現實主義畫家、玄學派畫家，以及像巴爾蒂斯那樣難以歸類的畫家，在創作中都有意突出人物的孤獨，突出人際關係的冷淡甚至詭異，他們或多或少都受到這幅畫的影響。

這樣的結果，應該是修拉在作畫時沒有想到的吧！

恐懼可以畫得出來嗎？

他似乎用盡全身力氣在吶喊，又好像被巨大的聲音震撼，不得不抱頭逃避。整個畫面都在扭曲、顫抖，好像地震即將發生。

極度的恐懼能不能畫出來？俄國畫家列賓畫過，是用非常寫實的手法畫的；挪威畫家蒙克也畫過，是用非常寫意誇張的手法畫的。

蒙克（1863—1944）畫恐懼源於一次恐怖的遭遇。有一天，他和兩個朋友在路上散步，已是夕陽西下時，突然天空變成一片猩紅。他停下腳步觀望，朋友們還在繼續

蒙克的《驚叫》源於一次恐怖的遭遇。在畫中，天空一片血紅，大地一片黑藍，天地間那個骨瘦如柴的人雙手抱頭，臉部扭曲猶如骷髏頭，似乎用盡全身力氣在吶喊。

往前走。他看見灰藍色的峽灣和城市，被天空血紅的火舌吞噬。

紅色像一群來歷不明的怪獸，像一股邪惡的力量，迅速地吞沒了一切，好像世界末日已經來臨。本來就精神脆弱的蒙克，覺得自己馬上就要窒息，嚇得渾身發抖，好像整個世界都在發出臨死前的狂叫。

經歷了這次自然界的恐怖現象，蒙克好幾天心神不寧，對世界末日的恐懼像揮之不去的噩夢籠罩在心頭。為了排解憂慮，他畫出了自己的感受，就是那幅名畫《驚叫》。

在畫中，天空一片血紅，大地一片黑藍，天地間那個骨瘦如柴的人雙手抱頭，臉部扭曲猶如骷髏頭。他似乎用盡全身力氣在吶喊，又好像被巨大的聲音震撼，不得不抱頭逃避。整個畫面都在扭曲、顫抖，好像地震即將發生。

這樣恐怖的場面，究竟是蒙克的臆想還是事出有因？那天自然界是否發生過異常現象？這些問題只能留給後人猜測和研究了。

讓人看了後也想殺人的名畫

深色調的背景似乎浸透了凝固的鮮血，襯托著垂死者蒼白的臉，讓一個精神病患發狂，用刀刺破了這幅名畫。

19世紀俄羅斯畫家列賓（1844—1930）的作品，不但是俄羅斯生活的一面鏡子，而且是俄羅斯人心靈的窗口。

他用科學的態度研究人的精神面貌，並且成功地用繪畫予以表現。油畫《膽怯的農民》通過面部的特寫，刻畫出小農膽小懦弱的性格和多疑的精神

特點。他的著名的歷史畫《伊凡雷帝殺子》，則描繪了在極端狀態下人的情感風暴。

伊凡四世是俄國歷史上第一個沙皇，因脾氣暴躁、性格專橫被稱為「伊凡雷帝」。一次和兒子發生爭執，狂怒之中用權杖擊中兒子的太陽穴，立刻成了致命傷。

伊凡闖禍後，因恐懼驚叫起來，撲向兒子把他摟在自己胸前，並用一隻手緊緊摀住兒子的傷口，徒勞地想止住冒出的鮮血。

老人瘋狂圓瞪的雙目，和青年人絕望而寬恕的眼神，形成了強烈對比。深色調的背景似乎浸透了凝固的鮮血，襯托著垂死者蒼白的臉，使驚慌不安的壓抑感，達到令人窒息的程度。

一個有精神疾病的觀眾，看到這件恐怖的作品，受到強烈刺激，突然發狂，用刀把這幅畫刺破。名畫被毀，舉世震動。有關方面聘請有經驗的修復專家，精心把受損的畫布補好，畫面看去完好如初。

幾十年過去了，這幅畫的顏料漸漸老化，出現了變色現象。為了保護名作，畫廊請老畫家對變色部位進行修復或重繪。

列賓很認真地工作，直到滿意了才把畫交出去。眾人看見修復後的畫，大吃一驚。列賓使用了大量藍色，使畫面的和諧受到嚴重影響，油畫不但沒修好，

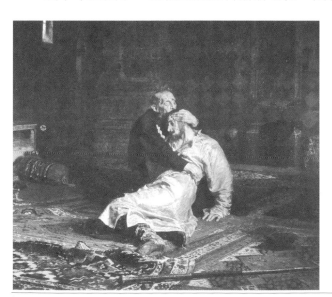

列賓的《伊凡雷帝殺子》，老人瘋狂瞪人，和青年絕望而寬恕的眼神，形成了強烈對比。一個精神病患看到，突然發狂，竟用刀把這幅畫刺破。

問題反而更加嚴重。大家又不好說什麼，只好暗暗請人把他修復的部分刮掉，然後重新上色。

為什麼列賓會犯這樣基本能力上的錯誤呢？當時沒法回答。後來經過眼科專家的解釋，人們才知道，人老了，眼睛會對某些顏色感覺遲鈍。

列賓對藍色感覺不靈敏，經常感覺畫面藍色不足，因此補充了大量藍色。

畫家因**眼病**而做出的創新

他用蠟隨手捏的一些小像，原本只是為了自我消遣排除寂寞，如今卻是19世紀末雕塑藝術的珍品，拍賣價格極高。

對於畫家來說，眼睛和雙手是最重要的。眼睛的重要性無需多言，雙手的靈活性和力度亦不可小視。

有人認為畫家和外科醫生是很相近的職業。莫內和德加在漫長的藝術生涯中因用眼過度雙目都患重疾，視力嚴重下降。醫生對他們說，做點別的還可以，畫畫是不行了。這無疑宣判了畫家的死刑。

但是天才就是天才，天才的偉大力量是不可遏制的，它總能找到出口沖決而出。

莫內只能勉強看到模糊的影子，僅憑著心中的意象，畫出了他創作生涯中最美的形象——荷塘睡蓮。

德加作畫不成改為用眼較少的雕塑。對一個缺乏專業訓練又年過半百的

人來說，中途改行的困難無需多言。

　　然而德加強大的造型能力已滲透到血液裏，他的雙手和眼睛一樣敏感，這就為他轉向雕塑鋪平了道路。不過，德加絲毫沒有意識到，自己將是一個偉大的雕塑家。

　　他用蠟隨手捏的一些小像，原本只是為了自我消遣排除寂寞，極少送出參展，也很少為人所知。如今德加的雕塑是19世紀末雕塑藝術的珍品，拍賣價格極高。

　　據說《十四歲的舞女》是德加唯一送展的作品。乍看之下，像服裝店的蠟制的服裝模特兒；但細細看去，人像卻沒有模特兒那種淺薄的表情。

　　她的眼睛微閉，雙手放在身後，兩腳呈八字站立（典型的舞蹈演員的站姿）。

　　這個小女孩似乎在努力地溫習舞蹈動作，又似乎閉上眼在休息。總之，我們看到一個表情並不輕鬆的形象，她與德加在畫裏描繪的疲憊的舞女是一致的。

　　德加的蠟塑可以說是寫意之作，他不拘泥於細節的逼真，追求的是塑像的氣韻生動，他運用誇張變

德加雕塑的《十四歲的舞女》（左圖）與馬蒂斯的剪紙《國王的悲傷》（右圖），都是在視力衰弱後從事的藝術創作。

形的手法，把物像最有生命力的姿態表現出來，例如飛奔的馬、飛腿跳躍的舞女、雙手撐著後腰的疲憊的少女等。

如果他當年能把這些作品公佈於眾，很可能會把正在醞釀變革的雕塑藝術向前推進一大步。

馬蒂斯到了晚年雙手因風濕而嚴重變形，拿不住畫筆。畫家叫人把畫筆捆在長杆上，再把長杆捆在自己的手臂上，讓助手在畫筆上蘸上顏料，在天花板上作畫，顯然這是很不舒服而且無法持久的方法。

後來馬蒂斯發現了剪紙藝術，他為自己開闢了剪紙藝術的天地。色彩單純、光華閃亮的彩色光紙在馬蒂斯的剪刀下變成各種形象，不同顏色的剪紙按照馬蒂斯的意向組合起來，變成一幅幅半抽象的色彩美妙的圖畫。它們是馬蒂斯晚期藝術的天鵝之鳴，至今仍餘音嫋嫋。

米羅、畢加索、康定斯基、阿爾普等現代藝術家，都說自己受到過馬蒂斯剪紙的啟發。

「以理論指導實踐」的藝術流派

學哲學出身的康定斯基，論述了抽象藝術產生的合理性和必然性，滿懷信心地投入到抽象藝術的創作之中。

19世紀90年代，莫內針對同一物件，描繪不同季節不同光線和不同天氣狀態下的色彩變化，這類作品被稱為「聯作」。

例如莫內的《乾草垛》聯作就有十幾幅。表現出對光與色近乎瘋狂追求。有一次庫爾貝來看他畫畫，正好浮雲遮日，莫內一直不動筆。庫爾貝問他為何不畫，他回答說：

「我在等太陽。」

莫內在1890年的一封信中說：「（這類聯作）是一種不斷的折磨，要表現氣候、氣氛和環境，這就足夠把人逼瘋了。」

「太陽落下那麼快，我追不上它。」

為了追逐太陽，莫內常常把幾幅畫一字擺開，按照時間早晚逐次作畫。後來，莫內的《乾草垛》系列送到俄羅斯展覽。康定斯基第一次看到了這些作品，後來他這樣形容自己的觀感：

「畫展目錄告訴我這是一個草垛，可是我卻認不出來，這使我十分痛苦。我認為畫家沒有權力這樣模糊不清地畫畫，我遲鈍地感覺到這幅畫失掉了物像。可是我注意到這幅畫不僅深深地吸引了你，而且還不可磨滅地刻在

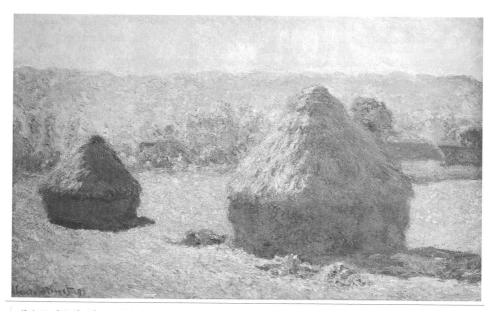

莫內的《乾草垛》送到俄羅斯展覽。康定斯基第看到後，發現了抽象藝術的強大生命力。使抽象藝術成為藝術史上少有的「理論先行」，而且是「以理論指導實踐」的藝術流派。

你的記憶裏。它的一切細節完全出乎意料地漂浮在你的眼前，這使我感到吃驚和困惑。」

不久，康定斯基的困惑就變成了信心，他從莫內的探索中看到了抽象藝術的強大生命力。學哲學出身的康定斯基從哲學、美學、心理學的角度，論述了抽象藝術產生的合理性和必然性，他滿懷信心地投入到抽象藝術的創作之中，使抽象藝術成為藝術史上少有的「理論先行」，而且是「以理論指導實踐」的藝術流派。

難以**想像**之「追憶往事的少女」

這件作品包攬了男女、性欲、養育、文化、潛意識等符號，是一個意蘊複雜、難以解釋的作品，也是超現實主義藝術追求的效果。

達利的想象超常發達，他的某些作品之怪異，幾乎超過人類想象的極限。《追憶往事的少女胸像》就是一個典型。

作品的主體是一個陶瓷的少女半身像。女子的頭飾是一個大麵包，麵包之上是兩個墨水瓶，中間站立的是米勒《晚禱》中的兩個人物。

少女的頸部挂著兩個既像裝飾物、又像發辮的玉米棒子。在脖子的一邊爬著一些帶有暗示意味的螞蟻。少女赤裸的乳房極富官能刺激。這個奇異的造型與題目有什麼關係呢？

有專家指出，作品包含著豐富的象徵暗示。比如，大麵包與乳房有對應

達利《追憶往事的少女》，女子的頭飾是一個大麵包，麵包之上是兩個墨水瓶，中間站立的是米勒《晚鐘》中的兩個人物。作品之怪異，幾乎超過人類想象的極限。

關係，它們都是飽滿、柔軟的橢圓形。麵包是大人的食物，乳房為嬰兒提供乳汁，都與生命有緊密關係。螞蟻在達利的作品中多是性慾的象徵，有時也出現在噩夢中。

《晚禱》的兩個人既是夫妻，又代表兩性的複雜關係。墨水瓶暗示一切與文字有關的事實，玉米則是男性生殖器的代表。

總之這件作品包攬了男女、性慾、養育、文化、潛意識等符號，是一個意蘊複雜、難以解釋的作品，這也正是超現實主義藝術追求的效果。

這件作品於1933年參加巴黎獨立沙龍超現實主義畫展時，還鬧了一個笑話。畢卡索帶著愛犬來參觀。那條饑餓的狗撲上去，幾口吃掉了作品上的那塊「大麵包」，弄得大家啼笑皆非。

畢卡索異常尷尬，忙著向達利道歉。達利倒很坦然，也許這個插曲給本來就給喜歡製造惡作劇的達利，又提供了新的素材。

1970年，這件作品又一次展出，人們在胸像上重新放了一個麵包。

畫家的「軟錶」要表達什麼？

軟錶是不合理的、幻想的、異端的、擾人心的。它使人啞口無言，使人慌亂……它毫無意義、混亂瘋狂——但對於超現實主義者來說，這些形容詞是最高的榮譽。

　　達利是超現實主義藝術的一員大將，他對夢境有特殊的興趣。

　　認為夢有兩個基本的特徵。第一個特徵是：夢，尤其噩夢，情節都很荒誕；第二個特徵是：對於做夢者來說，夢裏的情景卻是活靈活現的。

　　因此，繪畫要表現夢境，必須遵循兩條原則：「細節的極端真實和整體的荒誕不經」。這兩條結合得好就能表現「夢境和偏執的幻想」，就能「表達弗洛伊德所打開的這一黑暗世界」。

　　《記憶的永恒》是達利的著名作品，畫面上展現著一個奇異的世界：

　　大片綠地伸向遠方，遠處海天一色，海岸的礁石在夕陽的映照下變成金黃色。可是這個真實的世界，卻有一些稀奇古怪的東西。

　　懷錶軟綿綿地挂在枯樹枝上，癱在水泥塊上。另一塊表上堆積著大群令人惡心的螞蟻。畫的下部有塊麵團似的東西，好像長著毛和眼睫毛。這是一個令人膽戰心驚的場面。美國評論家阿·巴爾談到這幅畫時寫到：

　　「軟錶是不合理的、幻想的、異端的、擾人心的。它使人啞口無言，使人慌亂……它毫無意義、混亂瘋狂——但對於超現實主義者來說，這些形容詞是最高的榮譽。」

　　我們感興趣的是達利怎麼會有「軟錶」這個念頭呢？研究者提出三種解釋：

　　第一種是達利自己說的。在一個炎熱的午後，他百無聊賴地躺在椅子上休息，看見桌上盤子邊有幾塊乾酪。這幾塊乾酪在高溫中變軟，軟塌塌地癱

在盤子邊上。

　　達利用叉子叉起一塊乾酪，那塊圓形的薄片就掛在叉子上，還有一小塊奶酪掉在地上，一群螞蟻令人惡心地聚集在上面。這個場景啟發了達利，他把奶酪換成軟錶，把螞蟻畫進畫裡，就成了現在這個樣子。

　　第二種可能也是達利說的。說他有次做夢，夢見桌子上的表軟得像面餅，醒來後仍記憶猶新，就把夢境畫出來了。

　　第三種解釋來自學者。說達利受愛因斯坦相對論的影響，相信另一個世界的時間和空間與我們的世界不一樣。在那邊，時間會變慢，空間會變短，變彎曲。用繪畫來表達新的時空，變軟的表是最恰當的。

　　也有的學者用弗洛伊德的精神分析學來解釋軟錶。說達利有性障礙，懼怕自己疲軟，軟錶就是疲軟的象徵。

　　第一種說法有根有據最令人信服，但是如何由乾酪想到軟錶，還缺乏必要的環節。

　　第二種說法最符合超現實主義的創作理念，但這僅是達利一人的說辭。他是否真做了此夢，無旁證可依。

　　第三種說法最具科學色彩，但是達利沒有承認。達利喜歡把自己裝扮成神秘莫測的人，越是這樣，對他感興趣的人越多，他就越有名。

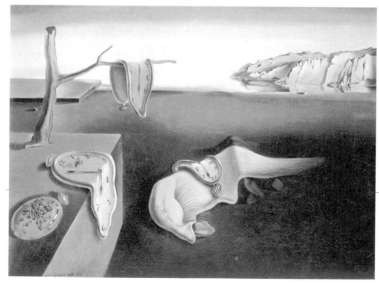

達利《記憶的永恒》，就像他自己說的，繪畫要表現夢境，必須遵循兩條原則：「細節的極端真實和整體的荒誕不經」。

親愛的，我把**偵探小說**變成名畫了

在這幅畫裡，整個畫面具有一種心理遊戲的暗示。根據每一個人的狀態，都可以編一個恐怖故事。

20世紀初，在西歐流行一部卷幅浩瀚的長篇小說《芳托馬斯》。

這本厚達32卷，由兩位作家合作，每月創作一卷而完成，兩人合作延續到1914年第一次世界大戰爆發。後來，路易‧菲伊雷德又把這部小說改編成電影，影片放映後在歐洲引起轟動。

《芳托馬斯》的主角，是一個叫芳托馬斯的壞蛋，他入室盜竊，誘姦婦

馬格利特《恐怖的刺客》，這件作品兼有芳托馬斯的犯罪和居維偵察的情節。根據每一個人的狀態，都可以編一個恐怖故事。

女，搶劫銀行，無惡不作。警察全力追捕，街上貼滿緝拿文告，偏偏芳托馬斯狡詐異常，警察根本不是他的對手。

他有高超的易容術，從不露出真容；而且身手敏捷，還能飛簷走壁；加上精通縮骨術，能從極小的縫隙中飛身而過。他經常與警察玩貓捉老鼠的遊戲。有時化裝成紳士出入於酒店、旅館與賭場，有時又與政要侃侃而談，有時還與貴婦逢場作戲。總之，這是一個半魔幻半真實的風流大盜。

他有智勝法律的力量，敢於向愚蠢的官僚機構挑戰，具有超現實的魔力。因而博得超現實主義作家的崇拜。畫家馬格利特（1898—1967）也是他的崇拜者之一。

馬格利特生於比利時的勒西納斯市，他從小就對神秘興趣十足。他有驚人的視覺記憶力，往事多以視覺形象在腦海中出現。

馬格利特12歲時，在墓地看到一個藝術家作畫，從那天起繪畫對他似乎有了魔力。14歲那年，他的母親投河自盡，這件事對他一生都有影響。

1916年馬格利特進入布魯塞爾一家美術學院學習。幾年後，在吉洛克斯美術館舉行第一次個人畫展。作品風格使人想到畢卡索早期的立體畫。畢業後他畫過壁紙，設計過郵票，還幹過一些雜活，只在空餘時間作畫。

馬格利特受到未來主義和立體主義的影響，其中契里科對他的影響最大。當他第一次看到契里科把外科醫生的橡皮手套，拿來與古代雕塑出人意料地畫在一起時，他激動得流下眼淚。從此，他開始了神秘主題繪畫創作。

和許多人一樣，風靡一時的芳托馬斯的神秘形象，也打動了馬格利特，甚至自己也寫了一篇小說，虛構名偵探居維追捕芳托馬斯的情節：

「他一越過那個門，就發現這種小心是多餘的；芳托馬斯就在眼前，睡得很熟。幾秒鐘的時間居維就把他捆了起來，芳托馬斯卻還在夢鄉……也許是假裝，就跟平時一樣。在一陣狂喜之中，居維說出了幾個歎息的詞。這

聲音使那俘虜驚醒過來，他一旦醒來就不再是居維的俘虜了」。

「居維這一次又失敗了。不過還有一種達到目的的手段，那是居維必須進入到芳托馬斯的夢中，在他夢中擔任一個捕快角色」。

馬格利特在寫這篇小說時，頭腦中已經有了一幅畫的雛形，經過兩年的醞釀，《恐怖的刺客》終於問世。這件作品兼有芳托馬斯的犯罪和居維偵察的情節。

畫面上，兩個幾乎一模一樣戴著禮帽的人可能是偵探，正在房子外側守候著，一人手拿大棒，另一個拿著一張網。房間裡有一具女屍躺在床上。一個身份不明的男子正站著聽留聲機，他的上衣和帽子放在近處的椅子上，一隻旅行提包放在地板上，暗示著他可能要化裝逃跑。三個男人從房間很遠的那一面注視著這一場景。

整個畫面具有一種心理遊戲的暗示。根據每一個人的狀態，都可以編一個恐怖故事。

使人毛骨悚然的「玄學畫」

契里科號稱玄學畫家，他要讓寧靜，還有可怕的孤獨使人寢食不安，這就是所謂的玄學畫留給我們的心理感應。

在一個空曠巨大的城市裡，高大的建築物靜靜地聳立著。大炮與花朵、機械與鐘錶堆積在一起。城裡空無一人，唯有一些千奇百怪的石像。巨大的石柱和煙囪像古埃及神廟的廢墟，而且染上了暗紅色。這一切景象令人想到維蘇威火山掩埋的龐貝城。

處於這樣的環境中，人感到恐懼和孤獨，不由得思考大工業和現代化給人類帶來的嚴重後果。這幅畫的作者是契里科（1888—1978）。契里科號稱玄學畫家，他要讓寧靜，還有可怕的孤獨使人寢食不安，這就是所謂的玄學畫留給我們的心理感應。

1888年生於義大利沃羅的契里科，是超現實主義的重要人物。他本是學哲學出身，在德國慕尼黑學習過尼采的哲學，也深受法國哲學的影響。

1911年契里科到達巴黎，和法國大詩人阿波利奈爾結為好友。阿波利奈爾是法國現代藝術的積極鼓吹者，是超現實主義和立體主義的理論家。

在他的影響下，契里科接受了超現實主義理論，他努力尋找心靈裡那些超理性的潛意識、夢幻和聯想，捕捉和放大一切稀奇古怪的心理活動。

有一次，契里科去凡爾賽宮參觀，就經歷了一次心靈震蕩。他後來回憶：

「一個明朗的冬天，我站在凡爾賽的天井裡，一切都幽靜沈默，一切都以一種陌生的猜疑的眼睛看著我。這時我看見每一處殿角，每一個石柱，每扇窗戶都有靈魂，都是一個謎。我環顧四周的石像英雄，他們在明朗的天空下不動。冬日的寒光無情地照著，像深沈的歌聲。一隻鳥在窗前懸掛的鳥籠裡歌唱。這時我體驗到那推動著人們去創造某些事物的全部的神秘，各種創造物對我表現得比造物主更神秘。"

契里科能從寂靜與空曠中，感受到存在於我們四周的神秘的眼睛和靈魂，使人想起來不由得毛骨悚然。

契里科也常常思考什麼叫「反常」，以及為什麼它會引起人們的疑慮乃至恐懼？他談到自己曾做過的一個怪夢。

在夢裡，他進入一間堆滿家具和雜物的房子。房間雖然有些亂，但完全是按照一個中產階級家庭習慣來佈置。但是契里科覺得空氣中有一絲詭異，

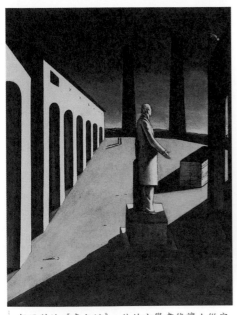

契里科的《畫之謎》，他的玄學畫能讓人從寂靜與空曠中，感受到存在於我們四周的神秘的眼睛和靈魂，使人想起來不由得毛骨悚然。

有一些反常的跡象。

這跡象在哪裡？原來是出在鐘上。這座鐘的指標是反向旋轉的，時間是往後倒著走的。什麼力量能讓世界倒退呢？想到這裡，契里科走出了夢境。

從此以後，在契里科設計的畫面上，處處都藏有玄機。例如維納斯的雕像戴著墨鏡，女裸體半身像前擺著香蕉《詩人的猶豫》，古羅馬式的女雕像後有一列火車開過《預言者的報酬》。

把男用小便器當成作品的杜尚

在高尚的藝術展覽會上，混進這麼一個下賤的骯髒的衛生用品，想起來都令人惡心，令人氣憤。

馬爾塞·杜尚（1887—1968）生於藝術之家，兄弟姐妹多是藝術家。杜尚很早就與現代派藝術接觸，對立體主義和未來主義都很熟悉。1912年他創作了一幅油畫《走下樓梯的裸體者》，參加立體派的畫展。

《走下樓梯的裸體者》是一個形象模糊的人，在下樓梯的連續動作造型。據說他的構思是受到一組照片的啟發。形象模糊是因為這個形象似乎被解體，又被拼裝起來，而且肢體已有立方體的趨向。應該說這個形象的構思是別致的，它體現了許多現代藝術造型的理念。

　　但是，讓人始料不及的是展覽會的組織者，拒絕接納這件作品。理由是這幅畫有明顯的未來主義傾向，因而不是純粹的立體派作品，接受它就不符合本派的宗旨。

　　這個決定使杜尚非常生氣，他沒有想到以造反起家，以反對傳統對新生力量壓制而著稱的「立體派」一旦成名，也會沾染上官辦評審衙門的舊習，也變得那麼保守和排外。

　　氣憤之後，杜尚陷入深深的思索。他認為藝術界之所以發生「打倒皇帝做皇帝」的怪事，根本原因是藝術觀念有問題，是因為藝術被人抬到「高處不勝寒」的地位，變成只有少

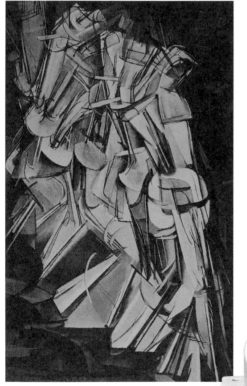

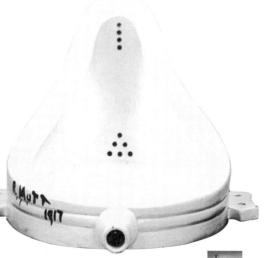

杜尚的《走下樓梯的裸體者》(左圖)，
參加立體派的畫展竟然被拒絕；後來紐約獨立藝
術家協會舉辦畫展，杜尚惡作劇的作品《泉》(右
圖)，竟然像一顆炸彈，讓藝術進入了後現代。

數天才才能染指的事業。

什麼是藝術作品？傳統觀念認為只有藝術家製作的，而且得到權威首肯、陳列在正式美術館的作品才具有藝術品的資格。這樣一條無形的界線，把多少有創意的作品，把多少有才華的藝術家拒之門外。看來，藝術要獲得真正的自由，必須要踏破這個門檻。

為了獲得真正的藝術自由，首先要使自己成為一個自由人。於是杜尚脫離了職業藝術家的行列。為了不靠藝術維持生計，他找了一份工作，做了一個靠工資為生的小職員。

這樣一來，他的時間雖然被占去了不少，但是藝術活動卻完全不受功利的約束，想怎麼幹就怎麼幹。要打破藝術的貴族地位，只有把它從貴族的行列中拉出來，拉到「下里巴人」的行列。

他決定從藝術品入手，做一件使傳統藝術顏面掃地的作品，做一件讓抱著傳統觀念不放的人丟臉的作品。

機會終於來了。1917年紐約獨立藝術家協會舉辦畫展。杜尚做了一個驚人之舉，他從一家衛生潔具商店買來一個男用小便器，在上面簽上商店老闆的名字R・Mutt，然後給它取了名字《泉》。顯然這是對安格爾藝術的嘲諷。

在高尚的藝術展覽會上，混進這麼一個下賤的骯髒的衛生用品，想起來都令人惡心，令人氣憤。一時間，抗議聲、咒罵聲鋪天蓋地，很多人要求把它撤下來。

但是根據獨立藝術家協會的章程，展方無權拒絕任何人的作品。杜尚鑽的就是這個空子。組委會面對《泉》如坐針氈，實在無法忍受，就把它藏到展台後面去了。

展覽結束後，作品立即被人花高價買走。杜尚早就預料到觀眾和評委的反應，他對此不但不生氣，還很得意。因為他終於把水攪混了。

九十多年過去了，《泉》激起的波瀾至今還在震蕩。可能杜尚也沒料到，他的惡作劇竟然像一顆炸彈，把藝術的基本觀念炸得四分五裂，讓藝術進入了後現代。

繪畫就必須擺脫**具象**的束縛

畫家調配顏色要和音樂家調動音符和旋律一樣。觀眾看一幅畫要和聽眾欣賞一首樂曲一樣去感受、去想像、去進行再創造。

　　「粉紅色的、淡紫色的、黃色的、白色的、黃綠色的，火一般鮮紅的房屋和教堂——每一種色彩都是一首獨立的歌曲，令人心醉神迷；喧鬧的雪、裸露的樹枝、沈默的克里姆林宮城牆、俯瞰一切的斜長的靜穆的伊凡－維利基鐘樓，在宛若燦爛群星的無數小圓屋頂之中金光四射，我想，要描繪這種景色是不可能的，但這又是一個藝術家的最大快樂。」

　　這段話是抽象派的創始人康定斯基（1866—1944），回憶冬日裡的莫斯科時說的。這詩樣的語言反映了他對色彩像詩那樣優美的感受。

　　康定斯基1909年所作的《風景》就不同凡響。雖然景物的形象還大致保留著，但色彩所占的地位比印象派還重要。它們在畫布上縱橫馳騁，好像要徹底擺脫形象的束縛。

　　「色彩擺脫形象的束縛」，他對此有深切的感受。

　　有一天傍晚，他在暮色朦朧中看見自己所作的一幅畫。那畫上的色彩使他震驚，因為他們太美了！美得使他幾乎認不出是自己的作品。

　　第二天，他在陽光下欣賞這幅畫，但無論怎樣努力，他再也捕捉不到那

震撼心靈的色彩美了。這是什麼原因呢？

　　康定斯基經過反復思考，終於找到了原因。在光線較暗的情況下，人看不清形象的輪廓，只有色彩能刺激人的眼睛。

　　排除了外來因素的干擾，人發現了色彩本身所具有的美。而在明亮的光線下看畫，人的注意力首先被形象，被畫家精心安排和描繪的細節所吸引，對色彩的感覺反而被分散了，被磨鈍了。

　　因此，康定斯基認為，只有在沒有具體形象的畫面上，也就是在抽象的畫面上，色彩的美才能被充分地發掘出來。

　　19世紀末，法國印象派畫展在俄國舉行，康定斯基長久地佇立在莫內的名作《乾草垛》前觀看。畫面形象非常簡單，一堆乾草默默地立在收割後的田野上。

　　但莫內為什麼畫十幾幅構圖幾乎一樣的《乾草垛》呢？康定斯基經過仔細觀察，發現莫內在捕捉不同光線裡的色彩美，草垛的顏色在不同的時間有微妙而動人的變化。

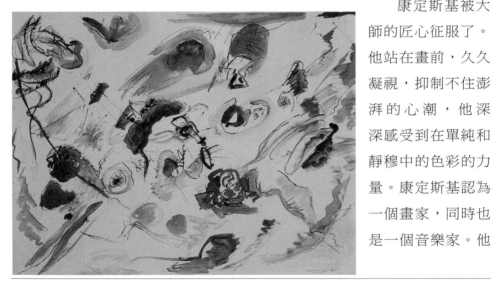

　　康定斯基被大師的匠心征服了。他站在畫前，久久凝視，抑制不住澎湃的心潮，他深深感受到在單純和靜穆中的色彩的力量。康定斯基認為一個畫家，同時也是一個音樂家。他

康定斯基的《風景》，雖然景物的形象還大致保留，但色彩所占的地位比印象派還重要。它們在畫布上縱橫馳騁，好像要徹底擺脫形象的束縛。

說：「在這裡，色彩直接影響了心靈。色彩猶如鍵盤，眼睛好似音錘，心靈仿佛繃緊的琴弦，藝術家就是彈琴的手，他有意識地按動著各個琴鍵，聆聽心靈的和諧的震動。」

康定斯基要求美術和音樂一樣抽象和含蓄，畫家調配顏色要和音樂家調動音符和旋律一樣。觀眾看一幅畫要和聽眾欣賞一首樂曲一樣去感受，去想像，去進行再創造。他斷定，要達到音畫合一，要達到天人合一，繪畫就必須擺脫具象的束縛。

「垃圾組合方式」的創作意趣

他在城裡人扔的廢品和垃圾中，選擇有意義的部分，組合成蘊含象徵性的實體，作品體現了「變廢為寶」的奇異效果。

凱奇（1912—1992）是美國著名的先鋒派音樂家，他把杜尚的現成品觀念吸收進來，強調偶然因素構成的音樂，可以被賦予異乎尋常的力量。

凱奇還吸收了東方哲學的營養，認為隨心所欲的創作更有魅力，自然界的聲音是天籟之樂，美妙無比。音樂家可以把來自生活的聲音，例如現代工業的噪

勞申伯格《交織字母》，用一頭安哥拉山羊標本、廢棄的汽車輪胎和畫布組合而成。藝術評論家把這一類作品稱為「波普藝術品」，將這種藝術歸類於「新達達主義」。

音吸納入音樂中。

這些新奇的想法對畫家勞申伯格很有啟發，為其提供了探索視覺藝術的新思路。

羅伯特·勞申伯格（1925—）20世紀40年代在巴黎學習美術，後來在黑山專科學校艾伯特手下工作。

起初，他也和其他藝術家一樣，受表現主義的影響。到了五十年代，他轉向單色畫的繪制，例如全白的畫、全黑的畫。但是他很快就厭倦了這種風格，放棄了抽象藝術。

勞申伯格是一個有強烈創新欲望的藝術家，他要自由地展示自己的個性，突破繪畫和雕刻的規則，消融它們之間的隔閡。在探索的過程中，達達主義和杜尚的藝術理念對他頗有啟發。

經過長久的試驗，勞申伯格找到了一種新穎的表現途徑，我們可稱之為「垃圾組合方式」。就是在城裡人扔的廢品和垃圾中，選擇有意義的部分，組合成蘊含象徵性的實體。他的作品體現「變廢為寶」的奇異效果，展現「無心插柳柳成蔭」的創作意趣。

著名作品《交織字母》用一頭安哥拉山羊標本、廢棄的汽車輪胎和畫布組合而成。根據專家的解釋，山羊標本代表被人奴役的自然，輪胎象徵工業社會和消費社會，而畫布則代表著藝術。山羊標本從輪胎中穿過去，頭部沾上了斑斑油彩。

有人從中解開暗喻，認為山羊自古就是男性性欲的象徵，山羊穿輪胎暗示兩種雄性的交叉，或者更直接地說，暗示同性戀關係，但是也可以理解為大自然被工業消費品禁錮。

後來藝術評論家把這一類作品稱為「波普藝術品」，將這種藝術歸類於「新達達主義」。

機器複製時代的精確和冷漠

在冷酷無情的行政機器面前，人們緊張，甚至恐懼，不得不把自己的天性收斂起來，向社會公認的形象標準靠攏，於是就出現了這種千人一面的奇怪情況。

20世紀的七八十年代，有一批美國藝術家對攝影產生了濃厚的興趣。他們依靠照相技術，依靠放大的照片或幻燈片進行創作。藝術史家稱這種藝術風格為「照相寫實主義」。

畫家丘克·克洛斯的肖像畫，就是典型的照相寫實主義作品。說起克洛斯的創作，還要從他的一次經歷談起。

有一次，因工作需要，克洛斯審看許多人的證件。證件上男男女女的登記相片引起克洛斯的濃厚興趣。

畫家發現，他們雖然相貌各異，年齡不同，境況不同，但是在登記照片上，不約而同地顯得神情嚴肅，甚至呆板木訥，大不同於明星光彩照人的藝術照。

那麼，人物生動活潑的一面為什麼沒有了呢？克洛斯認為是「登記」這種現代社會的管理手段，扼殺了人的天性。

在冷酷無情的行政機器面前，人們緊張，甚至恐懼，不得不把自己的天性收斂起來，向社會公認的形象標準靠攏，於是就出現了這種千人一面的奇怪情況。

突然，一個想法如閃電般掠過他的腦海：如果把這些頭像放大，畫成巨幅人像，會給人留下什麼印象呢？

想到這裡，克洛斯說幹就幹。他設法取得一些人的同意，把他們的照片翻拍成幻燈片，然後根據放大的影像，用極嚴格的寫實手法繪製成巨幅畫

像。

　　例如《萊斯麗》的尺幅達184×144公分。極為翔實的人物肖像，把女人的頭髮、眉毛、皮膚、眼睛描繪得無微不至，甚至連人臉上的毛孔、色素痣都不遺漏。

　　作品完成後，意想不到的效果出來了。站在人像面前，觀眾立即感覺氣勢逼人。巨大的人像產生一種無形的壓迫感，女人那雙藍色的眼睛逼視著觀眾，令人不安。她的冷漠表情拉開了人與人之間的距離，表達拒人於千里之外的警惕性。

　　無論作者是否有意為之，從實際效果來看，他的作品客觀地描繪了現代社會人際關係的冷淡。至於作者表現出的藝術風格，也反映機器複製時代的精確和冷漠。

克洛斯《萊斯麗》的尺幅龐大，把女人的頭髮、眉毛、皮膚、眼睛描繪得無微不至，甚至毛孔、色素痣都不遺漏，她的冷漠表情拉開了人與人之間的距離。

讓觀眾品嘗了「偷窺」的樂趣

這位畫家一直躲在某個城市的置高點，選擇了一個觀察者的角度，用望遠鏡以批判的角度窺視著。

　　西方神怪小說中，經常出現神秘莫測的魔鬼和超人，他們孤獨地棲身在城市某一制高點，在不為人知的陰暗角落，俯瞰著大千世界，注視著芸芸眾生。

　　他們或許代表「善」，洞察惡人的陰謀，然後突然出擊，粉碎陰謀，拯

救無助的弱者，隨後不等被救者認出自己，便已飄然而去。

　　但也或許他們是巨惡，發現人類的弱點，洞悉城市的漏洞，策劃大陰謀、大災難。雖然他們都是想象中的人物，卻反映了人類試圖超越現實的心理衝動。

　　大作家雨果在小說《巴黎聖母院》中，塑造的那個躲在教堂最高處的「鐘樓怪人」；以及美國漫畫家創造的超人和蝙蝠俠形象，不但在文學界，而且在藝術界都有廣泛影響。

　　美國畫家霍珀（1882─1967）就是這樣一個「超人迷」。評論家這樣形容他：

　　「在上個世紀現代主義風頭正勁的年代裡，他顯得很孤立。這位畫家似乎一直躲在某個山崖上的洞穴裡，或者城市的置高點，選擇了一個觀察者的角度，用望遠鏡以批判的角度，窺視著紐約這座城市的一條街，一間辦公室或臥室，一處鮮豔卻冷清的風景，一些生活在其中的孤單冷漠的人們，以及人與空間之間互動又隔膜的關係，意味明確而又冷峻。」

　　霍珀專注地窺視，為的是揭示城市一隅的內幕，像一個遠距離監視某人的偵探，用高倍望遠鏡聚焦放大，而被

霍珀的《夜之窗》（上圖），讓觀眾品嘗了「偷窺」的樂趣。《星期天的早晨》（下圖）則讓人們感受到在熙熙攘攘的大都市裡，什麼是孤獨和寂寞。

監視者卻毫無所知。

遠距離的窺視雖然不完整，卻是真實的，保留著生活的原汁原味。霍珀的畫面不僅有偷窺效果，還有驚鴻一瞥的效果。不經意的一瞥卻留下深深的印象，想必人人都曾遇到過。

有一陣子，霍珀由於工作需要，經常乘坐紐約的夜班捷運。列車深夜在高架軌道上行駛，兩旁高大的辦公樓一閃而過。

有一次，在漆黑的夜空裡，他突然看見辦公樓的高層，有一扇窗戶還有燈光。雪亮的燈光透過窗戶讓人看見辦公室裡，還有一個職員還坐在辦公桌前。他似乎在辦公，又仿佛正透過窗戶在俯瞰這個城市。

儘管只是一閃而過，但是這個情景深深打動了霍珀，使他久久不能忘懷。他常常想，那個孤獨的人為什麼那麼晚還留在辦公室呢？在厚重堅硬的幾何形的牆體的包圍中，不感到窒息嗎？

帶著這種對寂寞和孤獨的疑問，霍珀創作了他的「偷窺」系列作品。《夜之窗》就讓觀眾品嘗了「偷窺」的樂趣：

夜幕降臨，萬家燈火。在一座樓房的外面，透過三扇窗戶，看到燈光下的一個婦女僅露出半邊身子，正彎腰收拾房間。觀眾就這樣在屋外的黑暗中，透過厚重冰冷的牆壁，偷看到別人的平凡的家庭生活。

《星期天的早晨》讓我們看到另一個霍珀。早晨六點鐘，太陽剛剛升起，照亮了兩層樓房的第二層。底層的小店和酒吧還沈浸在黑暗中。人們正在熟睡，門窗緊閉，鴉雀無聲，街上空無一人。

這樣的作品有價值嗎？有的！至少，它讓人們感受到在熙熙攘攘的大都市裡，什麼是孤獨和寂寞。

畫家因**婚變**改變的畫風

他無須在畫面空間安置物象和符號，符號和顏色之間也不再有界限了。他的情感和繪畫都與過去決裂了，畫家終於走進了人生的新天地。

1948年，趙無極（1921—）從上海登船，遠渡重洋去法國學習繪畫。那年他27歲，同行的還有他的嬌妻蘭蘭。

趙無極和蘭蘭的結合，雖說不上是來自青梅竹馬的情誼，但說他們是少年之戀，卻一點也不過分。

趙無極十五歲認識蘭蘭，她那時十四歲，是趙無極結識的第一個女孩子。他們從彼此認識的那一刻起，就燃起了愛情的火花。

因為不住在同一個城市，見一次面很不容易，相思之情格外灼熱地煎熬著年輕人的心。為了滿足思念之情，他們想辦法瞞著大人偷偷見面。

在趙無極眼裡，蘭蘭身材嬌小，溫柔賢淑，善解人意，是典型的東方女性。在蘭蘭看來，趙無極出身世家，才華橫溢，充滿浪漫氣質。倆人如果結為連理，真是天造地設的一對。

但是蘭蘭母親死得早，父親對女兒管教很嚴，不許她與男孩子來往。在那個時代，男女之間要想公開來往，只能訂立婚約，確立了婚姻關係才行。於是趙家向謝家提親。趙無極的父親是著名銀行家，家產殷實，又是宋朝皇族之後，謝家很滿意，遂同意了這門親事。

趙無極到法國後，一邊學習繪畫，一邊進行創作。第二年五月就在巴黎首次舉辦個人畫展。1950年，他與畫廊簽約，售出十一幅作品。趙無極事業開局不錯，生活是有保障的。他的作品與克利的畫風相近。在線條縱橫的空間裡，隱約浮現出宮殿、教堂、舟船；在模糊的空間裡，有漂浮的青花瓷

瓶、青銅器和甲骨文。

但是另一類主題也吸引著他。1954年，他畫了一幅非敘事性作品，只表現樹葉在風中颯颯搖曳，或者水面的陣陣漣漪。

五十年代後期，婚姻危機出現了。與他共同生活了十六年的妻子離開了他。離異的原因，趙無極一直不願意多說。他沒有責備對方，只是含蓄地說，他們的生活並不和諧，年輕時的選擇，耐不住時間的考驗。

失去妻子的畫家，感覺心頭像刀扎似的疼痛，想起來便寢食難安。為了排解苦惱，他和畫家蘇拉熱結伴而行，到美國、日本等地旅行散心。回到巴黎後，趙無極想改變畫風，擺脫熟悉的東西，創造新的造型符號。

他整天泡在畫室裡，描畫著古樸的字形。筆畫時而粗重，時而斷裂，空間也不連續，失去了統一性。實際上，畫家還是不能忘記往事。他把畫室當作避難所，試圖依靠作畫來減輕心中的痛苦，來平息翻騰的怒氣和思緒。

他驚訝地發現，在不知不覺中，他的畫變得感情化了，變成了情感的圖譜。想不到一切痛苦都可以借畫筆來宣泄。趙無極不再尋找其他的題材了，也不再選擇某種顏色了。能夠恰如其分地表現他的怒氣，不是這種或那種顏色，而是顏色之間的關係，是它們相互混合、分裂、對抗和親近的方式。

逐漸地，畫家意識到，他無須像以前一樣，在畫面空間安置物象和符號，符號和顏色之間也不再有界限了。

趙無極的《1997年4月1日》，從1958年起，他因婚變而將畫風由具象走向抽象，由敘事走向緣情，就不再為畫定題目了，只在畫的背面注明完成的日期。

他的情感和他的繪畫都與過去決裂了，畫家終於走進了人生的新天地。他的靈感來自內心世界，喜怒哀樂通過各種顏色的博弈表達出來。

從1958年起，趙無極不再為畫定題目了，他只在畫的背面注明完成的日期。婚變引起的感情風暴就這樣成為畫家由具象走向抽象，由敘事走向緣情的動力。

畫家想畫出**最壞**的一幅畫

圖像沒有任何內容提示，觀眾也看不出作者任何的動機。如果說作者還有動機的話，那就是讓它在美展上使人惡心。

與沃霍爾（1928—19887）一樣，20世紀60年代，許多波普藝術家也曾經被大眾化的視覺形象吸引，羅伊·利希滕斯坦（1923—）就是其中之一。

利希滕斯坦在六十年代早期，曾發誓要背離越來越貴族化的抽象表現主義，他要畫一幅蹩腳的、沒人願意掛的畫。可是真正做起來，卻很難辦到。

因為無論他在畫布上亂塗什麼，觀眾還是把他的畫與波洛克的行動繪

利希滕斯坦的《砰》，圖像裡沒有任何內容提示，觀眾也看不出作者任何的動機。這樣做是對人類文化的調侃，是對藝術的嘲弄，還是譏諷能把一切都變成垃圾的商業文化？這就要看觀眾的理解了。

畫，與塗鴉藝術相提並論。在利希滕斯坦眼裡，那些畫早已是過時的貴族化作品。看來，一位畫家想畫最壞的畫，就像會游泳的人投水自盡一樣困難。

有一天，畫家在大街上閒逛，路過一家專賣連環畫的書店。書店櫥窗裡陳列著最新出版的畫冊，一幅巨大的售書廣告也貼在櫥窗裡。利希滕斯坦被這張廣告吸引住了。

廣告裡的圖像是從連環畫冊裡選的一張，然後放大的。畫冊講的什麼故事，畫家已經記不清了，反正是那種俗不可耐的偵探故事和探險系列。

有趣的是，連環畫的作者能按照讀者熟悉的樣式，把故事改編成圖像，而且圖像也透出一股俗氣和傻氣。然而就是這種俗到家的垃圾讀物，竟然吸引那麼多的少年，甚至成年人也津津有味地觀看。

卡通畫報的主角，成為他們崇拜的英雄，如蜘蛛俠。連環畫中的許多場景和動作，參考了電影特寫鏡頭和蒙太奇技術，動感十足，驚險刺激。線條極簡單，顏色平塗，沒有明暗。仔細看，能看到極小的印刷墨點。

利希滕斯坦發現他「踏破鐵鞋無覓處」的「壞畫」就在眼前，這些看後即扔到垃圾箱的卡通畫報，誰也不會把它們看作藝術。而這正是畫家要達到的目的。

他在連環畫報或卡通畫報上，選擇恰當的畫面和人物形象，將設計好的草圖成倍地放大，精心地安排點線關係，仔細地模仿印刷中的油墨點，為畫面加上幾個毫無意義的詞。圖像沒有任何內容提示，觀眾也看不出作者任何的動機。如果說作者還有動機的話，那就是讓它在美展上使人惡心。

創作後期，畫家把拙劣的模仿擴展到經典作品上。他將世界名畫都改變成卡通畫，好像人類的藝術天才都變成了白癡。

他這樣做是對人類文化的調侃，是對藝術的嘲弄，還是譏諷能把一切都變成垃圾的商業文化？這就要看觀眾的理解了。

人體的凸凹表現出精神的堅強

人的堅強意志，母與子，夫與妻，各種生死相倚的真情，深深感動了藝術家。他發現人體上的各種凸凹，不僅有形態上的美感，而且表現出精神的堅強。

雕刻家摩爾（1898~1986）一生與洞有不解之緣。

在孩提時代，摩爾父親非常喜歡烘烤蘋果派，經常派他到潮濕、黑暗的地窖裡去拿蘋果，可是孩子非常怕黑，所以總是側著身子走下階梯，讓一隻眼睛看著明亮的入口。後來每當他雕刻石像，鑿到深處時，總會想到那處地窖，心中產生尋找出口的衝動。

這種尋找通道出口的衝動，伴隨著他一輩子。他相信，在懸崖或在山凹的岩洞裡，肯定蘊藏著各種神秘的東西。

摩爾一向很喜歡鄉村景象和自然風景，有一陣常到海邊度假。他在海灘尋找形狀各異的卵石和燧石，把它們視為大自然的雕刻品。它們是怎麼形成的？大自然是如何用風和海水把它們蝕刻成如此模樣？亨利很想模仿自然，他尋找峭壁的白堊石塊，這種石材質地柔軟細膩，很適宜雕刻。

他尋到了很多奇石、樹根、骨頭，他驚異於自然的鬼斧神工。在自然生成的材料上，有那麼多奇異而流暢的孔洞、凹陷、紐結、脈絡、紋線，巧奪天工的自然美遠勝於人類設計的幾何美。基於這樣的審美觀，亨利開始構思斜靠著的有孔的人像。

然而賦予他的人像更深意義的不是自然，而是戰爭。第二次世界大戰期間，藝術家在倫敦的工作室被德國飛機炸毀，他搬到郝格蘭，買了那裡一座住宅作安身之地。

每周有兩天他要回倫敦，晚上待在地鐵裡。地鐵的站台和隧道，已改裝

摩爾《側臥的人像》，源於二戰期間倫敦遭受空襲，他在地鐵站裡，看到母與子，夫與妻，各種生死相倚的真情，發現人體上的各種凸凹，不僅有形態上的美感，也表現出精神的堅強。

成市民躲避空襲的避難所。為了消磨時間，藝術家在那兒畫避難者的速寫。

考慮到大家緊張的心情，他不能夠公開作畫，只能做一些必要的紀錄。回家後，根據記錄，憑藉記憶畫出避難者的各種姿態。後來藝術家回憶說：

「我從未看到過這麼多斜倚的軀體。火車隧道看起來竟然像雕塑上的孔洞。並且在這不吉利的緊張氣氛中，我注意到許多互不相識的人們蜷曲成一團，形成一個個親密的組合形態，當火車在腳邊呼嘯而過時，孩童們仍然睡著。」

人的堅強意志，母與子，夫與妻，各種生死相倚的真情，深深感動了藝術家。他發現人體上的各種凸凹，不僅有形態上的美感，而且表現出精神的堅強。基於這種感悟，摩爾創作了他的著名的《側臥的人像》。

電視節目《猜猜看》的副產品

「複製」這個詞像閃電一樣，掠過了他的腦海。現代生活中商品的生產與消費，不就是複製商品與消費複製品嗎？如果我用藝術的手法表現出商品的複製，豈不是很妙的獨創？

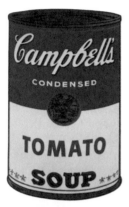

20世紀的五十到六十年代，在美國有一個收視率很高的電視節目《猜猜看》。這個節目吸引廣大電視觀眾的廣泛參與。

它的重要內容是選擇最具代表性的觀眾參加一個遊戲，回答一些與日常生活密切相關的問題，例如你早餐吃什麼？你看什麼電視劇？喜歡什麼歌星、影星、球星？喜歡到哪兒旅行，和什麼人約會？喜歡什

沃荷的《坎貝爾湯罐頭》（上圖）與《瑪麗蓮·夢露》（下圖），調侃現代社會把所有的人都變成複製品，就像流水線生產的產品。人們每天吃一樣的東西，做一樣的事情。同樣的女星誘惑著同樣的男人。

麼樣的男人或女人等？

結果，回答竟是驚人的一致。美國中產階級的大部分人，看同一部電視劇，崇拜同一群名人，吃同一種商標的罐頭食品，心目中有相似的偶像，甚至連他們的體重都同樣超標。這種驚人的相似性，使觀眾異常興奮，認為找到了知音。

實際上，他們不是知音，而是人生的複製品，是生活標準化的產物。如果有一個人和大家不一樣，就會被看成是一個不合群的怪人，是一個異類。這一現象引起藝術家沃荷（1928－1987）的興趣。他想起西方著名哲學家馬爾庫斯的名言：

「現代社會的人都是單面人，是一種符號，是機械的複製。」

「複製」這個詞像閃電一樣，掠過了他的腦海。現代生活中商品的生產與消費，不就是複製商品與消費複製品嗎？如果我用藝術的手法表現出商品的複製，豈不是很妙的獨創？

沃荷的父親是礦工和建築工人，母親是幫傭，都是從捷克移民到美國。沃荷1928年生於匹茲堡，1950年從卡內基理工學院繪圖設計系畢業後，獨自到紐約闖天下，兩、三年後就以廣告設計師、插畫家的身分嶄露頭角。

他曾說過：「在商業領域出類拔萃，是最令人著迷的一種藝術。」他的名言很多，最有名的就是「在未來，每個人都能成名十五分鐘」。

沃荷做過商業畫家，畫商品，連畫廣告都駕輕就熟。他製作了大量的以商品為主題的作品，如可口可樂瓶子，坎貝爾湯罐頭等。

他用絲網版畫的技法，不斷批量複製這些商品形象，使它們看起來就像是被擺放在超級市場貨架上單調的商品一樣，令人倒胃口，使人不由得想起馬克思說的，資本主義世界是巨大的商品堆積。

此後，他又用這種複製手法，去表現那些大眾所熟悉或者迷戀的形象，

比如性感明星瑪麗蓮‧夢露，被刺殺的美國總統甘迺迪的夫人賈桂琳，影星伊麗莎白‧泰勒等。這些看似一模一樣的複製人像，其實有許多細微的變化，體現出作者的匠心。

沃荷的創作主題，通常都取自大眾媒體經常曝光的圖像，讓各階層的觀眾都對他的主題一目了然。他將這些圖像重複排列成九宮格狀，以不同的配色來表現，就像是現在青少年流行的「大頭貼」。用相機拍下影像之後，輸出好幾格的相同畫面。

就拿瑪麗蓮‧夢露的像來說，在統一的相貌之中，就有顏色的差別，頭髮有的金黃，有的棕色，有的發綠，面色有的紅，有的灰，有的紫，髮式也略有變化，總之，這個性感女星像一個百變魔女，化身億萬，對人露出標準的性感微笑。

畫家在這裡想說什麼呢？他僅僅想調侃一下女星嗎？其實，作者想調侃的是製造明星的大眾傳媒和商業社會。

現代社會把所有的人都變成複製品，就像流水線生產的產品。人們每天吃一樣的東西，做一樣的事情。同樣的女星誘惑著同樣的男人。

C 文經社
■ 文經文庫 A250

世界著名圖像的秘密

國家圖書館出版品預行編目資料

世界著名圖像的秘密/張延風◎著.

第一版. 台北市：文經社, 2009.11

面；　公分 (文經文庫；A250)

ISBN 978-957-663-590-8（平裝）

1.藝術　　2.作品集　　3.藝術評論

902　　　　　　　　98021339

著　作　人：張延風
發　行　人：趙元美
社　　　長：吳榮斌
主　　　編：管仁健
美 術 設 計：王小明
出　版　者：文經出版社有限公司
登　記　證：新聞局局版台業字第2424號

總社・編輯部

地　　　址：104 台北市建國北路二段66號11樓之一
電　　　話：（02）2517-6688
傳　　　真：（02）2515-3368
E - m a i l：cosmax.pub@msa.hinet.net

業務部

地　　　址：241 台北縣三重市光復路一段61巷27號11樓A
電　　　話：（02）2278-3158・2278-2563
傳　　　真：（02）2278-3168
E - m a i l：cosmax27@ms76.hinet.net
郵 撥 帳 號：05088806 文經出版社有限公司

新加坡總代理：Novum Organum Publishing House Pte Ltd.
　　　　　　　TEL:65- 6462- 6141
馬來西亞總代理：Novum Organum Publishing House (M) Sdn. Bhd.
　　　　　　　TEL:603- 9179- 6333
印　刷　所：通南彩色印刷有限公司
法 律 顧 問：鄭玉燦律師（02）2915-5229
定　　　價：新台幣 300 元
發　行　日：2009年12月 第一版 第 1 刷